요들처럼
살아라

요들처럼 살아라
요들레전드 이은경의 비밀노트

초판 1쇄 찍은 날 2022년 11월 30일
초판 1쇄 펴낸 날 2022년 12월 12일

지은이 이은경
펴낸이 김일수
펴낸곳 파이돈
출판등록 제406-2018-000042호
주소 03940 서울 마포구 월드컵북로 207 근영빌딩 302호
전자우편 phaidonbook@gmail.com
전화 070-4797-9111
팩스 0504-198-7308

ISBN 979-11-981092-0-0 03600
ⓒ 이은경, 2022

요들레전드 이은경의 비밀노트

요들처럼
살아라

요들언니 이은경 지음

파이돈

생각할수록 재미있는 일들이다. 시간이 지날수록 행복한 일들이다. 요들과 함께한 날들이 모두 나의 행복이었다. 요들처럼 살 수만 있다면 세상만사 오케이다! 강의할 때마다 "인생을 뻔뻔하게 살면 fun fun 해요" "나는 잘할 수 있어!"라고 말하면서 최고치의 자긍심을 심어준다.

돌이켜보면 요들로 참 긴 시간, 신나는 오지랖을 떨었다. 가만히 있는 요들 발성들을 분해하고, 조립하고, 도표로 만들어 비교 분석까지 했으니 말이다. 해도 해도 어렵다는 소리 만들기, 요들 발성 모두를 이 세상에서 제일 쉬운 거라고 잘도 사기를 쳤는데, 세월이 흘러 이제는 진실이 되었나 보다. 요들과 함께한 인생을 살면서 터득한 진리가 있다면 "웃으면서, 힘 빼고 편안하게! 그저 즐겁게 사는 것!" 바로 그거다. 요들을 잘 부르는 요령도 똑같이 닮았다.

40여 년이 훌쩍 지난 어느 날, MBC 라디오 〈안녕하십니까? 유제국입니다〉를 진행하시던 유제국 부장님이 늘 제게 말씀하시던 이야기가 생각났다. 새벽을 달리는 사람들을 취재해서 방송을 하던 잠깐의 리포터 시절이다.

"리포터와 인터뷰 당사자의 대화가 말이죠, 꼭 버스에서 옆 사람의 비밀스러운 이야기를 살짝 엿듣는 느낌이어야 합니다. 잘 안 들려도 자꾸 귀 디밀고 솔깃하게 듣고 싶게 해줘야 능력 있는 리포터에요!"

이 책에 담은 이야기들이 그런 느낌을 주는, 독자들의 귀에 소곤거리는 이야기이기를 바라며 책과 재미있게 놀 수 있는 이야기로 다가가길 바란다. 그냥 깔깔대고 피식 웃다가, 또는 킬킬거리다가, 책을 덮으면 어느새 '에이 에이~ 오우 오우~'가 자연스럽게 나올 수 있으면 좋겠다. 이 책에 실린 이야기는 그렇게 습관처럼 40여 년을 가르쳤던 요들과 삶에 관한 이야기들이다. '요들처럼 살면 행복하다'는 진리를 나누고 싶다.

"도대체 K-요들이 뭐예요?" 많은 분들이 궁금해 한다. 이은경만의 요들기법이 K-요들이다. 그래서 요들 이방인 이은경! 요들 오지

랗 요들언니!라는 소리를 듣는다. 1번 소리가 좋아요? 2번 소리가 좋아요? 두 가지 소리를 들려주면 모두 똑같이 2번 소리를 선택한다. 기존에 불리던 요들보다 더 깊고 맑은 소리인 2번을 좋다고 한다. 바로 그 소리가 나만의 K-요들이다. 우리나라 고유의 발성도 꺾는 소리이고 요들도 꺾는 소리다. 이러한 공통점을 살려서 우리 고유의 꺾는 소리와 문화를 요들에 접목한 것이 K-요들이다. K-요들협회는 K-요들을 세계인에게 알리고 아름다움과 행복을 전하기 위해 설립되었다. 할 일이 참 많다. 외로울 때, 힘들 때, 슬플 때, 위로와 밝은 희망을 선사하고자 한다.

'2022 시각장애인과 함께하는 이은경 나눔콘서트'를 기획하면서 정말 많은 천사들을 보았다. 아름다운 나눔이 몸에 배어 있는 홍대순 박사님은 촌각을 다퉈가며 나눔콘서트를 헌신적으로 준비하셨다. 진정으로 깊은 감사와 찬사를 보낸다. 또한 생명의 빛을 선사하는 보석 같은 많은 분들의 아름다운 성원에 깊이 감사드린다. 이제 다시 시작이라는 다짐을 하면서 요들 패밀리들과 함께 더욱 더 큰 기쁨을 전하는 준비를 열심히 할 것이다.

몇 날 며칠을 밤새우며 열심히 타이핑해 준 선유, 알뜰살뜰하게 원고를 정리하고 챙겨 준 은성, 급할 때마다 조목조목 따뜻하게 살

피시고 흑기사처럼 척척 해결해 주신 손종렬 단장님! 진심으로 감사를 드립니다. "은성 샘! 너무 힘들지? 원고 입력하느라 고생한다!" "아뇨, 넘넘 재밌어요. 입력하는 시간 내내 재밌었어요. 힘 하나도 안 들어요! 제가 영광이죠!" 언제나 내게 기쁨이 되어 준 은성 샘! 처음부터 끝까지 모든 원고를 며칠 동안 눈 비벼가며 입력하고, 그림 올려주고, 자료 찾아 붙여주면서 원고를 마무리해 주셨다. 늘 엄마 같은 이은성 선생님! 고마워요! ♡

"난 한 번도 아빠 엄마한테 혼나본 적이 없어!" "거짓말 하지 마!" "진짜인데…" 다른 친구들도 나처럼 자란 줄 알았다. 늘 칭찬으로 키워 주신 부모님이 계셨기에 나는 참 행복한 아이였다. "우리 은경이보다 이쁜 애는 눈을 씻고 찾아봐도 없어!"라며 나를 끔찍이도 예뻐해 주셨던 우리 아빠! 아흔이 되셨어도 직접 블로그도 하시고 서류작성도, 메일도 잘 보내주시던 참 멋진 우리 아빠! 내 책을 보시면 얼마나 좋아하실까? 하늘에서 얼마나 기뻐하실까? "은경이 출판기념회 때 아빠 친구들 모두 불러다 자랑해야지!" 하시며 나의 첫 책 출간을 많이 기다리셨다. 올해 '2022 자랑스러운 육사인 상'을 수상하시던 날, 정말 아빠가 자랑스러웠다. 시상식에서 기쁨을 함께할 수 없었던 아빠가 많이 보고 싶었다. 아빠한테 보여드리고 싶었는데… 아빠! 사랑해요! 그리고 감사해요!

어릴 적 나를 키워 주신 할머니도 끔찍이도 날 사랑해 주셨다. 항상 방긋방긋 웃던 나는 언제나 사랑받는 아이였다. 늘 재미있는 동화를 들려주시며 따뜻한 칭찬으로 키워주신 참 예쁜 우리 엄마! 지금도 색동회 이사장님으로 어린이 사랑에 헌신하시는 멋진 엄마다. 은경이를 엄마 닮은 멋진 사람으로 키워 주셔서 감사합니다.

동철아! 엄마를 딱 세 가지로 표현하면? 이런 나의 엉뚱한 질문에 아들은 이렇게 답한다. 첫째, 엄마는 보온도시락이다. 우리 엄마는 늘 따뜻함을 지켜주고 싶어 한다. 둘째, 엄마는 주걱이다. 늘 한없이 퍼 주신다. 셋째, 엄마는 이불이다. 나를 편안하고 포근하게 덮어준다. 늘 바쁘기만 하던 엄마를 이렇게 사랑해주니 고맙다. 합창단 1기로 입단해서 엄마를 많이 도왔던 나의 든든한 아들! 지금은 팝페라 가수로 멋진 활동을 하는 동철아! 정말 고맙다.

항상 요들언니와 동행하는 요들누나 동혜에게도 감사한다. 한국어린이요들합창단의 부지휘자이자 음악감독으로서 나의 오른팔 역할을 톡톡히 해 왔다. 힘들어도 때로는 언니처럼, 때로는 엄마처럼 늘 따뜻하게 살펴 주었다. 고마워 동혜야! 그리고 동혜에게 늘 든든한 버팀목이 되어서 참 좋은 진석! 내게도 항상 따뜻한 사랑으로 감동을 주는 진석아! 고맙다.

요들처럼 살아라

그리고 늘 지지해 주고 성원을 아끼지 않는 나의 지기님! 고맙습니다!

무엇보다도 지금의 요들언니가 이 자리에 있기까지 정말 커다란 사랑을 퍼부어 주신 나의 멋진 요들가족들에게 진심으로 감사를 전하고 싶다.

2022년 11월
요들언니 이은경

차 례

제2부 요들처럼 살면 행복이 굴러온다

 3장 요들처럼 살아라

4장 이런 공연, 저런 공연 이야기

제3부 똑똑! 우리 아이가 변했어요!
한국어린이요들합창단 이야기

 5장 진짜 사람이 될 거예요

 6장 이은경과 알프스 친구들, 요들의 진가를 입증하다

이은경과 K요들친구들
더 많은 사람들이, 더 많은 요들을!

어린 시절 증조할머니가 주신 자그마한 아코디언을 장난감처럼 가지고 놀았다. 초등학교 때 키가 제일 작은 내가 커다란 아코디언을 매고 오케스트라 맨 앞줄에 앉아 연주를 하면 모두들 대견하다고 칭찬을 많이 해주셨다.

TBC 방송국 어린이합창단에서 방송활동을 하면서 〈숲의 요들〉을 처음 접했다. 그 후 중고등학교에서도 합창지휘를 할 때마다 요들합창을 친구들에게 가르쳐 주며 요들선생 노릇을 일찌감치 시작했다. 유치원집 딸로 태어난 나는 자연스레 유치원 선생으로서 요들을 가르치며 큰 행복을 키워나갔다.

80년대 에델바이스요들클럽에 입문하면서 요들과는 더욱 더 특별한 운명 같은 인연이 시작되었다. 그곳에서 한국요들의 대부 김홍철 선생님을 만나 진정한 요들인생의 막을 열었기 때문이다. 그런가 하면 MBC 〈뽀뽀뽀〉와 KBS 〈TV 유치원〉에서 아이들에게 요들

과 이야기를 들려주고 KBS 어린이 퀴즈 프로그램에 고정 출연하면서 어느덧 어린이 방송 전문인 이름표를 달게 되었다.

이후 나는 늘 염원했던 지휘공부에 정진하고자 무작정 뉴욕으로 유학을 떠났다. 귀국 후에는 지휘와 음악교육 강의를 병행하며 제2의 인생을 살았다. 그러다 우연히 백화점 문화센터 음악교육 특강이 계기가 되어 인기강사 자리를 20년 이상 고수하게 되었다. 신세계 현대문화센터에서 요들강좌를 개설해 전국적으로 매년 2천 명 이상의 수강생을 거느린 국내 최초 최대 규모의 요들강사가 된 것이다. 뿐만 아니라 KBS 구연동화대회와 전국교사구연동화대회 대상 2관왕의 기록을 아직도 유지하고 있다. 그러다보니 스피치, 이미지 메이킹, 구연동화, 시낭송, 발표력 등을 40여 년 동안 계속 강의하고 있다.

여러 방송 프로그램을 통해 요들을 대중에게 친숙하게 알리고자 애썼다. 요들인으로서는 최초로 KBS 인기프로그램 〈폭소클럽 II〉에서 요들을 주제로 한 '부부 살다보면'이라는 단독개그를 진행하고 CBS 라디오 간판 시사프로그램 〈뉴스야 놀자〉에서 세계 최초 시사요들 생방송을 〈이은경의 요들세상〉이라는 단독코너로 진행했다. 그 후 KBS 〈아침마당〉, 〈가요무대〉, SBS 〈런닝맨〉, EBS 〈뭐든지 뮤직박스〉, 〈자이언트 펭 TV〉, MBC 〈말년을 자유롭게〉 등에서 펭수, 유재석, 기안84, 박성호 씨 등 많은 연예인들의 요들선생이 되

었다. 요들의 대중화를 위해 끊임없는 노력을 해온 셈이다. 요들도 부르고, 악기도 연주하면서 신나게 내 이야기를 듣다 보면, 눈물을 흘리며 울기도 하고, 배꼽 잡고 깔깔깔 웃기도 한다.

요들계의 BTS, 그리고 K요들

요즘 주변에서 필자를 '요들계의 BTS'라고 칭송을 많이 해준다. 그런 이야기를 들을 때마다 기분이 좋고 감사하다. 한편으로는 내 마음을 살짝 들킨 것 같아 수줍은 마음이 앞선다. 사실 요들 경력 50년인 필자가 이루었으면 하는 것 중에 하나는 'K요들'을 전 세계에 전파하는 것이다. K요들을 통해 지구촌 사람들에게 행복과 희망을 선사하고픈 것이 나의 소망이다. 이은경이 K요들을 통한 행복 배달의 아이콘이 되고자 하는 것이다. 팝을 보자. 팝의 고향은 서양이지만 지구촌 사람들은 K-POP에 환호한다. 세계적인 인기가수 BTS가 탄생한 곳이 바로 대한민국이다. 지구촌 어디를 가도 대한민국 대통령 이름을 몰라도 BTS를 모르는 사람은 없지 않은가?
요들도 마찬가지이다. 요들의 본고장은 스위스라고 하지만 K요들을 통해 지구촌 77억 시민들이 K요들에 환호하고 그 속에서 행복을 느끼게 해주고 싶다. 요들은 사람들에게 환한 미소와 웃음과 기쁨을 선사하는 신비로운 매력을 지니고 있다. 진정 행복의 오아시

스가 바로 요들인 셈이다.

이은경 요들아카데미 수강생은 4살 유아부터 90대에 이르기까지 다양한 연령대, 다양한 계층의 사람들이다. 요들을 배우는 사람들은 요들을 하면 이구동성으로 "신이 난다", "기분이 좋아진다", "정말 행복하다" 하며 즐거워한다. 보통 요들 입문 3개월이면 미소 천사로 새롭게 태어난다. 여기에 수십 년 동안 다져진 맛깔스러운 레슨에 교육생들은 재미있다며 배꼽을 잡고 몇 시간을 웃는다. 뿐만 아니라 기업행사, 경축행사 등에서 요들공연을 접한 사람들 역시 신바람난다며 기념사진 요청이 쇄도하기도 한다. 어떤 분은 요들을 하는 나를 보고 사람 목소리가 아닌 것 같다며 극찬을 하기도 하고, 또 어떤 분은 어떻게 혀를 굴려서 그렇게 빠르게 요들소리를 내느냐며 신기해한다. 이처럼 요들공연과 강습에서 관객과 수강생들이 즐거워하고 환호하는 모습을 통해 필자는 어느새 요들을 통해 세상을 환히 비추는 행복 전도사가 되었다.

요들발성은 우리나라 판소리, 민요, 정가에서 모두 사용하는 발성과 비슷한 부분이 많기에 K요들의 의미는 매우 각별한 셈이다. 얼마 전 다그마 슈미트 타르탈리 스위스 대사님과 스위스대사관저에서 오찬을 함께하며 K-요들에 대해서 이야기를 나누었다. 다그마 대사님은 매우 흥미로워하며 관심을 보였다. 이후에는 요들 누나인 강동혜, 요들어린이합창단 1기인 강동철 팝페라 가수, 그리고 현재

22기 어린이합창단원들과 함께 스위스대사관에서 스위스대사관님과 즐거운 시간을 보냈다. 물론 우리들의 요들 솜씨도 뽐냈다.

최근에는 K-POP콘서트에 '이은경과 K요들친구들'이 초청되어 〈아리랑요들메들리〉를 불렀는데 매우 색다르고 신비하다며 뜨거운 반응을 보여줬다. K요들은 우리 가락, 우리 노래에 요들을 융합하여 독특한 음색을 선사한다. 특히 전 세계 사람들로부터 사랑받는 〈아리랑〉에 요들이 가미되는 맛은 그야말로 환상 그 자체다.

이러한 일련의 과정 속에서 나는 전 세계에 K요들을 전파하고자 작년에 K요들협회를 만들어서 K요들협회 회장으로 종횡무진 활동하고 있다. 나의 작은 시작이 거대한 물결이 되어 전 세계 지구촌에 K요들을 수놓는 날을 향해 나는 거침없이 질주할 것이다.

2022 전미주장애인체전 개막 공연을 펼친 'K요들협회'

필자는 요들을 단 네 글자 '꺾는소리'라고 설명한다. 노래를 부르며 소리를 꺾는 발성이 들어간 곡이 바로 요들이기 때문이다. 오랜 시간 요들을 부르며 요들이 우리나라 고유의 창법과도 많이 닮았다는 점을 깨달았다. 판소리부터 민요, 트로트에 이르기까지 많은 국내 창법이 꺾는소리를 필요로 하고 있는데 결국 우리나라의 발성과 창법이 요들에 기반을 두고 있는 셈이다. 요들이 알프스 지역의

전통 민요라면, 우리나라 민요는 한국형 요들이 아닐까 하는 생각에서 K요들협회를 만들었다.

K요들협회는 한국의 요들을 보급하고 전파하기 위해 공연과 강의 활동을 하고 있다. 전국에 지부를 두고 요들러 자격증을 발부하고, 학교나 관공서에서 요들을 바탕으로 인문학 강의를 할 수 있도록 강사 양성도 하고 있다. 최근 내가 가장 집중하고 있는 작업은 아리랑의 요들화이다. 지난 6월 미국 캔자스시티에서 미국 재외동포 장애인들이 펼치는 전미주장애인체전에서 K요들협회가 개막 공연을 펼쳤다. 한국형 요들에 대한 세계인의 관심과 애정을 확인할 수 있는 자리였다. LA 한국문화원에서도 요들 〈아리랑〉을 불렀는데, 현장 공연이 전 미주에 온라인으로도 중계됐고 이를 본 수많은 미국인들이 눈물을 흘리기도 했다. 유럽 등 세계 모든 작곡가들이 가장 아름다운 노래로 선정한 〈아리랑〉에 요들을 접목하면 우리 문화를 더욱 효과적으로 알릴 수 있겠다는 확신이 들었던 계기가 되었다. 3000여 종의 〈아리랑〉을 모두 요들 〈아리랑〉으로 만들겠다는 목표를 가지고 K요들협회와 함께 노력하고 있다.

2022년 미국 공연을 위해 '이은경과 K요들친구들'은 '불가능은 없다'는 불굴의 정신으로 수개월간 함께 연습을 하며 공연을 준비했다. 초등학생 어린이에서부터 60대 성인에 이르는 3세대가 함께 어우러진 팀을 구성했다. 특히 내가 팀을 구상하면서 생각한 것은 대

한민국 사회뿐만이 아니라 전 지구촌에서 세대 간 갈등이 심하고, 그 어느 때보다도 화합과 포용이 필요한 시기이기에 행복과 사랑, 희망을 전해보고자 했던 마음이 강하게 작용했다. 2022년은 한미 수교 140주년의 해라 더욱 미국공연이 남달랐다.

공연은 캔자스시티, LA, 라스베가스에서 펼쳐졌는데, 잠시 그 뜨거웠던 캔자스시티 공연현장으로 여러분을 안내해 보겠다. 우리들은 2022 6월 17일 미국 캔자스시티에서 개최되는 전미주장애인 체전 개막식 축하공연을 초청받았다. 이번 대회는 모든 사람이 인종과 장애의 벽을 뛰어 넘어, 함께 협력하고 성장해가는 가치 있는 세상을 만드는 데 초점이 맞추어졌기에 그 취지가 너무 좋았다.

'오즈의 마법사'로도 유명한 캔자스시티에서 펼쳐진 행사는 LA, 뉴욕, 시카고, 휴스턴, 달라스, 애틀랜타, 메릴랜드 등 각 주별로 선수단 입장이 거행되었다. 개막식 축하공연을 위해 '이은경과 K요들친구들'이 무대에 등장하자마자 참석자들의 뜨거운 함성과 박수가 이어졌다. 무대에서는 '아리랑 요들'과 KBS 주최 합창대회에서의 금상 수상곡을 비롯하여 수화와 함께 한 노래 〈거위의 꿈〉 등을 선보여 명실상부한 대한민국 최고의 요들 합창단답게 뜨거운 갈채와 환호가 쏟아졌다. K요들이 미국 캔자스시티에 울려 퍼지는 감격적인 순간이었다. 개막식이 종료된 후에는 뉴욕, LA, 휴스턴에서 온 사람들이 '이은경과 K요들친구들'과 기념사진 행렬이 이어졌으며, 〈아

리랑요들〉에 감동한 재미교포, 외국인들의 찬사가 이어졌다. 특히 어느 한 재미교포는 나를 MBC 뽀뽀뽀 시절부터 보아왔는데, 이렇게 미국에서 실물을 보게 되어 너무나도 반갑다며 손을 꼭 잡아주었다.

제임스 안 LA한인회 회장을 비롯하여 K요들협회와 업무협약을 체결한 LA장애인체육회 강승구 회장은 K-요들공연에 대해 극찬을 아끼지 않았으며, 홍일송 전 버지니아한인회 회장 또한 매우 인상적인 개막식 공연이었다고 격려해주었고, 미국에 본부와 지부를 두고 있는 한미연합회AKUS 한국회장인 송대성 회장도 한미교류에 의미 있는 장이었다고 엄지척을 해주었다. 홍대순 총재를 비롯하여 단원 모두들 본 공연을 위해 땀방울 송송 맺히며 준비해온 연습시간이 주마간산처럼 스쳐 지나가는 듯, 가슴 벅찬 표정으로 서로가 서로를 어느새 격려해주고 있었다.

축하공연에 이어 성화 점화가 이어지며 17일~18일 본격적인 체전이 시작되었다. 성화 점화는 헬기 조종사로 아프가니스탄에 파견됐다가 2013년 임무 중 추락 사고로 장애인이 된 조나단 콜 중위가 했는데 그 감격스런 장면은 지금도 눈에 선하다. 수영, 태권도, 골프, 육상, 볼링, 테니스, 보치아, 탁구 등 다양한 종목의 경기가 펼쳐졌다. 특히 체전에서 40년 전 아카데미 제자였던 선유가 시키고 선수로 참여하여 동메달을 획득하여 내게 또 다른 감동을 선사해주었

다. 늘 미국에서도 시차가 있음에도 불구하고 '이은경요들아카데미'
성인반 단체수업을 온라인으로 참여하고 있는 기특한 제자이다. 참
고로 성인반 단체수업은 월요일 저녁 7시에 '이은경요들아카데미'
에서 열리는데, 오프라인뿐만이 아니라 밴드를 통해 온라인으로 실
시간 수업에 참여할 수 있게 되어 있고, 수업시간 외 다시 수업영상
을 볼 수 있도록 해두었다. 이 자리를 빌어 전미장애인체전 관계자
분들에게 감사를 드리며, 경기에 참가한 선수, 가족 모든 분들의 건
승과 행복이 가득하길 바란다.

LA한국문화원에서 울려 퍼진 〈아리랑요들〉

2022년 6월 22일 대한민국 정부 LA한국문화원에서도 〈아리랑
요들〉이 울려 퍼졌다. '이은경과 K요들친구들'은 정상원 원장의 따
뜻한 환대 속에서 LA한국문화원을 방문하였다. LA한국문화원 방
문은 2022 미국공연투어의 일환으로 구성되었다. LA한국문화원은
미국공립학교 교사를 대상으로 한국문화를 소개하는 특별한 프로
그램을 6월 24일까지 진행했는데, 우리들의 공연 전날 〈아리랑〉에
대해서 학습한 미국 교사들은 이번 공연을 통해 〈아리랑〉의 진면목
을 오감으로 느낄 수 있었으며, 특히 〈아리랑요들〉인 K요들에 대해
서 환호와 박수를 보냈다.

정상원 원장은 "프로그램에 참가한 미국 교사 분들에게 멋진 공연을 선보일 수 있게 되어 매우 기쁘고 감사하다"고 소감을 밝혔고, K요들협회 회장을 맡고 있는 필자는 "한미수교 140주년의 해인 올해에 학생을 가르치는 미국 교사 분들과 함께한 공연이라 더욱 가슴 벅찬 시간이 되었고 귀한 자리 초청해주셔서 감사하다"고 화답했다. 또한 음악총괄감독이자 요들누나로 잘 알려져 있는 강동혜 감독은 "〈아리랑〉을 비롯한 한국의 아름다운 문화를 해외에 전파함에 있어서 작은 기여를 한 것 같아 뿌듯하다"고 소회를 밝혔다. 미국 교사 분들이 학교현장에서 한국, 〈아리랑〉, K요들에 대해 학생들에게 멋지게 소개할 것이라는 기대와 함께 행복한 LA문화원 공연을 마쳤다. 정상원 원장님과 관계자, 그리고 황준석 국립한글박물관 관장님께 깊은 감사의 말씀을 전하고 싶다.

또한 미국 공연팀은 샤론 퀵 실바 의원실 및 한국전 참전기념비를 방문하며 2022 미국공연투어의 의미를 한층 더 새겼다. 특히 샤론 퀵 실바 의원은 아리랑의 날 제정, 도산 안창호의 날 지정 등 한인 관련 다양한 지지 결의안 등을 발의 및 채택에 힘써 한인사회에 잘 알려진 의원이다. 한국전 참전기념비에서는 '이은경과 K요들친구들' 이름으로 헌화를 하고 숭고한 희생과 정신을 다시 새기는 시간을 가졌다. 샤론 퀵 실바 의원실의 박동우 보좌관님, 고맙습니다! 무엇보다 미국 공연 투어 속에서 많은 외국인들과 교민들이 보내준

요들처럼 살아라

폭발적인 반응과 성원이 지금도 눈에 선하다. K요들을 전 세계에 전파하며 국위선양에 이바지하는 민간외교관으로서 역할과 자부심을 한껏 느낀 소중한 경험이었다.

요들누나로 유명한 강동혜는 트로트에 요들을 가미하며, 공연 현장에 있는 관객들을 초토화 시킨다. 요즘에도 방송, 공연일정으로 매우 바쁜 나날을 보내고 있다. '이은경과 K요들친구들'에서는 나와 요들공연은 물론 음악감독의 중책을 맡고 있다. 필자인 이은경과 요들누나 강동혜는 무슨 관계일까? 놀라지 마시라. 강동혜는 나의 둘도 없는 딸이다. 그런데 공연을 보신 분들께 가끔 관계를 이야기하면 다들 놀랜다. "자매 같다", 심지어 농담 삼아 "딸이 엄마 같다" 등등의 예상치 못한 반응들을 보인다. 누구를 칭찬하는 것일까?! 여기에 한 가지 더 이야기 할 것이 있다. 나의 손녀인 김채린과 김지윤. 이 둘은 바로 강동혜의 딸이다. 손녀인 채린과 지윤 역시 요들을 하는 어린이다. 요들공연을 하면 이렇게 3대가 함께 무대에 설 때가 있다. 채린과 지윤이가 나의 손녀라고 관객들에게 소개하면 사람들의 반응은 가히 충격에 가까운 표정을 짓는다. '세계 8대 불가사의'라고 하시는 분도 계신다.

그렇다. 3대 요들패밀리이다. 아마도 전 세계에서 유일무이한 3대 요들가족이 아닐까 싶다. 그래서 한편으로는 자랑스럽기도 하지만 책임감에 어깨가 무겁다. 이 책을 쓰면서 수많은 환호와 박수와

응원을 보내주신 국내외 모든 팬들과 관객분들에게 진심으로 감사의 말씀을 전하고 싶다. 잘 보아주셔서 감사합니다. 이 시점에서 나의 딸 동혜에게 한마디 꼭 해주고 싶다. 사랑한다, 동혜야!

요들처럼 살아라

제1부

요들레전드 이은경의
비밀노트 훔쳐보기

1장

정말 멋진 목소리의 주인공이 되려면

전화상담 뒤 뿅!

"〈아침마당〉 요들 특집 보고 전화 드려요."

"〈런닝맨〉 요들 특집 보고 전화 드려요. 진짜 유재석 씨도 요들 잘해요?"

"〈가요무대〉 보고 전화 드려요. 개그맨 박성호 씨도 아주 잘하던데 얼마나 배우면 그렇게 할 수 있어요?"

"〈열려라 동요세상〉 보고 전화 드리는데요, 우리 아이를 좀 가르치고 싶어서요. 어린이합창단에 들어가고 싶은데 어떻게 하면 되나요?"

여러 방송을 보고 참 많은 사람들의 연락이 온다. KBS 〈아침마당〉 방송이 나간 후에는 하루 100통이 넘는 전화로 핸드폰은 거의 폰붕 상태였다. 방송을 통해 요들을 접하고 관심을 갖게 된 사람들의 무수한 전화! 각자 서로 다른 희망과 목적을 갖고 전화를 한다.

"네! 이은경입니다!" 하고 전화를 받으면, 어떤 분은 화들짝 놀라며, "어머머머! 정말 요들언니세요? 전화를 직접 받으세요?" 요들언니가 무슨 연예인인 줄 아시나 보다. 당연히 매니저가 대신 받는 줄 알고 전화하시는 분들이 꽤 있다. 내 목소리를 듣고 가슴이 벌렁벌렁 뛴다고 말씀하시는 분들도 있어서 으쓱한 기분에 '요들언니가 제법 컸네 하하' 하며 나도 씩 웃는다. 물론 '교만하지 않게 하소서!' 하며 자아 성찰 기도를 빠뜨리지 않는다. 그렇게 보아 주시는 분들께 무한한 감사를 드리며 한 말씀을 꼭 드린다.

"저 여러분과 똑같아요, 그냥 보통 사람인 걸요! 그냥 보통 선생이고요, 보통 아줌마, 보통 할머니예요."

아마도 요들이라는 게 특별해 보이기에 그럴 수 있나 보다. "요들은 정말 특별한 게 아니에요. 요들언니처럼 그저 평범하고 편안한 노래예요."라고 늘 강조하지만 요들은 여전히 특별한 존재인 듯하다. 일단 전화 문의가 오면 아주 친절하게 전화 상담을 한다. 전화로 상대방의 목소리를 들으면 대충 인상착의가 머릿속에 그려진다. 참 신기하고 재미있다. 전화 상담 한 번에 상대방의 마음이 몽땅 내게로 전달되는 느낌이다. 요들언니와 전화를 하고 나면 모두가 똑같이 하는 말, "요들언니 빨리 만나고 싶어요!"

누구든 자신의 고민과 바람이 있다. 내게는 그러한 애로 사항들을 따뜻하게 들어주고, 사랑스럽게 진단해 주고, 시원하게 처방까지

요들처럼 살아라

마무리하는 대화의 기술이 있다. 전화 통화만으로도 상대방의 마음을 사로잡는다.

누구든 칭찬할 구석이 한 가지는 꼭 있기 마련이다. 통화를 하다 보면 다행히도 칭찬 포인트가 콕콕 잡힌다. 정말 목소리가 멋진 분은 한순간도 고민할 필요 없이 "와~음성이 아주 멋져요!" 그리고 좀 더 구체적으로 포인트 공략에 들어간다. "살짝 비음이 섞여 있어요. 아주 호감이 가는 음성을 타고 나셨어요."

이건 절대 거짓말이 아니다. 상대방의 음성을 정확하게 분석한 후 긍정적 결과로 평가해 준다. 거기에 족집게 공략이 들어간다. 내가 공부한 발성학에 근거하여 인상착의까지 예견하며 한마디를 보탠다.

"탤런트 OOO랑 닮았을 것 같아요."

"어머! 어머! 전화 소리만 듣고 어떻게 아세요? 저 그런 얘기 많이 들어요. 와, 너무 신기하다!"

요들 상담하려고 전화했다가 어느새 요들언니의 신기까지 느껴가며 "어머! 어머머머!"를 연발한다. 요들 상담에서 인생 상담까지 넘어가기가 일쑤다.

"아이고 그러게 말이에요. 내가 평생 요들이 배우고 싶었다고요. 그 옛날 우리 반 여자애가 요들을 부르는데 어찌나 부러웠는지. 걔는 요들 하나로 완전 우리 학교 스타였거든요. 걔 지금 뭐 하는지 몰

라. 어디 사나?"

50년 전 너무너무 부러웠던, 난 알지도 못하는, 그 옛날 요들 친구 얘기로 한참 동안 즐겁다.

"근데 이 나이에 할 수 있을까요?"

"당연하죠, 할 수 있지요. 저의 요들 제자가 0090이에요."

0090이란 소리에 갸우뚱하는 60대 언니에게 "기저귀 찬 아기부터 95세 된 언니까지 모두 요들을 배워요. 아카데미에 오셔서 같이 만나서 신나게 요들 배우시면 돼요."

완전 희망에 가득 찬 60대 요들 지망생! 그 순간부터 벌써 멋진 요들 공주로 변신한다. 요들언니와 만나기로 약속한 날까지 설렜다고, 나를 만나서 쑥스러운 고백을 털어놓는다. 정말 모두 소년 소녀다.

일단 전화 상담을 통해서 그 사람의 모든 걸 안아 주고, 나의 모든 걸 받아 갈 기대에 부푼 이들에게 참 잘될 거라는 희망을 가득 심어 준다.

"저기 저! 요들을 좀 빨리 배우고 싶은데요."

당장 급한 목적이 있는 분들은 음성의 두께가 다르다. 요들을 배우려고 하는 분들은 정말 다양하다.

뮤지컬 배우 오디션 대비 개인 특기로 요들을,

언론사, 항공사, 대기업 등 취업을 위한 면접용 개인기로 요들을,

연극영화과, 실용음악과 등 대입 면접용 개인기로 요들을,

방송에서 좀 더 개인기를 빛나게 하려는 연예인용 요들을,

중후한 CEO가 젊은 직원들의 적극적인 지지를 얻기 위한 요들을,

특별한 개인기로 활용하기 위해 요들을,

학교에서 특별한 발표회, 예술제를 개최하기 위한 요들을,

교장 선생님의 지령을 받은 선생님들의 필살기로 요들을,

존경하는 선배나 사랑하는 친구의 결혼식에서 평생 잊지 못할 추억을 만들어 주겠다고 요들을,

사랑하는 여친에게 이색 프러포즈를 마련해 주겠다고 요들을,

초등학교 회장 선거에서 좀 더 특이한 선거공약과 함께 요들을,

배우고자 한다. 그런가 하면 완전 여유파 요들 수강생도 있다.

"저기 제 손주 돌잔치에서 요들을 불러주려고요."

할아버지라고 하기에는 젊으시다.

"손주 돌잔치가 언젠데요?"

"아 그게, 그러니까 며느리가요…"

한참을 뜸을 들이시더니,

"이번에 아기를 가졌어요. 그게 그러니까 우리 손주 예정일이…"

예비 할아버지의 눈빛은 너무나도 천진난만하게 반짝인다. 어느새 사랑하는 손주 돌잔치에서 멋진 요들을 부르고 있는 듯, 벌써 행복이 뚝뚝 흐른다. 요들송을 불러주는 멋진 할아버지가 되겠다고 얼마나 열심히 연습하시던지, 그 젊은 예비 할아버지의 2년간 요들수

업은 시종일관 행복의 도가니였다. 레슨을 받으러 올 때마다 손주의
태내 초음파 사진부터 시작해서, 매주 이어지는 예비 손주의 모든
걸 같이 공유하며 기뻐했다. 손주의 탄생 후에는 매주 그 젊은 할아
버지와의 수업은 반은 손주 자랑, 반은 요들수업이었다. 멋진 돌잔
치를 마치고 가족과 주변 지인들 모두에게 그야말로 스타가 된 그
젊은 할아버지의 요들 수강기는 요들아카데미의 한 역사로 장식되
었다.

.

요들처럼 살아라

일단 벗기고, 눕히고

"안녕하세요!"

약간은 상기된 얼굴로 아카데미의 문을 살그머니 열고 조심스레 들어오는 모습이 처음 맞선 보러 나온 총각 같다. 상상했던 것보다는 아담하고 수수한 요들아카데미의 모습을 보고는 애매한 표정을 짓기도 한다.

살짝 놀랬다가 안심을 하고, 살짝 실망을 하는 3단계 쓰리 쿠션 느낌을 가지고 요들언니와 첫 대면을 한다. 요들아카데미가 엄청나게 반짝반짝 요란하고 화려하게 꾸며져 있을 거라는 기대를 잔뜩 하고 오시는 분이 대부분인 것 같다. 하지만 순간적으로 느꼈던 애매함은 요들언니의 환한 미소와 함께 이내 흔적도 없이 사라진다.

"오느라고 힘드셨죠? 차는 가지고 오셨나요? 주차는 잘하셨고요? 지하철역에서 바로 찾으셨어요? 아이고, 오시느라 수고하셨어요!"

요들언니의 살가운 첫인사에 완전 난롯불 위의 아이스크림 마냥 살살 녹는다. 전화로 긴 시간 나눈 이야기를 연결해가며 어느새 몇 년 만난 사람처럼 너무너무 친하게 인사를 나눈다. 첫 수업이라 멋진 슈트에 정갈한 셔츠, 멋진 구두까지 꽤 신경 쓰고 오신 게 눈에 보인다. 향긋한 향수의 상큼함까지 최대한 모양을 내고 온 게 느껴진다. 드디어 본격적인 수업 시작!

"일단 겉옷을 벗으시죠."

"아뇨, 괜찮은데요."

"첫날 수업은 옷을 좀 벗으셔야 해요. 중요한 수업을 해야 해서요."

'그렇게도 만나기를 기다렸던 요들언니가 보자마자 옷을 벗으라는데 벗어야지!' 주춤거리며 옷을 벗어 놓고 의자에 앉는다. 앉아서 정면을 보니 전면 거울이 있다. 커다란 거울 앞에 요들남과 요들언니가 나란히 앉는다. 요들언니는 쉬지 않고 방긋방긋 웃으며 이야기한다.

"자! 거울을 보세요! 요들언니는 거울 공주예요. 아카데미는 사방이 모두 거울이죠? 요들언니는 하루 종일 이 거울 궁전에서 거울을 보며 살아요. 제가 왜 이렇게 거울을 좋아하겠어요? 하하하…"

끊임없는 요들언니의 다정스러운 질문에 오늘의 요들남은 정신을 못 차린다. 커다란 거울 앞에 앉아 수업을 시작한다. 요들언니는

요들처럼 살아라

숨을 쉬란다.

"들이마시고, 내쉬고, 들이마시고, 내쉬고."

여러 번 숨을 쉬는데 거울 속에 비춰보던 요들언니가 벌떡 일어나더니 갑자기 요들남의 어깨를 살포시 누른다. 요들남은 움찔한다. 요들언니가 다시 예쁜 목소리로 자상하게 설명한다.

"자! 거울을 보세요. 들이마실 때 어깨가 쑤욱 올라가죠? 그리고 다시 내쉴 때 어깨가 쑤욱 내려가죠? 가슴이 오르락내리락! 어깨가 오르락내리락! 눈에 보이시죠?"

진짜 요들남 눈에도 거울에 비친 본인의 어깨가 완전히 올라갔다 내려갔다 심하게 운동을 한다.

"지금은 흉식 호흡을 하고 계시는 거예요. 자! 한 손은 입에 대고, 한 손은 배에 대고, 기침을 한번 해 보세요."

요들언니를 따라 한 손은 입에 한 손은 배에 대고 기침을 쿨럭쿨럭 한다.

"배근육이 단단해지시죠?"

요들언니의 말처럼 요들남은 자신의 배근육이 단단해짐을 느낀다.

"항상 이런 상태가 유지되면 복근이 키워지는 거예요. 제 배는 아주 단단하거든요."

요들언니가 방글방글 웃으면서 자기 배는 딴딴하다고 하니 요

들남은 씩 웃으며 반신반의한다.

"배근육이 탄탄해야 힘이 생기거든요. 궁금하세요?"

예쁜 요들언니의 배가 진짜 탄탄한지 궁금하냐고 물으니 자기도 모르는 새에 그냥 바로 ! "네!"하고 대답한다.

"궁금하면 만져보실래요?"

"엥! 아니, 이런!"

요들남은 순간 당황하고 뻘쭘하다.

"집에 가서 후회하지 말고 자, 만져보세요."

요들언니의 배를 꾹 눌러 보게끔 도와주는 자상한 요들언니의 손길에 '아니, 이게 웬일!' 요들언니의 복근이 완전 돌! 세상에!

"저는 복근운동을 늘 하거든요."

요들언니의 너무나도 달달한 표정에 무시무시한 이야기가 시작된다.

"제가 원래 복근이 식스팩이었어요. 세월이 지나면서 살이 조금 붙으니까 포팩이 되더라구요!"

요들남은 화면에서나 보던 미스터코리아의 울퉁불퉁한 복근과 바로 눈앞에 있는, 방실방실한 미소를 한가득 머금은 요들언니의 복근을 상상하며 혼란에 빠진다.

어리둥절한 사이에 요들언니의 기습 발언,

"의자에서 일어나 보세요."

요들언니는 시종일관 배실배실 웃으며,

"자 이쪽으로 오셔서 누우시죠."

아뿔싸! 요들언니는 벽 한 편에 장착되어 있는 간이 판넬을 철커덕 내린다. 백설공주의 일곱 난쟁이의 침대처럼 작은 판넬 침대가 펼쳐진다. 요들언니가 방긋방긋 웃으며 요들남에게 그곳에 누우란다. 기럭지가 긴 분은 종아리가 쑥 튀어나올 정도로 짧은 간이침대다.

"사람에게는 횡경막이 있어요. 지금부터 횡경막을 느끼게 해 드릴게요. 위보다는 아래가 넓으니까, 아래쪽으로 숨이 들어가야 많이 저장되겠죠?"

횡경막이 도대체 어디에 붙어 있는지 의아해하며 멀뚱멀뚱 요들언니를 올려다 보는 눈빛이 그야말로 애매하다. "우리는 만4세가 지나면 누구나 거의 가슴으로 숨을 쉬거든요." 요들언니는 요들남을 눕혀 놓고 이야기를 시작한다.

"아까 앉아서 호흡하실 때에는 자연스럽게 온몸에 힘이 들어가기 때문에 어쩔 수 없이 흉식호흡이 될 수밖에 없어요. 지금처럼 편안하게 누워 있으면 온 몸에 힘이 쭉 빠지잖아요?"

요들언니가 요들남 초보 제자 벌렁 눕혀 놓고는 쉬지 않고 방실방실 조곤조곤 숨쉬기 이야기를 이어나간다.

"자! 온몸에 힘을 빼시고요. 배에만 집중해 보세요. 어깨에 힘 빼고 복부에 집중하시고, 천천히 숨을 들이마셔 보세요. 오케이!"

그런데 이게 웬일! 의자에 앉아서 호흡할 때는 어깨가 들썩들썩 오르락내리락 하던 것이 요들언니의 설명대로 따라서 숨을 쉬어보니 배가 움직이기 시작한다.

"자! 다시 한 번 복부에 집중하시고요. 코로 들이마시고, 이빨과 이빨 사이로 스으~ 하면서 길게 내쉬세요."

열심히 호흡을 가르쳐 주는 요들언니의 미소가 매우 진지하다.

"첫 시간에만 하는 호흡 공부예요. 잘 기억하면서 느껴보세요. 자! 다시 한 번 어깨에 힘을 빼고 복부에 뽈록 숨을 채우세요. 횡경막 아래쪽이 벌어지면서 호흡이 쑤욱 들어가는 걸 느껴 보세요."

누워 있는 요들남의 배가 오르락내리락 뽈록뽈록 움직이는 게 요들남 눈에도 순간 포착된다.

"보이시죠? 배가 움직이는 게 보이시죠? 자 이제는" 하더니 갑자기 부시럭부시럭 묵직한 배낭을 하나 들고 요들남 배 위에 털커덕 얹어 놓는다.

"자! 다시 한 번 들이마시고, 내쉬고."

요들남 배 위에서는 커다란 배낭이 올라갔다 내려갔다 한다. 슬슬 재밌어지는 요들남의 복식호흡 수업이다. 이번엔 커다란 아코디언을 들고 오는 요들언니는 기어코 요들남의 배 위에 13킬로그램짜리 아코디언을 얹는다.

"자! 복근에 집중하시고요, 들이마시고, 내쉬고, 들이마시고, 내

쉬고."

어느새 요들남은 복근운동에 자신감이 충만하다.

"저, 선생님! 더 무거운 거 없나요? 복식호흡 할 만한데요!"

잠시 후에 찾아올 충격을 모르고 요들남은 천진난만하다.

"네! 자 이제는 호흡에 속도를 한번 붙여 보겠어요. 들이마실 때
는 빨리, 순식간에 한꺼번에 많이, 그리고 표내지 말고 몰래, 아셨
죠? 들이마실 때는 빨리, 많이, 몰래, 이 3가지 원칙을 꼭 기억하시
면서 하도록 하세요."

방긋방긋 웃으며 얘기하던 요들언니의 설명이 점점 더 진지해
진다.

"집에서 연습하실 때 무거운 물건 아무거나 이렇게 올려놓고 연습
하세요. 자! 내쉴 때는요, 아주 천천히 조금씩 아껴서 내쉽니다."

요들남의 복식호흡 연습 실전 수업은 사뭇 진지하다. 온몸의 힘
이 다 빠진 상태에서 복근에 집중하며 복식호흡의 원리를 확실하게
알게 된 요들남은 자신감이 더 충만해진다. 다시 요들언니의 심화학
습 코멘트 시작이다.

"자! 복근운동 가르쳐 드릴게요. 두 다리는 동시에 쪽 들어 올리
세요."

요들언니가 하라는 대로 두 다리를 들어 올리는데 평소 운동을
전혀 안 하던 요들남도 다리가 뻐근하다.

"자! 이제 두 다리를 내려 보세요. 자! 이제는 요 정도에서 정지! 그대로 유지하세요."

바닥에서 10센티미터 정도 남겨놓고 두 다리를 정지시켜 놓으니 요들남은 바들바들 떤다.

"배가 땡겨요."

급해진 요들남의 애절한 SOS에 아랑곳없이 시종일관 방실방실 웃으며 요들언니가 말한다.

"참으세요. 참아보세요. 좀 더…."

생전 처음 경험하는 요들남의 다리에 힘이 빠질 무렵, 배근육이 당겨 더 이상 못 참겠다고 이를 악 무는 순간,

"자 다시 들어 올리세요. 90도로 올리세요."

더 이상 못 참을 정도 되면 요들언니는 아주 상냥하게,

"수고하셨어요. 힘드셨죠? 이게 복근운동이에요. 괄약근을 꽉 조이고 항상 취침 전 기상 후 하루 두 번씩 자리에 누웠을 때 꼭 하세요. 시간도 얼마 안 걸려요. 아셨죠? 이제 의자에 앉아서 한번 복식호흡을 해볼까요? 들이마시고, 내쉬고, 들이마시고, 내쉬고."

다시 들썩들썩 올라가는 요들남의 어깨!

"그것 봐요. 복식호흡이 단번에 되는 건 아니에요. 누구나 다 겪는 과정이에요. 그래도 호흡이 완전히 받쳐주어야 노래를 잘할 수 있어요."

앉아 있을 때도 어깨에 힘을 빼고 복부에 집중해서 배근육과 더불어 옆구리, 등까지 팽창할 수 있도록 연습하라고 하며 다시 한 번 요들언니의 배를 허락하신다.

"제 배 한번 더 만져 보세요. 자! 옆구리도 손바닥으로 감싸서 만져보세요. 자! 등도 한번 대 보세요. 제가 숨을 들이마실 때 혹 팽창하는 게 느껴지시죠? 내쉴 때 다시 혹 수축되는 게 느껴지시죠?"

온 몸으로 호흡을 가르치는 요들언니를 따라 첫 수업에서 복식호흡을 제대로 배운 요들남!

"선생님 감사합니다. 열심히 연습하겠습니다. 정말 대단하십니다."

이렇게 첫 만남은 시작된다. 벗기고! 눕히고! 요들수업의 시작이다.

요들언니와 함께 쉽게 배우는 복식호흡

마스께라가 뭐냐고요?

커다란 전면 거울 앞에 요들남과 요들언니가 나란히 앉는다. '요들언니는 어쩜 저렇게 시종일관 웃고 있을까?' 궁금해하는 요들남에게 요들언니 한마디 툭 던진다.

"제가 지금 계속 웃어요, 안 웃어요? 왜 웃는지 아세요?"

급작스런 요들언니의 기습 질문에 요들남은 당황한다. '요들언니는 왜 저렇게 계속 웃고 있을까? 왜지? 도대체 뭐라고 대답해야 하지? 곰곰이 고민하는 요들남에게 다시 한 번 요들언니의 단호한 말 한마디!

"1번, 이쁜 척하려고! 2번, 노래 잘하려고! 몇 번일까요? 저는 객관식 문제를 아주 좋아해요. 둘 중에 하나를 골라보세요"

요들남은 큰소리로

"2번! 노래 잘하려구여!"

'이런 쉬운 문제를?' 요들남의 웃음 가득한 대답이 떨어지기도

전에 땡! 정답은 "두 개 다!"

요들을 배우러 아카데미에 들어서자마자 겉옷 벗기고 침상에 눕혀 놓고 호흡을 가르치며 요들남의 정신을 쏙 빼놓더니 이번엔 웃는 얘기로 완전 멘붕을 만든다. 요들언니는 너무나도 행복한 표정으로 이야기를 시작한다.

"요들은 다른 노래와 같아요. 노래를 잘 부르려면 잘 웃으셔야 돼요. 그리고 이쁜 척도 해야죠. 요들남도 멋진 척도 하시고요. 오늘 오실 때 마스크 쓰고 오셨죠? 예전에는 마스크를 입에다 쓰지 않고 눈에다 썼어요. 오페라 같은 거 보면 귀족들이 화려한 드레스 입고 눈에 멋진 마스크를 쓰고 한 손엔 부채, 한 손엔 가면을 살짝 들고 무도회에서 파티를 하던 장면 생각나시죠? 그게 바로 마스크에요. 지금처럼 기침 막으려고 입에다 쓰는 게 아니고요. 보석도 붙이고 금도 붙여서 최대한 멋지고 화려한 가면 마스크를 썼었죠. 그게 바로 마스께라Maschera 예요."

듣고 보니 그럴싸한 얘기다. '그래, 맞아! 오페라에서 본 듯하네. 그나저나 요들은 언제 하는 거지? 숨도 쉬고 웃는 얘기가지 했는데 이번엔 또 마스크 얘기?' 요들남의 머리가 살살 복잡해지지만 그래도 이야기가 재밌다. 계속 이어지는 요들언니의 달달한 이야기. 다시 요들언니의 질문이 계속된다.

"제가 왜 웃는다구 했어요?"

"아! 네…"

'방금 들었는데… 분명 두 가지였는데…. 이게 무슨 조화람. 금방 들었던 두 가지 생각이 안 난다.

"하하하. 1번 이쁜 척하려고, 2번 노래 잘하려고"

"아! 네, 두 가지 다요!"

요들처럼 살아라

요들언니의 6법전서

"제가 지금부터 여섯 가지 퀴즈를 낼 거예요. 알아 맞춰 보세요. 노래를 잘하려면 눈이 작은 게 좋을까요, 큰 게 좋을까요?"

요들남은 쉬지도 않고 씩씩하게 "큰 거요!"라고 답한다. 아! 남자들은 역시 큰 눈을 좋아한다. 요들언니가 눈을 크게 부릅뜨고 노래 한 곡 멋드러지게 부른다. 커다란 눈 모양이 이렇게 무서울 수가!

"아! 눈이 작은 게 더 좋아요!"

살짝 눈이 작아진 눈웃음을 지으며 노래하는 요들언니를 보며 요들남은 '역시 노래를 잘 부르려면 눈이 작아야 되는 구나.' 생각한다.

두 번째 질문!

"노래를 잘 부르려면 뺨이 올라가야 될까요? 내려가야 될까요?"

"올라가는 거요~"

"오케이~"

세 번째 질문!

"노래를 잘 부르려면 코 평수가 넓어야 좋을까요? 좁아야 좋을까요?"

"그게 그러니깐, 넓은 게 좋을 것 같은데요!"

요들언니, 묘한 표정을 지으며

"역시 평수는 일단 넓은 게 좋으시죠? 누구나 다 넓은 평수를 좋아하죠. 가끔은 좁은 코 평수가 좋다는 분도 계세요."

그러고 보니 코 평수가 넓을 때와 좁을 때 어떤 소리의 차이가 나는지 슬슬 궁금하다. 기다렸다는 듯이

"코 평수가 좁아지면 이런 소리가 나요." 하며 입술을 살짝 내려서 콧구멍 크기를 작게 만들어 콩콩 소리를 내는데 요상하다.

자, 네 번째 질문!

"인중이 여기 있잖아요? 노래를 잘하려면 인중이 짧은 게 좋을까요? 긴 게 좋을까요?"

웬지 이 문제는 살짝 자신 있는 요들남, 인중이 길면 오래 사는 관상이라고 들었던 기억이 난다. '그래, 역시 인중은 길어야 돼!'

"네, 인중은 길어야 좋습니다."

요들언니는 박수치며 신나게 맞장구를 친다.

"그렇죠. 인중이 길어야 오래 살아요. 제가 인중을 길게 하고 노래를 불러 볼게요."

인중을 길게 쭉 늘려놓은 요들언니 입에서는 "아하~ 신라의 바
하함 이히히 여어어어어어~~~" 이건 또 무슨 가수 현인의 빙의인
가 싶다. 코 평수 좁히고 인중을 길게 늘려 노래를 부르니 콧소리에
얹힌 현인의 노래가 나온다. 웃음을 참지 못하는 요들남은 뒤집어진
다. 역시 인중은 짧아야 소리가 잘 나온다는 진실! 요들언니의 다섯
번째 질문!

"이빨이 보이는 게 좋을까요? 안 보이는 게 좋을까요?"

'이건 또 뭔가? 아니 이빨은 또 왜?' 요들언니의 희한한 질문에
요들남은 어느새 질문을 즐기는 노하우가 생겼다. 요들언니가 말할
때 마다 하얗게 드러나는 이빨을 확인하고는

"보이는 거요!"

유치원 아이마냥 정답 맞추는 게 신이 난 철없는 요들남과 주거
니 받거니 죽이 척척 맞는다. 그러고 보니 '눈은 작게, 뺨은 올리고,
콧구멍 평수는 넓히고, 인중은 짧게, 이빨은 보이게' 다섯 가지가 완
성되었다.

"자! 저 따라서 다섯 가지 지켜서 아! 해보세요."

요들언니를 따라해 보니 제법 예쁜 표정이 나온다. 그런데 어딘
가 어색하고 요들언니처럼 예쁘지는 않다. 그때,

"자! 이제 마지막 여섯 번째 질문! 턱이에요. 턱을 살짝 내미는
게 좋을까요? 안으로 팍 당기는 게 좋을까요?"

이 질문은 좀 난이도가 높다. '도대체 노래를 잘 부르려면 턱을 어찌해야 하나? 내밀어? 당겨?' 요들언니의 얼굴을 심도 있게 관찰하기 시작하는 요들남. 여전히 요들언니는 방글방글 웃고 있다. '요들언니 턱이 처음엔 어디 있었던 거야? 내민 거야? 당긴 거야? 헷갈리네.' 시간이 좀 걸리는 요들남은 답을 못하고 멀뚱멀뚱 쳐다보기만 한다.

"원래 모든 건 시행착오를 겪어야 잊어버리지 않고 기억이 나거든요. 지금까지 대답하셨던 대로 하시면 절대로 안 잊어버리고 기억이 나실 거예요. 잘 보세요."

요들언니는 턱을 쑥 내밀더니 중얼중얼 말을 한다. '아냐! 이건 아냐.' 그러자 요들언니는 턱을 안으로 싹 당기고 오물오물 얘기를 한다. '아! 바로 이거구나!' 요들남의 결정이 내려지는 순간,

"깍두기 아저씨들은 이렇게 얘기하잖아요."

갑자기 요들언니 턱을 쑤욱 내밀더니 "형님!" 한다. 깍두기 아저씨들 톤이다. 저렇게 야들야들하고 생글생글한 요들언니가 '형님'은 또 뭔가? 각양각색의 얼굴 모습과 소리가 달라지는 걸 눈으로 확인한 요들남! '아! 과연!' 요들언니의 단독 개그수업에 경의를 표한다. 이제 턱을 당겨야 좋은 소리가 난다는 것까지 체험을 통해 확실히 배우고 나니 금방이라도 소리가 좋아질 것 같은 희망이 생긴다.

"자! 이 여섯 가지 원칙을 지키면 소리는 좋아지게 되어 있어요. 아셨죠? 실제로 한 번 해 보시죠."

요들처럼 살아라

드디어 피아노 소리에 맞추어 노래 비슷한 걸 해 본다.

"눈은 작게, 뺨은 올리고, 콧구멍 평수는 넓히고, 인중은 짧게, 이빨은 보이게, 턱은 당기고!"

요들언니의 6법전서를 지키며 소리를 내려니 거울에 비친 요들남 본인의 모습이 너무 재밌다. 몸 개그가 따로 없다. 평상시에 한 번도 해 보지 않은 안면 근육운동을 하려니 어색하지만 그래도 뭔가 달라지는 듯한 희망에 계속 아, 에, 이, 오, 우, 하고 발음한다. 요들언니의 이어지는 퀴즈, "이렇게 하면 무슨 각도가 되는지 아세요?"

요들남이 속으로 막바지 고민을 하고 있는데 까르르 웃으며 요들언니가 큰소리로 말한다.

"얼짱 각도에요. 저처럼 여섯 가지를 늘 지키면 이렇게 웃는 표정이 저절로 만들어져요. 턱을 안으로 당기면 완전 얼짱 각도, 동안 만들기가 된답니다."

계속 이어지는 요들언니의 얘길 들으며 요들남도 거울 앞에서 열심히 얼짱 각도 잡고 동안 만들기를 해본다. '아! 요들언니의 동안 비결이 바로 이 6법전서에 있었구나.' 요들남도 오늘부터는 발성 6법전서를 지키며 웃으리라!

달걀은 노래에 정말 도움이 될까?

요들언니 놀이터 장독대의 비밀

시간이 지날수록 요들남은 정말 희한하고 야릇한 느낌이다. 느 닷없이 쑥쑥 던지는 요들언니의 질문이 참 재밌다.

"왜 웃어야 하는지 아시겠지요? 마스께라는 올리고, 얼짱 각도를 만들어야 하는 이유를요!"

이번엔 요들언니의 얼굴을 똑바로 보라고 하고는 노래를 한마 디 부른다.

"1번! 웨기스 산에 오르면 요로레잇디요우리 요로레잇디~"

어딘가 이상하다. 갑자기 무표정한 얼굴로 무섭기까지 느껴지는 표정으로 노래를 부르는 얼굴이 영 아니다. 노랫소리도 우중충하고 답답한 느낌이다. 다시 방긋 웃으며 똑같은 노래를 또 부른다.

"아까랑 비교해 보세요. 2번! 웨기스 산에 오르면 요로레잇디요 우리 요로레잇디~"

앗! 딴판이다. "1번이 좋으세요? 2번이 좋으세요?"

"2번이요!" 요들남의 확실한 대답에 요들언니가 탄력 있게 한마디 한다.

"당연하죠! 그런데 왜 2번이 듣기 좋은지 아세요? 1번, 공기, 2번, 공명! 무엇 때문일까요?"

'허참! 이 요들언니 쎔 1번, 2번 되게 좋아하시네.' 요들남 희한하게 점점 자신감이 붙는다.

"2번, 공명이요."

"어머나! 어쩜 그렇게 잘하세요, 정말 천재야 천재!"

흐뭇함에 요들남은 어느새 어린아이처럼 씩 웃는다.

"그래요, 바로 공명이에요. 이렇게 공명이 돼야 아름다운 음성이 되는 거예요. 정말 울림은 중요하거든요. 제가 어릴 때 제일 신나게 놀던 놀이터가 어딘지 아세요?"

'어이구 이젠 요들언니 어린 시절까지 알아 맞춰야 하나? 그래, 또 객관식으로 한번 내 보슈! 알아맞추리다!' 그런데 웬걸,

"장독대요!"

'웬 장독대?' 끊임없이 호기심을 유발시키는 요들언니의 질문이 당황스럽다.

"우리 집에는 커다란 장독대가 있었는데요. 저는 장독대에서 노는 게 재밌었어요. 간장독, 된장독, 김칫독, 물독, 커다란 장독 속에 머리를 들이밀고 대롱대롱 매달려서 노래를 부르면, 소리가 크게 울

리니까 그게 너무 재밌어서 장독대를 뛰어다니며 이 독 저 독 매달려 놀았어요."

'참 취미도 희한하다.' 장독에 쪼그만 아이가 달랑달랑 매달려 노래하는 모습을 상상해 보는 사이,

"그러다가 장독도 많이 깨먹었어요. 그런데요, 그럴 때마다 할머니가 혼을 안 내시더라구요. 그렇게 재밌니? 하시면서 빈 독을 몇 개 놓아 주셨어요. 그런데 그 빈 독이 저보다 더 큰 독도 있는 거예요. 제가 노래를 부르며 놀 수 있는 비어 있는 장독들이 몇 개씩 늘어갈 때마다 얼마나 신이 났었는지 몰라요."

요들언니의 할머니도 참 대단하시다. 손녀딸의 놀이를 위해 크기별 장독을 구비해 주시다니 과연, 요들언니의 가정교육의 깊이를 알 수 있겠다.

"소리를 증폭시켜주는 장독의 원리가 바로 공명이에요. 조그마한 종지에 대고 소리를 내는 게 크게 들릴까요? 커다란 장독에 대고 소리를 내는 게 크게 들릴까요?"

"커다란 장독에 대고 소리를 내는 게 크게 들리겠죠."

"바로 그거예요. 내 입 속을 항상 커다란 장독처럼 넓게 유지하고 노래를 해야 큰소리를 만들어 낼 수 있어요."

계속 장독대 발성법을 이어나간다.

"제가 아까 말씀드린 마스께라 활용, 발성 6법전서가 바로 이렇

요들처럼 살아라

게 커다란 소리를 만들 수 있는 공명통을 넓히라는 뜻이에요. 내 입이 커다란 장독이 되어야 합니다."

요들언니의 어릴 적 놀이터까지 발성수업에 꼭 필요한 요목이 되는 게 참 재밌고도 유익하다는 느낌을 가질 무렵,

"일본에서 공연을 구경한 적이 있어요. 그런데 무대에 마이크가 한 대도 없더라구요. 무대에서 연주자들이 연주를 하면 그 연주가 엄청나게 큰 소리로 증폭이 되서 관객석까지 들리는데 아무리 찾아도 마이크가 안 보였어요. 참 이상하다! 무대 천정에 풀마이크가 있나? 그것도 없네! 무대 옆에 마이크를 숨겼나? 말이 안 되는데… 저는 정말 신기했거든요. 무대에 분명히 마이크가 한 개도 없는데 어떻게 저렇게 자연스럽게 소리가 증폭이 될까?

요들언니의 일본 공연무대 이야기가 너무 궁금해서 점점 빠져든다. 과연 일본 공연의 비밀이 도대체 무얼까?

"정말 아무리 찾아봐도 마이크가 없는 거예요. 도대체 마이크를 어디다 숨긴 거야? 얄미워! 우리 외할아버지가 독립투사이신데…"

알고 보니 엄청난 독립투사의 손녀딸이신 요들언니! 외조부님인 김여산 독립운동가의 유물은 지금도 육군사관학교 박물관에 전시되어 있다. 가슴의 총탄 자국이 혈흔과 함께 선명한, 외조부님의 이름이 가슴에 새겨진 군복이 전시되어 있다는 얘기와 함께 일본공연 무대의 미스터리가 밝혀진다.

"정말 일본 사람들! 휴! 세상에 아무리 찾아도 없던 마이크가 …
세상에나 무대 마룻바닥 밑에 숨어 있었던 거예요. 커다란 장독들을
가득 깔아 놓은 거죠. 그 항아리들이 소리를 증폭시켜 준 것이었어
요. 깜짝 놀랐죠. 노래를 잘 부르기 위해서는 이렇게 울림 즉 공명이
중요한 거예요."

다시 제자리로 차분하게 돌아와 소리의 공명을 설명한다.

요들처럼 살아라

요들언니는 족집게 과외선생?

매년 5월이 되면 갖가지 대회와 행사들이 많이 열린다. 그중에서도 각 학교나 단체에서 경연 대회가 많이 열린다. 특히 노래대회를 준비하는 학생들이 많이 찾아온다. 전화 상담을 통해 전반적으로 필요한 상황을 알고 있기에 그리 긴 상담이 필요하지는 않다. 학부형들은 아마도 최선을 다해 아이들을 꾸며서 데리고 오는 것 같다. 최대한 예쁘고 멋지게 보이도록 열심히 준비하는 모습이 일단은 좋다. 하긴 요들언니가 입버릇처럼 늘 하는 이야기가 있다.

"개인지도를 받으러 오는 분들은 제일 멋지게 하고 오셔야 해요. 한 시간 내내 한 사람만 보면서 가르쳐야 되는데, 기왕이면 최대한 아름답고 향기롭게 향수까지 한 방울 살짝 뿌리고 단독 콘서트를 하는 것처럼 준비하고 오면 얼마나 좋아요?" 하며 개인지도 수강생들에게 늘 말한다.

절대로 명령이 아니고 권고이다. 한 시간 내내 한 사람만 보고

집중해야 되는데 이왕이면 다홍치마 아니던가? 그러다보니 개인지도를 받으러 올 때, 여자는 최대한 아름답게, 남자 역시 최대한 멋지게 꾸미고 오신다. 그저 감사할 따름이다.

요들언니의 교육 모토는 "다 가져가! 다 가져가라고!"이다. 요들언니가 가지고 있는 모든 노하우를 몽땅 다 가져가라는 말씀이다. 그래서 요들언니보다 훨씬 나은 실력을 갈고 닦아 자랑하고 뽐냈으면 하는 바람이다. 그러기에 아카데미에 배우러 오시는 모든 분들은 준비에 최선을 다한다. 늘 감사한 마음이다.

"안녕하세요."

학생과 학부모는 공손히 첫인사를 한다. 이때 활짝 웃는 사람과 웃지 못하는 사람으로 나뉜다. 일단 웃으면 1차 합격이다. 대회준비를 위해 오는 학생들은 기본적으로 노래를 잘하는 편이다. 열심히 연습하고 준비한 뒤, 최종 점검을 위해 족집게 선생을 찾는다. 원포인트 레슨으로 본인의 장점을 최대한 살려 가장 만족스런 노래를 만들기 위해 오는 경우가 대부분이다. 어느 정도 노래에 자신도 있고 무대경험도 있는 학생들임에도 불구하고 일단 족집게 선생 앞에 서는 살짝 쫀다.

"그럼 잘 부탁드립니다."

한 시간의 레슨시간을 조금이라도 아끼려는 듯 대부분의 학부형님들은 인사를 짧게 하고 바로 퇴장한다. 요들언니는

요들처럼 살아라

"엄마도 나가지 말고 수업 들으세요."

단호한 선생의 말에 대부분의 학부형들은 깜짝 놀란다. 일반적으로 레슨이 시작되기 전 학부형을 향한 선생님의 한마디는 "부모님은 나가계시죠."가 일반적이기 때문이다. 그런데 요들언니는 오히려 학부모들에게 같이 수업을 들으라 하니, 놀라기도 하지만 한편으론 '앗싸!' 한다. 내 아이가 어떻게 배우는지 얼마나 궁금하겠는가? 요들언니가 유명한 족집게 과외선생이라던데, 도대체 무얼 어떻게 가르치는지 너무 궁금하다. 쭈뼛쭈뼛하며 문을 열고 나가려다 다시 들어온다.

"여기 같이 앉아서 수업 들으세요."

못 이기는 척 아이 옆에 자리를 잡고 요들언니의 한마디 한마디를 경청할 준비를 한다.

"자, 이제 수업 시작하겠습니다. 어머니, 핸드폰 꺼내세요. 학생도 핸드폰 있음 꺼내요!"

'아! 녹음이나 녹화는 아예 못하게 원천봉쇄를 하는구나!' 하고 녹음 포기를 하는 순간,

"녹음하세요. 동영상도 찍으시고요. 다 기록으로 남겨서 복습할 때 쓰세요."

엥! 보통 선생님들은 일단 부모님은 나가 계시라고 하고 동영상 촬영이나 녹음은 안 된다고 단호하게 말하지 않던가? 그런데 요

들언니는 당당하게 녹음과 영상촬영을 몽땅 허락한다. 그러면 "먼저 허락해주셔서 너무 감사해요!"라며 신이 나서 감사 인사를 하기도 한다. 개그맨 박성호 씨를 가르칠 때도 "레슨하는 거 다 찍어! 영상 다 찍어서 여기저기 다 활용하라고! 뭘 해도 좋으니까, 복습만 열심히 해!"라고 했다. 그렇게 촬영된 영상과 녹음 자료를 박성호 씨는 지금도 잘 활용하고 있다. 자! 핸드폰 장착하고 대회 준비용 특별레슨 시작!

학생을 의자에 앉혀 놓고 일단 노래를 들어본다. 역시 잘하지만 누구나 2% 부족하기 마련이다. 이 학생도 역시 높은음을 낼 때 음이 살짝 떨어지고 소리가 갈라진다. 요들언니 특유의 발성 6법전서에 입각해서 앉아 있는 학생의 얼굴을 잡아주기 시작한다. 지금까지 노래 부르던 습관을 한 순간에 바꾸어 놓는다. 눈은 작게, 뺨은 올리고, 코 평수는 넓히고, 이빨은 보이게, 인중은 짧게, 턱은 당기고! 순식간에 예쁜 얼굴 만들기 완성이다.

이렇게 여섯 가지만 지켜 노래를 부르면 순식간에 소리가 확 변한다. 수업을 같이 듣고 있던 학부형의 입이 쫙 벌어진다. 그냥 무표정하게 부르는 노랫소리와 6법전서 발성의 노랫소리는 천지 차이다. 6법전서 발성법 하나로 기선제압 끝이다. 영상을 열심히 찍으며 수업을 참관한 학부형님은 이 순간부터 요들언니에게 싸부님! 싸부님! 한다. 그 다음 발음교정, 자세교정, 무대매너, 인터뷰 준비까지 5

단계에 걸쳐 강의를 하면 대회준비는 완료다.

이렇게 대회 준비를 시켜서 상을 받은 학생들이 얼마나 많은가? 일단 대회 심사는 감점을 안 받으면 되는데, 사람들은 무조건 잘하면 된다고 생각하기 일쑤다. 나도 대회 심사를 많이 하지만, 대회 수상자의 요건은 일단 실점이 없어야 한다. 대회는 웬만한 실력자들의 잔치이기에 누가 누가 잘하나를 판별해 내기는 매우 어렵다. 어디를 틀리나, 어디를 못 하나, 어디에서 실수를 했는지 찾아내는 게 관건이다. 결국 감점이 최소인 사람이 수상을 하게 되어 있다. 이것이 핵심이다. 따라서 열심히 연습하는 것도 중요하지만 지혜롭게 연습하는 테크닉이 필요하다. 그걸 정확하게 포착하는 것이 바로 족집게 과외 선생인 것이다.

한 시간 내내 재밌는 이야기와 함께 요것조것 짚어주면 어느새 학생의 표정은 활짝 웃는 얼굴이 되어 있다. 미소를 띤 얼굴에 예쁜 소리로 노래를 부르는 모습을 보고 있자니, 학부형의 얼굴도 한가득 미소 천국이다. 일단 웃으면 되는 거다. 거기에 얼짱 각도가 되면 일단 성공이다. 모든 게 갖춰지면 마법처럼 신기하게도 높은음이 빵빵 터져 나오는데, 이처럼 신나고 즐거운 일이 또 있을까? 한 시간 레슨에 큰 수확을 얻은 만족감에 학생, 학부형 모두 행복의 도가니에 빠져든다.

"오늘 한번 레슨 받아 보고요…"라며 다음 레슨 약속에 소극적이

던 사람들도 한 시간의 수업을 마치고 나면 "다음 주에도 꼭 시간 잡 아주세요!" 하며 간곡히 시간 예약을 부탁한다. 한 번 레슨에 이렇게 학생과 학부형을 요들언니의 팬으로 만드는 원리는 간단하다.

- 일단 방글방글 웃는다.
- 상대의 요구사항을 잘 들어준다.
- 그 요구사항을 세밀하게 진단한 후 따뜻하게 처방한다.
- 달라진 소리를 녹음, 녹화해서 들려주고 확실하게 변화된 모습을 보여준다.

이렇게 인연을 맺은 분들이 지금까지 수십 년 나와 함께하고 있다. 참 사랑스러운 요들 패밀리이다.

소리의 칠거지악

배우는 사람들 입장에서는 발성을 배우기가 항상 어렵다고들 한다. 왜 그렇게 힘들게 여기는 걸까? 아무리 어려운 내용이라도 쉽게 가르칠 수만 있다면 배우는 사람은 얼마나 좋을까? 어떻게 하면 모든 것들을 쉽게 가르칠 수 있을까?

오래 전부터 나는 피아노를 치는 테크닉도 '게으른주법'을 만들어서 많은 사람들에게 보급했다. 6살 아기부터 90세 어르신까지 아무렇지 않게 반주를 능숙하게 하도록 가르치기도 한다. #7개, ♭7개 붙은 악보도 어려움 없이 술술 치게 가르친다. 노래하는 방법도 정말 쉽게 가르친다. 지금부터 우리 몸의 소리부터 한번 살펴보자.

나는 어릴 때부터 그림을 참 못 그린다. 하지만 우리 몸의 소리를 가르치기 위해서는 일단 사람의 몸통을 커다랗게 그리고 시작한다. 사람의 몸에서는 총 일곱 군데에서 소리가 난다. 요들언니가 늘 강조하는 '소리의 7거지악七去之樂'이 바로 우리 몸의 일곱 군데에서

나는 소리의 즐거움이다. 아주 간단한 얘기다. 나는 주로 어느 쪽의 소리를 쓰고 있을까?

머리소리

머리를 울리는 소리, 두성이 있다. 요들에서 꼭 필요한 소리다. 내가 늘 방송에서 얘기하는 '개 소리'가 두성과 아주 흡사하다. '우우, 우우' 머리를 울려서 큰소리를 낸다. 개 짖는 소리가 머리소리이다. 똑같다.

"여러분 머리소리를 크게 내 보세요"

여기저기서 개 소리를 낸다. "우, 우, 우" 완전 개판이다. 개 소리만 잘 내면 일단 두성 성공이다. 발성을 배우는 분들은 실제로 개 소리를 내면서 깜짝 놀란다. 어느 순간 자기 소리가 뿅! 하고 올라가는 느낌을 알고서는

"선생님! 너무 신기해요. 힘도 안 주는데 소리가 뿅~하고 나와요."

신이 난 제자들에게 요들언니 한마디 덧붙인다.

"꼭 공중부양 느낌이시져? 소리가 갑자기 부웅 뜨시죠? 네, 바로 그거예요. 공중부양! 네 정말 그래요."

이 정도 되면 완전 흥분의 도가니다. 머리소리가 힘 하나 안 들이고 뿅~하고 터지니 행복한 비명이 절로 나온다. 드디어 1차 득음

을 한 셈이다. 일단 몸의 힘을 빼고 복식호흡 한번 하고, 요들언니 소리 6법전서 대로 한 다음 "우~" 하고 소리를 내면 일단 성공이다. 머리소리 두성이 깨끗하게 나온다. 정말 깨끗한 소리의 울림을 느끼기엔 두성이 최고다. 세계적인 합창단 빈 소년 합창단의 소리가 바로 아름다운 두성 발성이다.

콧소리

"자기 나 이뻐? 사랑해~"

한없이 애교를 부리면서 콧소리로 말한다. 이렇게 코맹맹이 소리로 애교를 부리면 똥가방, 땡가방, 찌가방이 생긴다고 방송에서 얘길 했더니 어떤 여자 분들은 콧소리 잘 활용해서 루이비똥, 삐에르가르댕, 구찌 가방 한 개씩 챙기셨다는 소문도 있다. 우리가 보통 말을 할 때도 코를 잘 써야 멋진 소리를 만들 수 있다. 흔히들 아나운서 멘트라고 하는 소리가 바로 그거다.

늘 시장에 좌판을 깔고 콩나물을 파시는 콩나물 할머니가 계신다. 여느 날처럼 콩나물 할머니는 늘 같은 자리에 앉아 콩나물과 도토리묵 등을 팔고 계신다. 많지 않은 양이지만 매일매일 할머니는 소중한 먹거리를 들고 시장에 나오신다. 그 콩나물 할머니 고객은 거의 단골이다. 그런데 신기한 건 늘 똑같은 질문을 표정도 없이, 얼굴도 안 쳐다보고 무뚝뚝하게 하신다.

"할머니, 오늘은 더 많이 파셨네요! 장사 잘 되셨나 봐요. 저도 콩나물 주세요."

늘 2천 원어치 사는데, 꼭 물어보신다.

"얼마치 드릴까?"

"네, 2천 원어치 주세요. 맨날 저는 2천 원어치 가져가는데요."

하하호호 웃으며 콩나물 할머니와의 대화는 이어진다.

"하루 종일 앉아 계시면 힘드시잖아요?"

내 주머니에 있던 ABC 초콜릿 대여섯 개를 한줌 쥐어서 드린다.

"요거 당 떨어질 때 드세요. 맛있어요! 호호호."

내 주머니엔 항상 초콜릿이나 캐러멜이 들어 있다. 다니면서 식사 시간 없을 때 밥 대신 먹기에는 딱이다.

"아이고, 고마우이!"

늘 단답형이시다. 콩나물 할머니를 만날 때마다 거의 똑같이 드리는데도 늘 처음 대하는 사람마냥 완벽하게 무뚝뚝하시다.

"할머니 춥진 않으세요? 감기조심 하세요!"

요렇게 다정다감 상냥한 요들언니의 달콤 멘트에도 아랑곳하지 않는 콩나물 할머니! 오늘도 똑같이 물어보신다.

"아나운서 양반이유?"

아마 한 번도 얼굴은 안 보신 것 같다. 얼굴을 보면 아나운서가 아니라는 걸 확실하게 아실 텐데 말이다. 역시 같은 요들언니 대답

은 늘 똑같다.

"호호호, 그런 것 같으세요? 오늘도 많이 파세요! 감기 조심하시고요"

역시 아나운서처럼 말하며 요들언니는 콩나물 봉지 들고 홀연히 사라진다. 도대체 그 콩나물 할머니는 왜 내게 늘 같은 질문을 하시는 걸까? 해답은 바로 '코'에 있다.

흔히 교양 있어 보이는 말소리를 들어보면 반드시 콧소리가 살짝 섞여 있다. 소위 코를 울리며 말하는 소리다. 콧구멍 속에는 숭숭 뚫린 빈 공간들이 많이 있다. 전비공, 외비공, 후비공 등 많은 공간들이 있다. 이런 걸 뭐라고 할까? 1번, 오강, 2번, 비강? 그렇다. 2번 비강이다. 이 비강을 잘 울리면서 이야기를 하면 즉 살짝 코에 걸어서 소리를 내면 정말 아나운서 목소리처럼 들린다.

흔히 사우나에서 여자들이 아무 대책 없이 수다 떨 때 들리는 말소리를 생각해 보면 '아! 바로 저 소리!' 하고 상상할 수 있다. 결코 비강을 울리지 않는, 소위 생소리로 수다를 떤다. 몇 시간 사우나에서 친구들끼리 모여 수다를 떨면 퇴장할 때 누구나 한마디씩 한다.

"아이구 피곤해. 집에 가서 한숨 자고 밥 먹어야지!"

사우나가 피곤한 게 아니고 비강을 울리며 세련된 소리로 얘기를 안 하고 그냥 막소리로 몇 시간 수다를 떨면 피곤할 수밖에 없다. 무방비 상태에서 마구잡이로 이야기를 하다보면 필요 없는 에

너지 낭비까지 겹쳐 피로감이 쌓이는 걸 우리 사랑스러운 '아나기'들이 모를 뿐이다.

'아·나·기' 아줌마는 나라의 기둥이다! 얼마나 멋진 말인가. 아줌마들이여! 이제부터는 말할 때 비강을 울려라! 모두 교양 있는 목소리로 수다를 떨어라!

'콩나물 할머니! 저는요, 사실 아나운서 아니거든요. 그냥 비강을 울려서 얘기한 것뿐이에요. 아나운서들에게 발성, 발음 가르치는 선생일 뿐이라고요! 하하하!'

목소리

"얘들아 안녕! 오늘도 참 신나는 날이다! 와, 미끄럼틀도 재밌다!"

"음, 꽃이 피었네! 아~이쁘다!"

아침마다 만나는 귀염둥이 애기들 수업시간이면 늘 양손에 순돌이 삐순이 인형을 끼고 재밌는 손인형 이야기를 들려준다. 등장인물은 일단 세 명으로 시작한다. 왼손에 순돌이 인형, 오른손에 삐순이 인형, 가운데 커다란 얼굴을 한 요들언니, 이렇게 세 명이 서로 대화를 나눈다. 어린이집에서는 기저귀 찬 애기들부터 어르신으로 통하는 5~6세 언니, 오빠들까지 모두 옹기종기 모여 요들언니의 동화를 귀를 쫑긋하고 듣는다. 이야기 내용은 매일 매일 바뀐다. 원장

님과 선생님들은 요들언니를 보고 늘 신기해한다.

"어떻게 매일매일 새로운 이야기를 만들어 내세요? 그런데 매일매일 너무 재밌어여."

아마도 동화책 한 권 안 보고 매일 이야기를 지어내는 요들언니가 신기한가 보다. 아침에 날씨가 추우면 추운 날 이야기, 꽃이 활짝 피어 있으면 꽃 이야기, 뉴스에서 뭔가 사건소식이 있으면, 그런 이야기도 아이들의 눈높이에 맞춰 살짝 각색해서 들려주는 일이다. 'KBS 구연동화대회 대상'과 '전국교사 구연동화대회 대상'의 경험이 있었기 때문에 요들언니에게는 그리 어렵지 않은 일이다. 뻔뻔하다고? 뻔뻔하게 살면 fun fun하다! 전문용어로 말하면 바로 자긍심이다.

자신감을 가지고 자기 자신을 사랑하며 자긍심을 충만히 채우면 무슨 일이든 잘해낼 수 있는 에너지가 생기기 마련이다. 자신이 없을지라도 뻔뻔하게 내딛다 보면 실력이 늘면서 자신감이 생기는 것이다. 요들을 배우러 오는 모든 분들에게 제일 강조하며 가르치는 게 바로 '자신감'이다. 조금 실력이 떨어져도 자신감만 있으면 뻔뻔하게 잘해낼 수 있는 기회가 오기 마련이고 어느새 내 인생이 'fun fun'해지는 걸 느낄 수 있다. 인생은 'fun fun' 해야 하지 않겠는가? 다시 어린이집 수업으로 돌아가자.

아침마다 이어지는 구연동화 수업을 할 때는 목을 많이 쓸 수밖

에 없다. 왼손의 순돌이 인형이 말할 때는 순돌이 목소리로 "얘들아 안녕?", 혹시 장난을 치는 아이가 있으면, 왼손을 오물대며 순돌이 목소리로 목을 쥐어짜면서 "ㅇㅇ야! 오늘도 장난을 치니까 재밌니? 나랑 같이 놀까? ㅇㅇ랑 둘이만 같이 놀면 다른 친구들이 섭섭할 텐데, 어뜨카지?" 하면 어느새 장난꾸러기 친구는 무릎에 손을 얹고 예쁘게 앉아 경청 자세로 급전환이다. "얘! 너 똑바로 앉아! 손 무릎!" 하고 큰소리칠 필요가 없다. 그저 손인형 순돌이가 한마디만 던져주면 산만하던 장난꾸러기도 금방 얌전한 순둥이로 변한다.

이런 식으로 순돌이 삐순이의 성대모사를 해가며 아이들의 초롱초롱한 눈을 바라보고 이야기하다보면 다른 등장인물이 필요하다. 햇님도 빙글빙글 웃으며 등장해야 하고, 나무아저씨도 순돌이 삐순이에게 한마디 던져야 하고, 꿀벌 할아버지도 나무 아저씨한테 속삭여야 되고, 예쁜 꽃잎 아가씨도 꿀벌 할아버지랑 비밀얘기를 해야 한다. 점점 늘어가는 등장인물 덕에 요들언니의 성대모사는 점점 다양해진다. 이렇게 하루에만 열 명 정도 서로 다른 등장인물의 소리를 만들어 표현해야 된다. 아이들은 재미있다고 데굴데굴 구르며 웃기도 하고, 슬픈 이야기를 들려주면 눈물 뚝뚝 흘리며 울기도 한다. 손뼉도 알아서 치고, 종알종알 등장인물들을 따라 하기도 한다. 그러다 분위기가 달아오르면 반드시 튀어나오는 레퍼토리가 있다. 바로 '요들'이다.

내가 만든 구연동화의 주인공들은 항상 요들을 부른다. 내가 생각해도 참 신기하다. 늘 별다른 준비도 없이 아이들을 만나는데 그때그때 딱 맞는 이야기와 요들 가사가 튀어나오는 걸 보면 과연 요들언니는 신통방통한 천재다! 이렇게 거의 매일 아침 귀여운 아이들과 함께하는 시간은 행복하지만 구연동화는 목을 많이 써야 하기 때문에 요들언니의 목에는 치명타이다. 목을 쥐어짜서 성대모사를 하기 때문에 성대관리가 필요하기 때문이다. 성대관리를 잘한다는 건, 비강을 적당히 잘 사용해서 소리를 내는 것이다. 목을 짜내는 목소리는 될 수 있으면 쓰지 않는 게 좋다.

학교에서도 막 소리 지르며 노는 아이들이 있다. 이런 아이들은 항상 목이 쉬어 있고 갑갑한 소리가 난다. 지나치게 목으로만 소리를 내기 때문이다. 이런 아이들이 변성기를 잘못 지나면 정말 원치 않는 음성의 소유자로 자라서 멋진 음성의 어른이 되기가 어렵다. 자라는 아이들에게 제대로 된 발성을 가르치는 건, 멋진 인생을 만들어주는 최상의 방법이라고 감히 말하고 싶다. 평생 멋진 음성을 가지고 산다면 얼마나 행복한 일이겠는가?

가슴소리

요들언니는 요들을 가르칠 때 머리소리와 가슴소리, 이 두 가지 소리를 얘기한다. 가슴소리는 인생을 살면서 정말 중요한 소리이다.

요들언니의 수업시간은 참 희한하다. 개인지도 수업도 이상하고 신기하지만 단체수업도 여러 번 배꼽 쥐고 뒹굴어야 수업이 끝난다.

처음 요들을 배우러 완전초보 신입생이 오면, 제일 먼저 치르는 의식이 있다. 반드시 선생님의 몸을 만져 보는 거다. 배도 만지고, 가슴도 만지고, 귀도 만진다. 결코 성추행이 아니다.

호흡을 가르치기 위해서는 배를, 흉성을 가르치기 위해서는 가슴을, 구강발성을 실습하기 위해서는 귀를 만져봐야 된다. 그래야 정확한 위치를 알고 이해가 빨라진다. 말로만 설명해서는 답답하고 이해하기 힘들다. 일단 흉성을 가르치려면 가슴의 울림을 느낄 수 있어야 한다.

"자, 모두 가슴에 손바닥을 대보세요! 아! 아! 아!"

요들언니는 왼쪽 가슴에 오른손 손바닥을 대고 소리내기 시범을 한다. 수강생 전체는 모두 오른손 손바닥을 왼쪽 가슴에 대고 "아! 아! 아!" 한다. 순식간에 국민의례 의식이다. 이런 수업을 접하는 신입회원들은 엄청난 충격으로 나를 보는 눈빛이 역력하다. '도대체 가슴에 손을 얹고 왜 저러나!' 하는 궁금함이 눈에 보인다. 바로 그때 요들언니의 순간 공략이 들어간다.

"회원님! 가슴이 울리세요? 이렇게 소리를 낼 때는요, 가슴이 울려야 되요. 자, 한번 다시 해 보세요. 아! 아! 아!"

신입회원 대부분은 그냥 대충 아! 아! 아! 하고 만다.

요들처럼 살아라

"어디 가슴 한번 볼까요?"

요들언니의 가슴 발언에 웬만한 신입 회원들은 일제히 화들짝 놀란다.

"제가 가슴 좀 만져 볼게요. 발성을 위한 거니까!"

요들언니는 다른 회원들에게도 그렇듯이 자연스럽게 그 신입회원 가슴에 손을 얹고 진단한다. 대부분 가슴이 진동이 있을 리 없다. 처음 발성을 하는 분들은 대부분 목으로 소리를 내기 때문에 웬만해서 가슴에 진동이 느껴지지 않는다.

"저는 가슴이 버엉버엉 울려요. 궁금하시죠?"

"여러분도 다시 한 번 가슴에 손을 얹고 소리를 내보세요. 가슴이 울려요?

계속 큰소리로 물어보는 요들언니의 우렁찬 질문에 선배회원들은 "네!" 하고 대답하지만 신입회원들은 아무 대답도 못한 채 멀뚱멀뚱 눈치만 본다.

"가슴이 버엉버엉 울리는 게 느껴져야 되요. 그러면 가슴소리가 잘 나는 거예요. 흉성이 크게 나와야 요들을 잘할 수 있어요. 말소리도 달라지고 소리가 엄청 커질 수 있어요."

진동을 느끼지 못하는 신입회원들은 '내 가슴은 그대로인데… 아무 진동도 없는데 저 여자는 가슴이 큰 거야? 그래서 잘 울리나?' 별의별 상상을 다하며 가슴소리를 내 보려고 하지만, 처음 접해본

사람들은 무슨 소리인지 이해가 안 가는 게 다반사다. 신입회원들은 시종일관 요들언니 처다보고, 다른 선배회원들 처다보며 눈치 보느라 정신이 없다. 그때 요들언니의 청천벽력 같은 한마디!

"요들언니 가슴이 정말 버엉버엉 진동이 오는지 궁금하신 분? 손들어 보세요."

'아니 이건 또 무슨 시추에이션? 자기 가슴이 궁금하냐고 묻는 건 또 뭐냐구? 누가 선생님 가슴 만져 보겠다고 손을 들겠어?'

그때 예상을 뒤엎고 한 남자회원이 떡하니 손을 번쩍 든다.

"아! 궁금하세요?"

방긋방긋 웃으며 남자회원 앞으로 다가서는 요들언니,

"자! 여기 손대 보세요."

순간 신입생들은 이 상황이 당혹스럽다. '아니, 저 남자가 요들 선생님 가슴에 손을?'

그 남자 회원은 손바닥을 요들언니 가슴 위에 보란 듯이 올려놓고 큰소리로 요들언니는 "아! 아! 에! 에! 오! 오!" 한다.

"어때요? 완전히 버엉버엉 울리죠? 가슴의 진동이 느껴지시죠?"

허참! 이 회원은 대답할 생각은 안 하고 그냥 그대로 요들언니 가슴에 손을 대고 기도하나? 순간, 뒤에서 들려오는 완전 탱크 같은 아줌마 회원님의 일갈에 웃음바다가 된다.

"거참! 고만 좀 대고 있어요!!"

요들처럼 살아라

이렇게 시각, 청각, 촉각 교육으로 확실하게 가슴소리의 느낌을 알게 된다.

"이 가슴소리는 상당히 경제적인 소리에요. 저기 김 회장님! 회사를 경영하시잖아요? 그러시죠? 경영학의 원리가 뭐예요?"

느닷없이 날라 오는 요들언니의 기습 질문에 회장님은 "경영학이라는 게…그러니까, 그 경제원리라는 게…" 답을 못한다.

"김 회장님! 경영학의 원리를 한마디로도 말할 수 있지 있나요? 돈 쬐끔 들이고 돈 많이 버는 거 아녜요? 투자수익률ROI 이 높아야죠? 그죠? 그러니까 김 회장님, 경영학이라는 게 요들에서 흉성과 똑같아요. 힘 쬐금 들이고 큰소리 내는 거예요! 바로 흉성이 경영학의 원리예요. 힘만 잔뜩 주고 쬐그만 소리가 나면, 너무 억울하잖아요! 그죠? 가슴소리가 바로 지극히 경영학적인 소리, 경제학적인 소리예요. 아시겠죠? 아! 아! 에! 에! 오! 오! 어때요? 힘도 안 주는데 가슴이 버엉버엉 울리면서 큰 소리가 나잖아요! 이게 바로 경영학적인 소리, 경제학적인 소리, 바로 흉성이에요."

그러고 보니 정말 힘 하나도 안 들이고 소리가 뺑뺑 나는걸 보니, 과연 가슴소리 흉성은 경제적인 소리다. 요들언니는 또 갑자기 큰소리로 "아야야 아야야 아야야" 외친다. 많이 듣던 소리다. 바로 개그맨 박명수 씨의 주특기인 샤우팅!

"박명수 씨 가슴소리만 따라 하시면 되요. 아야야 아야야 아야야!"

교실 안의 모든 회원들 일제히

"야야야! 예예예! 요요요!"

큰소리로 가슴소리 흥성연습에 교실이 시끌벅적하다.

"이 가슴소리 흥성이 제대로 울리게 되면 뒤통수가 같이 울리는 걸 느낄 수 있어요. 자! 한번 느껴보세요. 야야야! 가슴과 뒤통수가 같이 울리죠?"

요들언니의 우렁찬 흥성 강의를 듣다 보니 교실이 순식간에 태권도장이다. 너도나도 모두 태권도 사범처럼 "허이! 허이! 허이! 헤이! 헤이! 헤이! 야! 야! 야!" 구령을 외치듯이 연습에 몰두한다.

아랫배소리

아랫배에 힘을 주고 "여봐라~" 하며 내는 묵직한 소리, 바로 임금님 소리다. 깊고 무거운 소리다. 호흡이 받쳐진 완전 헤비급 킹사운드이다.

가스소리

머리소리, 콧소리, 목소리, 가슴소리, 아랫배소리에 이어 아주 중요한 방귀소리가 있다. 우리들 건강의 척도가 되는 맑고 청명한 방귀소리! 공명이 잘 되는 큰소리 방귀는 냄새도 안 나는 법이다.

뼉소리

펭수 요들쌤이 된 이후에는 '뽀뽀뽀 요들언니' 호칭보다 펭수 요들쌤 호칭을 더 많이 듣는다. 우리는 신이 나면 손뼉을 친다. 펭수는 펭 뼉이라고 한다. 오장은 간장, 심장, 비장, 폐장, 신장, 육부는 대장, 소장, 위장, 담낭, 삼초, 방광이라 한다. 손바닥을 부딪쳐 소리를 내면 오장육 부가 튼튼해진다 하니, 늘 손뼉 치며 웃고 노래를 부르면 좋겠다.

바로 이것이 우리 몸에서 나는 소리 7거지악^{七去之樂}일지어라.

호감 가는 목소리의 비밀

선생님, 고음이 안 나와 걱정이에요!

노래는 말, 말은 노래다

"선생님! 저는요, 고음이 안 나와 정말 걱정이에요. 전에는 그래도 어느 정도 고음이 나왔는데, 요즘은 완전히 소리가 꽉 막혀서 올라가질 않아요."

고음이 안 올라가는 분들이 가끔 큰 스트레스를 안고 나를 찾아온다. 잘 나오던 소리가 어느 날 안 나온다면 그보다 더 큰 스트레스는 없을 것이다.

"하하하, 그러세요? 그냥 저처럼 하시면 돼요. 아! 해보세요."

그냥 소리를 지르듯이 내면 되는데 처음엔 무언가 위축된 듯이 소리를 잘 내지 못한다.

"저처럼 한 번 웃어보세요! 하하하! 그냥 즐겁게 웃는 거예요. 하하하"

입속이 훤히 보일 정도로 아주 상쾌하게 웃어 보인다. 그러나 수강생은 웃는 것 역시 어색하고 생소한 듯하다. 웃지도 못하고 소리

도 못 내면 어떻게 해야 할까. 이럴 때 가르치는 선생으로서는 참 난 감하다. 노래를 배우러 또는 목소리를 좀 더 개선해 보겠다고 오신 분들이 정작 본인의 소리를 꺼내놓지 않으면, 이보다 더 답답할 때 가 또 있을까? 하지만 요들언니가 누구인가?

"오늘 날씨가 어땠어요?"

뜬금없이 물어보는 요들언니의 엉뚱한 질문에

"아, 네. 음 좋아요."

비가 추적추적 내리는 날인데도 날씨가 좋다고 한다. 선생 앞에 서는 누구나 긴장하기 마련이다.

"오늘 비가 오는데 날씨가 좋다고요?" 하면 얼마나 무안하겠는 가? 요들언니 방긋 웃으며 한마디 덧붙인다.

"아, 비 오는 날을 좋아하시는 구나! 저도 비 오는 날을 좋아해요. 오늘 같이 비 내리는 날 드라이브는 완전 끝내주죠. 그렇죠? 어쩜 나랑 똑같네요."

일단 본인의 소리에 자신감이 없는 사람은 이야기도 빈약할 수 밖에 없다. 요들언니는 쉬지 않고 계속해서 질문을 들이댄다.

"그래요. 비가 내리니까 기분이 어떠세요?"

이어지는 요들언니의 질문 공세에 신입 수강생의 답변은 점점 궁색해진다.

"아, 네 좋아요."

"그렇죠, 저도 좋아요."

연이어 똑같은 대답만을 해대는 신입생에게 슬슬 요들언니의 작업 들어간다.

"차 가지고 오셨어요?"

"아뇨, 지하철 타고 왔어요."

"이 시간에 지하철에 사람이 많아요?"

"아뇨 별로 없었어요."

요들언니는 계속해서 대화를 이어간다.

"네! 저도 지하철 타고 다녀요. 제 교통수단이 BMW거든요. 버스, 메트로, 워킹요! 제가 이 단어를 썼더니 세상에 개그맨들이 다 따라 쓰지 뭐예요? 특허를 미리 내 놓을 걸 그랬나 봐요. 언어 전매 특허요!"

말도 안 되는 썰을 요들언니는 술술 잘도 풀어낸다.

"그래요, 오늘같이 비 내리는 날이면 차들이 밀려 시간 맞추기도 어려운데 정말 탁월한 선택을 하셨네요. 일찍부터 오셔서 기다리는 모습에 완전 감동이었거든요. 첫날부터 지각하면 안 되잖아요."

요들언니와 학습과는 관계없을 것 같은 대화를 주고받다 보니 어느새 이 신입 수강생은 슬슬 말문이 열리기 시작한다.

"그런데 선생님은 차 안 가지고 다니면 불편하지 않으세요? 저는 오늘 첫 날인데다 초행길이라 헤맬 것 같아서 길 찾기도 해보고

요들처럼 살아라

지각하지 않으려고 시간 계산해서 온 거거든요."

말이라는 게 그렇다. 잘 들어주고, 잘 대답해주고, 잘 물어주면 술술 풀리게 되어 있다. 어느새 신입 수강생의 마음은 열리고 요들 언니와 자연스럽게 대화를 하고 있다. 소개팅도 아닌데 유치한 질문 또 들어간다.

"어떤 음식을 좋아하세요?"

요들언니의 시종일관 예상치 못한 질문에 또 답변하기 어려워진 신입 수강생!

"미스코리아대회 보면, 왜 그렇게들 미녀들은 모두 다 김치찌개를 좋아하는지 몰라요. 그죠? 김치찌개를 먹어야 예뻐지나? 된장찌개도 있는데 말이죠. 저는 누가 무슨 음식 좋아하냐고 물으면 '연어요!'라고 바로 대답해요. 적어도 자기가 좋아하는 음식 정도는 바로 대답할 수 있어야 되잖아요. 그런데 그게 잘 안 되는 분들이 많아요. 자기가 무슨 음식을 좋아하는지 급하게 생각하다 보니 바로 안 나오는 거죠. 평상시 자기 자신에게 관심을 갖고 늘 질문을 해봐야 돼요."

요들언니 말이 딱 맞지 않은가? 말은 반복과 연습을 통해서 충분히 좋아질 수 있다. 노래를 배우러 온 사람들에게 다양한 상황과 말로 인터뷰하는 데는 두 가지 이유가 있다. 하나, 노래라는 부담감을 완전히 덜어주기 위해 그리고 둘, 선생님과의 교감을 극대화하

기 위해! 일단 선생과 제자의 관계는 매우 중요하다. 특히 우리 요들 아카데미에 오시는 모든 분들과는 가족보다 더 가족처럼 관계가 유난히 돈독하다. 이렇게 요들언니와의 첫 만남은 수업을 위한 상담이 아닌, 이런저런 이야기로 많은 대화를 나눈다.

"지금까지 말씀을 너무 잘 하셨어요. 제가 퀴즈를 하나 낼 테니 알아맞혀 보세요. 둘 중에 하나를 고르는 거예요. 노래랑 말은 같을까요? 1번, 자꾸 묻지 마라, 2번, 같다."

얼떨결에 "2번! 2번이요~"라고 수강생들은 답을 하지만 머리가 복잡해지고 궁금증이 일어난다.

"그래요. 노래와 말은 같아요. 오늘 날씨가 정말 좋아요~ 비가 내리는 날이 너무 좋아요~"

이건 또 뭐야? 요들언니는 어느새 음률을 붙여 오페라 뮤지컬처럼 노래를 부르고 있는 게 아닌가? 랩처럼, 아름다운 가곡처럼, 한편의 뮤지컬처럼, 하고 싶은 말을 자유자재 노래로 술술 풀어내는 요들언니가 점점 신기하다.

"이거 봐요! 말이나 노래나 다를 게 하나도 없어요. 제가 내고 있는 소리는 모두 똑같아요. 그저 콩나물 대가리를 붙여서 부르기만 하면 말이 노래가 되는 거거든요. 저랑 같이 이야기를 잘했잖아요? 오늘 나눈 이야기를 모두 이렇게 노래로 부를 수 있어요. 말과 노래는 다르지 않답니다. 그러니 얼마나 쉬워요? 그냥 말에다 음정만 넣

어 바꾸면 노래가 되는 걸요!"

자신이 노래에 소질이 없다고 생각하고 평생 음치로 살며 주눅이 잔뜩 들어 있던 분들도 어느새 슬슬 자신감이 생기기 시작한다. "우! 우!" "우! 우!" 요들언니를 따라 똑같이 소리를 낸다. "이! 이!" "이! 이!" 요들언니보다 더 우렁찬 소리도 나온다.

"자, 이거 보세요!"

모두의 시선이 피아노 건반 위 요들언니의 손으로 집중된다.

"지금 내신 소리가 바로 이 소리예요."

피아노 건반 하나를 살짝 눌렀을 뿐인데 목소리와 똑같은 음의 소리가 들린다. 아니! 이럴 수가? 높은 '솔' 음이다. 지금까지는 높다고 엄두도 못 냈던 그 높은음을 지금 아무렇지 않게 내고 있다니! 자신의 소리라고 믿을 수 없을 정도다. 하지만 녹음된 소리는 분명 그 높은음이다. 일단은 행복의 도가니다.

"오늘 집에 가서 내가 조수미나 낼 수 있는 높은 소리를 냈다고 자랑하셔도 되요. 항상 노래는 말이랑 똑 같다고 생각하시고 말을 잘할 수 있도록 늘 자주 연습하시면 되요."

노래는 말이다. 노래는 어렵지 않다. 말하듯이 하면 그냥 되는 거고 말을 잘하면 노래도 잘할 수 있다. 어느새 신입생의 얼굴은 자신감이 넘친다.

MSG 발성 테크닉

수많은 김밥집 중에서도 유난히 맛있는 김밥집이 있다. 똑같은 맛의 단무지를 넣어 만들어도 희한하게 맛이 다르다. 그러니 기왕이면 좀 더 맛있는 김밥집을 찾기 마련이다. 매주 토요일 어린이합창단 연습시간 주 간식도 김밥이다. 아이들에게 줄 김밥은 학부형들의 절대 미각으로 찾아낸 가장 맛있는 김밥집에서 꼭 주문한다. 노래도 똑같다. 같은 노래를 불러도 누가 어떻게 부르는가에 따라 노래의 맛이 달라진다.

"선생님! 선생님이 부르는 요들은 뭔가 달라요. 그런데 어디가 어떻게 다른지 그 차이를 잘 모르겠어요. 하여튼 선생님처럼 잘 안돼요!"

많은 분들이 하시는 말씀이다. 요들언니라고 특별한 게 있을까마는, 모두들 그렇게 얘기들 할 때마다 중요한 포인트를 확실하게 폭로해 버린다. 바로 '맛'을 내는 거다. 맛있게 부르면 되는 거다!

요들처럼 살아라

도대체 노래의 맛은 무엇으로 내야 할까? 식당 반찬들은 참 맛있다. 신기하게도 어느 식당에서나 비슷한 맛이 난다. 우리가 아는 감칠맛, 바로 MSG가 그 비밀이다.

"여러분! 요리할 때 빠져서는 안 되는 MSG의 약자가 뭘까요?"

요들언니의 질문에 수강생들은 마구잡이로 검색하기에 바쁘다. 검색이 끝나기도 전에 바로 요들언니의 지극히 주관적인 답변이 툭 나온다.

"마시쩌….."

마시쩌의 약자가 MSG라고? 하하하! 물론 아니다. MSG 얘기를 꺼낸 이유는 바로 요들언니에게 남다른 과거가 있기 때문이다.

우리나라 유치원원장 자격증 1호이신 외할머니랑 같이 살던 꼬꼬마 은경이는 늘 유치원에서 놀고 유치원에서 공부했다. 세 살 무렵부터 할머니 유치원의 최고 귀요미로 붙박이 원생의 자리를 죽 차지하고 있었다. 유치원에는 일을 도와주시던 참 포근한 아줌마 한 분이 계셨는데 내 얼굴이 동글납작하다고 늘 "넙죽아!"라고 부르셨다. 초등학교에 입학해서 학교를 마치고 집으로 돌아오면 포근한 아줌마는 "우리 이쁜 넙죽이 학교 잘 다녀왔니? 배고프지? 아줌마가 간식해줄게" 하며 매일 같이 배고픈 은경이를 위해 정성껏 간식을 만들어주셨다. 일단 커다란 양푼에 밥 한 공기를 폭 퍼서 넣고 시원한 냉수를 가득 부어 물에 말고는 샘표간장 한 숟가락을 툭 넣는

다. 그다음 미원 한 숟가락을 푸~욱 넣으면 드디어 간장물밥 완성이다. 그때는 왜 그리도 맛있었던지 단숨에 한 그릇 뚝딱 비우곤 했다. 지금 생각해 보면 샘표간장보다 미원이 그 맛의 비결이었던 듯하다. 그러니까 꼬마 은경이는 매일 미원 한 숟가락씩 푹 퍼서 물에 말아 먹은 것이다. 평생 잔병치레 없이 건강하게 살 수 있었던 비결이 바로 그때 먹었던 MSG에 있지 않았나 싶다. 건강검진 할 때마다 신체 나이가 20년은 젊다는 얘기를 들으니 그저 감사할 따름이다.

노래를 부를 때에도 MSG 테크닉이 필수다. 말도 노래도 춤도 맛있게 표현하면 참 잘 들리고 멋지게 보이고 신나게 느껴지는 법이다. 과연 MSG 표현 테크닉은 뭘까?

요들처럼 살아라

맛있는 노래 4군자

가사, 음정, 박자, 자세

가사

요들언니가 실시간 방송 강의를 할 때면 늘 달리는 댓글이 있다. 선생님! 완전 개그우먼이세요, 왜 그렇게 웃기세요? 한 시간이 언제 지났는지 모르겠어요! 댓글이 넘쳐난다. 똑같은 말, 똑같은 노래를 불러도 좀 더 맛있게 들리기에 그런 얘기를 듣는 게 아닐까? 노래를 잘 부르기 위해서는 6법전서와 7거지악 외에 노래 4군자법이 있다. 이 테크닉만 잘 지켜서 발성을 하면 일단 성공이다.

"자! 모두 화나게 웃어보세요!"

이건 또 무슨 엉뚱한 질문인가?

"제가요, 오랜 친구가 운영하는 동네 사진관, 그 이름도 유명한 사진예술원에 가서 사진을 찍는데, 사장님이 오랜만에 본 저에게 그러는 거예요. '아이구, 이 선생! 오랜만이야. 잘 지냈죠? 자! 찍어요, 화나게 웃어요! 화나게~"

그 사장님은 날더러 계속 화나게 웃으란다. 장난기 발동한 요들언니는 카메라 앞에서 찡그린 표정에 화난 얼굴로 포즈를 취한다.

"아이고 이 선생, 왜 그래? 장난치지 말고 어여 웃어 봐요! 가만히 있어도 웃는 얼굴을 왜 찡그려! 자! 화나게 웃어요, 하나, 두울, 셋!"

요들언니는 이번에 더 쭈그러진 표정으로 "우~" 소리까지 내며 찡그린 표정을 짓는다. 바쁜데 왜 그러냐며 사진 찍기를 재촉하는 사장님!

"자! 얼른 화나게 웃어 봐요. 화나게, 화나게, 화나게!"

그제야 요들언니 한 방 날리는 한마디

"사장님이 아까부터 나한테 화나게 웃으라며? 사장님! 뭐 화나는 일 있어요? 왜 그렇게 안 웃고 무뚝뚝한 표정으로 말을 해요? 사장님 뺨이 쑥 내려와 있으니까 자꾸 화나게로 들리잖아요."

아직도 사장님은 멀뚱멀뚱 쳐다보기만 한다.

"내 얼굴 봐봐요! 자, 나 따라 해봐요!"

40년 지기 동네 친구라 허물없이 서로 편하게 말할 수 있다.

"자, 봐요! 이렇게 뺨을 살짝 올리고 '환하게'라고 얘기해 봐요. 아까는 사장님이 하나두 안 웃으니까 '화나게'로 들렸어요. 웃으면서 말하니까 '환하게'로 들리잖아요? 자! 한 번 더 따라해 봐요. '환하게'!"

두 뺨을 살짝 올리고 웃으면서 발음하니까 ㅎ 발음이 정확하게 들린다.

"허허허! 거 신기허네, 참 이은경 선생은 평생 선생이야!"

요들처럼 살아라

몇 년 전 환경부에서 주관하는 SBS 물환경대상 시상식 때의 일이다. 우리나라에서는 꽤 큰 규모의 행사이기에 모든 출연자들의 인적사항을 미리 다 입력하고 철저한 보안을 유지하면서 매우 신중하게 행사를 준비하는데, 역시 국가대표가 움직이는 행사답게 모든 스태프가 초긴장이다. 우리 합창단도 조그만 실수도 없어야겠기에 무대 뒤에서 연습을 계속한다. 스태프를 포함해 모든 선생님들도 살짝 긴장상태다. 연습과 악기 점검, 마이크 체크에 여념이 없다. 그때 엠프를 통해 들려오는 긴장된 목소리!

"아! 아! 음! 음! 지금부터 물안경 시상식을 시작하겠습니다. 아! 아! 음! 음! 지금부터 물안경 시상식을 시작하겠습니다. 아! 아! 음! 음! 지금부터 물안경 시상식을 시작하겠습니다."

아니 도대체 저 예쁜 아나운서 선생님! '물안경 시상식'은 어디서 한단 말인가? 저렇게 발음하면 안 되는데… 저 아나운서 지금 너무 긴장하고 있구나, 저렇게 물안경 시상식만 찾고 있으면 어쩌누? 도저히 안 되겠다, 내가 무대 올라가서 발음교정을 해줘야겠군.

요들언니는 씩씩하게 무대 위로 올라간다.

"아! 저기 아나운서 선생님! 요들언니예요. 오늘 축하공연 하러 왔는데, 반가워요. 제가 살짝 드릴 말씀이 있어서요."

일단 마이크 치우고 소곤대며 얘길 시작했다.

"아까부터 마이크 소리를 듣고 있었는데, 계속 물안경 시상식으

로 들려서요. 제가 여러 방송국 아나운서들 발음, 발성 교정도 하고 있거든요."

그러나 이 예쁜 아나운서 언니는 아직 내 말을 이해하지 못하고 오히려 나를 이상한 듯 쳐다본다.

"자! 멘트 한 번 들려 드릴게요. 물안경! 물환경! 분명히 다르죠? 오늘 시상식이 물안경 제조업자 시상식이 아니잖아요?"

맑게 웃으며 설명했다.

"자! 뺨을 살짝 올리고 발음 해보세요. 그러면 ㅎ 발음이 살아나죠? 그냥 하시면 물안경으로 들리거든요. 자연스럽게 뺨을 올리고 웃으면서 콧소리가 살짝 걸리게 '물환경 시상식'이라고 하면 완벽한 발음처리가 되겠죠? 화이팅!"

방긋 웃으며 차근차근 가르쳐 주는 요들언니에게

"정말 감사드려요. 정말 큰일 날 뻔 했네요. 선생님께 배우러 가야겠네요."

환한 미소, 푸른 하늘, 분화구 등의 단어들에서 'ㅎ' 발음이 들리도록 하려면 뺨을 살짝 들어 올려서 발음해야 한다. 또한 많이 나오는 'ㄴ' 받침의 경우에도 즉 건강, 문경, 만감, 전국의 'ㄴ' 받침도 혓바닥을 입천장에 한번 붙였다 떨어뜨리면 정확한 발음이 된다. 이렇게 간단한 몇 가지 발음만 고쳐도 아주 깔끔한 느낌으로 말할 수 있다. 받침발음이 정확하지 않아서 다른 의미의 단어로 변신하면 큰일 아닌가!

요들처럼 살아라

노래를 할 때 가사를 정확하게 구사하면 노래의 맛이 달라진다. 특히 못갖춘마디의 가사일수록 신경을 써서 말하듯이, 시를 낭송하듯이 부르면 정말 잘 알아들을 수 있는 똘똘한 노래가 된다. 기성 가수들의 노래를 듣다가도 무슨 소리인줄 몰라서 다시 듣게 되는 경우엔 안타까운 마음이 든다.

요들송 중에 김홍철 선생님께서 작사하신 〈여행〉이라는 신나는 노래가 있다. 많은 사람들이 좋아하는 참 멋진 노래다. 이 노래는 못갖춘마디의 노래이기에 가사 전달을 제대로 잘 하지 않으면, 가사가 잘 들리지 않는 대표적인 곡이다. 제일 먼저 가사를 소리 내어 읽고, 악센트를 넣어야 할 부분에 동그라미를 쳐 두면 좋다. 그렇지 않고 그냥 습관대로 노래하다 보면, 영락없이 가사의 연결이 매끄럽게 들리지 않고 껄끄러워진다.

〈여행〉 가사

㉠그만 가방㉢러메고 집을 나서면
㉯㉮자서 ㉳바람나는 ㉴행이라네
㉵노래를 ㉶르며 떠나는 ㉷이니~
㉠리마다 ㉿지개처럼 ㊀어오르네

〈여행〉 요들 – 노래의 맛이 달라진다

아무 생각 없이 노래를 부르다 보면 _ 부분에 악센트가 들어가기 마련이다. 왜냐하면 음표의 길이가 길면 당연히 힘이 세져서 악센트가 들어가기 마련이기 때문이다. ○부분을 살짝 강조하며 노래를 부를 수 있도록 연습해 보면, 아마 의외로 쉽지 않음을 느낄 것이다. 이것이 무서운 습관인 것이다.

"목수도 못 고치는 집이 뭘까요? 1번 자꾸 묻지마, 2번 고집!"

그렇다! 고집이다. 습관은 고집에서부터 시작된다. 고치려고 생각하지 않고 고집만 부리다 보면 습관이 되어 고치기가 어렵다.

〈여행〉이라는 노래는 흔히들 _부분에 악센트를 넣고 부른다. 그 결과 ㉜그만 가방이 → '조㉈만 가방'이 되어버리고, ㉝바람나는 → '신㉑람 나는' 여행이 되어버리고, ㉞노래를 부르며가 → '쿳㉒래를 부르며'가 되어버린다. ㉮나는 길이 → '떠㉯는 길'이 되어버리고 ㉰리마다 ㉱지개가 → '거㉲마다 무㉳개가' 되어버린다. 순식간에 '㉮나는 길'이에서 떠는 들리지 않고 '떠㉯는 길'이 되어버리기 일쑤다. 나는 길이요, 진리다. 하하하! '㉴름다운 ㉵지개'가 순식간에 무는 들리지 않고 '㉶개'처럼 들린다.

조금만 신경을 써도 올바른 가사 전달을 할 수 있는데 오래된 고집으로 인한 습관 때문에 그냥 아무 생각 없이 부르게 되는 것이다.

나의 수제자로 일컬어지는 요들행님 박상철 씨와 개그맨 박성호 씨도 〈여행〉을 녹음하고 방송준비를 시켜줄 때, 이 가사 부분을

꽤 오랜 시간 잔소리를 해서 고쳐주기도 했다. 이 두 제자들이 부르는 〈여행〉을 들어보면 '아! 이은경 선생님 손이 많이 갔네…' '여행 가사가 제대로 들리네?' '역시…' 라는 느낌을 갖게 된다.

제자들에게 노래 지도를 할 때 가사전달에 대해 심하게 지적질을 하다 보니, 이은경 패밀리로 입적 후 3년이면 풍월을 읊는 게 아니고 귀들이 엄청 높아져 웬만한 요들은 귀에 차지도 않는다고 말한다. 모두 귀명창들이 되어서 기라성 같은 세계적 요들러들을 '감히' 평가하곤 한다. 일단 듣는 귀가 생기면, 실력이 더 빨리 느는 법이다.

음정

가사, 음정, 박자, 자세 중 정확하고 맛있는 가사 표현에 이어 정말 중요한 게 바로 음정이다. 음을 못 맞추는 사람을 음치라고 한다. 음치 수업을 하도 많이 하다 보니 웬만한 음치들은 걱정도 안 되는 요들언니!

나는 발성과 발음을 공부하다 보니 사람을 만나면 일단 자동반사적으로 그 사람의 음색이 먼저 눈에 들어온다. 나도 모르게 제일 먼저 성대의 소리를 보게 된다.

'아니, 요들언니는 맨날 소리를 본대?' '소리가 보이는 거야?' '하여튼 요들언니는 보인데!' '미아리에 앉아 있어야 될 분이야!' '소리

가 어떻게 보이냐구?'

이런 의문을 많이 가지신다. 얼굴 하관의 형태에서 주로 결정되는 소리의 색깔을 예측해보고 실제 나의 예측과 적중되는 소리를 들었을 때의 쾌감은 은밀하게 짜릿하다. 정말 신나는 퀴즈 놀이다. 길을 지나가다가 목소리가 정말 좋은 사람을 발견하면, 요들 언니의 안테나는 총 출동, 접선들어 간다. 중요한 미팅을 하다가도 "음성이 너무 좋으시네요… 노래 참 잘 하시겠어요, 혹시 교회 다니세요? 성가대 하세요? 절에 다니세요? 찬양대 하시나요?"등 호기심 천국이다. 음성 좋은 사람 만나면 꼭 빼놓지 않는 요들언니의 단독 인터뷰다. 목소리 좋은 그 분들은 일단, 무조건, 목소리 좋은 죄로 요들언니의 질문공세에 한번쯤은 빠져야 할 운명인 걸 어쩔 수가 없다.

그 좋은 목소리를 그냥 넘어갈 수가 없기 때문에 다행히 그 목소리에 맞게 교회 성가대도 하고 사찰의 찬양대도 하면 오케이! 다행이다. 그런데 "아이구! 저 음치예요!" 하는 순간이면 요들 언니는 하이에나로 돌변하다.

"아니! 정말요? 음치라구요?"

"네, 저 진짜 음치예요! 노래방 가는 게 제일 싫어요. 노래 부르는 거 제일 싫구요"

아! 이런 비극이…요들 언니의 전 세계적 오지랖에 결코 넘어가질 못한다.

"아니! 이렇게 멋진 음성을 타고 났는데…음치라니요. 타고난 좋은 소리를 그냥 묵히면 안 되죠!"

요들 언니는 진심으로 안타까운 거다. 정말로 못 말리는, 전 국민의 제자화를 꿈꾸는, 요들언니의 멋진 소리 바라기의 순박한 꿈이 발동한다. 절대로 못 넘어 간다.

"제가 발성학을 공부했거든요. 정말 뛰어난 사운드를 타고 나셨어요.

음치는 경험부족에서 올 수도 있는 거니까 저를 찾아오세요. 제가 꼭 해결해 드릴게요! 이렇게 좋은 소리를 평생 묵히고 사는 건 직무유기! 업무 태만! 안 돼요! 꼭 시작하세요. 너무 아까워요. 이 음성 꼭 키우셔야 돼요!"

생면부지의 사람도 요들언니의 레이다에 들어오면 꼼짝 마라! 이다. 누구든 요들언니의 간곡한 이야기를 듣다 보면 양심이 있지 안 넘어올 수가 없다. 요들 언니는 명함을 주며 꼭 연락하라고 한다. 이렇게 해서 요들 언니를 찾아오면 제자가 되고 인생이 바뀌는 거다. 요들언니가 음치의 평생 은인이 되는 역사적 순간이다!

박자

HD 쌤은 참 노래를 잘 부른다. 남들이 가지지 못한 특유한 소리까지 타고 났다. 고음처리를 술술 해내는 걸 보면 누구나 부러워한

다. 기타를 잡고 요들을 부를 때면 더욱 더 멋진 요들러다. 어디서나 매력 넘치는 요들가수도 된다. 단 조건이 있다. 엄청난 조건이 있다. 이 분은 절대적으로 솔로 체질이다. 절대로 듀엣 이상 같이 하면 안 된다. 큰일이 일어난다. 완전히 루바토^{rubato} 이시기 때문이다. 루바토가 뭘까? 1번, 루비의 종류, 2번, 자유로운 속도로! 물론 2번, 자유로운 속도로이다.

정말 박자가 자유분방하시다. 평생 솔로만 하셔야 할 특이 체질이시다. 음치는 어떤 분이라도 고칠 수 있는데 박치는 구조개혁이 반드시 필요하다. 음치, 박치 증상을 같이 가지고 있으면 오히려 덜 속상하다. 소리는 너무 좋은데 박자를 못 맞추면 더 안타깝다. 가슴이 아프다. 아무도 같이 할 사람이 없으니 얼마나 외로운가! 정말 슬프다.

호흡이 아주 긴 가수들은 박자를 마음대로 쭉 늘려서 부르기도 한다. 유명가수 중에 아주 호흡이 좋은 모 가수는 반주를 담당하는 오케스트라 지휘자가 필요 없다. 가수 마음대로 박자를 정해서 가니까 지휘자가 할 일이 없다. 때로는 지휘봉을 가수한테 넘겨주고 무대 아래로 내려가기도 한다. 루바토의 극치를 이루는 가수들은 참 대단하다.

아뿔싸! 요 박치 제자는 정말 완전히 루바토다. 박치를 벗어나야 하는데… 늘 지각, 결석하면 절대로 고칠 수 없는데… 어쩌지? 그분

　　　　　　　　　　　　　요들처럼 살아라

은 전혀 어려움 없이 너무 천진하게 잘만 부르신다. 같이 부르고 싶다구요! 듀엣도 하고 싶고 합창도 하고 싶은데…영원히 솔로만 해야 한다. 그대는 완전 욕심꾸러기! 혼자서만 하려고 하니….

박자! 이거 안 지키면 안 돼요! 합창을 할 때 정말 잘 지켜줘야 한다. 지휘자는 박자가 안 맞을 때 제일 속상하다. 저의 애로를 조금만 알아주세요.

박자를 익히기 위해서는 손뼉을 치며 노래를 부르는 게 제일 좋다. 손뼉은 절대적으로 한 박자씩 정확하게 리듬을 맞춰 치도록 한다. 노래에 따라 손뼉이 같이 움직여서는 절대 안 된다. 손뼉은 완전하게 정박자대로 천천히 치며 노래를 얹어서 부른다. 처음엔 손뼉이 자꾸만 노래를 따라간다. 내 손이 내 말을 안 듣는 참 슬픈 현실에 봉착하지만 너무 내 손을 미워하지 말고 아주 천천히 손뼉 치며 노래를 부르다보면 어느새 박자감각이 돌아온다. 박자를 맞춰야 외롭지 않게 같이 부를 수 있지 않은가? 같이 좀 하고 싶다고요!

자세

이은경 요들아카데미에 오셔서 강의를 들으시는 분들은 한 번씩은 놀라신다. 매우 소박한 환경에 놀라고 아주 소박한 의자를 보고 한 번 더 놀란다. 등받이가 없는 딱딱한 플라스틱 의자는 색깔이 참 예쁘다. 주황색, 파랑색, 빨강색 알록달록 참 예쁘다. 그 예쁜 의

자에 앉아 있는 요들 패밀리의 허리도 예쁘다. 요들언니는 늘 강조한다.

"허리를 쭉 펴고 앉으세요. 허리 구부리시면 배가 쑥 나와요. 복근이 무너집니다. 요들언니처럼 탄탄한 복근을 키우시려면 허리를 펴세요. 쭉쭉쭉!"

허리를 기댈 수 있는 편안하고 안락한 의자가 아카데미에는 없다. 그냥 플라스틱 의자에 앉아서 두 시간을 노래 부르다보면 허리가 뻐근할 만도 한데 한 분도 힘든 내색을 하지 않는다. 그저 두 시간이 즐겁기만 하시단다.

복식호흡을 해야 노래도 잘 부르고 말도 잘할 수 있다. 그러니 열심히 허리 꼿꼿하게 세워 플라스틱 의자에 예쁘게들 앉아서 노래 부르는 패밀리들을 보면 정말 사랑스럽고 고맙다. 비싸고 안락한 의자는 아니더라도 행복해하는 얼굴들이 빛난다.

요들언니의 걸음걸이를 보면 누구든 한마디 한다. 꼭 군인처럼 씩씩하다고. 허리를 쭉 펴고 성큼성큼 걷는 모습이 영락없이 군인이다. 짧은 다리로 걸음은 왜 그리 빠른지 씩씩하기 그지없다.

중학교 때였나? 내가 걷는 모습을 보고 아빠가 해 주신 한마디!

"은경아! 여자는 더 가슴을 쭈욱 펴고 이렇게 걸어야 한단다." 하시며 내 허리를 쭉 펴 주시며 모델 워킹을 가르쳐주셨다. 그때 자상하게 가르쳐주시던 아빠 모습이 생각난다. 지금도 씩씩하게 한 걸음

한 걸음 내딛을 때마다 힘이 넘친다.

요들언니는 앉으나 서나 비슷한 기럭지이지만 워킹만큼은 모델이다. 보행은 군인이다. 바르고 멋진 자세는 노래할 때 필수이다.

요들언니의 '노래 사군자', 즉 가사, 음정, 박자, 자세는 꼭 지켜야 할 필수요건이다.

2장

아니, 내가 술술 요들을?
이은경의 요들 비법

요들은 사랑이야기

노래에 대한 전반적인 수업이 다 끝나고 나면 드디어 요들을 배운다. 모든 게 기초가 중요하듯이 요들도 그렇다. 노래가 무엇인지, 어떻게 표현해야 하는 건지, 노래를 잘 부르기 위한 방법은 어떤 건지 모든 걸 다 배우고 나면 누구든지 자신감에 신이 난다.

요들언니의 소리6법전서, 소리7거지악, 맛있는 노래 4군자 등은 발성학의 원리를 아주 쉽게 표현한 요들언니만의 노하우이기에 누구나 배우고 나면 요들을 잘할 수 있으리라는 확신에 찬 나머지 어느새 최고의 요들러가 된 듯 요들시간이 마냥 즐겁기만 하다.

2회 정도 기초를 배우고 바로 요들에 들어간다. 요들언니는 질문을 좋아한다. 선생이 다 그렇듯이 요들언니도 제자들이 다양한 질문을 해 주기를 간절히 바란다. 물론 요들언니의 바람대로 되지는 않기에 오히려 제자들에게 늘 질문을 던진다. 요들언니의 엉뚱한 질문을 제자들은 참 즐거워한다. 유쾌한 대답을 할 수 있는 상쾌한 질

문을 던지다보니 늘 통쾌한 학습이 되는 것 같다. 그래서 요들언니는 유쾌, 상쾌, 통쾌 3쾌를 좋아한다. 귀요미로 소문난 예쁜 제자가 손을 번쩍 든다.

"선생님! 요들의 유래가 어떻게 되요?"

TV방송이나 인터뷰에서 기자들이 주로 묻는 질문이다. 그런데 수강생들은 요들의 유래에 대해 별다른 질문이 없었다.

"아! 보고 싶다! 자꾸만 보고 싶어!"

에잉~! 요들언니는 갑자기 또 무슨 퍼포먼스를 선보이는 걸까? 제자들은 두 눈을 동그랗게 뜨고 요들언니에게로 빠져든다. 아니, 요들의 유래에 대해 가르쳐 달라는데, 요들언니는 또 무슨 얘기를 시작하는 건가?

"한스와 하이디는 밤이면 밤마다 너무 보고 싶은 거예요."

요들의 유래를 듣고 있는 제자들은 어느새 두 주인공에게 빠져든다.

"멋진 목동 한스랑 예쁜 소녀 하이디가 축제에서 만났어요. 어머나! 그런데 이를 어쩌면 좋아! 한스랑 하이디는 그만 첫눈에 뿅~사랑을 했드래요~"

어느새 갑돌이와 갑순이 노래로 또 구수한 입담으로 흥을 돋운다.

"이 둘은 서로 사랑을 하게 되었지 뭐예요. 요즘 같으면 핸드폰

에 불이 나게 '자기 사랑해' '자기 보구시퍼' 할 텐데 저~쪽 산에 사는 한스하고 또 저 먼 산에 사는 하이디가 서로 보고 싶어도 연락할 방법이 없지 뭐에요. 그러던 어느 날, 밤하늘의 별을 바라보며 하이디가 너무 보고 싶었던 한스가 문밖을 뛰쳐나와 저쪽 먼 산을 향해 하이디를 불렀어요."

"요~ 우~ 리~~~"

저 먼 산에서 한스가 그리워 잠을 못 이루던 하이디도 얼른 창밖으로 뛰어나와 대답을 했어요.

"에이리 에이리 호~~~"

이 산과 저 산에서 큰소리로 울려 퍼지던 사랑의 메아리! 이게 요들의 기원이에요. 요들의 유래는 우리나라에서 높은 산에서 산으로 봉화를 띄워서 소식을 전했듯이 산과 산 사이에서 큰소리로 소통을 할 때 필요했던 발성인거죠. 야호 하듯이 말이죠!!"

하하하! 요들언니식의 요들의 유래를 잘도 풀어낸다. 산에서의 소통 수단이 요들언니 세상에서는 예쁜 사랑 이야기로 꽃피는 순간이다.

요들은 도대체 어느 나라 것이냐고요?

요들이 생겨난 유래를 듣고 나면 요들언니가 꼭 던지는 질문이
있다.

"여러분, 요들은 어느 나라 것일까요?"

여기저기서 자신 있는 목소리가 들려온다.

"스위스요~!"

요들언니 자신 있게 "땡!" 한다. 수강생들은 어리둥절하다. 요들
언니가 다시 질문한다.

"여러분, 요들은 도대체 어느 나라 것일까요? 1번 자꾸 묻지 마
라, 2번 전 세계?"

일단은 까르르 웃어댄 후 답은 못하고 생각에 잠기는 수강생들
이다. 아니, 이렇게 쉬운 객관식 문제인데 2번이라는 대답이 시원스
레 나오질 않는다.

"하하하! 왜요? 요들이 전 세계 노래라고 답하기가 좀 거시기 하

요들처럼 살아라

세요? 아무리 봐도 답은 2번인데… 그쵸? 왜 전 세계라고 답하기 싫으세요?"

요들언니의 신나는 이야기가 시작된다.

유럽 요들

"여러분! 스위스에 가보셨어요? 스위스 가보신 분?"

서너 명이 손을 든다. 약간 으쓱한 표정으로.

"와! 스위스 가보니까 어땠어요?"

"참 좋았어요. 경치도 좋고요, 공기도 맑고요. 뭐, 하여튼 좋아요."

그저 좋다는 이야기 일색이다. 요들언니의 이야기가 이어진다.

"스위스를 가다보면 비행기 아래로 하얀 곳들이 한참 보이죠? 그게 뭘까요? 그래요, 그게 바로 알프스산의 만년설이에요. 스위스 국경일인 8월 1일에도 스위스에서 스키를 탈 수 있는 건 1년 내내 녹지 않는 만년설이 있기 때문이죠. 알프스산이 말이죠, 엄청나게 크거든요. 우리나라 한라산 정도가 아니고 유럽의 여러 나라를 다 끼고 있어요."

그러면서 요들언니 칠판에 둥근 알프스산을 그려 넣는다.

"자! 이 알프스의 북쪽에 있는 나라가 있죠? 맥주로 유명한 나라!"

여기저기서 "독일!" 하고 정답이 튀어 나온다. 역시 맥주로 통하

는 나라임에 분명하다.

"자! 오른쪽에도 알프스를 끼고 있는 나라가 있죠? 텅 빈 도시가 있는 나라!

또 까르르 웃는 제자들이 일제히 오스트리아를 외친다.

"자, 왼쪽에도 나라가 끼어 있죠? 샹송으로 유명한 나라!"

"프랑스!"

이 문제는 아주 쉽게 맞춘다.

"자! 이번엔 알프스 남쪽으로 길쭉한 나라가 있죠? 우리나라와 많이 닮은 나라?"

여기서는 살짝 갸우뚱하는 수강생들

"삼면이 바다인 나라!"

알 듯 말 듯 하는 찰나에 다시 한 번 용기를 주기 위해

"장화처럼 생긴 나라!"

"아! 이탈리아!"

"네! 이탈리아는 정말 우리나라랑 많이 닮았어요. 풍경도 비슷하고, 남자들도 비슷해요. 키도 그리 크지 않고 음주가무를 좋아하고요. 뺑도 잘 쳐요, 하하하! 로마로 편지를 붙이면 함흥차사! 잘 가지도 않던 그런 시절도 있었지요. 그리고 영어도 잘 안 써요. 식당에 가도 여유만만이고요. 점심을 보통 세 시간씩 먹고 아주 편안한 사람들이 많지요. 뭐, 다 그런 건 물론 아니고요. 아! 그런데 도대체 스

위스가 어디 있을까요? 요기! 바로 요기 알프스 산의 가운데 폭 파묻힌 나라가 스위스에요. 알프스 속에 파묻혀 있다 보니 위를 보면 산이요, 아래를 보면 호수에요. 요들은 바로 이 다섯 개 나라에 모두 있어요."

다들 깜짝 놀라는 얼굴들이다.

"요들은 바로 알프스의 발성이거든요. 큰 산을 울려야 하는 큰 소리 발성이기 때문에 알프스를 끼고 있는 이 다섯 나라에 다 있답니다. 이게 바로 유럽의 요들이죠."

이쯤 되면 지금까지 가지고 있던 요들! 하면 스위스! 하던 생각에서 벗어난다. 그런 마음을 알기라도 하듯 요들언니는

"그러니까 요들이 결코 스위스에만 있는 것은 아니라는 거 아시겠죠?"

미국 요들

"자! 이 유럽에서 살던 사람들이 땅덩어리가 좁다고 배를 타고 바다로 바다로 커다란 땅을 찾아 나섰어요. 한참을 배를 타고 가다 와우! 커다란 땅에 도착하게 되었어요. 그 넓은 땅이 바로 아메리카 신대륙이죠. 그 커다란 땅에 들어서고 보니 길도 집도 학교도 교회도 아무것도 없잖아요. 열심히 길을 만들고, 집을 짓고, 힘들게 일을 했어요. 그러다 보니 고향생각이 나는 거예요. 힘들게 일하다가

도 저 멀리 떨어지는 석양을 바라보니 고향에서 부르던 요들 생각
이 나는 거예요! 말을 타고 가다 말고 요들을 불렀죠! 요~ 우~ 리~!
(천천히)

터벅터벅 뛰던 말이 뚜벅뚜벅 서더니 주인한테 그러더래요. '아
이고! 주인님 무슨 노래를 그렇게 천천히 불러요? 갑갑해서 일을 못
하겠네, 히힝히힝' 하면서요. 그래서 말 주인이 '이게 말이다. 고향에
서 부르던 요들이라는 건데…' 그러자 말이 '아이구! 좀 빨리 불러
요! 너무 느려요. 히이잉! 답답해요!' '그래! 그럼 좀 더 빨리 불러볼
까? 에이에이 오우오우~' 'OK! 이젠 신나게 일할 수 있겠네.' 이렇
게 해서 신대륙 미국에서 불러지게 된 게 바로 웨스턴 요들이랍니
다. 컨트리음악의 유래도 여기서 찾을 수 있지요! 속도가 빠른 요들
이 많아요."

이쯤 되면 수강생들은 끄덕끄덕 재미가 붙는다. 요들언니가 웨
스턴요들 한 곡 불러주니 완전 청량음료다. 엄청나게 빠른 속도의
요들을 멋들어지게 불러주니 수강생들의 물개박수가 이어진다. 이
어지는 요들언니의 보너스 강의!

"여러분! 그때 유럽에서 입고 떠난 비단옷들이 세월이 지나면서
닳기도 하고 헤지기도 하잖아요? 그런데 집이 없어 쳐 놓았던 천막
도 후드득후드득 낡아서 찢어지니까 버리기도 아까워 그 천막을 툭
툭 찢어서 얼기설기 몸에 걸쳐봤대요. 웬만큼 입을 수 있을 것 같은

데 옷을 만들려니 실바늘이 안 들어가더래요. 그래서 못을 대충대충 징으로 쿵쿵 박아서 입게 되었어요. 나중에는 올이 풀려서 바짓단이 너슬너슬 풀려버렸는데 이게 바로 청바지 블루진의 유래래요. 그래서 지금도 청바지에 못이 박혀 있잖아요?"

아프리카 요들

"자! 요들은 이렇게 유럽에도 있고 아메리카에도 있네요. 그럼 이 요들이 아프리카에는 있을까요? 없을까요?"

왠지 있을 것 같기도 하고 없을 것 같기도 하다. 이왕 가는 김에 무턱대고 요들언니한테 맡기자! 경청 수준으로 수업 분위기는 잘 유지되고 있다.

"혹시 여러분 그 아저씨 아세요? 빤쭈만 입고 다니는 그 아저씨요. 이름이 잔이고 성은 타 씨에요"

순간 웃음이 터져 나온다.

"타잔이 코끼리를 부를 때 어떻게 부르죠? 코끼리야~ 이렇게 부르던가요? 오우오우오우~ 하면서 부르죠?"

아! 그러고 보니 타잔이 코끼리를 부를 땐 꼭 로프를 타고 나무 사이를 옮겨 다니며 요들발성으로 부르던 기억이 되살아나는 것 같은 표정들이다.

"아프리카의 멋진 남자 타잔은 왜 오우오우오우~ 하며 코끼리

를 요들로 불렀을까요? 1번 심심해서, 2번 추장들이 그런 소리를 내니까?"

전체가 깔깔 웃으며 "2번!" 한다.

"그래요! 아프리카의 추장들이 굿을 할 때 부르던 소리가 바로 요들발성이거든요. 원주민들은 아프면 추장을 찾아갔어요. 추장이 굿을 하면 낫게 된다고 믿었죠. 만약 몸이 낫지 않으면 그 사람이 무서운 죄를 지었기 때문이라고 추장이 굿을 하죠. 그때 부르던 소리가 바로 요들이랍니다. 가뭄이 들고 비가 안 내리면 기우제를 지내게 되는데 이때도 추장은 굿을 하며 요들을 해요. 이렇게 추장들이 요들을 하면서 신을 부르기도 하고 굿을 하며 부족들에게 군림할 수 있었죠. 요들의 힘은 대단해요. 비도 내리게 하니까요! 비가 올 때까지 요들로 굿을 하거든요. 하하하!"

아시아 요들

"자! 그렇다면 아시아의 최고 국가 대한민국에는 요들이 있을까요, 없을까요? 과연 한국에 요들이 있을까? 없을까?"

이때 난데없이 불러 젖히는 요들언니의 노래 한마디에 망설이고 있는 수강생들이 깜짝 놀란다.

"밤비 내리는~ 영동교~를 홀로 걷는 이 마음~"

주현미의 트로트 뽕짝의 출현이다. 그런데 막 꺾인다! 주현미의

〈비 내리는 영동교〉에 요들이 들어 있을 줄이야! 구성지게 흉성과 두성을 오가며 꺾어 내리는 요들 트로트다. 진짜 신통방통하다. 이어지는 요들언니의 신통방통 2탄!

"우리나라의 유명한 효녀가 누군지 아시죠? 그래요! 바로 청이죠! 심청이요! 이 착하디 착한 심청이가 요들하고 물에 퐁~덩 빠졌잖아요."

드디어 요들언니의 구성진 판소리 한마당이 펼쳐진다.

"아버~지~나 죽습니다~아~아~아~아"

아뿔싸! 심청전의 한 대목이 이렇게 잘 꺾이는 요들발성일 줄이야! 듣고 있던 수강생들 모두 신기 삼매경에 빠져 허우적거린다.

"우리나라 판소리, 민요, 정가, 시조, 창에는 모두 요들발성이 들어 있어요. 꺾어야 그 맛이 나거든요. 폭포 앞에서 네가 이기나 내가 이기나 해 보드라구! 하면서 판소리 창을 연습하면서 득음을 하잖아요. 여러분은 폭포까지 안 가셔도 되고 그냥 저랑 아카데미 정수기 앞에서 거울 보며 하셔도 됩니다. 자! 그럼 한국에 요들이 있어요? 없어요?"

드디어 빙긋이 웃으며 편안해진 요들 지망생들 모두 "있어요!" 한다.

"그러면 일본이나 중국에는 요들이 있을까요? 없을까요?"

이쯤 되면 없다고 하기엔 왠지 오답일 것 같은 느낌이다.

"와! 왠지 없을 거 같죠? 그래요, 아마 없을 거 같아요. 그쵸? 그
런데 중국의 경극 혹시 보셨어요?"

경극의 한 대목을 술술 불러대는 요들언니! 그런데 계속 꺾이는
소리가 우리나라 판소리 같기도 하고, 민요나 시조 같기도 하다.

"이게 바로 요들발성이죠. 중국에도 요들은 있다? 없다?"

수강생들 모두 한목소리로 순수하게 답한다.

"있어요!!"

"자! 그러면 일본에는 요들이 있을까요? 없을까요?"

이쯤 되면 왠지 정해진 해답처럼 느껴지는 순간이다. 거의 다 한
입으로 "있어요!"라고 답한다.

"하하하! 일본에는 요들이 없습니다!"

아! 이건 거의 문화충격이 아닌가? 순간 수강생들은 갸우뚱갸우
뚱한다.

"라고 말하면 믿을까요? 안 믿을까요?"

요들언니의 장난기가 발동하면 수강생들은 가끔 멘붕에 빠진다.

"일본에도 요들이~있지요~! 일본의 전통극인 가부키 보셨죠?
얼굴을 인형처럼 분장을 하고 요~이~! 히~예~! 하면서 요들을 하
잖아요. 우리나라 판소리랑 아주 비슷해요. 가부키는 일본 귀족들의
오페라인 '노'와 달리 서민들의 오페라였거든요. 그러니까 경극이나
판소리, 가부키 모두 서민들의 오페라 같은 거예요. 일본의 고전연

극인 가부키에도 요들이 확실하게 들어가 있답니다."

중국의 경극과 일본의 가부키 등 재밌는 옛날이야기들을 듣다 보니 어느새 새로운 이론의 정립이 확실해졌다. 아시아에도 요들이 있다! 지금 한국의 세계적인 요들 연구가 임중현 씨의 연구에 의하면 아시아 전역에 요들이 있다는 것이 증명되고 있다.

이렇게 이야기 하다 보니 요들은 유럽, 아메리카, 아프리카, 아시아에 모두 있다는 걸 확실히 알게 되었다.

오세아니아 요들

"그러고 보니 한 군데가 남았네요, 어딜까요?"

세계일주 여행 좀 해 본 듯한 멋쟁이 언니가 점잖게 한 말씀 툭 내뱉는다.

"오세아니아!"

"그래요. 저 지구 반대쪽의 오세아니아에도 요들이 있답니다. 그 곳의 원주민 발성에 모두 요들이 들어가 있어요. 지금도 요들을 하시는 분들이 많이 살고 계세요. 호주에는 아주 유명한 요들러들이 살고 있지요."

요들언니는 시종일관 청산유수로 세계 요들의 분포를 한 편의 코미디 개그처럼 몽땅 풀어 놓는다. 한바탕 웃다보면 어느새 요들은 스위스에만 있는 게 아니라 6대주에 다 있지 않은가? 그런데 바로

이어지는 요들언니의 한마디!

"여러분 5대양 6대주 맞죠?"

"네!"

"땡!"

이건 또 뭔가?

"지구 땅덩어리가 5대양 6대주가 아니고 5대양 7대주에요. 모르셨죠? 남극대륙을 추가해야 합니다!"

큰소리로 외치는 소리에 모두 처음 듣는 듯한 표정으로 멀뚱멀뚱 궁금함이 역력하다. '언제부터 지구가 5대양 7대주였나?'

"남극대륙이 엄청나잖아요! 지금은 5대양 7대주 하셔야 신세대 소리 듣습니다. 아셨죠? 남극대륙은 98%가 얼음으로 덮혀 있어 유일한 무인대륙이라고 하지만 파란별 지구 끝 저 남극에도 여름이 오거든요. 영하 80도까지도 내려가는 얼음덩어리 땅이지만 여름엔 남극새들도 돌아와 짝짓기도 하고 이끼도 서식한다고 합니다."

요들언니는 단호하게 결론을 발표한다.

"요들은 결코 어느 한 나라의 노래가 아닙니다! 전 세계에 고루 퍼져 있는, 인류가 태초부터 불렀던 원초적인 발성이에요. 아프리카의 추장들이 비를 내리게 할 수 있었던 것처럼 바로 요들에는 정령을 부르는, 엄청난 발성의 힘이 있었던 것입니다, 여러분!"

순간 얼떨결에 우레와 같은 박수가 터져 나온다. 어느새 요들언

요들처럼 살아라

니의 우렁찬 웅변과 함께 요들의 세계 분포도 이론수업이 끝나는 줄 알았는데 요들언니는 다시 생긋방긋 웃으며 요상한 표정으로 톤을 낮추고 재미있는 구연동화를 시작한다.

"여러분! 밤하늘에 별을 보셨죠? 잘 들어 보세요. 나를 부르고 있어요. 들리세요? 저 밤하늘에 별을 보면 반짝반짝 빛나는 별들이 제게 신호를 보내거든요. 들리시지요? 어느새 진짜 들리는 듯 모두가 귀를 기울인다. 정말 순수한 요들 패밀리! 화성에서 물이 발견되었잖아요. 물이 있다는 건 생명체가 살고 있다는 것이니 화성에도 분명히 누군가가 살고 있을 거예요. 그럼 당연히 원초적 발성인 요들로 부를 거잖아요. 그래서 매일 밤 제게 요들로 신호를 보내는 거예요. 요로레잇디~오우로웃디~ 하구요! 저는 전 우주에서도 반드시 요들을 부르고 있을 거라고 확신해요. 자 들어보세요. 요우리 요우리 요우리~들리시죠? 이렇게 요들은 결코 글로벌한 발성이 아니라 전 우주적인 발성이에요. 여러분은 결코 한 나라에 국한된 발성을 배우시는 게 아닙니다. 전 우주적인 발성을 배우고 계시는 겁니다! 대단하지 않습니까? 여러분!"

코를 갖다 버려!

벨칸토? 활세토?

요들을 배우려는 분들은 참 다양하다. 취미로 하고 싶은 주부와 직장인이 있는가 하면, 요들을 배워서 학생들을 가르치고 싶은 선생님, 제2의 인생을 살고 싶어 새로운 장르에 도전하는 분 등 다양한 이유와 목적을 갖고 요들언니를 찾아온다. 그중에서 성악을 전공한 선생님이나 클래식을 전공한 음악 선생님이 오면 요들언니는 일단 신난다. 모든 발성의 기본인 호흡, 발음에 대한 교육은 생략해도 되겠구나 생각하기 때문이다. 음악을 전공한 수강생들은 의외로 많다. 그만큼 요들에 뭔가 특별한 매력이 있기 때문일 것이다. 요들언니는 그래서 매일매일 행복하다.

그런데 생각처럼 순조롭지만은 않다. 요들언니의 음악전공자들에 대한 기대가 한순간에 무너질 때가 있다. 일단 성악 전공자는 쉽지 않다! 음악에 조예가 전혀 없는 상태에서 배우는 사람들이나 내로라하는 음치들보다 더 힘들 때가 있다.

일단 요들을 배우러 오는 분들은 기본적으로 요들을 하나의 기교라고 생각하고 오신다. 요들에 대한 이해가 전혀 없다. 그저 요들을 빠르게 꺾어대는 기교로만 알기 일쑤다. 전공자들 역시 예외는 아니다.

"저! 요들을 배우고자 합니다. 어떻게 시작하면 될까요? 안내를 부탁드립니다."

완전 아나운서 멘트로 정선된 목소리로 통화를 한다. 성악 전공자들은 말소리부터 다르다.

"아~네, 혹시 성악을 하신 것 같은데~ 음성이 참 좋아요. 기대되는 걸요."

일단 요들언니의 칭찬에 마음을 놓는다.

"어머! 맞아요. 제가 성악을 했는데 잘할 수 있을까요? 목이 상할까봐 걱정도 되고 해도 될지 모르겠어요."

정말 거의 모든 분들이 요들을 부르면 목이 상할 거라고 생각한다. 특히 성악 전공자들 중에 요들을 하면 큰일 나는 줄 아는 분들이 아주 많다. 요들언니는 활짝 웃으며 단호하게 말한다.

"요들은 성대를 상하게 하는 이상한 기교가 아니라 그냥 내가 가지고 있는 흉성과 두성만 사용하는 거예요. 전혀 무리가 안 가죠. 오히려 가진 소리를 더 윤택하게 만들어 줍니다. 중저음 소리를 가꾸는 데는 최고의 발성법이에요."

반신반의 하는 느낌이 역력하다.

"일단 한번 저를 만나 발성테스트를 한번 해보죠."

담백한 대화에 수긍하면 요들언니를 찾아올 수밖에 없다. 역시 누구나 마찬가지로 기본 호흡부터 시작한다. 성악 전공자들도 똑같은 시작으로 요들을 배우게 된다. 호흡의 중요성을 아는 것만으로도 다행이다. 보통 사람들은 소리와 호흡이 도대체 무슨 관계가 있는지 쉽게 상상이 안 되는 경우가 많다. 노래를 배우다보면 '아! 이래서 호흡이 중요하구나' 하고 깨닫게 되는데, 그러기 전까지 정말 이해하기 어려운 부분이기에 끊임없이 설명하고 가르쳐야 한다.

전화 상담 때 상냥하고 예의바른 전공자와 드디어 예약된 날 첫 만남을 가졌다. 일단 복식호흡 체크하고 기본발성을 확인한다. 아리아 한 곡을 멋들어지게 부르고 자리에 앉는다. 벨칸토 창법으로 평생 다져진 멋진 소리다. 요들언니는 만족스런 표정이다. 왜냐하면 요들엔 가사 부분도 있기 때문이다.

"저희 같은 성악가들도 요들을 할 수 있을까요?"

"그럼요. 너무나도 잘할 수 있지요. 노래공부를 하지 않은 사람들보다는 앞서 있으니 훨씬 잘할 수 있죠. 요들은 요들발성만 나오는 게 아니라 가사 부분도 있거든요. 가사 부분을 이런 멋진 소리로 부를 수 있다면 얼마나 훌륭한 요들송이 완성되겠어요? 그러니까 아주 단순한 요들발성만 하면 되겠죠? 다른 분들은 가사 부분 가르

요들처럼 살아라

치는 데도 시간이 많이 걸리거든. 벨칸토로 맛있게, 멋있게, 사랑스럽게 불러야 제맛이잖아요?"

문제는 요들발성이 제대로 되느냐 아니냐에 달려 있다.

"자 요들이란 꺾는 소리라 했죠? 흉성과 두성만 쓰시면 되요."

과거엔 벨칸토를 할 때 흉성을 잘 못쓰면 큰일 난다고 생각하던 시절도 있었다. 소위 쌩소리라는 걸 낸다고 여겼기에 흉성을 함부로 쓰면 안 된다고 가르치던 시절도 있었다. 그러기에 요들발성에서 흉성을 쓰는 걸 두려워하는 분들이 많다. 하지만 이제부터는 걱정하지 마시라! 요들언니만 믿고 따르면 된다. 드디어 다른 수강생들과 똑같은 과정으로 흉성을 연습시킨다. 가슴에 손을 얹고 경건하게,

"아 아 에 에 오 오"

처음엔 잘 안 된다. 벨칸토로 다져진 소리다 보니 자연스러운 흉성이 안 되고 자꾸만 발성된 예쁜 소리로만 낸다. 벨칸토 창법을 공부하지 않은 사람들은 하라는 대로 하면 바로 흉성이 나오는데 이분들은 절대로 바로 흉성이 안 나온다. 일단 발성된 소리로만 하려고 한다. 도입시간은 물론 더 오래 걸린다.

"아! 아! 아!"

이렇게 소금, 후추, 간 하나 없이 내는 그야말로 자연스런 소리!

"벨칸토 창법은 정말 공부를 많이 해야 되잖아요. 선생님도 평생 동안 벨칸토 공부하며 사시잖아요? 벨칸토 창법이 뭐예요? 아랫배

호흡부터 시작애서 소리를 쭈욱 올려서 비강을 울리고 그 소리를 다시 벨칸토로 아름답게 만들어서 예쁜 접시에 완벽한 데코레이션까지 더해 완성시켜서 내놓는 소리이니 얼마나 신경 쓸게 많아요? 벨칸토bel canto! 아름다운 노래를 만들기 위해서는 생각해야 할 것이 한두 개가 아니죠? 이제부터 그 모든 생각 다 버려요! 다 갖다 버려도 되요! 그냥 흉성만 내면 됩니다. 태권도 해 봤어요? 태권도 사범들이 구령을 붙일 때 내는 소리 들어봤죠? 어이! 어이! 어이! 하잖아요? 에어로빅 강사들이 스틱 두드리면서 구령 붙이잖아요. 바로 그 소리예요. 자, 한번 해 보세요!"

"어! 어! 어!"

아이쿠! 성악전공자의 흉성 도입은 결코 쉽지 않다. 요들언니의 예화잔치 또 시작된다.

"태권도 사범님, 에어로빅 강사님들 하루 이틀 하는 게 아니잖아요? 음악 틀어놓고 그 음악소리보다 더 큰 소리로 지도를 해야 하는데, 목소리로 꽥꽥 거리면 하루 만에 목 다 쉬겠죠? 그분들 정말 지혜로우세요. 왠지 알아요? 알아서 흉성을 쓰시거든요. 힘 하나 안 들이고 큰소리를 내는 방법이 바로 흉성이에요. 남대문 시장에 가보셨죠? 진짜 흉성의 대가가 남대문에 있잖아요? 시장 초입에서 늘 장사하시는 그 아저씨! 골라! 골라! 골라! 오늘도 내일도 매일 있는 게 아냐! 골라! 골라! 골라! 이 아저씨요. 그 아저씨 소리가 얼마나 커

요? 매일매일 같은 자리에서 목도 안 쉬고 우렁찬 목소리로 골라! 골라! 하잖아요. 그 아저씨도 진짜 천재야 천재! 경제적인 흉성 발성을 알아서 다 쓰고 있잖아요! 완전 흉성의 대가에요."

성악가 요들 지망생이 듣고 보니 정말 그렇다. 남대문 시장에서 듣던 그 소리, 태권도 사범님의 그 소리, 댄스 강사들이 스틱 두드리며 하던 그 소리! 무릎을 탁치며,

"아! 네! 진짜 그렇네요. 알 것 같아요."

희망에 찬 눈빛이 이전과는 달리 반짝거린다.

"자! 한번 해봐요! 아! 아! 에! 에! 오! 오!"

요들언니의 우렁찬 흉성을 따라 시도해 보는데…아! 어쩌면 좋은가! 반짝거리던 희망은 사라지고 여전히 아름다운 벨칸토 발성으로 소리가 나온다. 요들언니는 살짝 강한 톤으로

"소리를 예쁘게 만들려고 하지 마세요. 절대로 포장할 필요 없어요. 그냥 있는 그대로, 오로지 가슴에서 울리는 소리로요. 소금, 후추, 양념 다 빼버리고 그냥 있는 그대로 아! 아! 아!"

안타까울 정도로 설명은 하지만 계속 아름답게 소리를 만들기 일쑤다. 평생 벨칸토로 훈련된 탓이다.

"요들발성은 말이죠, 완전히 사우나 소리예요. 그야말로 생얼, 민낯 소리라구요. 그냥 있는 그대로, 메이크업 분장할 필요 없어요. 사우나 가 봐요. 누구나 다 벗으면 똑같잖아요. 흉성도 똑같아요. 아무

것도 치장하지 않는 자연스런 소리예요. 하지만 분명히 다른 게 있죠. 미스코리아랑 역도선수는 다르잖아요. 요들언니랑 길쭉한 모델이랑 세워놓으면 똑같겠어요?"

이쯤 되면 긴장하며 실망하던 성악가 요들 지망생도 무장해제하고 큭큭 웃는다.

"바로 그거예요. 누구나 자기만의 고유한 소리가 있잖아요. 그런데 그 소리의 색깔은 사람마다 다르죠? 자! 퀴즈 하나 맞춰 봐요. 열명이 요들을 불렀다. 흉성이 다 같을까요? 다를까요?"

물론 다르다. 이해는 된다. 벨칸토를 공부하려면 참 많은 시간과 노력이 필요하다. 그러기에 유학을 가지 않겠는가. 정말 피나는 노력을 해야만 훌륭한 성악가, 오페라 가수의 길을 갈 수 있다는 건 누구나 다 안다. 그러나 요들은 결코 어렵지 않다. 누구나 다 할 수 있다. 음치도 부를 수 있다. 가슴과 머리만 있으면 되니 얼마나 쉬운가. 드디어 요들언니의 간곡한 요들 강의에 훌륭한 성악가 요들 지망생은 머리로는 충분히 이해가 된다. 비강을 잘 울려서 큰 공명을 만들고 아름답게 할 필요도 없이 그냥 자연스럽게 가슴소리만 내면 된다. 마침내 전혀 가미되지 않은 담백한 흉성이 나오기 시작한다.

"야야! 예예! 요요!"

자! 이제 두성연습 시작이다.

"우~ 우~ 우~"

요들처럼 살아라

아나나 다를까? 여전히 아름다운 벨칸토 창법의, 기가 막힌 울림의 발성으로 소리를 낸다. 이어지는 요들언니의 잔소리.

"참 잘했어요. 아주 아름다운 소리예요. 그런데 비강을 울려서 소리를 올릴 필요가 없어요. 그냥 개 소리처럼 두성을 튕겨 봐요. '우! 우! 우!' 개 소리랑 똑같잖아요? 개가 우~ 우~ 우~ 이렇게 짖어요? 아니잖아요?"

어쩔 수 없다. 본인의 개 소리 두성을 느끼고 스스로 소리를 낼 때까지 끊임없는 설명과 잔소리밖에는 없다.

"제발 비강은 울리지 않아도 된다구요! 그냥 머리를 울려 봐요. 코가 필요 없어요. 코를 갖다 버려요!"

심한 욕을 하듯이 들리는 무지막지한 말이지만 어쩔 수 없다. 요들언니에게 수시로 듣는 말 중의 하나가 코를 갖다 버리라는 말이다. 이렇게 1~2년을 함께 연습하면서 성악 전공자들이 멋진 요들러가 되어가는 모습을 보면 정말 대견하다 못해 존경스럽다.

한번은 평생을 성악가로서 살다가 인생 2모작을 하겠다며 요들언니를 찾아와 요들을 배운 분들이 있었다. 이 분들과 요들발성의 내추럴 발성과 벨칸토 발성의 변형 발성 구사까지 참 다양하게 공부했다. 어느 날 요들언니를 찾아왔다.

"저희들이 평생 성악가로서 인생을 살았는데 이은경 선생님을 만나고 나서는 정말 인생이 180도 바뀌었어요. 평생 부르던 벨칸토

의 영역을 넘어선, 훨씬 폭넓은 소리를 만들게 되었어요. 요들을 배우면서 평생을 공부하던 호흡 발성을 모두 새로 배우는 느낌이었어요. 요들 외에도 가사의 표현법, 음악의 깊이가 모두 너무 너무 좋아졌어요. 선생님께 진심으로 감사드려요. 새로운 음악 인생을 살게 해주셨어요."

이렇게 성악을 전공한 제자들이 더 큰 깊이의 발성을 배워 요들러로 거듭 날 때 요들언니의 가르치는 보람은 그야말로 긍지와 자부심으로 타오른다.

요들 발성은 오로지 내가 가지고 있는 자연 그대로의 흉성과 두성으로만 하는 것이기에 누구나 할 수 있다고 다시 한 번 강조하고 싶다. 요들 발성은 natural sound!

요들처럼 살아라

가슴 있니? 머리 있니?
가슴소리는 가슴 크기와 비례하지 않는다

요들발성이 이렇게 대단할 줄 모두 알게 되면 드디어 요들발성 실기로 돌입한다. 요들 언니가 TV나 라디오 방송에서 30여 년 하던 레퍼토리가 있다.

"요들은 뭘까요? 먹는 걸까요? 꺾는 걸까요?"

"꺾는 거요."

"그래요 맞았어요. 꺾는 소리가 바로 요들이죠. 그런데 도대체 무얼 꺾을까요? 1번, 다리, 2번, 소리?"

"하하하, 그래요, 소리를 꺾어요. 소리의 7거지악 기억하시죠? 사람의 몸에서 날 수 있는 7가지 소리인 머리소리, 콧소리, 목소리, 가슴소리, 아랫배소리, 손뼉소리, 가스소리. 이 중에서 요들에 필요한 건 딱 두 가지! 오로지 가슴과 머리만 있으면 OK!"

에이에이에이~ 오우오우오우~ 하면 다들 무슨 기교인줄 안다. 하지만 절대로 기교가 아니다. 흉성과 두성을 꺾기만 하면 저절로

되는 것이다. 소리7거지악에서 다 배웠으니 가슴소리와 흉성을 따로 말할 필요는 없다.

"자! 모두 가슴에 손을 얹으시고 양심적으로다가 에에에 오오오 아아아!"

역시 힘을 별로 들이지 않고 큰소리가 만들어지는 지극히 경제적인 소리 경영학적인 소리다. 모두 요들 언니의 가슴울림을 느껴보셨기에 이제는 가슴울림의 느낌을 너무나도 잘 안다.

대기업 직원들 특강할 때의 일이다. 늘 하듯이 요들발성을 통해서 인생을 이야기하고 사내규율을 얘기하고 소통과 나눔을 얘기한다.

"자, 여러분! 가슴 있으시죠? 이쪽의 여직원 여러분! 모두 가슴 있으시죠?"

아이구, 어쩜 좋은가? 예쁜 여직원들 중 일부분이 자기 가슴을 감싸며 부끄러운 표정을 지으며 작게 말한다.

"없어요~"

"아니 왜 가슴이 없어요? 다 있구만. 사이즈 필요 없이 있으면 되는 거예요."

수줍은 여직원들은 어느새 얼굴이 빨개진다.

"자! 모두 가슴에 손을 얹고 큰 소리로 아!아!아! 야!야!야! 에!에!에! 예!예!예! 오!오!오! 요!요!요!"

요들처럼 살아라

이럴 때는 잘 따라 한다.

"지금 다들 가슴 붙들고 소리 내잖아요? 자! 이쪽 팀! 가슴 있어요? 없어요?

조금 부끄러워하는 팀을 지목했다. 너무 부끄러워 대답도 못하는 걸 보면 완전 풋풋한 소녀 같다.

"크거나 작거나 가슴은 누구나 있어요. 그래서 요들은 누구나 할 수 있는 거예요. 소리만 크면 됩니다. 경제적으로 힘 하나도 안 들이고 큰 소리가 나잖아요?"

요들 언니가 발견한 아주 소중한 법칙이 있어요. 완전 노벨상 감입니다. 따라해 보세요!

"가슴소리는, 가슴의 크기와, 결코, 비례하지 않는다! 고로, 나는, 잘할 수, 있다!"

예쁜 여직원들 깔깔깔 웃는다. 진짜 명언 아닌가?

요들은 꺾는 소리, 토3형제

요들의 기본 원리는 레가토

흉성과 두성을 모두 연습하고 나면 이제 '꺾는 일'이 남았다.

"자! 이제! 본격적으로 요들연습 시작해볼게요! 가슴소리와 머리소리를 꺾는 게 요들이에요. 가슴과 머리 사이에 꺾는 지점이 있어요. 그게 어디일까요? 1번 서울역, 2번 코언저리?"

또 한 번 까르르 웃음바다가 넘실거린다.

"네, 바로 이 흉성과 두성은 코언저리에서 꺾으면 돼요. 으응~ 으응~ 으응~"

콧소리 비슷한 요상한 소리로 꺾이는 소리를 들려주니 다들 웃는다.

"많이 들어본 소리 같지 않아요? 맞아요! 그거! 바로 사오정! 사오정이 요들의 달인이에요. 으응 으응 으응~. 가슴소리 '에'에서 머리소리 '이'로 코를 지나가면서 올라가면 돼요!"

이 이 이
에 에 에

모두 '에이에이'를 반복하면서 요들소리를 만들어 보지만 처음부터 잘 되지는 않는다.

"자, 그럼 저를 따라 해 보세요. '에' '에' '이' '이', 이렇게 따로 따로 소리를 내 볼게요. 가슴소리 '에' '에', 머리소리 '이' '이'! 이렇게 가슴소리와 머리소리를 따로따로 연습해보세요. 짧게 끊어서 소리를 내는 걸 뭐라고 하는지 아시죠? 1번 스타킹, 2번 스타카토? … 역시 2번 스타카토! 스타카토는 짧게 딱딱 끊어서 소리를 내는 거예요. 음악에는 토3형제가 있어요. 아까처럼 짧게 탁탁 끊어서 소리를 내는 게 스타카토, '에~이~ 에~이~ 에~이~' 이렇게 부드럽게 연결해서 부르는 것도 있는데 이게 레가토예요. 아주 부드럽게 연결되는 걸 레가토라고 해요. 그럼 스타카토도 레가토도 아닌, '에- 이- 에- 이-' 이렇게 음 하나하나를 짧게 끊지도 않고 부드럽게 연결하지도 않고 분명하게 딱딱 짚어 주는 건 뭐라고 하게요? 1번 마스크, 2번 마르카토?"

역시 요들언니의 정답은 2번 일색이다.

"이렇게 음악에는 중요한 토3형제 즉 스타카토, 마르카토, 레가토가 있어요. 사람 성격도 비슷해요. 큼직한 중저음의 남자가 '저기! 미스 킴! 혹시 시간 있으세요?'라고 할 때 '어머머! 별꼴이야! 시간

없거든요! 흥!' 하고 거절하는 성격, 요게 바로 스타카토 성격이에요. 그런데 엄청 착한 목소리로 '호호호~저 시간 많~아요~ 언제든지요~'라고 하면 요건 바로 레가토 성격, '아~네! 오늘은 시간이 없고요, 다음에 시간 맞춰서 보도록 하죠, 전화번호 주시면 연락드릴게요!' 하고 아주 똘똘한 톤으로 말하면 이게 바로 음을 분명하게 연주하는 마르카토 스타일이죠."

요들의 원칙과 원리는 바로 레가토다. 흉성과 두성을 부드럽게 이어줘야 요들의 꺾임이 자연스럽게 나오기 때문이다.

에　에　오　오
　　이　이　우　우

'에'와 '이' 소리를 연결해서 가슴소리 크게 '에', 머리소리 울리게 '이' 하고 불러 보자.

에　　에　　에
　이　　이　　이

모두 따라서 부르는데 역시 레가토로 부르니 요들이 된다.

요들 발성의 기초

마음을 비워요, 술술 요들러 언니처럼

흉성과 두성을 익히고 나면 본격적으로 꺾는 연습에 들어간다.
주로 많이 쓰이는 가슴소리는 '아 에 오'이고 머리소리는 '이 우'이다.

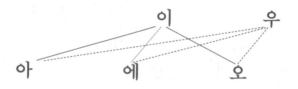

흉성에서 두성으로 오르락내리락 하며 꺾는 소리가 나는 게 요
들이다. KBS 아침마당, 평화방송, SBS 런닝맨, 국방TV, EBS 뮤직
BOX 등 각 방송국에서 정말 많이 했던 요들의 기본패턴이다. 아마
도 요들발성을 딱 2분 안에 가르친 요들 선생은 전 세계에 없을 것
이다. 물론 이렇게 짧은 시간에 다 가르칠 수는 없지만 제일 중요한
포인트는 모두 전달할 수 있다. 요들언니 강의는 항상 쉽고 재미있

다. 결코 심각한 문자와 어려운 용어를 써가며 가르칠 필요가 없다는 것이 요들언니의 슬로건이다.

'최대한 할 수 있는 데까지 쉽게 가르치자'

'절대로 알아듣지 못하는 사람이 없도록 친근하게 다가서자'

'일단은 즐겁다고 생각하게 만들자'

모든 학문이 그렇듯이 일단은 재미가 있어야 한다.

다시 요들로 돌아가자. 요들은 꺾는 소리다. 가슴소리와 머리소리를 꺾는데, 꺾는 지점은 코언저리이다. 요들은 딱 한 가지를 명심하면 된다. 가슴소리 흉성과 머리소리 두성을 코언저리에서 꺾는 것! 그래서 기본패턴은 다음과 같다. 최소 6번의 꺾임이 나올 수 있다.

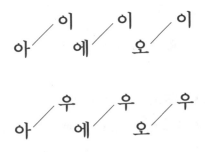

"'아이' 요들은 영어로 뭐라고 하는지 아세요? 바로 'Children Yodel'이라고 해요. 웬줄 아세요? 아-이 아-이 하니까요."

진짜인지 농담인지 잘 몰라도 일단은 모두 웃는다. 요들언니의

요들처럼 살아라

친절한 설명이 이어진다.

자 이번엔

이 '에-이' 발음이 요들에서 제일 많이 나온다. '에-이'만 잘 꺾어도 여러분은 요들의 달인이 될 수 있다. 실제 요들 초보들은 '에-이'만 잘하면 요들 달인이 된다는 말을 전혀 믿지 못한다. 뭔가 어려운 부분이 있을 거라고 여긴다.

"이은경 선생님이 제일 좋아하는 야채는 무엇일까요?"

"오이!"

빵 터져 나온다. 문제가 너무 쉬웠다. 일단은 '오이'가 잘 꺾이면 수준급이다.

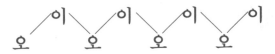

이라는 두성을 중심으로 흉성 아 에 오를 모두 같이 꺾어본다. 역시 코언저리로 지나가며 울 듯이 꺾어본다. 그런 다음 머리소리 두성 우로 소리를 내 본다. 흉성 아 에 두성 우를 연결해서 내는 소리다.

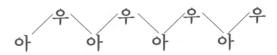

아 우 요들이 들어간 요들송 〈요델디요델디〉를 요들언니가 멋들어지게 한 곡 불러주면 실컷 웃다가도 요들언니의 감미로운 오스트리아 요들에 다들 넋을 잃는다. 이렇게 요들발성 중에 아 우 요들이 많이 들어간다. 지금까지 우라는 두성에 아 에 오 흉성을 골고루 모두 연결해 보았다.

요들처럼 살아라

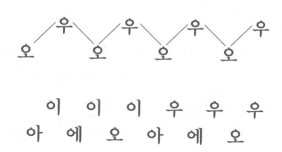

기본 여섯 가지 꺾이는 발성을 여기저기서 연습하기 바쁘다. 항상 아카데미수업은 신기하게도 자습 분위기가 완전 만점이다. 시키지도 않는데 한 파트가 끝나고 나면 어느새 서로서로 중얼중얼 계속 소리 내어 연습한다. 연습하는 부류는 보통 두 부류로 나뉘는데 열심히 연습해서 빨리 잘하고 싶은 욕심쟁이파와 그냥 세월아 네월아 '언젠간 꺾이겠지 뭐' 하는 케세라세라파!

그런데 참 이상한 일이 있다. 너무나 잘하고 싶다는 지나친 욕심이 생겨 노래를 부르면 절대로 안 꺾인다. 아무 욕심 없이 그냥 마음을 내려놓고 슬슬 부르면 신기하게 요들발성이 자연스럽게 된다. 사실 모든 노래나 연주가 다 똑같은 거 아닌가. 욕심을 버리고 마음을 내려놓으면 잘 되게 되어 있다.

우리 요들 수강생 중에 내가 참 좋아하는 '술술 언니'가 계신다. 영어는 물론이요, 독일어까지 유창한, 내일모레가 7학년인, 완전 인텔리 언니다. 처음 요들을 배우러 오셨을 때 모습이 아직도 생생하다.

"나는 요들의 요 자도 모르는데, 아이구! 어떻게 한담…."

이렇게 염려가 크셨는데, 어느 순간 흉성과 두성이 그냥 술술술 오르락내리락 꺾이는 게 아닌가. 정말 힘 하나 들이지 않고 어찌나 잘 하시던지 신기할 정도였다.

"욕심 내지 않고 하라는 대로 하니 그렇게 되던데… 다 내려놓으면 요들은 술술 되는 거여. 힘을 빼야 혀!" 하신다.

멋진 조순례 언니는 그 이름도 유명한 술술 요들러가 되셨다. 욕심이 지나치면 반드시 성대에 힘이 들어가기 마련이다. 심리적으로 너무 잘하겠다는 강박관념을 버리고 마음 편하게 내려놓고 자연스럽게 소리를 내면 어느새 꺾임이 술술 나오게 되어 있다.

그 두꺼운 발성학 책들을 끝까지 읽고 딱 덮을 때 툭 튀어나오는 결론은

"자연스럽게!"

3분 족집게 요들 특강

요들처럼 살아라

요들은 한통속, 너 안에 나 있다
'에이' '오우' 발성

이 여섯 가지 요들 기본 꺾임 발성 중 85% 이상을 차지하는 발음이 바로 '에' '이' 와 '오' '우' 이다. 우리들이 부르는 거의 모든 요들이 '에이'와 '오우'로 연결되어 있다. 그러니 '에이'와 '오우'만 잘하면 일단 성공이다.

"자! 저를 잘 보세요. 그렇게 책만 보면 이은경 선생님 얼굴이 안보이잖아요? 사람이 왜 눈이 두 개인지 아세요?"

하여튼 요들언니는 엉뚱한 질문의 수재다. 수강생들은 별 대답을 다한다.

"눈이 3개면 이상하잖아요."

괜찮은 대답이다.

"거리조절을 잘 하기 위해서요."

멋진 남성회원님이 상당히 과학적인 대답을 하신다. 역시 해군장교 출신답다. 요들언니가 기회를 놓치지 않는다.

"와! 역시 ooo 님은 대단하세요. 그렇죠, 눈이 한 개면 거리를 못 느껴요. 안대를 하고 있으면 앞사람과 부딪히잖아요. 또 반찬도 잘 못 집어 먹어요. 아마 후크선장은 매일 반찬을 흘렸을 거예요."

다들 한번 또 웃는다.

"저 바다에 등대가 왜 2개씩 나란히 있는지 아세요? 하나는 빨간 등대, 하나는 하얀 등대!"

살짝 멀뚱멀뚱 분위기 더해지기 전에 요들언니의 객관식 질문이 시작된다.

"1번 색깔놀이 하려고, 2번 길을 알려주려고!"

모두 2번!이라고 외친다. 요들언니가 기다렸다는 듯이 등대 이야기를 풀어놓는다.

"원래 등대는 빛을 보내거나 음파를 보내서 뱃길을 알려주는 주 등대가 있고, 항구의 입구에는 빨간 등대와 하얀 등대가 있어요. 항구에 들어올 때 배가 엉뚱한 데로 들어오면 안 되니까, 우측 빨간 등대는 내 왼쪽으로 가세요, 좌측 하얀 등대는 내 오른쪽으로 가세요, 하고 가르쳐주는 거예요."

요들교실에 오면 하여튼 별걸 다 배우게 된다! 요들언니는 어느새 피아노 반주에 맞춰 노래 한 곡을 뽑는다.

"얼어붙은 달 그~림자 물결위에~자고~"

슬금슬금 다같이 〈등대지기〉 노래를 합창한다. 요들언니는 그제

야 제 자리로 돌아와 원래의 질문을 다시 한다.

"그런데, 진짜로 사람이 왜 눈이 두 개라구요? 한 눈은 악보 보고 다른 한 눈은 선생님 보라구요! 하하하! 그러니까 절대로 책만 보면 눈 삐뚤어져요. 그러니까 지금부터 모두 제 입만 쳐다보시라니까요?"

요들언니의 거침없는 강의는 계속된다. 지금부터 요들 수강생을 요우리라고 부른다.

"자! 제 입을 잘 보세요. 에! 에! 에! 에!"

가슴소리를 스타카토로 우렁차게 들려준다.

"자, 이번엔 이! 이! 이! 이!"

머리소리를 스타카토로 크게 들려준다.

"가슴소리 '에'의 입 모양과 머리소리 '이'의 입 모양이 같아요, 달라요?"

갸우뚱갸우뚱… '에'와 '이'는 전혀 다른 발음인데 어떻게 입 모양이 똑같을 수 있을까? 신기한 표정이다

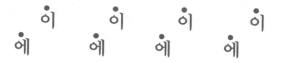

흉성 '에'와 두성 '이'를 스타카토로 들려준다.

"제 입이 움직여요? 안 움직여요?"

두 눈 동그랗게 뜨고 요들언니 입만 뚫어지게 바라본다. 어떻게 한 입에서 '에'와 '이'를 낼 수 있는지 너무 신기해한다.

"자! 다시 잘 보세요. 흉성 '에'와 두성 '이'를 연결합니다."

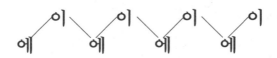

요우리들은 아무리 봐도 요들언니의 입이 움직이지 않는 것 같다. ㉀ 발음과 ㉔ 발음이 엄연히 다른데 참 희한하다. 그중에 용기 있는 요우리 한 명이 큰소리로 외친다.

"선생님! 다시 한 번 해 보세요. 헷갈려요."

요들언니 신나게 웃으며,

"오케이! 잘 보세요. 제 입 잘 보세요. 움직이나 안 움직이나!"

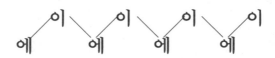

이구동성으로 드디어 대답이 터져 나온다.

"안 움직여요!"

요들처럼 살아라

"그렇죠! 신기하게도 절대 안 움직이죠? 입 속을 맥시멈으로 최대한, 그 이상 더 벌릴 수 없을 만큼 최대로 벌린 거예요. 흉성 ⓔ도 최대한, 두성 ⓘ도 최대한! 그래서 입모양이 밖에서 보면 똑같아 보이죠? 안 움직이는 것처럼 보이는 거예요. 일단 입을 안 움직이면서 ⓔ와 ⓘ를 연결하면 성공이에요. ⓔ 안에 ⓘ를 넣으시면 됩니다. 자, 다 같이 입을 움직이지 않고 발음해 볼게요!"

어느 정도 소리가 나기 시작한다. 신기하게도 꺾인다. 자! 요들 언니 2단계

"이번엔 '오우' 발음 한번 해보죠! 시작"

사랑스런 요우리들은 ⓞ 발음에는 턱을 내리고, ⓤ 발음에는 턱을 올린다. 요우리들은 오, 우, 하는 동안 턱이 오르락내리락 계속 움

직인다. 그러면 요들의 꺾임이 전혀 되지 않는다.

"자! 제 입모양 다시 보세요!"

이제는 '에이' 할 때 경험으로 요들언니의 입을 쳐다보는 노하우가 생겼다.

"안 움직여요! '오'하고 '우' 입 모양이 똑같아요."

"그러니까 요들은 모두 한통속이예요. 하나의 입 모양 속에 들어가야 잘 꺾이는 거예요. 자 다 같이 시~작!"

"어때요? 꺾이죠?"

요들언니 입모양을 보니 진짜 신기하게 하나도 움직이질 않는다.

"ⓞ안에 ⓤ를 넣으셔야 되요. 자 다 같이, 시~작!"

요들처럼 살아라

이젠 모든 요우리들의 '에이' 요들과 '오우' 요들이 제대로 들리기 시작한다. 요들언니 큰소리로 또 다시 복창을 시킨다.

"자! 저 따라서 하세요. ㉲ 안에 ㉮ 있다! ㉼ 안에 ㉴ 있다! 그 다음으로 제일 중요한 거니까 더 큰 소리로, 너 안에 나 있다!"

두 손바닥 널찍하게 펴서 요들언니는 모두를 향해 사랑스런 표정으로 다시 한 번 외친다.

"너 안에 나 있다! 이게 요들발성의 원리에요. 한통속에 집어넣는 거죠. 그러면 요들꺾기가 쉽게 되요. 한통속! 아셨죠? 일단 요들 아카데미에 오신 분들은 코꿰신 거예요. 저랑 한통속이 되셔야 합니다. 이은경이랑 한통속 돼서 손해 볼 일은 없어요! 한마음 한뜻으로 똘똘 뭉쳐서 멋진 요들 불러야죠!"

요들이 안 되는 건 불륜이야
'오이' 발성

'에이' 요들과 '오우' 요들이 잘 되면 비로소 '오이' 요들을 연습한다.

"졸졸졸졸 흐르는 요로 레잇디오 레잇디오 레잇두리리"

우리나라 국민요들 〈숲의 요들〉을 맛나게 부른다. 뽀뽀뽀 시절 김홍철 선생님과 눈만 뜨면 부르던 요들이다. 들으면 누구나 '아, 그 요들!' 하고 알 만한 요들이다. 모든 요들은 '에이'와 '오우'가 거의 연결되어 있다. '에이'와 '오우'를 연결하려면 중간에 '이오'가 등장한다. 중간에 '이오'가 잘 꺾여야 완벽한 꺾임 발성이 된다.

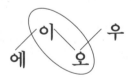

요들처럼 살아라

분명 ⑩와 ⑩는 한통속, ⑫와 ⑨는 한통속인데 ⑩와 ⑫는 어떻게 되는 걸까? 요들언니의 기막힌 부부 스토리가 시작된다.

"원래 ⑩하고 ⑩가 한통속이잖아요? 그럼 가슴소리 ⑩가 남자일까요, 머리소리 ⑩가 남자일까요?"

아래쪽에는 가슴소리 ⑩, 위쪽에는 머리소리 ⑩가 적혀 있는 것을 보고, 신기하게도 전원이 아래쪽에 적혀 있는 가슴소리 ⑩를 남자로 지목한다. 우리나라가 이토록 여성의 권위가 높은 사회였나? 위쪽 머리소리 ⑩가 당연히 여자라고 생각한다.

칠판에 ⑩⑩ 부부와 ⑫⑨ 부부를 도표로 그려놓고 부부금슬 특강 들어간다.

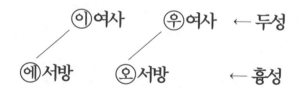

"여기 ⑩ 서방하고 ⑩ 여사는 한통속이잖아요? 얼마나 금슬이 좋겠어요? 또 ⑫ 서방하고 ⑨ 여사도 얼마나 마음이 잘 맞는 부부이겠어요? 한통속이잖아요? 그런데 어느 날 ⑩ 서방 부부랑 ⑫ 서방 부부가 캠핑을 갔어요. 숲속 오두막집에서 두 부부가 즐겁게 캠핑을 하고 놀고 있는데, 어머나 장작이 떨어졌지 뭐에요? 그때 마침 ⑩ 서

방은 설거지를 하고 ㉡ 여사는 요리를 하고 있으니 하는 수 없이 ㉠ 여사 하고 ㉪ 서방이 장작을 구하러 산으로 올라갔어요. 해가 서산으로 뉘엿뉘엿 지고 있는데… 그런데 ㉠ 여사와 ㉪ 서방은 다른 식구잖아요? 그런데 어쩌면 좋아! 순간 ㉪ 서방 눈에 석양이 비치는 남의 집 ㉠ 여사가 예뻐 보이는 거예요."

슬슬 이야기가 이상한 방향으로 흘러가는 게 조짐이 이상하다. 요들언니의 스토리는 계속된다.

"어떻게요? ㉪ 서방은 정신을 못 차리고 해롱해롱하며 자기 자리를 못 지키고 이상해지고 있어. 이런 나쁜 ㉪ 서방 같으니라고! ㉪ 서방이 완전히 제정신이 출장가버렸지 뭐야!

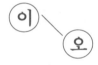

갑자기 큰소리로 요들 발성을 뽑아내니까 요우리들 화들짝 놀란다.

"놀라긴요! 이렇게 ㉪ 서방이 제정신 차리고 정확하게 ㉪ 소리를 내고 착지를 해야 하는데, '㉪'가 정신을 못차리면

　요들처럼 살아라

가 돼요."

흥성 ⓞ가 제대로 소리 내지 못하고 ⓔ 하면서 힘 빠진 소리를 들려준다.

"정확하게 ⓞ 발음을 해야 하는데 엉거주춤 ⓔ 하니까 요들이 안 되는 거예요. 자기 자리를 정확하게 지켜서 ⓞ하고 똑바로 소리가 나야지 ⓔ~ 하면 절대로 안 꺾이고 요들이 안 되겠죠? 엄연히 ⓘ 여사는 ⓔ 서방 색시고 ⓞ 서방은 ⓤ 여사 신랑인데 ⓘ 여사와 ⓞ 서방이 눈이 맞으면 되겠냐고요?"

흥성 ⓞ 발음이 요들발성에서 너무나도 중요하기에 요들언니는 재미있는 예화를 들어가며 강조하고 싶은 부분을 이야기한다. 요들에서 제일 중요한 부분이 바로 연결구 ⓔⓞ이기 때문이다.

모두 ⓞ 자리를 잘 잡아서 소리를 내야겠다고 생각하며 여러 번 반복해 보는데 역시 잘 꺾이지 않는다.

"두성 ㉠랑 흥성 ㉡는 한통속이에요, 딴통속이에요?"

"딴통속이요!"

대답도 잘하는 요우리들이다.

"정말 흥성 ㉡ 소리는 씩씩하게 잘 살려주어야 정확한 요들이 만들어지는 거예요."

"이렇게 남의 남편, 남의 아내 좋아하면 안 되겠죠? 이런 걸 전문용어로 뭐라고 그래요? 1번 불가사리, 2번 불륜?"

심각하면서도 재미있게 듣고 있던 요우리들 모두 "2번 불륜!" 하고 대답한다.

"그래요, 요들은 절대로 불륜을 하면 안 꺾여요. 늘 자기 자리를 정확하게 지키기만 하면 요들은 저절로 됩니다. 괜히 남의 집 기웃거리면 요들은 안 됩니다. 그러니까 요들처럼 살면 우리 모두 평생 행복하겠죠? 모두 뭐처럼 살아요? 요들처럼 살아요! 요들처럼 자기 자리 정확하게 지키며 살면, 사회문제도 없이 살 수 있을 거예요. 자기 자리 못 찾고 엉뚱한 데 가서 자기 자리라고 우기면 꼭 문제가 되는 거예요."

요들은 불륜 이야기

요들처럼 살아라

이게 바로 이은경류 K-요들 발성 1탄
'라디오' '오리' 발성

요들의 원리는 로맨스다. '에이' '오우' 두 가지 기본 발성은 한통속이다. 그러나 '에이'와 '오우'를 이어 부를 때는 반드시 ㉊와 ㉦의 연결이 필요하다. 이때 ㉦가 흔들리면 안 된다. 반드시 정확하고 동그란 발음 ㉦가 되어야 '이오' 요들이 분명하게 들린다. '이어'라고 들리는 건 불륜이다. 요들은 불륜해서는 절대 안 된다. 이렇게 요들 발성의 80% 이상을 차지하는 기본발성은 오로지 로맨스다.

가슴소리 ㉐ 안에 머리소리 ㉊가 있고, 가슴소리 ㉦ 안에 머리소리 ㉧가 있다. 머리소리 ㉊와 가슴소리 ㉦는 절대로 한통속이 아니다. 완벽하게 딴 통속이다. ㉊와 ㉦가 한통속이 되면 완전히 불륜이고 절대로 꺾이지 않으며 요들은 끝이다.

이렇게 지금까지 모음만으로 이루어진 요들발성의 넓두리를 강조하는 건 아무리 강조해도 너무나 중요한 발성의 원리이기 때문이다. 그런데 요들발성엔 모음요들 외에도 많은 자음요들이 있다. 소

위 오리지날 요들송을 듣다 보면 자음요들이 상당히 많이 나온다. 그중 가장 많이 나오는 요들패턴이 바로 '라디오'다. '라디오' 외에도 '레디오' '루디오' '리디오' '로디오' 등 다양한 발성들이 있다.

요들언니가 참 좋아하는 요들송 중에 쿠스Kuß 요들이 있다. '쿠스'는 키스를 뜻하는 독일어로 축제에서 만난 사랑하는 연인에게 키스를 하고 싶다고 하는 아주 달콤한 노래다. 오래전부터 우리 요들러들이 많이 부르는 요들이기도 하다.

①산산한 바람 불고 향내 속 가득 열린
　숲속 작은 연못가 즐거운 축제의 밤
②쾌활한 왈츠곡을 부딪히는 축배소리
　터지는 폭죽소리로 사랑아 달려라
③금물결 나래 펼 때 여무는 연인들의 꿈
　그대 허락해 주오~ 꿈 같은 키스를

이 노래를 부르다 보면 어느새 연인과 함께 축제에서 멋진 왈츠를 추는 꿈속에 빠져든다. 3박자의 왈츠풍 요들이라 감미롭다. 요들파트는 두 부분으로 나뉜다. '라디오' 요들과 '모음' 요들인데, 꽤 난이도 높은 요들발성이다. 그런데 이 요들을 그냥 꺾임 없이 부르는 경우가 너무 많다.

요들처럼 살아라

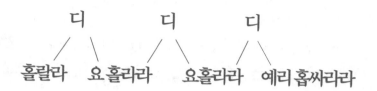

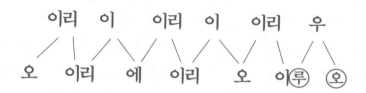

 늘 그렇듯이 요들언니는 비교를 통해서 가르치기를 좋아한다. 두 가지를 비교시켜 주면 한 가지 선택이 훨씬 쉽기 때문이다. 요들 언니가 두 가지 패턴으로 요들을 들려준다. 1번은 요들을 꺾임 없이 부르고, 2번은 라디오 요들을 살려서 완전 발성으로 부른다.

 "요우리 여러분! 1번 노래와 2번 노래 중에 어느 노래가 더 좋아요? 어느 쪽이 더 요들스러워요?"

 한 가지 노래의 두 가지 버전을 듣고 나면, 한 번도 예외 없이 선택하는 노래는 2번이다.

 "왜 2번이 더 듣기 좋으세요?"

 요들언니의 질문에 살짝 머뭇거린다.

 "1번, 소리가 납작하다. 2번, 소리가 울린다."

"네, 2번이요!"

대부분의 요들러들이 쿠스 요들을 비슷하게 불러왔다. 스위스, 독일 요들 가수들도 이런 패턴의 노래를 많이 불러왔고, 지금도 많이 부르고 있다. SNS로 소통하는 요즘에는 세계의 다양한 요들러들을 찾아가지 않고도 손 안에서 모두 만나볼 수 있고, 평가단이 되어 비교까지 해 볼 수 있으니 참 좋은 세상에 살고 있다.

1번은 지금까지 우리들이 흔히 듣던 발성대로 불렀고 2번은 이은경 스타일로 부른 경우다. 우리는 그동안 수십 년을 1번 소리에 젖어 있었다. 굳이 바꾸려고 생각조차 하지 않았다. 하지만 요들의 꺾임도 없고, 밋밋하고, 심심하다.

요들언니는 '라디오'를 꺾겠다고 고집을 부린다. 한 번도 누구도 시도해 보지 않은 '라디오 요들' 기법도 제자들에게 아낌없이 투척한다. 제자들이 요들언니보다 훨씬 더 잘하길 바라기 때문이다. 새로운 요들기법도 자연스럽게 구사하고 차별화된 소리를 제대로 배워 '역시 이은경류의 요들을 하고 있구나' 하는 바람이 있기 때문이다. 그래서 요들언니에게 배우지 않으면 절대로 구사할 수 없는 모든 요들 발성의 패턴을 요들 패밀리들에게 아낌없이 내어준다. 다만 하나의 조건은 있다. '이은경 선생님 제자입니다!' 단 한마디면 된다.

자타가 공인하는 요들언니의 수제자 '요들행님' 박상철 씨에게 쿠스 요들을 가르칠 때의 기억이 새롭다. '라디오 요들' 발성을 정말

많이도 연습했기 때문이다. 우리들이 흔히 알고 있는 쿠쿠 요들에도 '라디오 요들' 발성이 많이 나온다.

"상철아! 이 라디오 요들은 절대로 기존 요들처럼 그냥 하지 마. 다시 해봐! 다르잖니? 느낌 다르잖아? 자음요들발성으로 오케이? 프란츨 랑보단 네가 더 잘해야 되잖니? 다시 해봐!"

요들행님 또한 이런 잔소리를 수도 없이 들어가며 라디오 요들을 연마했다. '아직도 완벽하게 안 돼요'라며 지금도 무한반복 연습하는 모습을 보면 연습은 끝이 없다는 걸 다시 한 번 느낀다. 요들행님 박상철 씨는 많은 사람들이 부러워하는 멋진 요들러로 성장했다. 정말 열심히 노력하는 최고의 수제자로 자타가 인정한다. 한 가지 가르치면, 2만 번을 연습하는 신화를 남길 정도로 연습벌레이기에 큰 성공을 한 것이리라.

흉성 ㉮ 두성 ㉯ 다시 흉성 ㉰ 이 세 음절을 구사하는 동안 적어도 두 번의 요들이 들릴 수 있다면 전혀 다른 차원의 요들이 될 것이다. 그러나 저절로 꺾을 수 없는 발성의 요건을 가진 자음 구성이기에 누구나 이 부분을 요들발성으로 하지 않았다. 요들의 요건은 반

드시 모음이어야 하기 때문에 '홀라 라디오' 부분은 그냥 가사처럼 부를 수밖에 없었다. 그런데 이런 자음 부분도 모음처럼 만들어서 부르면 얼마든지 요들발성을 만들어 낼 수 있는데 그 방법을 생각하거나 시도도 하지 않았기에 지금까지 그냥 그대로 불렀던 것이다.

를 완전히 분해해서

흉성과 두성에 모음으로 연결시켜 놓으면 멋진 요들 꺾기 소리가 만들어 진다. '라디오'라는 발음에서 요들발성 없이 그냥 가사처럼 불러도 아무도 뭐라 하지 않는다. 그러나 요들발성으로 부르면 훨씬 듣기 좋으니, 귀에 듣기 좋은 노래를 불러야 하지 않겠는가? '라디오'를 '라드이오' 하면 요들이 되는데 '라디오'라고 하면 너무 이상하지 않은가?

하지만 자음요들을 멋지게 구사하기 위해서, '라드이오'를 '라디오'로 만들 수 있을 때까지는 정말 많은 연습과 노력을 해야 한다.

요들처럼 살아라

그래야 스위스, 독일 요들가수들 보다 훨씬 깊이 있고 요들스러운 노래로 부를 수 있다. 빠른 속도로 부를 수 있게 되면 '라드$_오^이$'가 어느새 '라$_오^디$'로 변해가면서 흉성 ㉰와 두성 ㉣를 요들로 부를 수 있게 된다. 마술사와 같은 빠른 속도가 붙을 때까지 연습해야 한다. 한편 이러한 자음요들은 '라디오 요들'만 있는 게 아니라 '라디오' '레디오' '라디오' '로디오' '루디오' 등이 있다.

라디오 요들 외에도 '오리' 요들도 있다. 요들언니가 여러 자음 요들을 찾아서 분석해 놓은 패턴대로 요들을 부르면 모두 꺾임 발성으로 변한다. '두리오' '디리오' '오리' '에리' 등 두성에 ㉣라는 자음이 연결될 때도 '오리'를 '오르이'로 연결하면 멋진 요들발성이 만들어진다. 요들언니는 '두리' '오리' 요들도 열심히 만들어 보라고 늘 강조한다. 그 긴 요들의 역사 속에서 한 번도 생각해 보지 않은 자음 요들 꺾기는 끊임없이 연습한다면 좀 더 색다른 요들의 세계로 여러분을 초대할 것이다. 이것이 바로 요들언니가 추구하는 K-요들인 것이다. 유럽에서 부르던 요들도 더 멋들어지게 진화시켜 부르는 요들! 팝의 본고장에서 K-Pop이 판을 치고 있는 게 얼마나 자랑스러운가!

이 이 우 우 이 이
에 에 오 오 오 오

이렇게 '에이' '오우' 발성에 이어 '오이' 발성까지 배우고 꺾기 발성을 열심히 하면 이제는 슬슬 속도를 붙이고 싶은 단계에 다다른다. 요들언니의 오리지널 요들을 듣다보면, 엄청난 속도로 혀를 차고 공명을 시키면서 깊이 꺾는다.

"선생님 요들을 들으면 어디서 숨을 쉬는지 모르겠어요. 어떻게 그렇게 잘 꺾어요? 발음이 움직이는 게 안 보이는데요?"

요들언니의 요들을 듣고 누구나 한번쯤은 궁금증을 갖는다. 일반인들이 보기에는 완전 기교처럼 느껴지는 게 일반적인 반응이다.

"요들은 결코 기교가 아니고요, 아주 정확한 음자리를 꼭 지켜만 주면 저절로 됩니다."

아무리 강조해도 지나치지 않는 요들의 원리이다. 아주 빠른 미국요들을 부를 때면 모두 신기해한다.

"선생님! 선생님 요들은 완전 마술 같아요. 어떻게 입 하나 안 움직이는데 그런 요들이 나올 수 있어요? 너무 신기해요!"

요들언니는 당당하게 대답한다.

"맞아요, 마술! 마술의 원리가 뭔지 아세요?"

"속임수요!"

"그럼 속임수의 원리가 뭘까요?"

"속도요!"

"네! 맞아요. 마술의 원리는 속도예요. 요들도 마찬가지로 처음엔 천천히 올라가기 요들, 다음엔 내려가기 요들을 연습하다가 조금씩 조금씩 속도를 붙여서 빨라지면 이렇게 현란한 요들을 만들 수 있는 거예요. 마술처럼 무모한 눈 속임수가 아니라 끊임없는 연습을 통해서 빠른 속도의 손놀림이 눈에 띄지 않을 정도로 연습을 해야 하는 거예요. 욕심만 앞서서 소리를 만들려다 보면, 요들은 절대로 안 됩니다. 그래서 요들은 정말 정직한 발성이에요. 연습한 만큼 들리거든요. 흉성, 두성 자리를 정확하게 지켜서 속도가 붙도록 연습을 하면 누구나 다 멋진 요들을 부를 수 있지요."

노래나 악기를 배워서 일정한 성과를 내는 일도 연습한 만큼 실력이 는다. 어느 날 갑자기 뿅! 하고 되는 건 아무 것도 없다.

독일요들 호마틀 독일요들 호마틀 2 쿠스 요들

이게 바로 이은경류 K-요들 발성 2탄
프레이징 발성

우리말을 할 때 띄어 읽기는 매우 중요하다. 초등학교 때 '아버지가방에들어가신다'는 말로 띄어 읽기에 따라 뜻이 완전히 달라지는 우리말의 특징을 배운 기억이 누구나 있을 것이다. 요들언니의 기억에도 띄어 읽기와 관련된 흥미로운 에피소드가 하나 있다.

"서울시에서 어머니합창단을 만들어 연습을 열심히 해서 드디어 창단 발표회를 하게 되었어요. 그래서 아주 멋지게 현수막을 내걸었는데, 어느 날 합창단으로 전화가 왔대요. '아이구! 서울시에서 시어머니합창단을 만드셨다면서라. 제가 노래를 좀 하는데 합창단 오디션만 보면 맨날 떨어져서 너무 속상했어라. 그래서 시어머니 합창단이면 한번 도전해 봐야 쓰것는디… 어쩨 시어머니 합창단을 다 만드실 생각을 허셨디야? 시어머니 합창단 들어가려면 어떻게 하믄된다요? 너~무 좋으요!' 세상에 이런 전화를 받은 거예요. 얼마나 황당했겠어요? 그래서 현수막 색깔을 바꾸고 띄어쓰기를 다시 해서

요들처럼 살아라

걸었다잖아요!"

　음악에서도 띄어 읽기가 중요한데 이렇게 띄어서 읽는 걸 음악에서는 프레이징이라고 한다. 프레이징이란 악절 단위를 구분하여 연주하는 그루핑의 기법이다. 흔히 프레이징을 '숨을 쉬는 것'이라 말하는데 요들 발음도 프레이징을 어떻게 나누냐에 따라 완전히 달라진다. 프레이징기법을 끌어들이면 또 다른 요들이 탄생한다.

① 예 / 홀라라디 / 요 홀라라디 / 예 홀라라디오

　그동안 모든 요들러들은 이렇게 끊어서 불렀다. 요들언니는 이런 프레이징을 완전 뒤집어 버린다.

② 예 홀라디 오/ 홀라라디 예/ 홀라라디오

　①에서는 요들발성이 거의 나오지 않지만 ②에서는 '라디오 요들'이 줄줄 튀어나온다. 꼭 마디와 마디를 끊어서 부를 필요는 결코 없다. 습관처럼 늘 하던 대로 부르다 보니 멋들어지게 들리는 요들 발성 하나도 없이 불러왔던 것이다. 프레이징 처리를 새로운 시각에서 보고 재구성해서 다시 분석해 놓으면 전혀 다른, 멋진 요들이 탄생한다. 이 또한 요들의 재해석 결과물인 K-요들의 성과이다.

 한국인이 좋아하는 요들 메들리

 아우프 요들(Auf and auf voll Lebenslust)

 숲의 요들

 숲의 요들2

제**2**부

요들처럼 살면
행복이 굴러온다

3장

요들처럼 살아라

양치미소! 행복은 셀프!
미소는 만드는 게 아니고 담는 거다

"요들언니는 어떻게 그렇게 항상 웃으세요?"
"어쩜 그렇게 웃는 얼굴이 예뻐요?"
"어떻게 하면 그렇게 웃을 수 있어요?"

이 나이에도 귀엽단 소리를 들으니 그저 날 좋아해주는 분들께 늘 감사할 따름이다. 하지만 이렇게 행복에 겨운 날들이 이어지기까지 요들언니에게도 왜 슬픔이 없고 시련이 없었겠는가? 인생은 다 똑같은데 사람들은 요들언니를 무조건 행복하다고만 생각한다.

행복은 내가 만드는 것이다. 암 환우들에게 웃음치료를 하러 가면 늘 하는 말이 있다.

"사람의 뇌는 정말 바보래요. 아무리 힘들고 괴로워도 억지로라도 배꼽 잡고 웃으면 뇌는 내가 엄청 행복한 줄 안대요. 그래서 난 행복하다, 하면 기분이 좋아진대요. 그러니까 또 웃음이 나오게 되

는 거죠. 그러면 다시 행복하다 여기게 되고 또 웃게 되고, 이렇게 억지로라도 웃으시면 저절로 행복해질 수 있는 거예요."

이렇게 환우들과 함께 배꼽 빠지도록 웃고 뒹군다. 암 말기의 엄청난 통증도 요들언니와 신나게 웃다보면 어느새 싸악 사라진다. 함께 손뼉치고 노래 부르는 그 순간만큼은 아프다는 생각은 온데간데 없이 사라지고, 그저 신나고 즐겁게 보낼 수 있게 된다.

하루는 소아암 병동의 한 부모님이 내게 심각한 제의를 했다.

"선생님이 오셔서 같이 해주시는 날엔 우리 아이가 정말 하나도 안 아픈 것 같아요. 함박웃음을 띠며 선생님과 함께하는 모습을 보면 눈물이 나요. 그 순간엔 그 아픈 통증도 잊나 봐요. 제가 사례를 할 테니 매일매일 우리 아이와 시간을 같이 해주시면 안 될까요? 아무래도 오래 같이 하지는 못할 것 같은데, 잠시나마 아픔에서 벗어나게 해주고 싶어요. 우리 아이 가는 순간까지 행복하게 해주고 싶어서 부탁드려요."

아무리 아프고 무서운 병이라도 다 치료받고 해결되면 좋으련만, 현대 의학도 어쩔 수 없는 경우가 많으니 안타깝다. 암병동에 봉사를 가는 날이면 이런저런 가슴 아픈 이야기를 듣는다. 견디기 힘든 통증에 시달리는 환우와 그 모습을 지켜보며 함께 견뎌야 하는 가족들의 슬픔이 있다. 그저 바라보고 있는 것만으로도 그들의 슬픔이 뼛속 깊이 느껴진다. 할 수만 있다면 어떤 일이라도 돕고 싶은 마

음은 가득한데 나의 부족함에 안타깝고 미안한 마음만 커져간다. 언제부턴가 셀프 행복을 전도하며, 셀프 미소까지 원 플러스 원으로 보급하기 시작했다.

"요들언니를 만나야만 행복한 게 아니고, 내 자신이 얼마든지 만들어 낼 수 있어요. 하루 세 번은 꼭 웃어보자구요! 바로 양치 미소!"

보통 여자들은 아침에 일어나자마자 자기 얼굴을 보면서 예쁘다고 생각하지 않는다. 밤늦게 물을 마시고 또는 야근 후 야식 먹고 잠이라도 잔 날이면 다음날 아침 거울 속 자신의 얼굴을 마주하기 싫어진다. 푸석푸석 부어 있는 아침의 내 얼굴은 호빵맨이다. 그래도 칭찬 한 마디 해주자.

아침에 일어나 잠이 덜 깬 상태로 눈도 뜨지 못하고 욕실로 들어선다. 그리고 거울 한번 보지 않고 눈을 감은 채 이만 닦는 경우가 많다. 출근해야 하니 알람소리에 이끌려 욕실까지 옮겨다 놓은 몸일 뿐이다. 아무 생각 없이 기계적으로 이를 닦고 세수를 한다. 찬물이 뺨에 닿는 순간 정신을 차리고 아침을 준비하는 게 우리들의 일상이다. 이제부터 이 모든 습관을 모두 갖다 버리는 거다.

일단 잠에서 일어나 욕실에 들어가면 커다란 거울 앞에 서 있는 나를 눈을 크게 뜨고 바라보자. 결코 예쁘지도 매력적이지도 않은 아침의 얼굴을 보고 절대로 실망하지 말고 미워하지도 말자. 칫솔 위에 치약을 눌러 짜고 이를 닦기 시작한다. 거울에 비친 푸석한 내

얼굴을 보면서 한마디, 사랑의 한마디를 건네자.

'많이 피곤하지? 네 얼굴을 보니 어젯밤 원고 쓰느라 잠도 제대로 못 자고, 출출하다고 컵라면 반 개 물에 불려 먹고, 아예 안 먹었으면 하고 후회하고⋯ 어쩌겠어? 먹을 땐 다 피가 되고 키가 됐을 거야. 이왕 먹은 라면, 높은 칼로리를 다시 빼낼 수도 없잖니? 이왕 먹었음 됐어. 라면 짜다고 디저트로 초콜릿도 두 쪽이나 먹었잖니? 후회막급이지? 그런데 어쩌겠어, 입에서 땡기는데. 먹고 싶을 때 먹어야 정신건강에 좋데잖니? 이은경! 자~알 했어! 먹을 수 있다는 게 얼마나 감사해. 아프면 먹지도 못하잖니? 은경이 자~알 했어! 오늘 그만큼 더 뛰어다녀라! 밤새 붙은 살, 오늘 하루 팡팡 뛰어다니며 떼내면 되지 뭐. 괜찮아! 이은경! 잘할 거야! 오늘 스케줄도 바쁘지? 그래, 오늘 미팅, 강의 바쁘네⋯그래도 사람들이 너를 얼마나 좋아하니? 까짓것 호빵맨 좀 됐다고 사람들이 도망가겠냐? 걱정하지 마! 너는 괜찮은 애야! 요들언니! 이은경! 사랑한다! 너는 괜찮아, 정말 괜찮아! 오늘도 파이팅하자!'

이렇게 주절주절 우물우물 이를 닦다보면 어느새 오늘 하루 일과가 욕실에서 다 정리된다. 결론은 "이은경! 너! 사랑해!"이다. 예쁘지 않은 아침의 은경이일지라도 끊임없이 사랑해주고 위로해주며 하루를 시작한다. 어느 누구보다 내가 나를 사랑하는 소중한 시간을 은밀하게 만들자.

요들처럼 살아라

점심식사 후 하루의 일과 중 반이 지날 무렵, 또 한편의 나를 사랑하는 시간을 가져본다. 또 이를 닦는다. 거울 속의 나를 응시하면서,

'오전 일과 잘 보냈지? 그래 아까 수업 듣던 애기들 너무 이뻤지? 같이 따라 하던 어린이집 선생님들도 귀여웠어, 은경이 너니깐 그렇게 아이들도 잘 따라 하지. 은경이 너! 진짜 괜찮은 애야! 볼수록 매력 있어 빠져 든다 빠져 들어! 은경이 너! 너는 진짜 블랙홀이야.'

처절하게 나를 사랑하는 몸부림이다. 행복은 셀프다. 3분 동안 이를 닦으며 오후 일과를 다시 계획하고 정리한다. 나 자신을 칭찬하고 사랑해 주다 보면 이 닦는 시간이 더 행복하다. 의미 가득한 양치 시간이다. 때로는 내 자신이 너무 예뻐 보이고 사랑스러워 이 닦는 시간이 길어질 때도 있다.

하루 일과를 마무리하고 귀가하면 피곤에 절어 있다. 특히 여자들은 화장을 지우고 나면 검게 칠했던 아이라인, 마스카라의 잔재가 나를 순식간에 팬더로 만든다. 아무리 클렌징 크림으로 범벅을 해도 화장이 전부 지워지지 않는다. 그래도 은경이 예찬론을 펼친다.

"은경아! 너는 어떻게 그렇게 화장이 제대로 지워지지도 않니? 어쩜 그렇게 눈탱이가 팬더냐? 그래도 너의 웃는 모습을 보니까 귀엽네. 너는 웃는 얼굴이 백만불이야. 팬더면 어때? 사랑스러우면 되

는 거지, 오늘 하루 수고 했다. 누구를 만나도 그 사람들 모두 너한테 푹 빠져들었을 거야. 그 사람들 행복해하는 얼굴들 보았잖니? 너는 정말 대단해! 사람들에게 행복을 주는 너는 최고야! 오늘 하루 잘~했다!"

이렇게 내 자신에게 덕담 수다를 떨다 보면 이가 깨끗해진다. 3분 이상을 사랑스럽게 미소 띠우고 나를 쳐다보며 웃어주면 그 이상의 행복이 없다.

양치미소 덕분에 어느새 자연스레 미소가 얼굴에 담긴다. 미소는 만드는 게 아니라 담는 거다.

요들처럼 살아라

요들언니는 자면서도 웃는대?

방송출연으로 인기가 올라가자 강의 요청이 쇄도한다. 최고의 절정기를 맞은 듯 바삐 돌아다니던 시간. 그래도 제일 소중한 나의 팬들은 어린이 요들 제자들이다.

"선생님은 왜 맨날 웃어요? 폭소클럽 같은 개그방송을 해서 그렇게 웃어요? 뭐가 그렇게 좋으세요? 난 우리 엄마가 맨날 학원만 가라구 해서 넘 짜증나는데, 선생님은 학원 안 가서 좋아서 웃어요?"

요들 샘이 왜 매일 웃는지 꽤나 궁금한 모양이다. 어른 수강생들도 똑같은 질문을 한다.

"진짜 맨날 그렇게 웃을 수 있어요? 너무 신기해요."

"그런데요 선생님! 선생님은 주무실 때도 웃으세요?"

"그러실 거 같아요. 선생님은 잠자면서도 웃으실 걸?"

"아냐 아냐, 잘 때 어떻게 웃냐? 잘 땐 안 웃어."

어느새 같은 반 친구들끼리 서로 언쟁의 수위가 점점 높아간다.

"애들아! 선생님이 잘 때도 웃는지 안 웃는지 그렇게 궁금하니?"

일제히 "네!" 한다. 그래, 그럼 오늘 밤에 한번 실험을 해 봐야겠다. 아이들과 약속을 하고 그날 밤 집에 들어와 자기 전 우리 아이들에게 당부를 했다.

"엄마가 잠이 들면, 알람을 새벽 3시에 맞추고 너희들이 엄마 자는 모습을 살짝 찍어줄래? 엄마 깨지 않게 살살, 알았지?"

심각한 지령을 받은 우리 아이들이 잠도 못 자고 엄마의 잠든 후의 얼굴을 찍기 위해 의미심장하게 밤샘 공부에 돌입! 서로 경쟁하듯이 잠을 안 자며 느닷없는 야간자습을 한다. 아침에 잘 찍힌 사진의 상태에 따라 알바비가 결정되기에 멋진 사진을 찍기 위해 열심인 두 아이들이다. 드디어 아침! 요들 샘의 자는 얼굴 동영상 촬영 결과는?

아뿔싸! 웃고 있잖아! 그것도 아주 해맑게 활짝 웃고 있잖아! 요들 샘은 잠들지 않고 웃으며 연기를 했나? 그냥 자는 척 한 걸까? 하지만 두 선량한 아이들이 엄격한 증인이다. 엄마가 잠자는 모습을 두 눈으로 똑똑히 확인했다. 이게 도대체 무슨 일인가? 잠이 푹 든 상태에서도 이렇게 웃고 있다니! 요들 샘은 그 시간에 분명히 잠들어 있었다. 그런데 이 무슨 운명의 장난이었나! 당시 방송하고 있던 〈폭소클럽 II〉 개그맨들과 하하호호 신나게 노는 꿈을, 하필이면 그

요들처럼 살아라

날 밤 꾸게 될 줄이야!

결국 요들 샘의 잠든 얼굴 영상은 세상에 공개되고 모든 수강생에게 쌩얼과 동시에 자는 모습까지 적나라하게 공개되었다. 요즘 같았으면 SNS에 올리고 난리도 아니었을 것이다. 소문이 퍼지면서 잘 때도 웃는 유명인사가 되어버렸다.

지하철 폭행미수사건

웃는 게 능사가 아니다. 웃는 얼굴 때문에 매를 맞을 뻔 했다. 그것도 환한 대낮, 지하철 안에서 말이다. 그날도 나는 열심히 지하철을 타고 다음 강의를 위해 이동하던 중이었다.

요들 언니의 교통수단은 예나 지금이나 BMW다. Bus, Metro, Walking이다. 큰 차만 골라 타는 멋진 교통수단 이용자이다. 주차 걱정 없고 시간 지각 할 일 없고, 이동하면서 업무를 볼 수 있고 더 이상 바랄 것이 없다. 이러다 보니 나는 평상시엔 거의 BMW를 이용한다. 그날도 난 아무렇지도 않게 약속된 강의시간을 맞추기 위해 지하철을 타고 이동했다. 지하철은 내 집무실이다.

지하철 승차 후 착석을 하게 되면 그 순간부터 업무 시작이다. 밀려 있는 원고작업, 편곡작업 등 일 보따리를 가방에 넣고 다니며 지하철만 타면 내릴 때까지 일을 한다. 커다란 서류가방 안에 자료들을 꺼내 일을 시작한다. 그날도 편곡할 악보 한 장 꺼내 무릎에 펴

요들처럼 살아라

놓고 검토하고 악보 한마디를 그리려는 참이었다. 순간 이상한 느낌이 엄습했다.

심한 술 냄새와 함께 성큼성큼 내 앞에 그림자가 느껴지는 순간!

"아니, 이 XX가 왜 실실 쪼개는 겨? 재수 없게 대낮부터 이 XXX이 그냥!"

한 대 때릴 양으로 내 앞으로 비척비척 걸어오며 욕을 한다. 순식간에 벌어진 일이라 무릎 위에 놓여 있던 가방과 악보 보따리를 들고 어찌할 바를 모르는데 그 순간,

"아가씨! 어서! 피하세요!"

아니, 이건 어디서 들려오는 흑기사의 음성인가? 라고 생각할 겨를도 없이 일단 가방을 챙겨들고 지하철 옆 칸으로 후다닥 뛰어와 빈자리에 털썩 앉았다. 이게 무슨 날벼락! 너무 순식간에 일어난 일이라 정신이 쏙 빠져 멍하니 앉아 있는데, 옆 칸에서 들려오는 멋진 소리!

"아니, 이 양반이 술을 마시면 곱게 마셔야지, 대낮에 응? 이게 뭐야! 정신 차리라고, 응?"

큰소리로 호통을 치는 목소리의 주인공은 아까 내게 흑기사 멘트를 날려주던 그 남자였다. 무슨 저런 멋진 목소리가! 매력 만점인 중저음 바리톤으로 한마디 한마디가 옆 칸까지 쩌렁쩌렁 울린다. 그런데 그 흑기사, 내게 뭐라 했던가? 아가씨?! 나한테 아가씨라 했나?

하마터면 술 취한 아저씨한테 매 맞을 뻔 했던 위험한 상황은 잊어버리고 '아가씨!'만 생각난다.

다음 정거장에 정차 후, 그 멋진 흑기사는 취객을 바깥으로 끌어내고 옆 칸에 앉아 가슴 조이며 콩닥콩닥 두근거리는 요들 언니 앞으로 뚜벅뚜벅 다가온다. 잘생긴 얼굴에 멋진 청년이다! 나는 40년 전이나 지금이나 헤어스타일이 똑같다. 머리만 보면 여전히 아가씨인 셈이다. 지하철 끝 쪽에서 나를 바라보았을 때는 꽤 예쁜 아가씨로 보였을 수도 있겠다. 드디어 가까이 온 그 멋진 흑기사, "괜찮으세요?"라며 내 얼굴을 딱 마주하는 순간, 그 실망의 눈빛이란! 지금도 잊을 수가 없다. '지하철 옆 칸으로 옮겨오면서 이 아가씨가 변신을 했나?' 지금도 생각하면 웃음이 나오는 지하철 폭행 미수사건이다. 그 다음부터 요들 언니는 결코 늘 웃지 않는다. 일단 지하철을 타면 통화할 때 웃다가도 통화를 마치면 무조건 안면근육 정리 들어간다.

지나가다가도, 엘리베이터를 타도 모르는 사람들을 만나도 살짝 미소를 지어주면 얼마나 좋을까?

요들처럼 살아라

우리 신랑이 요들에 빠졌어요

"선생님! 제가요 요들을 시작하고 나서 정말 행복하거든요."

늘 수업을 마치고 나면 자청해서 요들 간증을 펼쳐놓는 이쁜 제자 강정희! 처음엔 요들이 좋아 신나게 요들을 부르다가 아들 둘까지 문화센터에 합류시켜 엄마랑 함께 멋진 트리오 요들도 하고 한국어린이요들합창단에 아들 둘을 입단시켜 완전 요들가족이 되어 신나는 일상을 자랑하는, 진짜 멋진 가족이다. 어느 날 정희 씨가 고백을 한다.

"저는요, 남편을 꼭 요들을 시키고 싶은데 말을 안 들어요. 절대로 요들 배우러 안 오겠대요. 어쩜 좋죠? 정말 우리 4인 가족 모두 요들 부르며 살고 싶은데 …."

늘 만날 때마다 남편을 요들에 입문시키고 싶어 고민하는 정희 씨에게 드디어 기회가 왔다. 기상천외한 멋진 아이디어가 떠올랐던 것이다.

"자기, 다음 주 우리 결혼기념일이잖아! 나 선물 하나 해줄래요? 근데 돈도 안 들고 너무 쉬운 건데….."

당연히 남편은 돈도 안 드는 선물 정도야 흔쾌히 수락할 수밖에 없었다.

"그게 뭔데?"

남편 말이 떨어지기도 전에

"나랑 한 시간만 데이트 하는 거!"

이런 횡재가 또 어디 있을까? 똥가방, 땡가방, 찌가방 사달라고 하면 허리가 휠 판인데 돈 한 푼 안 들이고 데이트 한 시간만 하자고 하니 이게 웬 시추에이션?

"당신 정말이야? 무슨 데이트? 어떻게?"

더 자세히 묻기도 두려울 정도로 완전 가성비 좋은 결혼기념일 선물이지 않은가! 더 이상 묻다가 종목이 바뀌면 안 되겠다 싶어서 얼른 대답부터 한다.

"그래 좋아, 데이트 좋지! 오랜만에…아주 좋지, 좋아!"

오히려 정희 씨의 남편이 더 적극적으로 대답을 한다. 이렇게 기상천외한 공짜 결혼기념일 선물이라니 완전 굿이다. 정희 씨의 귀엽고 야무진 결혼기념 이벤트 전략이 슬금슬금 정체를 드러낸다.

"여보, 있잖아요, 월요일 저녁에 나랑 저녁 먹고 …"

저녁 정도야 당연히 남편이 사려고 했다.

"저녁도 내가 다 예약했어. 내가 꼭 가보고 싶은 곳인데 경방필 백화점 ○○식당! 거기 진짜 맛있드라… 저녁은 내가 살 게요!"

아니, 저녁식사까지 아내가 준비하겠다니 진짜 이게 뭔 일인가? 이쯤 되면 어느 남편이 이 좋은 조건을 마다하겠는가? 아주 만족한 회심의 미소와 함께

"그래 좋아! 근데 1시간만 데이트를 해? 더 해도 되는데…영화를 볼까?"

"아니, 영화보다 더 재밌는 거 하자! 와 너무 좋다. 자기랑 놀 생각을 하니까!"

남편은 흐뭇한 미소를 짓는다. 이번 결혼기념일 이벤트는 완전 대박이 분명하다고 여기며 오히려 덩달아 다음 주 월요일을 기다리게 되었다. 드디어 월요일! 한껏 예쁘게 원피스 챙겨 입고 데이트 시작! 경방필 백화점 식당가에서 맛있는 저녁 먹고 그 역사적인 한 시간 데이트가 시작되었다.

"자기 저녁 너무 맛있었죠? 이제 놀러 가자!"

너무 예쁘고 귀여운 정희 씨! 사랑스럽게 남편 손 꼭 붙잡고 팔랑팔랑 신나게 소풍 나온 어린아이마냥 한층 아래 문화센터로 향한다. 남편은 아무 대책 없이 드디어 문화센터 요들반 교실로 스르르 자동 입장이다. 완전 무방비 상태로 어느 새 요들 교실로 보무도 당당히 입장을 해 버린 남편 배은선 씨! 신나게 요들을 부르던 요들

수강생들 뒤로 자리를 잡는 정희 씨 얼굴에는 희색이 만연하다. 생 긋생긋 웃으며 위너의 빛나는 용맹스런 모습으로 요들 수업 교실 에 입장했다. 한참 수업을 하던 나와 마주친 정희 씨의 눈빛은 이글 이글 빛을 뿜는다.

"선생님, 드디어 데려왔어요. 우리 남편 요들 잘 부탁드려요." 정 희 씨와 나와의 은밀한 눈빛 교환은 의미심장하기까지 했다.

정희 씨 신랑은 그저 가성비 좋은 결혼기념일 선물 수여의 일환 으로 졸지에 요들 교실에 앉아 요들 수강생이 되어 있었다. 남편을 요들에 푸욱 빠뜨리게 하는 중차대한 미션 수행을 완벽하게 수행한 것이다. 처음엔 얼떨결에 교실 안으로 스르르 밀려 들어와 멀뚱멀뚱 부적응 타임 몇 분 만에 슬슬 노래를 부르기 시작한다. 한지에 먹이 스미듯 순간순간 요들 분위기에 쏙쏙 스며드는 정희 씨 신랑은 진 짜 준비된 요들러임이 분명했다. 누구나 그러하듯이 요들 언니의 수 업 1시간이면 그냥, 그저, 완전, 푸욱 빠지게 되어 있다. 이 불문율을 결코 깨지 못했던 그 역사적인 요들 수업 현장을 지금도 잊을 수가 없다.

한 시간 내내 요들 언니의 유쾌한 입담에 정희 씨 신랑이 요들 삼매경에 빠져드는 모습을 보고 있노라니 참 흐뭇하기도 대견스럽 기도 했다. 세상을 모두 얻은 듯이 기뻐하는 우린 모두 어느새 한통 속이 되어 있었다. 정희 씨 남편은 그야말로 요들 패밀리의 작전에

완전히 포위되어 어느새 요들 바다에서 절대로 헤어나지 못하는, 찐 요들 패밀리의 일원이 되어 버렸다. 목소리도 좋고 노래도 잘 부른 다. 준비되어 있는 요들러를 발견하는 순간이었다.

그 후 정희 씨 신랑 배은선 씨는 요들카페를 만들어서 많은 회원 을 확보한 다음카페의 주인장 역할을 아주 멋지게 해냈다. 뿐만 아 니라 요들언니의 수제자로서 어디든 갈 때마다 요들을 홍보하는 요 들 홍보대사 역할을 계속해 왔다. 당시 팔당역 역장으로 있으면서 자연과 더불어 늘 요들을 부르던 시절이 행복했다고 지금도 회상하 곤 한다. 자타가 공인하는 수제자 배은선씨 가족 4명은 그렇게 완전 요들가족이 되었다. 그 후에 태어난 막내아들까지 포함해 이젠 요들 퀸텟 가족이다.

요들이 남의 인생을 바꾼다고?

요들언니의 수업은 참 다양하다. 음악교육, 발성, 요들, 악기, 스피치, 구연동화, 시낭송, 연기지도, 인문학 강의, 합창지휘, 오케스트라지휘 등등. 특히 요들언니가 좋아하는 수업은 가족반 프로그램이다. 수강생의 구성이 가족단위다 보니, 어떤 가족은 엄마, 아빠, 아들, 딸, 할머니, 할아버지, 이모, 삼촌, 고모 10명이 수강을 받는 경우도 있다. 아예 요들언니 수업 듣는 날을 가족모임으로 만들어서 수업을 마치고 가족단위의 외식도 하고, 가족 간의 우애를 돈독히 하는 참 좋은 시간을 마련하기도 한다.

네다섯 명의 가족만 모여도 강의실이 꽉 찬다. 어떤 가족은 친할머니, 외할머니, 양가 부모님을 모두 모시고 와서 아예 가족모임을 가지기도 한다. 요들언니는 가정에서 꼭 필요한 이야기들을 많이 들려준다. 노래 반 이야기 반이다. 대부분의 엄마들은 아빠들에게 꼭 필요한 이야기들을 듣게 해주려고 열심히 데려온다. 부모로서 해야

요들처럼 살아라

할 일, 자녀로서 해야 할 일 등 비빔밥처럼 잘 섞어서 이야기 해주면 그저 가려운 곳을 시원하게 긁어준다고 말한다. 수업을 듣고 가면 남편은 아내에게, 아내는 남편에게, 자녀는 부모에게 서로 잘 하게 된다며 열심히들 온다. 가족 간의 사랑이 예전 같지 않은 요즘 꼭 필요한 수업이라 여기고 강의준비도 열심히 한다. 때로는 맞춤 강의도 한다.

"선생님! 저희 신랑이요, 요즘 말을 안 듣고 애들한테도 너무 함부로 해요. 그러다 보니 애들과의 관계가 너무 안 좋아서…어떻게 하면 고쳐질 수 있을까요? 선생님이 좀 고쳐주세요! 이번 주엔 저희 신랑 좀 깨닫게 해주세요!"

우리만의 비밀 카톡과 함께 커피 쿠폰이 뿅 하고 날아온다. 이 얼마나 귀여운가? 신랑한테 하고 싶은 얘기나 교육적으로 꼭 필요한 얘기를 선생님을 통해 전달하면 효과가 훨씬 좋으니 요들언니에게 미리 살짝 부탁을 한다. 그 시간의 교육은 엄마의 요청으로 이루어진 맞춤식 교육 같겠지만, 사실 알고 보면 모든 집의 모습이 다 똑같기에 모두 자기 자신에게 하는 얘기인줄 알고 한 번 수업으로 착한 아빠가 되어 돌아가기 일쑤다.

요들언니는 참 이상한 버릇이 있다. 일단 맘에 들면 결론을 내고야 만다. 소리에 대한 욕구가 강하기에 한 사람의 인생을 바꿔버리는 악취미(!)가 있다. 몇 년 전의 일이다.

엄마랑 두 아들이 함께 요들을 배우는데, 애들 엄마가 유난히 노래를 잘 부른다. '이 엄마 노래를 너무 잘하는데…소리가 너무 좋아…이 좋은 소리를 그냥 두기엔 너무 아까운데…'

시종일관 그 엄마만 보면 계속 신경이 쓰이고 왠지 자꾸만 가르치고 싶어진다. 드디어 엄마한테 바람을 넣기 시작한다.

"ㅇㅇ 엄마! 아무리 생각해도 성악을 공부해야겠다. 들으면 들을수록 너무 아까워… 내가 도와줄게 공부 시작해보자!"

나이 40에 공부를 시작하는 게 어디 쉬운 일인가?

"아이구 선생님, 이 나이에 무슨 성악을요. 영어를 전공했으니 그냥 애들이나 가르치면서 살래요."

이왕이면 노래를 가르치는 음악선생님이 되면 좋겠다는 생각을 떨칠 수 없어서, 볼 때마다 바람을 살살 불어넣었다. 요들언니가 누구인가? 결국 음대에 편입시키고 한술 더해 시어머니에게 학비 좀 지원해 주시라고 오지랖을 넓혔다. 이런 경우라면 친정엄마보다는 시어머니가 학자금을 지원해주셔야 그림이 좋지 않겠는가.

처음엔 엄두도 못 내다가 음대 편입 후 2년이 금방 지나고, 어느덧 졸업연주회에 선 모습을 보고 있자니 딸 시집 보낸 친정엄마보다 더 가슴 뿌듯한 행복이 밀려왔다.

한편 현주라는 제자의 경우는 특이하다. 타고난 소리꾼이라 노래방에 가서 노래를 부를 때면 정말 소리가 우렁차다. 그렇지만 처

음엔 참 힘들었던 제자다. 내게 요들을 배우러 처음 왔을 땐, 아무 생각 없이 그저 요들이 뭔지도 모르고 시작했던, 한없이 천진난만한 제자였다. 요들을 배우게 된 경위도 신기하다. 시어머니의 권유로 무조건 순종하는 효부의 마음으로 요들을 시작했다. 얼굴도 예쁘고 마음도 예쁜, 기특한 제자로 첫 만남은 시작되었다.

그런데 어쩌면 좋단 말인가? 도대체 두성이 안 된다. 흉성이 너무 훌륭해서 웬만한 고음은 모두 흉성으로 불러대니 두성이 필요 없다. 요들은 흉성과 두성을 써야 하는데 말이다. 한 번도 두성으로 노래를 불러 보지 않은 현주라서 그 높은 음들을 모두 흉성으로 쭉쭉 부르는 것이 내겐 완전 신기함 그 자체였다. '얘는 실용음악 전공을 시켜야 하지 않을까! 이런 애를 그냥 두는 건 직무유기야. 공부를 시켜야 돼!' 이런 생각이 들었다.

"현주야! 넌 아무래도 음악공부를 하는 게 좋겠다. 내가 보컬을 지도할 테니 공부 시작하자!"

시어머니의 권유로, 어쩌면 억지로 요들을 배우고 있는 현주에게 요들언니는 느닷없는 실용음악 공부를 권한다. 현주 입장에서는 참으로 황당했을 것이다. 하지만 한 번 꽂히면 하고야 만다는 요들언니 아닌가? 결국 현주는 요들을 특기로 실용음악과에 보컬로 당당히 입학한다. 과대표까지 맡아 멋진 대학생활을 다시 하게 되었다.

이렇게 나이 40에 대학을 입학시킨 또 하나의 제자가 되었다. 요들언니 레이더에 들어오면 인생이 바뀐 또 하나의 사례다. 지금도 새로운 인생 이모작을 하게 된 제자들에게 감사 인사를 듣는 게 요들언니의 큰 행복인 것을 어쩌겠는가. 오늘도 요들언니의 레이더는 계속 돌아간다.

요들처럼 살아라

행복이란 도대체 뭘까?

꽤 늦은 시간에 전화벨이 울린다.

"안녕하세요. 여기는 제주의 보육원인데요…."

제주도 보육원의 이은성 선생님이라고 소개를 하며 자세한 이야기를 풀어놓는 어느 착한 천사의 전화를 받았다. 단아하고 차분한 목소리에 진솔함과 따뜻함이 묻어난다. 제주도에 있는 보육원 아이들에게 요들을 가르쳐달란다. 전혀 예상하지 못했던 전화다. 선생님의 이야기를 다 듣고는 "네!"라고 답하고 제주행을 단번에 결정하고 말았다.

촘촘한 스케줄로 인해 하루 24시간이 모자를 정도의 살인적인 일과표를 요들 교재 맨 앞에 써서 공개할 정도로 개인적인 시간은 좀처럼 가질 수 없을 때였다. 일주일 강의시간표가 빼곡히 적혀 있는 일정표를 보면서 어떻게 그 많은 일정들을 소화해 냈을까 신기함에 젖기도 한다. 그랬던 시절에 제주행을 결정하기란 결코 쉽지

않은 일이었을 텐데 전화를 받는 그 순간 무언가 홀린 듯 제주행을 결정하게 된 것이다. 제주 보육원 담당 선생님은 너무 기뻐서 펄쩍 펄쩍 뛰는 게 보였다.

5년 전부터 내게 연락을 하며 이 시간을 기다려 왔다는 선생님의 말씀에 너무나도 미안하고 부끄러운 나머지 몸 둘 바를 모를 지경이었다. 전화를 받았던 기억조차도 안 나는 그때가 5년 전이라니…. 그동안 보육원 선생님은 간절히 기도를 하며 나의 제주행이 성사되길 바랐던 것이다.

이은성 선생님의 전화로 시작된 제주생활 10년이 시작되는 순간이다. 전화 목소리만으로도 천사 같은 선생님의 사랑이 뚝뚝 묻어나는 그런 예쁜 이은성 선생님. 지금은 나의 애제자가 되어 동생처럼 딸처럼 사랑하며 살고 있다.

드디어 제주도의 보육원 친구들을 만나는 날이다. 두근거리는 마음으로 새벽 첫 비행기를 타고 날아간 제주도. 생전 여행이라고는 다녀볼 여유도 없이 살던 내게 제주행 비행기를 타는 건 더욱 더 설레는 일이었다. 아이들에게 요들을 가르칠 준비를 완벽하게 하고 제주행 비행기를 타니 날아갈 것만 같은 게 아니고 진짜 나는 하늘을 날고 있었다.

아침 9시부터 아이들을 만나 2박3일 같이 지내며 요들을 가르치는 일이다. 아침 일찍부터 공항에 마중 나와 기다리던 이은성 선

요들처럼 살아라

생님은 이름을 말하지 않아도 첫눈에 알아보았다. "나!는! 천!사!" 이렇게 쓰여 있다. 반갑게 인사를 나누고 바로 보육원으로 직행이다. 아이들은 모두 모여서 나를 기다리고 있다. 새로운 아이들을 만나볼 생각에 어찌나 가슴이 두근두근 뛰던지 정말 기대 가득한 마음으로 보육원 문을 활짝 열고 들어가는 순간, 아이들은 일제히 박수를 치며 나를 정성껏 맞이해 준다.

"안녕하세요, 여러분! 정말 너무 많이 보고 싶었어요!"

정말 보고 싶었던 친구들이었다. 활짝 웃으며 첫인사를 나눈 나는 순간 왠지 뭔가 편치 않은 느낌이 퍼뜩 들었다. 20여 명의 보육원 친구들의 눈빛이 어딘가 불안해보이기도 하고 그리 밝지 않은, 불편한 느낌이 와 닿았다. 내가 웃으며 대하니까 그냥 응대를 할 뿐이다. 왠지 소통이 잘 안 되는 그런 느낌이 강하게 전해졌다. 요들언니만의 부드러움으로 말문을 열었다.

"우리 친구들 정말 반가워요. 이 시간을 정말 많이 기다렸답니다. 그런데 여러분! 행복하세요?"

요들을 배우려고 준비하고 앉아 있던 보육원 친구들은 순간 당황했는지 눈이 동그라진다.

"여러분! 행복하세요?"

아무도 대답이 없다.

"어디 한번 행복한 사람 손들어 봐요?"

어쩜 좋은가? 단 한 명도 자신 있게 손을 안 든다. 단 몇 명이라도 들 것이라는 예상을 완전히 뒤집어버리는 순간,

"선생님은 행복해 보여요?"

모두 큰소리로 "네" 한다

"네!

"선생님은 왜 행복해 보일까? 행복의 조건은 도대체 뭘까?"

연이어 들어가는 나의 질문에 의외로 쉽게 서로들 답을 한다. 그런데 다들 이구동성으로 똑같은 대답을 동시에 터뜨린다.

"돈이요!"

"하하하!"

일단 크게 웃는 나를 바라보며 다시 한 번 아이들은 호기심 천국에 와 있는 듯하다.

"행복의 조건이 돈이라구요? 선생님이 행복해 보여요? 그렇다면 선생님은 돈이 많겠네?"

아이들은 당연하듯이 고개를 끄덕인다. 바로 그때 나의 출중한 장난기가 심각하게 발동된다.

"음…이은경 선생님이 그렇게 돈이 많아 보이니?"

"네!!!"

역시 자신감 넘치는 당당한 목소리로 크게 대답하는 아이들.

"그럼 얼마나 많은지 계산 한 번 해 볼까?"

생뚱맞은 나의 질문에 아이들은 눈을 반짝이고 귀를 쫑긋한다.

"선생님 머리부터 발끝까지 계산 한번 해 보자! 재밌겠다, 그치? 이은경 선생님 납치하면 얼마나 나오려나? 나도 궁금한 걸! 야~재밌겠다. 자, 지금부터 이은경 얼마인가 계산 한번 해보자!"

"요 머리핀! 얼마나 할 거 같으니?"

"5만 원이요!" "7만 원이요!"

내 머리에 꽂혀 있는 조그만 머리 똑딱핀! 아이들은 이게 명품 같이 보인다며 제법 굵직한 가격표를 붙인다.

"아냐, 명품은 더 비싸니까, 저기요, 10만 원이요!"

나도 듣도 보도 못한 머리핀 가격이 마구잡이로 천정부지로 올라간다.

"자, 더 없어요?"

무슨 경매 붙이는 경매시장 같다.

"정답은 바로…!"

두근거리는 호기심으로 내 대답을 기다리는 아이들의 눈빛이 아까 우울해 보이던 모습은 온데간데없이 사라지고 그저 호기심 천국일 뿐이다.

"정답은 1000원!"

"에이~"

여기저기서 터지는 실망스런 탄성이 쏟아진다.

"이거 다이소에서 1000원 주고 산 건데 한쪽만 찔렀으니까 500원!"

드디어 이은경 소지품목 1번 500원부터 칠판에 써내려가기 시작한다. 칠판 담당을 맡은 아이는 엄청 신이 났다.

"자, 그럼 이번에는 뭐 할까요?"

"목걸이요!"

그렇다! 내 목에 항상 걸려 있는 18K 예쁜 목걸이들! 이 목걸이는 매년 내 생일 때마다 아빠가 선물해주신 선물이다. 아빠가 돌아가실 때까지 평생 매년 사 주시던 예쁜 금목걸이다. 지금도 내 서랍에 고이 간직되어 있어 가끔 서랍을 열어 꺼내보면서 아빠 생각을 한다. 참 많기도 하다. 그 긴 세월 동안 매년 해 주신 아빠의 소중한 생일선물 목걸이들이 사랑스럽다.

"얘들아! 이 목걸이는 생일선물로 받은 거란다. 그런데 이 목걸이는 좀 비쌀 거야. 정확한 가격은 모르지만 이건 선물이니까 패스~"

목걸이는 통과되고 드디어 내가 입은 블라우스! 레이스가 화려하고 조금은 독특한 디자인의 블라우스다. 아마도 흔히 보지 못했을 블라우스다.

"이 블라우스는 진짜 명품이다. 모양이 좀 특이해. 처음 보는 디자인이고 좀 희한하게 생겼으니까 과연 얼마일까?"

"음… 20만 원이요?"

초장부터 경매가가 높게 나온다. 너무 큰 숫자부터 시작이다.

"얘들아, 너무 많이 썼다! 하하하!"

어느새 아이들은 신이 났다. 가격을 예상해서 너도 나도 큰소리로 불러대는 게 재밌나 보다. 좀 전에 처음 대면했던 어두운 표정들은 어느새 다 사라졌다. 아무튼 내 소지품 계산해 보는 게 엄청나게 신이 나나보다.

"선생님 블라우스가 20만 원보다 적다면 음…10만 원요!"

가격이 반값으로 떨어졌다. 1900원 주고 산 내 블라우스가 천정부지로 오른 가격으로 경매에서 날아다니고 있다.

"더 큰 가격 불러 볼 사람 없어요?"

"음… 되게 비싸 보이는 데 진짜 10만 원도 안 해요? 이상하다, 엄청 예쁜데."

"예쁘기는 하지. 디자인도 아주 독특한 게 신기하지? 하하하"

"자, 정답은 1900원!"

완전 아수라장이다.

"에잇, 거짓말! 그런 게 어딨어요?"

완전 경매장에서 재판장 분위기로 바뀌었다.

"이게 말이다, 사연이 있어요. 선생님이 가르치는 요들아카데미 옆에 등촌시장이 있는데 어느 날 옷가게가 하나 새로 문을 열었어. 그래서 보니까 모든 옷들이 똑같이 9900원인 거야. 값이 그리 비싸

지 않아서 한 번 들어가 보았더니 옷들이 거의 걸지도 못할 정도로 가득 있는 거야. 어떤 옷은 옷걸이에 얌전히 걸려 있고 어떤 옷은 그냥 산처럼 바닥에 쌓여 있었어. 암튼 너무 많아서 고르기가 어려울 정도였어. 결국 한 벌도 고르지 못하고 옷가게를 나왔지.

그런데 며칠 후 그 앞을 지나치는데 어! 가격표가 바뀐 거야. 9900원의 맨 앞 숫자가 8로 바뀌어 있는 거야. 그날은 몽땅 8900원! 너무 신기하고 재밌어서 또 들어가 봤지. 지난 번보다 옷들이 많이 줄어 있었어. 그렇지만 내가 맘에 드는 옷은 찾을 수가 없더라구. 그래서 다시 나왔지. 또 며칠 후 그 옷가게 앞을 지나는데 아니 이게 웬일! 그날은 몽땅 5900원인 거야. 맨 앞 숫자를 5로 바꿔 달아 놓은 거지. 하도 재밌어서 또 들어가 봤어. 처음 9900원일 때 옷의 반 정도가 남아 있더라구. 그래서 내가 누구니? 너무 궁금하잖아. 그래서 그 주인한테 한번 물어봤단다.

왜 옷의 가격표를 매일 바꿔 달아요? 그 옷가게 사장님의 얘기가 너무 재밌었지 뭐니. 원래 첫날은 많은 옷들이 들어오는 날이라 9900원, 옷들이 조금 팔리고 물건이 줄어들면 8900원, 좀 더 줄어들면 7900원, 좀 더 줄어들면 6900원을 붙인대. 맨 앞 숫자만 매일매일 바꿔가며 장사를 하는 분이셨어.

그런데 정말 재밌는 사실은 앞의 숫자가 9에서 1까지 변한다는 거야. 옷들이 거의 다 팔려서 물건이 거의 없어지면 그때 비로소

앞 숫자가 1로 변하면서 그날은 옷값이 몽땅 1900원인 거야. 그런데 웬만한 보통 직장인의 옷들은 9900원일 때 다 팔리겠지? 뭔가 독특하고 특별한 디자인의 옷들은 사람들이 안 사가잖니? 그러니까 1900원일 때는 뭐 별로 남아 있지 않으니까 고르기도 쉽고 내 스타일의 디자인으로 독특하고 예쁜 옷들만 남아 있으니 얼마나 좋으니? 1900원짜리 옷들은 거의 다 내 옷이야. 절대로 보통사람들은 입고 다니기 어려운, 조금은 별난 옷들이지. 나는 그런 옷을 좋아하거든. 10벌을 골라도 19000원이야. 어떤 때는 웨스턴 조끼가 떡하니 걸려 있더라구. 누가 그런 너덜너덜한 조끼를 사 가겠니? 그래서 내가 10벌 사서 우리 합창단 아이들 다 나눠줬지. 지금도 그 조끼, 치마가 모두 있어. 아주 독특한, 세상에서 오로지 한 개 밖에 없을 것 같은 그런 디자인의 옷들이 바로 내 옷이 되는 거지. 재밌지 않니? 자, 이번엔 바지로 내려가 보자."

보육원 아이들은 점 점 더 신기함에 빠져든다. 요들언니 선생님의 무용담 같은 이야기들이 꽤나 재밌는지 계속 칠판에 적어 간다.

"자, 바지는 얼마일까?"

이제부터는 아이들이 부르는 가격이 상당히 내려간다.

"음, 그 바지는 한 9900원요. 별로 특별하지 않으니까요. 그죠?"

누구나 편하게 입는 검정바지는 어느새 제일 비싼 가격으로 낙찰을 받는다.

"그래, 이 바지는 그냥 보통 바지니까. 그래도 결코 9900원일 때는 안 사지. 조금만 기다리면 앞의 숫자가 줄어드니까 잘 봐 두었다가 몇 개 정도 남았을 때 사면 5900원이면 사거든."

과연 요들언니 선생님의 알뜰함에 보육원 원장님 이하 모든 선생님들의 감탄사가 여기저기서 터져 나온다. 이젠 모두 궁금함이 모두 사라진 듯하다. 가격 설정은 알아서 다 해 버린다.

"양말은 1000원이죠? 신발은요?"

"아, 이 신발은 9900원짜리가 갑자기 5000원에 세일을 해서 그때 3켤레 샀지. 이렇게 번갈아 가며 잘 신고 있지."

결국 요들언니 납치해도 3만원도 안 나오는 저렴한 계산 결과가 나왔다. 너무 깜짝 놀라 칠판을 쳐다보는 보육원 선생님들과 친구들의 눈빛을 보며 난 작은 소리로 속삭여주었다.

"얘들아! 선생님은 참 돈 안 들이고 살지? 그래도 늘 행복해. 비싼 가방, 비싼 옷은 입지 않아도 늘 행복하단다. 돈이 많다고 해서 돈이 행복을 만들어주지는 않을 거야. 돈이 많은 부자들은 그 많은 돈을 잃어버릴까봐 늘 불안할 수도 있을 거야. 물론 사람마다 행복의 기준은 다 다르겠지만 돈이 행복의 전부는 아닌 것 같아. 돈이 많지 않아도 큰 행복을 만들며 살 수 있거든. 선생님은 늘 행복하단다. 너희들을 만나게 돼서 더 행복하고…. 앞으로 너희들과 같이 신나는 요들을 부를 생각을 하니깐 얼마나 행복한지 몰라. 이게 정말 진짜

행복인 것 같다."

　첫날 첫 만남을 행복수업으로 시작한 보육원 요들교실은 이렇게 어느새 10년이 되었다. 1년 내내 요들 선생님이 오는 날만 기다리는 예쁜 천사들은 이제 커서 멋진 어른이 된 친구도 있고 모두들 참 잘 자라주었다. 진정 나 자신을 사랑할 줄 아는 참 따뜻한 사람, 남을 위해 베푸는 여유가 있는 포근한 사람이 되어 지금은 늘 환하게 웃으며 진정 행복을 전하고 있다.

　제주 보육원 아이들과 같이 무대에서 요들을 부르고 연주를 할 때 마다 관객들에게 큰 사랑을 받는다. 아마도 이 다음에 더 어른이 되고 중년, 노년이 되어도 잊지 못할 인연이 되었으면 한다. 사랑해!!

40도 열도 뚝! 우울증도 뚝!

예전에 현대백화점 문화센터 미아점에서 수업할 때의 일이다. 8살 어린 소민이가 교실문을 열고 들어오는데 얼굴이 빨개 가지고 열이 펄펄 나고 있었다.

"아이고, 소민이 이렇게 많이 아픈데 어떻게 왔어?"

소민이 엄마는 걱정스러운 얼굴로

"선생님, 우리 소민이가요, 오늘 아침부터 열이 펄펄 나서 학교도 못 갔어요. 그런데 요들수업을 꼭 가야 한데서 데리고 오긴 했는데, 열이 너무 많이 나네요."

소민이 이마에 손을 얹어보니 40℃는 족히 될 듯하다.

"앗 뜨거! 소민아! 어쩜 좋으니? 이렇게 열이 나는데도 요들 부르러 온 거야?"

"선생님이 보고 싶어서요."

이날 요들수업 내내 초긴장일 수밖에 없었다. 열이 펄펄 끓는 소

요들처럼 살아라

민이를 앞에 앉혀 놓고 수업을 하려니 이만저만 신경이 쓰이는 게 아니다. 시종일관 소민이에게서 눈을 뗄 수가 없었다.

"자 얘들아! 오늘 소민이가 이렇게 열이 나는데도 요들수업에 왔으니까 우리 소민이 빨리 나으라고 박수쳐 주자!"

다 같이 진심을 담아 귀여운 소민이의 쾌유를 비는 간절한 박수로 요들수업이 10분, 20분 진행되는 동안 요들언니는 온 신경이 소민이에게 향한다. 그런데 이게 웬일인가? 소민이의 얼굴에 점점 화색이 돌기 시작한다. 시간이 가면서 어느새 소민이는 같이 손뼉치고 노래 부르며 방긋방긋 웃으며 다른 친구들과 똑같이 수업을 하고 있지 않은가? 어느 순간 열이 내려가며 뽀얀 소연이의 평소 얼굴로 돌아와 있었다. 멀쩡한 모습으로 노래를 부르고 있는 소민이의 이마에 살그머니 손을 대보니 완전 정상! 그렇게 뜨거웠던 소민이가 거짓말처럼 열이 뚝 떨어져 있는 게 아닌가?

소민이는 신이 나서 노래를 부르고 손뼉을 치고 심지어 앞에 나와 춤을 추다 보니 열이 떨어지면서 몸살감기가 싹 도망가 버렸나 보다. 요즘같이 코로나가 창궐했었더라면 상상할 수도 없는 상황이지만 분명 소민이는 신나게 요들을 부르며 열이 뚝 떨어졌다. 그 이후 한의사를 하시는 분께 그 상황을 전해드리고 의학적으로 확실한 결론을 얻었다. 이런 일이 분명히 가능하다는 것이다. 몸 안에 있는 최고의 마약! '몰핀' 아닌 '엔돌핀'과 '다이돌핀'이 우리 몸

속 바이러스를 얼마든지 이겨낼 수 있다는 중요한 사실을 알게 되었다. 바이러스뿐만 아니다. 우울증 역시 요들의 힘으로 이겨낸 수강생도 있다.

오래전 일이다. 현대백화점 천호점 요들 수강생이었던 조수희 씨!

"선생님! 선생님이 수업을 아주 재밌게 잘하신다는 소문을 듣고 왔어요. 나 같은 사람도 좀 재미있게 만들어 주세요. 제가 우울증 환자거든요. 이게 다 우울증 치료젠데…."

주머니에서 꺼내 보이는 한줌의 약을 보며 요들언니는 너무 놀라고 당황스러웠지만,

"네, 저와 같이 즐겁게 시간을 보내시면 좋아질 거예요. 인생 뭐별거 있나요? 그저 즐겁게 사는 거죠. 저랑 재미있게 잘 지내보시죠? 우울증이라고 이렇게 공개해 주시니까 더 신나네요!"

"자! 여러분 조수희 언니가 우리랑 한번 신나게 놀아보려 이곳에 오셨어요. 우리 모두 잘 지내봐요!"

요들회원들 모두 진심의 박수로 화답한다. 참 고마운 분들이다.

"고마워요. 제가요, 미국 딸내미한테도 못가고 있어요. 우울증이 너무 심해서, 우리 딸이 손녀를 못 맡기겠대요. 겁이 난대요. 그래서 더 슬프고 죽고 싶어요."

겉으로는 아무렇지도 않은 분 같아 보였는데 중증의 우울증 환

자인 건 사실인 듯 했다. 그날부터 모든 회원들은 조수희 회원과 한 식구가 되었고 같이 웃고 떠들고, 수다를 떨며 즐거운 동고동락을 시작했다. 시간이 지나면서 조수희 회원의 표정은 밝아지고, 다른 회원들과 거리낌 없이 같이 어울리며 행복해하는 모습이 정말 좋아 보였다.

언제부턴가 조수희 회원은 몸이 아픈 다른 회원들을 걱정하고 챙기며 요들반 큰언니 역할을 톡톡히 하고 있었다. 요들반 반장까지 역임하면서 역대 최고의 반장 역할을 완벽하게 수행했다. 지금은 미국에 가서 손주들도 잘 키우고 봉사활동도 열심히 한다는 얘기를 들었다. 지금도 때가 되면 이것저것 선물을 많이도 보내주신다. 그 때 요들을 하지 않았더라면 당신이 어떻게 되었을지 모른다며 생명 의 은인이라고 감사의 마음을 표한다.

도연아 고마워! 암이 완치됐어!

일단 암 판정을 받고 나면 누구나 슬픔과 절망에 빠지고 마음의 여유가 생기기란 좀처럼 어렵다. 먼저 요들을 배운지 10년차인 언니가, 어느 날 예쁜 동생을 데리고 와서 같이 요들을 배우겠다고 찾아왔다. 그런데 언니가 하는 말이 동생이 조금 아프다고 한다.

"암이에요. 암 말기… 선생님이 좀 행복하게 만들어 주세요! 선생님이 소아암병동에 가서 애들 가르치시면 아이들이 안 아프다면서요? 우리 도연이도 안 아팠으면 좋겠어요. 선생님이 도와주시면 내 동생이 나을 수 있을 것 같아요. 내 동생 좀 도와주세요!"

간곡한 부탁에 어느새 나도 모르게 눈물이 흐르고 있다. '그래! 내가 힘이 없지만, 뭐가 됐든 열심히 해보자! 도연이를 위해 최선을 다해보자!'

그날부터 도연이는 요들수업에 참여해 통쾌한 웃음으로 행복한 시간을 보냈다. 요들시간 내내 깔깔깔 웃으며 어느새 통증도 잊고

요들처럼 살아라

즐겁게 노래를 부르는 모습을 볼 수 있었다. 그 모습을 바라보는 다른 요들 패밀리들도 같이 웃으며, 같이 이겨내는 시간이었다. 그렇게 도연이는 요들을 부르며 열심히 건강을 찾아나갔다.

"선생님! 요들을 부르는 순간엔 하나도 아프지 않아요. 깔깔깔 웃는 동안엔 통증이 완전히 사라져요. 정말 행복해요!"

도연이의 행복 스토리를 들으며 어찌나 감사하던지 요들의 큰 마력을 또다시 알게 되었다. '그래 요들은 마술이야. 진정 마약 같은 효과가 있어. 조물주가 만들어준, 부작용도 전혀 없는 진짜배기 마법의 힘이 이렇게 나타나는 거야!'

이렇게 시간이 지난 어느 날 요들언니에게 날아든 한 통의 전화!

"선생님! 저 완치됐어요!"

뜨거운 눈물이 줄줄 쏟아진다. 감사와 기쁨의 눈물이 펑펑 쏟아진다.

"도연아! 고맙다. 도연아 사랑해!"

이처럼 몸이 아프고 힘들어도 요들에는 병을 이겨낼 수 있는 대단한 힘이 있다. 요들을 부르며 즐거워진 뇌에서 엔돌핀과 다이돌핀이 생성되고, 온몸으로 쭉쭉 뿜어준다. 심지어 요들을 하면 치매가 없어진다는 독일의 어느 의사의 진단도 있다. 뇌를 진동시켜서 뇌를 활발하게 만들어주기 때문이라는 것이다.

요들언니는 확신한다. 분명히 요들에는 병을 이겨낼 수 있는 힘이 있다!

나의 일주일을 당신과 함께

"네, 이은경입니다."

늘 같은 톤과 색깔로 전화를 받는다. 요들언니 한마디만 들어도 기분이 업 되신다는 분도 계셔서 참 감사하다. 비강을 살짝 올리며 밝은 톤으로 전화를 받으면 나도 기분이 좋다.

"저기, 저는 일주일 동안 선생님을 뵙고 싶어서요."

아마도 오디션이 급하신 분이 아닐까 하는 생각이 먼저 들었다. 그런데 요들언니의 레이더로는 분명 오디션이 아니다. 조급한 강박 관념은 없어 보인다. 입시생도 아니고 오디션 준비생도 아닌데 일주일을 같이 지내며 얘기하고 싶다며 내게 동의를 구한다. 순간 궁금해진 나의 맘을 아는 듯이

"제가 일주일 휴가를 받았어요. 그 일주일을 요들을 배우고 싶어요."

아! 그래 맞다! 군대에 있거나 아니면 평상시에 시간이 없어 요

들을 배우지 못하다가 휴가 받아서 집중 레슨을 받는 경우도 종종 있긴 하다. 그런데 아무래도 이런저런 사례가 이 통화의 주인공에겐 해당이 없다. 난 정말 신기를 타고 난 건가? 왠지 그 일주일이 심상치 않은 느낌이 자꾸 든다. 단 일주일 동안의 휴가를 요들언니와?

얼마든지 가능하다고 대답하고 날짜를 예약한다. 그 아름다운 음성의 여자 분과 약속한 날이 왜 그렇게 기다려지던지…. 평범한 내용이 아님을 촉으로 감지했기에 그 분이 더 기다려졌다. 드디어 그녀를 만나는 날이다.

빼꼼이 문을 열고 들어오는 그녀의 향기! 화장기 하나 없는 하얀 얼굴에 그냥 손에 잡히는 걸 입은 듯이 위아래가 편안한 풍성한 치마에 티셔츠 차림이다. 정말 보이는 것에는 전혀 신경을 쓰지 않은 편안함 그 자체이다. 그렇게 꾸미지도 치장도 하지 않은, 어쩌면 초라할 수도 있는 차림이지만 신기하게도 빛이 난다. 맑게 웃는 그녀의 입가에서 아무 대구도 할 수 없는 평화가 은은하게 흐른다.

"제가 일주일 휴가를 받았어요"

전화통화에서 느꼈던 그 어떤 신비함이 다시 풍겨 온다.

"일주일이 지나고 나면 저는 집으로 가요"

휴가는 뭐고, 집은 또 뭐지? 도란도란 차분차분 가만가만 얘기하는 맑은 목소리에 어느새 난 풍덩 빠져버렸다.

"저는 폐쇄 수녀원으로 들어가요."

일주일의 휴가가 끝나면 이 세상과 완전히 이별을 한다는 거다. 그녀의 일주일은 이 세상에서 지낼 수 있는 전부의 시간이었다. 그 순간 나는 먹먹해지는 가슴을 가눌 수가 없었다. 그 일주일을 요들 언니와 지내겠다니…. 나의 모습을 TV에서 보고 꼭 만나보고 싶었단다. 일주일을 나와 보내면 평생이 행복할 거 같다고 여겼단다. 이 무슨 충격적인 행복이란 말인가. 나와 동행하는 일주일이 하늘나라 가는 그날까지 행복할 수 있는 예방약이라도 된단 말인가?

너무나 맑고 깨끗한 김태윤 수녀님! 정말 그녀의 일주일은 나와 함께했다. 아침부터 내 스케줄을 같이 동행했다. 가는 곳마다 수녀님과 만나는 모든 나의 제자들과 지인들은 어느새 수녀님을 사랑하고 있었다. 하루하루 시간이 지날 때마다 그녀의 시간이 점점 줄어들고 있는 현실이 너무나도 안타까웠다. 아! 이제 하루만 있으면 그녀는 영원히 우리와 이별이다. 폐쇄 수녀원은 하늘나라로 들어가는 순간에야 이 세상으로 나올 수 있다. 이제 우리와 헤어져 들어가시면 영원히 만날 수가 없는 것이다.

우리 요들패밀리들은 그 작은 수녀님의 몸에서 뿜어 나오는 어마어마한 사랑의 에너지를 모두 느꼈다. 가는 곳마다 만나는 사람마다 수녀님의 매력에 빠져들었다. 좁은 어깨가 들썩일 정도로 까르르 웃는 모습은 또 왜 그렇게 예뻤던가. 느닷없이 상상을 초월하는 농담을 던지거나 당신의 옛날이야기로 우리들의 배꼽을 빼기도 했다.

요들처럼 살아라

작은 거인이었다. 넘쳐나는 에너지를 뿜어내는 작은 거인이었다. 김태윤 수녀님과 함께하는 일주일은 나에게도 큰 행복이었다. 가슴이 저릴 정도로 행복했었다.

지금쯤 예쁜 태윤 수녀님! 모두의 행복을 위해 기도하고 계시겠지? 그 수녀님의 일과는 항상 기도하는 거라고 했다. 기도가 그녀의 수행인 것이다. 지금까지 요들언니가 이렇게 건재한 거 보면 예쁜 태윤 수녀님의 기도가 영험했기 때문이 아닐까.

꼭 한번 만나보고 싶은, 아름다운 천사 태윤 수녀님! 사랑해요.

4장

이런 공연, 저런 공연 이야기

노숙자는 요들공연 못 보나요?

내가 가장 소중히 여겼던 단 한 명의 관객을 소개한다.

2000년도에 문화가 흐르는 Rail을 한번 멋지게 만들겠다고 박
종호 대표와 Rail Art를 기획하여 열심히 공연을 했었다. 손톱을 아
름답게 만드는 네일 아트가 아니라 철길에 문화가 흐르게 만드는
레일아트였다. 당시만 해도 생소하게 느껴졌던 거리공연이었다.

1~5호선 지하철역에서 열리는 지하철공연은 지하철공사와 도
시철도공사가 함께 협력해서 각 역사에서 공연을 진행했었다. 어린
이날 특집으로 지하철 내부를 예쁘게 꾸며놓고 그 안에서 공연을
하기도 했다. 지하철 안에 풍선도 매달고 예쁜 조명과 멋진 장식을
설치해서 흔들거리고 덜컹거리는 지하철 안에서 요들이 울려퍼지
게 만든, 정말 기상천외한 공연이었다. 나는 늘 공연자들에게 지하
철 공연을 꼭 해 봐야 한다고 가르친다. 그래야 그 공연자의 능력이
판가름된다고 자신 있게 말한다.

이유는 분명하다. 지하철 운행시간 간격이 2~3분에서 5~8분 정도 된다. 그야말로 초대하지 않은, 초대받지 않은 불특정 다수 관객을 10분간 붙들어놓기란 결코 쉽지 않다. 지하철 공연은 그야말로 진짜배기 생방송이다. TV를 보다가도 재미가 없으면 순식간에 채널을 돌려버린다. 그 시간이 1분도 채 안 된다. 1분 이상 채널을 돌리지 않고 보게 하려면 엄청난 재미의 요소가 있어야 한다.

지하철 공연을 하다 보면 일단은 음악소리가 나고 신기하니까 우루루 관객이 몰린다. 재밌고 즐거우면 한 곡, 한 곡이 끝나도 자리를 뜨지 않는다. 아주 즐거운 공연이라면 1시간 동안 넋을 놓고 그 자리에 그대로 서서 공연을 지켜본다. 그렇게 관객을 잡아 둘 수 있는 것, 그게 바로 공연자의 진짜 실력이다. 관객의 호기심을 자극하지 못하고 감동을 주지 못하면 거리를 지나던 불특정 다수의 관객들은 단 1분도 지체하지 않고 그냥 지나쳐버리기 일쑤다. 나는 늘 강조한다. 스스로 연주 실력을 테스트해보려면 반드시 거리공연을 해보라고 말이다.

한창 공연을 하는데 길을 지나가던 관람객이 그냥 쓰윽 보고 지나쳐가면 얼마나 섭섭할까? 지하철이 정차한 후 지나가던 관객이 적어도 5분 이상을 관람하고 있어야 그 다음 지하철 승객들과 합류해서 관람석 유지가 가능하다. 적어도 이러한 관객 유지를 하려면 최소한 15분은 관객을 붙들고 있을 수 있는 실력이 필요하다.

이은경과 알프스요들친구들, 한국어린이요들합창단의 지하철 공연은 늘 수십 명의 관객을 동원하는 대성황의 공연을 해 왔다. 그 야말로 지하철 공연의 제왕답게 전 지하철 역사를 섭렵하며 많은 관객들에게 행복을 선사했다. 방송에서나 볼 수 있는 요들 노래를 바로 관객 앞에서 같이 호흡하며 공연하는, 친절한 공연을 꽤나 오래 해 왔던 것이다. 우리 공연을 보다가 약속시간이 늦어진 관객이 한둘이 아니었다. 과연 능력 있는 공연자가 분명하다!

그러던 어느 날, 영등포 역사 공연을 나는 꼭 하고 싶었다. 이유는 단 하나였다. 소외된 노숙자들에게도 이 멋진 공연을 안겨줘야 겠다는 사명감이 불탔는지도 모르겠다. 내 교통수단은 BMW, 즉 버스, 메트로, 워킹이다 보니 늘 지하철을 타고 다니면서 노숙자들을 대하게 된다. 특히 금요일마다 인천에 수업이 있어 영등포역 지하철을 지날 때마다 이곳에서 반드시 멋진 공연을 하겠다고 다짐했다. 뜻이 있으면 이루어진다고 했다.

수제자 배은선 씨를 통해 영등포역 관계자들과 공연회의를 가졌다. 하지만 결론은 역시 불가였다. 이유는 노숙자 때문이라는 것이다. 내가 공연을 하려고 하는 이유가 노숙자 때문인데 역 관계자들은 노숙자 때문에 공연을 못한다고 한다. 요들 언니의 기지는 이럴 때 발휘된다. 역장님께 아주 부드럽게 또 아주 당당히 그리고 아주 사랑스럽게 노숙자를 위한 공연의 필요성을 얘기하고 또 하고

설득에 설득을 반복했다. 결국엔 공연 개시!

영등포역에서 가까운 경방필백화점문화센터 수강생 위주로 구성된 요들 공연팀 알프스요들친구들과 함께하는 1시간 공연을 기획하고 치열하게 준비하고 드디어 공연 당일이다. 예쁜 의상들을 곱게 차려 입고 영등포 역사에 마련된 무대에 하나들 모이기 시작한다. 유동인구가 제일 많은 곳 정 가운데에 무대를 마련했다. 특별히 단을 만들어놓은 것도 아닌, 그냥 구역을 나눈 정도의 소박한 땅바닥 무대이지만 공연자들의 준비는 엄청났다.

악기 세팅과 음향 준비부터 모든 준비가 착착 진행되고 드디어 약속된 공연시간이 다가오는데, 아니 이게 웬일인가! 경찰들이 착착 줄을 서서 제일 먼저 입장하는 게 아닌가! 아직 관객들도 모이기 전인데 경찰 몇 개 소대는 족히 될 듯했다. 이건 노숙자들의 입장을 원천봉쇄하자는 게 아닌가! 노숙자들을 위한 위로공연으로 시작하고 그들을 위해 준비한 공연이었는데 도대체 무슨 청천벽력 같은 병력이란 말인가? 해도 해도 너무 했다. 도대체 노숙자들이 무슨 죄가 있다고 공연을 볼 인간적인 권리를 이렇게 통째로 박탈해야 하는 건지 화가 나서 가슴이 콩닥콩닥 뛸 정도였다. 만감이 교차하는 상황 속에서 나는 비장한 마음으로 공연을 시작했다. "여러분 안녕하세요?"

요들 언니의 방긋 웃는 미소 속에는 모든 노숙자들이 철통같은

요들처럼 살아라

경찰병력을 뚫고 객석 안으로 들어오라는 간절한 소망이 담겨 있었다. 경찰들은 혹시나 있을 소란을 대비해서 객석을 빙 둘러 에워싸고 병풍을 치기 시작했다. 첫 순서 시작을 알리니 지나가던 사람들 하나둘씩 관객이 되어 무대 앞쪽부터 자리를 채우기 시작한다. 아싸!

관객들은 순식간에 경찰병력을 모두 덮어 버렸다. 50여 명의 관객이 가득 차게 되니 이제는 경찰들이 한두 걸음씩 뒤로 물러선다. 아니 이 관객들은 집에는 안 가나? 첫 번째 내린 승객들이 움직임 없이 공연을 보고 있으니 4분 후 다음 차 승객들이 겹쳐진다. 순식간에 100여 명의 관객이 만들어진다. 아!

드디어 그리도 내가 기다리던 노숙자분들이 하나둘 씩 경찰병력과 관객 사이를 뚫고 무대 바로 앞에 자리를 잡기 시작한다. 의자가 따로 없는 소박한 공연장이다. 100% 서서 관람하는 거다. 다리 아픈 기색 없이 그대로 서서 공연을 관람 중이다. 노숙자들도 하나둘 점점 늘어 어느새 무대 앞이 가득 찼다.

관객들과 한마음 한뜻으로 요들을 부르고 함께 분위기를 고조시키고 있던 바로 그때, 노숙자 한 명이 흔들흔들하며 객석 안으로 비집고 들어온다. 아뿔싸! 그 노숙자 주머니에는 무언가 있었다. 불룩 튀어나온 걸 보니 불안한 마음이 살짝 들기 시작했다. '그래 저 안에는 흉기가 들어 있을 수 있어! 그런데 경찰들은 왜 저렇게 뒤에

서 있는 거야! 빨리 앞으로 나와 관객 정리라도 좀 하지!' 하면서 살살 불안해지기 시작했다. '경찰들아! 바로 내 앞에 흉기를 들고 관객석으로 입장한 노숙자가 너무 불안하다고…좀 제지를 해줘!'

공연 분위기는 무르익어서 관객들과 경찰들, 노숙자들 모두 신나게 박수치고 흥을 돋우고 있다. 아무도 단 한 명도 그 흉기를 숨기고 진입한 노숙자에겐 관심이 없다. 출연자들조차 그 흉기 소지자에겐 관심도 없다. 모두 공연에 몰입되어 있다. 오로지 나 혼자면 그 노숙자를 주시하며 노래를 부르고 있었다.

어쩌지? 어쩌지? 난 무대에서 노래를 하고 있는데… 다섯 살배기 혜성이가 엄마와 언니 모두 무대에 서기 때문에 돌봐줄 사람이 없어서 그대로 무대 앞 제일 가운데 바닥에 앉아서 똘방똘방 공연을 보고 있었다. 우리가 무대에서 제일 잘 보이는 자리에 앉혀놓았던 것이다. 혹시라도 많은 인파 속에서 아이를 잃어버리기라도 하면 어쩌겠는가! 그런데 바로 그때 천진난만하게 방긋방긋 웃으며 앉아 있는 혜성이 옆으로 주머니에 뭔가를 숨긴 노숙자가 다가가고 있는 게 아닌가. 나는 무대에서 노래를 하며 눈을 시종일관 그 노숙자를 주시하고 있었다. 여차하면 뛰어나갈 참이었다. 무대에 집중하느라 아무도 그걸 눈치 채지 못하고 있었다. 북적이는 관객석은 너무 사람이 많아 복잡하기만 하고 관객들은 신나게 손뼉 치며 무대를 바라보고 있다. 난 불안감 가득 그 노숙자의 동선을 따라가고 있다. 어

요들처럼 살아라

떡해? 혜성이 옆으로 가고 있어. 아니다, 이건 아니다, 그래 뛰자, 하는 순간 노숙자는 주머니에 손을 넣더니… 주머니 안에서… 뭔가 쏙… 꺼낸다! 초콜릿… 이다!

뛰어나가려던 내 발은 덜커덩 급정거를 하고 말았다. 휴~ 그 노숙자는 너무 행복한 나머지 공연을 보고 기분이 좋아져서 제일 가운데 앉아서 해맑게 공연을 보고 있던 혜성이에게 초콜릿을 손에 쥐어주는 게 아닌가. 그 순간 아무도 그 광경을 목격하지 못했다. 관객은 무대에, 공연자는 공연에 집중하다 보니 그 광경을 보지 못하고 있었던 거다. 요들 언니는 마이크를 다시 꽉 잡았다. 그때 왜 그렇게 눈물이 왈칵 쏟아지던지.

"여러분! 우리 사랑하는 노숙자 여러분! 감사합니다. 건강하게 버텨주셔서 감사합니다. 누구나 처음부터 노숙자이신 건 아니었잖아요! 때로는 한 회사의 사장님으로 또 한 식당의 주인으로, 회사원으로 계시다가 갑자기 이렇게 어려워지다 보니 다시 일어 설 발판을 마련하려고 이렇게 애쓰고 계시는 거죠? 여러분을 응원합니다! 얼른 힘내고 다시 열심히 일하셔서 사랑하는 가족들 곁으로 돌아가셔야죠! 오늘은 여러분을 위한 자리입니다. 노숙자 여러분을 위한 잔치입니다. 이곳에 같이 모여 공연을 보고 계시는 관람객 여러분! 정말 감사합니다. 경찰 여러분 감사합니다. 이제는 어느새 여러분 모두 한마음이 되어서 행복한 얼굴로 박수를 치고 계십니다. 행복하

세요? 즐거우세요? 힘나시죠? 제가 여러분께 정말 아름다운 한 분을 소개합니다."

나는 마이크를 들고 앞으로 나가기 시작했다. 그 노숙자는 그저 혜성이에게 초콜릿 껍질을 까서 먹여주고 있었다. 혜성이는 그 노숙자와 너무나도 다정하게 눈빛을 나누고 있었다. 나는 그 멋진 노숙자에게 다가갔다.

"정말 감사드립니다. 이 맛난 초콜릿 저도 하나 주세요."

순간 그곳에 있던 백여 명의 관객이 일제히 우레와 같은 박수를 치고 있었다. 왜 그렇게 또 눈물이 나던지. 초콜릿을 한 개 나누어 달라는 나에게 노숙자분은 이렇게 말했다.

"정말 감사합니다. 노숙자라는 이름표를 달고 사는 저희 같은 사람들에게 이런 아름다운 공연을 보여주셔서 너무 감사드립니다. 나도 사람 대접 받는구나 생각하니 이렇게 기쁠 수가 없습니다. 그저 제가 가진 몇 푼의 돈이지만 누군가에게 선물을 하고 싶었습니다. 이 천사 같은 아이에게 선물을 주고 싶었습니다. 아주 작고 보잘것없지만 이 아가가 참 좋아하는걸 보니 정말 행복합니다. 저희들에게 희망을 주셔서 정말 감사합니다."

나도 모르게 그 노숙자들 와락 안아버렸다. 한 편의 영화를 찍고 말았다. 그 노숙자도 어느새 눈에는 감사의 눈물이 흐르고 있었다. 그 순간 그곳에는 너무나도 아름다운 사랑이 흐르고 있었다. 순간

요들처럼 살아라

지하철 역사가 떠나갈 듯이 우렁찬 박수가 터져 나왔다. 그곳에 꼬박 서서 공연을 관람하던 길거리 관객들, 바닥에 앉아 같이 손뼉 치며 신나게 노래하던 노숙자들, 경계성 어린 눈빛을 모두 풀어버리고 같이 즐기게 된 경찰들 모두 한 가족이 되어 한마음으로 노래를 부르고 있었다. 무대에서 노래하던 우리 요들가족들 모두 같이 한 가족이 되어 버렸다.

하나둘셋넷 요로레잇디
둘둘셋넷 요로레잇디
하나둘셋넷 요로레잇디
우리 모두 즐거운 사랑

마지막 노래를 부르는 모두의 얼굴은 행복으로 가득 차 있었다.

나보다 애인이 더 예쁘다구?

내가 참 좋아하는 공연은 역시 군부대 공연이다. 싱싱한 젊음이 아름다운 군부대 장병들과 함께하는 군부대 위문 공연이 역시 백미다. 일 년에 서너 번 군부대를 간다. 군부대용 요들도 따로 있다.

"예쁜 벚꽃나무 밑에 앉아 리올로디 요리우리리올라우리~ 건너 편 목장의 소녀를 리올로디 올라우리리~ 오늘도 그리워하며 어쩔 줄 모르는 내 마음~"

간들간들 넘어가는 소리로 완전 섹시 버전이다. 멀찌감치 떨어져 있는 무대 위의 요들언니가 자기 또래의 아이돌인 줄 알고 마구 잡이로 무대 위로 뛰어올라와 같이 춤추고 논다. 귀여운 녀석들! 아들 같은 병사들이 이 젊은 누나를 참 좋아한다. 물론 무대 위에 올라 직접 마주보면 살짝 놀라는 요상한 반응이 연출되기는 하지만… 하하하!

군부대용 요들은 역시 귀요미 버전, 섹시 버전 두 가지 병행 무

요들처럼 살아라

드 일색으로 가야 한다. 짧은 치마의 아이돌 스타들보다 귀요미 섹시누나 요들언니가 더 인기 좋다는 후일담을 많이 들은 터라 살짝 어깨에 힘이 들어간다. 일단 장병들이 요들언니를 좋아라 하는 이유가 분명히 있다. 위문공연을 가면 꼭 2, 30명씩 2박3일 휴가를 주고 오기 때문이다. 제일 로망인 바로 특박이다.

일단 무대에 오르면 신나는 노래 하나 때리고 사단장을 무대로 부른다. 요들언니가 부르면 냉큼 나와야지! 속도가 좀 느리면 전 장병들 앞에서 무안을 준다. 원래 레크레이션의 원리가 있다. 그 모임의 수장을 타깃으로 무너뜨리면 모두의 행복이 되는 거다. 그렇다고 전 장병 앞에서 사단장을 무너뜨릴 수는 없다. 사단장님 정말 멋지다, 훌륭하다 등 일단 칭찬 무드로 맘껏 분위기를 조성한 후 바로 요들언니 가격 들어간다.

"사단장님! 지금부터 제가 20명 뽑아서 특별 휴가를 주겠습니다. 허락하시겠습니까?"

엄청난 소리가 연병장이 떠나가게 큰소리로 묻는다. 어떤 사단장은 너무 급히 치고 들어오는 요들언니의 강력한 질문에 바로 대답을 못하고 멍 때리고 서 있는 경우도 있었다. 그때 요들언니 더 큰 소리로 "동작 봐라!" 하고 호통을 치면 연병장은 완전 행복 도가니! 그렇게들 좋아한다. 귀여운 우리의 아들들! 일단 사단장의 멋진 허락을 득하고 그 다음 단계 돌입이다.

"일단 요들송 자신 있는 사람 무대 위로 선착순 10명!"

요들언니의 멘트가 끊어지기도 전에 순식간에 무대는 꽉 차버린다. 10명은 도저히 뽑을 수 없을 지경이다. 사단장 표정이 슬슬 불안해진다. '얘네들을 모두 특별휴가를?' 아마도 매우 머리가 복잡할 듯하다. 그런 얼굴을 보는 게 왜 그리 재미있는지 나도 참 개구쟁이 분명히 맞다. 어쨌든 장병들 20명 무대에 올라오면 그때부터 엄격한 심사를 거치게 된다. 일단 요들을 따라 부르고, 춤 따라 추고, 요들언니랑 한 몸이 되어 잘도 논다. 자, 심화 질문 돌입이다.

"애인 있습니까?"

"네, 있습니다."

요들언니의 쩌렁쩌렁한 목소리의 질문에 귀 떨어질 정도로 크게 대답한다. 소리라도 크게 질러야 집으로 갈 것 같은 마음인 듯 얼마나 열심히 대답을 하는지 모른다.

"애인이 이쁩니까? 요들언니가 이쁩니까?"

"애인이 이쁩니다!"

요건 완전 소신파다.

"안 되겠다. 너는 들어가라! 어떻게 요들언니를 옆에 두고 고딴 소리를 해!"

다시 무대로 내려가는 엄청난 섭섭함보다는 그래도 애인한테는 당당했다는 뿌듯함을 안고 내려가는지 그래도 싱글벙글이다. 정말

귀여운 군인들이다. 다음 장병!

"애인 있습니까?"

"네! 있습니다."

이 부대 장병은 애인이 다 있대!

"애인이 이쁩니까, 요들언니가 이쁩니까?"

"네 요들언니가 더 이쁩니다. 완전 이쁩니다."

혹여 내가 못 들을까봐 목청이 터져라 소리를 꽥꽥 지른다.

"애! 너는 세상을 그렇게 사는 게 아니다. 네 친구 금방 무대 밑으로 쫓겨나는 거 보니 고렇게 변심을 하냐? 넌 안 되겠다!"

무대 밑에 있는 장병들도 재미있어 죽겠단다. 이렇게 몇 명 재미있게 말도 안 되는 퀴즈로 선발을 한다. 물로 내 맘이다. 내 맘에 드는 장병 딱 뽑아서 줄을 세운다. 그 다음 휴가증은 반드시 주라고 지시를 확실히 하고 무대를 내려온다. 군 장병들에게는 내가 구세주다. 일년에 한두 번 와서 휴가라는 큰 선물을 안겨다주는 산타클로스인 것이다. 장병들은 평상시에 요들언니의 취향을 연구한단다. 어떻게 하면 뽑힐 수 있을지 열심히 공부한다고 하니, 정말 재밌는 일들이다.

군부대 공연에 가서도 꼭 당부하는 말이 있다.

"요들처럼 살아라! 자기 자리를 잘 지켜야 돼! 하극상 하지 말고! 이 담에 장가가서도 알자리 남편 자리, 아빠 자리만 잘 지키면

최고 남자가 될 수 있다구!"

　군부대 공연은 결국 요들언니의 재미있는 훈시로 끝난다. 그래도 귀여운 군장병들은 요들언니를 사랑한다. 그때 그 장병들은 지금도 가끔 연락이 와 반가운 취업 소식, 행복한 결혼소식을 전해온다. 신나는 일들로 가득하기를 소망한다.

딱 한 명의 관객 앞에서

"얘들아! 너희들은 지금까지 공연을 참 많이 했었지? 그 많은 공연 중에 어떤 관객이 제일 기억에 남니?"

늘 그렇듯이 합창단 연습은 이야기로 시작한다. 합창단원들은 오늘은 또 무슨 이야기일까? 궁금해 하며 한 명 한 명 대답을 이어간다. 우리 합창단 단원들은 발표를 참 잘한다. "네, 제가 발표하겠습니다." 하고 대답하고 이야기가 끝나면 "이상입니다."로 마무리한다.

"저는 제일 기억에 남는 관객은 포항제철 박태준 회장이에요."

아마도 키 작은 여자아이들로 구성해 달라는 주최 측의 특이한 요구사항에 맞추다 보니 그 공연이 기억에 남는가 보다.

"저는 시니어스타워 공연입니다. 그 당시 할머니 할아버지들의 점점 변해가던 표정이 지금도 생각납니다."

그랬다. 나도 기억이 났다.

"시니어스타워 어르신들은 절대로 박수도 안 치시고 호응도 안

하시니 싱어롱도 하면 안 되고 박수도 치면 안 됩니다. 유명가수 모씨도 박수 유도했다가 망신만 당하고 갔습니다. 괜한 낭패 당하시니까 그냥 조용히 눈치 살피며 공연하시는 게 좋을 겁니다."

고품격 어르신들의 다소 목석같은 반응을 조심스럽게 알려주시는 팀장님의 말씀을 들으며 참 의아했었다. 늘 다니던 요양원 양로원 독거 어르신들은 그저 기뻐하고 행복해하시는데 이곳 어르신들은 그렇게 무거운 반응을 보인다니 참 이상한 일이었다. 워낙 품격이 높으시고 수준이 높으신가?

참 좋은 시설을 가지고 있는 연주홀을 오로지 그분들의 여흥을 위한 전용으로 쓰고 계신다는 게 신기하기도 하고 아깝기도 하고 안타깝기도 했다. VIP 어르신들이라 그런가보다 하고 여기며 공연을 준비했던 기억이 나도 되살아났다. 정말 박수도 안 치고 팔짱 딱 끼고 앉아서 '너희들 뭐 하나 어디 한번 보자!' 하는 심정으로 관람을 시작한 어른신들! 정말 기가 통하지 않는 힘든 공연이 되어 가고 있었다. 그러나 우리가 누군가? 공연 중에 무대 뒤에 얼른 모여서 "저 어르신들 한번 뒤집어보자!" 하고 의기투합한 우리 단원들은 기어코 그 어르신들 모두 일어나 손뼉 치고 춤추게 만들었다. 과연 알프스 친구들은 최고였다. 아이들은 고품격 실버타운 공연에 대한 기억을 말로 잘도 표현한다. 그렇기에 합창단 학부모들이 그리도 좋아하는가 보다. 일단 합창단에 들어오면 노래뿐만 아니라 스피치까지

요들처럼 살아라

잘하도록 만들어놓으니 어느 부모가 마다할까? 참 좋은 일이다.

"저는 태교음악회에서 함께했던 임산부들입니다. 이상입니다."

그랬다. 완전 만삭이 된 임산부들이 관객석을 꽉 메우고 정말 신나게 공연을 보던 기억이 살아난다. 한꺼번에 그렇게 많은 배불뚝이 임산부를 한자리에서 보는 것이 정말 재미있기도 하고 신기하기도 했다. 태교를 위해서 어찌나 열심히 노래 부르고 웃던지 참 행복한 기억으로 남아 있다.

"저는 프로농구대회 오프닝에서 보았던 유명한 선수들입니다."

"저는 국립정신병원에서 만났던 빨간 꽃핀을 꽂은 언니와 많은 환자들이 생각납니다. 이상입니다."

프로농구 선수들의 장대 같은 키를 보고 완전 신기했던 날이다. 애국가를 멋들어지게 부르던 기억들이 새로웠다. 한국어린이요들합창단 단원들이 정말 다양한 곳에서 공연을 했었다. 한편 국립정신병원에서의 공연도 남달랐다. 어느 순간 과격해질 수도 있는 환자들이기에 한 명의 환자 옆에 한 명의 간호사가 보호를 하고 있었다. 그중에 빨간 꽃을 머리에 달고 와서 너무 천진하게 공연을 보고 노래도 따라 부르고 이야기도 잘하던 예쁜 여자 환우가 있었다. 나도 생각이 났다. 다른 사람들을 경계하는 눈빛으로 바라보고 있었지만 내 눈에는 그저 한없이 맑은 사슴 같았다. 그 눈빛이 너무 영롱하고 맑았다. 그 예쁜 여자 환우가 지금도 많이 생각난다.

"저는 너무 추웠던 화성공연이 생각납니다."

단원들이 긴 시간을 합창단 활동을 하다 보니 참 다양한 환경, 다양한 장소에서 공연을 하게 된다. 체감온도 영하 25도에서 공연하기란 결코 쉬운 일이 아니다. 아코디언에 손가락이 쩍 달라붙는 상황, 카우벨 테이블이 강풍에 날아가 뒤집어지는 무시무시한 일들도 벌어진다. 정말 추웠던 화성 야외공연은 아직도 생생히 기억에 남아 있다. 기억에 남는 관객에 이어 기억에 남는 장소까지 이야기가 이어진다.

"그래! 근데 선생님은 제일 기억에 남는 소중한 관객이 있어. 바로 민수야. 저 중계동 산동네에 사는 민수. 민수는 혼자 살거든. 부모님이 모두 집을 나가서 겨울이면 추운 방안에서 혼자 지내거든. 민수는 나의 제일 소중한 관객이야."

그렇다. 민수의 이야기가 시작된다.

방학이 제일 싫은 아이들이 있다. 너도나도 방학식 날이면 팔짝팔짝 뛰며 즐겁기가 한이 없다. 방학이 되면 놀러도 가고, 재미있는 일들도 하고, 신나는 생각으로 가득하다. 하지만 아직도 수없이 많이 존재하고 있는 결식아동들에겐 제일 무서운 게 방학이다. 매일매일 따뜻한 밥을 점심으로 먹을 수 있는 학교가 문을 닫기 때문이다. 방학이 되면 그 맛있는 급식을 먹을 수 없기에 이 아이들은 방학이 제일 싫다. 다들 재미있는 방학을 꿈꿀 때 이 친구들은 한 달간 따뜻

한 점심을 못 먹을 생각에 마냥 슬프기만 하다.

중계동 산동네에 사는 민수는 내가 제일 사랑하는 관객이다. 시즌별 내 공연을 관람하는 아주 소중한 관객이다. 여름, 겨울 시즌 공연을 1년 내내 기다리는 충직한 나의 관객이다. 찾아가는 음악회를 열어주는 공연장의 주인이며 관객이자 나의 찐팬이다.

겨울 방학은 민수에게는 더욱 더 추운 날들이다. 집은 난방이 거의 안 돼서 춥기가 이를 데 없다. 따뜻한 방에서 맛있는 음식을 먹고 사는 아이들은 전혀 상상할 수가 없다. 방 안에서도 손이 시리다. 동사무소에 가서 아직 식지 않은 도시락을 받아서 민수네 집으로 가는 발걸음이 어찌나 가볍던지…산동네까지 걸어 올라가면 겨울에도 땀이 난다. 내내 나를 기다리던 민수는 나를 보고 꼭 안긴다. 한 손엔 크로마하프, 한 손엔 도시락과 치킨, 어떤 날은 피자. 민수가 좋아하는 간식을 같이 챙긴다.

민수랑 둘이서 맛있는 점심을 먹고 나면 멋진 요들 공연이 펼쳐진다. 추워서 손이 꽁꽁 얼어 있는 민수랑 같이 손뼉도 치고 노래도 부르며 몸을 녹인다. 내 공연을 보면서 제법 요들도 잘 부르게 되었다. 단 한 명의 관객이지만 나에겐 최고로 소중한 관객이다. 제일 사랑하는 나의 관객이다.

이렇게 생각에 남는 관객들 이야기가 꽃을 피운다. 참 다양한 관객을 만났다.

무대는 사기다

 요들 언니는 요우리들의 실력 향상을 위해 종종 요들무대에 설 수 있는 기회를 만들어 준다. 작게는 요우리 회원들 간의 '작은음악회', '향상음악회'부터 요들 언니가 서는 비중 있는 무대에 같이 서기도 하고, 또 정식 초대공연 무대에 서기도 한다. 일단 무대를 준비하다 보면 실력이 늘기 마련이다. 요들 언니와 무대준비를 연습시간 또한 행복하다.

 연습은 완벽할 때까지 해야 하기에 지루하고 지겨울 수도 있다. 그래서 어떻게든 재미있게 연습하기 위해 요들 언니의 원맨쇼가 하늘을 찌른다.

 "자! 여러분! 지금처럼 요들을 불러가지고 관객들이 좋아하겠어요? 여러분은 일단 무대에 서면 완벽한 프로가 되어야 해요. 프로답게 잘하는 모습만 보여주셔야 되거든요. 그러려면 여러분은 착한 사기쟁이가 돼야 해요. 완벽하게 사기를 칠 줄 알아야 해요!"

아니 착하디 착한 천사인 줄 알았던 요들 언니 입에서 사기라니!

멀쩡한 천사 요우리들을 졸지에 사기꾼으로 만들어 버리는 요들 언니의 속셈은 무엇일까.

"여러분! 여러분이 무대에 서는 순간 관객들은 여러분의 모습을 보며 희망을 가지고 행복해지는 거예요. 여러분이 숨이 차다고 찡그리고, 다리가 아프다고 자세가 흐트러지고, 팔이 아프다고 어눌한 율동을 한다면 관객들은 그 순간부터 실망과 함께 마음도 편치 않겠지요?"

연습하던 요우리들이 비로소 고개를 끄덕끄덕한다.

요들 언니는 특히 무대에서는 일단 자신만만한 모습으로 당당하게 하라는 것을 수십 번 강조하며 가르친다. 이러한 연습 과정을 통해서 처음부터 노래 잘하는 가수도 아니었던 아마츄어 요우리 회원들은 어느새 프로 요들러가 되어 간다.

22년째 지휘하고 있는 한국어린이요들합창단의 어린 단원들도 하루에 평균 4~5시간씩 연습하는데, 결코 쉬운 일은 아니다. 무대를 위한 연습은 반복에 반복을 거듭해야 하기에 어린 단원들에겐 버거울 수밖에 없다.

무대준비의 철칙이 가성비를 높이는 것이다. 최소의 노력으로 최대의 효과! 막무가내로 연습만 많이 하는 것보다 포인트를 콕콕 집어서 연습하는 노하우가 굉장히 중요한 요목이다. 아이나 어른 할

것 없이 무대경험을 하고 나면 자신감이 늘어난다. 처음엔 소리도 작고 율동도 틀리다가도 무대 경험이 쌓이면 웬만한 실수는 슬쩍 넘기고 능숙하게 웃으며 대처한다.

요들 언니는 무대의 등장과 퇴장까지 관객들에 대한 서비스가 일관성 있게 연결되어야 한다고 늘 말한다. 관객들이 행복해야 할 권리가 있듯이, 출연자들은 행복을 퍼주어야 할 권리와 의무가 있다. 그래서 요들 언니의 무대 공연 슬로건은 이렇다.

무대구성은 단 한 순간도 지루함이 없어야 한다.

무대는 영원한 생방송이다.

재미 없으면 시청자의 리모컨 채널은 한 순간에 돌아간다.

한 순간도 눈을 뗄 수 없는 무대 구성을 해야 한다.

단원들의 등장과 퇴장까지 무대의 퍼포먼스로 구성해야 한다.

관객들이 한 순간도 쉴 틈을 주지 말아야 한다.

끝까지 집중력을 잃지 말아야 한다.

무대의 시작부터 마칠 때까지 관객의 시선을 붙들어야 한다.

관객의 시선이 돌아가는 순간 무대는 실패다.

힘들고 고생스럽지만 좋은 무대를 만들어 보여드리면, 커다란 행복으로 되돌아오기 마련이다. 관객의 박수와 환호는 너무나도 정

직하다. 진정한 실력은 반드시 갖추어야 할 공연자의 아름다운 의무 사항이다. 무대 사기는 확실한 근거가 있어야 완벽하게 마무리할 수 있다. 공연자의 진정한 실력과 자신감, 행복한 모습이 가미되는 완결판이어야 한다. 진심으로 행복한 마음으로 무대에 서면 관객들은 진심으로 행복으로 답한다.

세계 최초 전무후무 1탄 요들개그

요들인으로서는 유사 이래 처음 개그프로 〈폭소클럽 II〉에서 단독 1인 요들 개그를 할 때의 일이다. 요들 언니 수업이 하도 재미있다는 소식을 전해 듣고 〈폭소클럽 II〉 작가님이 나를 찾아오셨다. 어린이프로그램이면 고민할 필요도 없이 단번에 수락을 하고 방송준비를 할 텐데, 왠 폭소클럽? 아니 이 나이에 내가 폭소클럽이라는 개그프로에서 무얼 한다는 거지?

"혹시 김구라 씨를 아시나요? 김제동 씨는요? 혹시 장경동 목사님을 아시나요? 그분들이 모두 폭소클럽 출신이세요. 은경 샘도 그렇게 뜰 수 있어요 한번 해보시지요? 개그프로그램에도 한번 출연해 보세요."

작가님이 아카데미에 직접 와서 진지하게 내게 들려주시던 말씀이었다. 신기하기도 하고, 감사하기도 하고, 황당함과 두려움 등 참으로 만감이 교차되었다. '내 수업이 아무리 재미있다고 소문이

나도 그렇지, 내 요들수업을 어떻게 개그로 만들지? 평생 선생님이기만 하던 내가 어떻게 사람들을 웃기지? 내가 개그를?'

아무리 생각해도 개그프로그램 출연하는 건 내 일이 아닌 것 같아 정중히 사양해서 몇 개월을 지연시키는 초유의 사태만 만들어졌다. '내가 이제 와서 김구라나 김제동, 장경동 목사처럼 뜨면 뭐해? 개그맨도 아닌데 하필이면 개그프로그램이라니…'

그 좋은 방송제의를 개그프로라는 이유 하나로 단번에 수락하지 못하고 망설이던 중, 요들패밀리 여러분들의 일부 의견에 귀가 솔깃해져서 방송출연을 다시 한 번 생각해 보기로 하였다. 요들 방송이 예전처럼 많지 않은 지금, 폭소클럽이라는 유명프로에 요들이 등장하면 요들 보급에 큰 획을 그을 수도 있다는 의견들이 모아지면서, 드디어 요들 언니의 개그프로그램 출연이 결정되었다.

이은경의 닉네임도 '요우리 샘', 요들 발성의 기본으로 꼭 들어가는 기본 발성소리 '요우리'로 결정하고 3, 40대를 겨냥한 요들 개그를 만들기 시작했다. 젊고 유능한 작가 한 분을 아예 요우리샘 전속작가로 보내주셨다. 요우리 샘의 단독 요들 개그가 탄생하는 순간이다. 작가님은 내 수업에 들어와 다른 수강생들과 똑같이 수업을 듣고 함께 어울리며 우리 요들 패밀리가 되었다. 10분이나 되는 긴 시간을 할애해서 만들어 내는 요들개그! 내 수업을 모두 듣고 1인 단독 개그원고로 만드는 예쁜 보라 작가님! 밤마다 아카데미 책상

에서 머리를 맞대고 원고를 정리하고 개그 끼 넘치는 원고를 만들고, 나는 거기에 맞는 요들송 8개를 다시 편곡해서 집어넣고, 하루 일과가 끝나고 나면 아카데미에서 만나 보라 작가와 나는 밤이 새도록 개그 원고 쓰고, 또 쓰다가 웃고 마침내 만들어 낸 작품이 '부부 살다 보면'이다.

지금까지 어느 방송에서 요들송으로 개그를 하고 쇼를 했던가? 정말, 첫 방송이 나가기까지 '주책바가지처럼 욕이나 먹지는 않을까? 괜히 했나 봐, 그냥 끝까지 안 한다고 할 걸' 후회하며 혼자서 별의별 생각을 다했다. 그런데 이게 웬일인가! 첫 방송을 띄운 날 저녁, 요우리 샘의 '부부 살다 보면'이 네이버 검색 순위 1위를 기록했다. 시청자들이 얼마나 궁금했을까? 뽀뽀뽀 요들 언니가 어느 날 갑자기 요우리 샘으로 태어나 개그프로그램에 출연했으니 말이다. 그날부터 요우리 샘은 KBS의 스카우트 명부에 오르게 되었다. 이렇게 해서 매주 요우리 샘의 '부부 살다 보면' 코너는 계속되었다.

나는 그때 콩트 한 편을 만들기 위해서 정말 고생을 많이 하는 개그맨들의 애환을 처음 알게 되었다. 한 개의 콩트를 방송하기 위해서는 여러 번의 리허설을 통과해야 하고 그렇게 해서 선정된 콩트라고 해도 모두 방송되는 게 아니었다.

매주 목요일이면 폭소클럽 출연자 개그맨들이 갖가지 소품들을 가득가득 들고 방송국 연습실로 모인다. 라면박스로 만든 소품, 천

요들처럼 살아라

을 뜯어 만든 소품, 종이로 만든 소품 등 솜씨들도 좋다. 그렇게 준비해 온 작품을 몇 시간 동안 심사해서 추린다. 나머지는 그냥 버려지는 작품이 되어 버린다. 힘들게 만들어 준비한 소품들을 들고 돌아서는 개그맨들의 뒷모습은 안쓰럽기 그지없었다. 젊은 개그맨들이 정말 대견스럽고 존경스러운지 처음 깨닫게 된 경험이었다. 내가 맡은 프로그램은 네이버 검색 순의 1위를 하는 바람에 리허설도 생략하고 그날 준비해서 방송만 찍었던 탓에 나로서는 개그맨들에게 미안하고 송구스러웠다. 개그맨도 아닌 요들선생이 10분이나 되는 한 꼭지를 혼자서 독차지하고 있으니 얼마나 미안한 일인가.

방송 한 편을 찍으려면 출연자와 스태프 모두 100명은 족히 될 듯 했다. 한번 녹화가 시작되면 밥 먹을 새도 없이 하루 종일 진행한다. 내가 보기엔 모두가 왜 그렇게 배가 고파 보이던지 '그래, 내가 이 친구들보다는 누나이고 엄마 같은 존재일 테니 먹이자! 내 주특기인 퍼주기! 그래! 오늘부터는 먹이는 거야!'라고 마음을 먹고 녹화하는 날 새벽에는 일찍 일어나서 100인분 도시락을 준비했다. 원래 음식 만드는 거 좋아하는 요들 언니 아닌가! '이번 기회에 배고픈 개그맨들과 스태프 모두 맛있게 먹여야지!'

그렇게 해서 매주 메뉴를 바꿔가며 유부초밥 100인분, 샌드위치 100인분, 떡도 100인분, 밸런타인데이에는 초콜릿으로, 매주 100인분 먹을 것을 준비해서 바리바리 싸서 방송국에 들고 갔다.

지금도 가끔 그때 유부초밥 너무 맛있게 먹었던 기억이 난다고 연락하는 개그맨들도 있다. 방송원고 외울 생각보다 100인분 먹거리 장만에 아침이 더 분주했던 시절이었다. 참 재밌는 추억으로 남아 있다.

〈폭소클럽 II〉가 인기리에 방영이 되고 요들에 대한 관심도 높아졌다. 역시 방송 프로그램의 위력이 대단하다는 것을 실감했다. 당시 내가 진행했던 문화센터 강의도 개강 접수와 동시에 접수마감이 되는 초유의 사태가 벌어지기도 했다. 그 후 나의 닉네임은 '요우리 샘'이 되었다.

세계 최초 전무후무 2탄 요들시사

"엄마!"

〈폭소클럽 II〉에서 1인 단독 개그를 하며 알게 된 개그맨 강일구 씨의 멋진 목소리! 애제자 박성호 씨도 엄마라고 종종 부른다. 늘 베풀어주는 선생님이라고 여겨서인지 그렇게 포근한 호칭을 써 주니 고맙다. 뭔가 신나는 소식을 전하려고 연락한 것 같다. 목소리가 아주 밝고 명랑하다.

〈폭소클럽 II〉가 종방을 하고 난, 한참 뒤의 연락이라 더 반가웠다. 시사 프로그램을 같이 하자는 거다. 아니! 요들개그를 한 것도 그야말로 전무후무한 역사적인 일이었는데 인텔리 개그맨 노정렬 씨가 앵커를 맡고 있는 CBS 라디오의 간판 프로 '뉴스야 놀자!'에서 요들 시사를 하자는 거다. 놀랍고 신나고 덜컥 겁도 나고 완전 순간 만감이 교차되었다.

"와, 이제는 시사요들을 다 하게 되었네?" 내 자신이 순간 대견스

럽기도 했다.

"오호 통재라!"

일단 너무나도 새로운 일이라 신이 났다. 내 코너가 생겼다. '이
은경의 요들세상' 뉴스야 놀자 요로레잇디! 내 코너 시그널 뮤직까
지 만들었다. 그것도 매일 생방송이다!

정말 기상천외한 일이 아닐 수 없다. 아침에 일어나면 일단 조
간신문을 독파한다. 오늘의 시사이슈를 찾아서 거기에 맞는 요들송
을 고르고 시사에 맞는 가사를 써서 집어넣고 리포트할 멘트를 준
비한다. 결코 쉬운 일이 아니다. 내 코너를 하기 위해서는 세상 돌아
가는 이슈를 모두 머리에 담고 있어야 한다. 뉴스 앵커, 시사 앵커가
하는 일을 내가 하고 있다. 원고를 써주는 작가가 따로 없다. 〈폭소
클럽II〉 할 때는 전속 작가가 10분 원고를 썼지만 '뉴스야 놀자'는 1
인 다역을 모두 다 하는 것이다.

오후 2시 방송 시작 전까지 모든 걸 정리하기엔 정말 시간이 턱
없이 부족하다. 오전부터 정해져 있는 수업하랴 간간이 원고 정리하
랴 진짜 하루에 48시간이라도 모자랄 판이다.

"오늘은 장미란 선수가 금메달을 땄어요. 장미란 파이팅!"

신나는 요들을 부른다. 물론 장미란 선수를 축하하는 축하송이
다. 그런가 하면 한때 배추 파동이 일어나 배추 한 포기가 만 원이
넘어갔다. 그날은 완전히 마이너 요들이다.

요들처럼 살아라

"배추야 배추야 너는 왜 하늘 꼭대기 같이 값이 오르는 거니? 배추야 배추야 내 곁으로 돌아와 줘!"

그럴싸하다. 시사를 요들로 풀어 부르는 시사요들! 참 전무후무한 요들 퍼포먼스였다.

꽤 많은 팬이 요들세상을 응원해 주었다. 체중이 10킬로그램이 빠질 정도로 신경이 많이 쓰이는 생방송이었다. 생방송은 정말 어렵다. 한 번 실수는 영원한 실수가 되어 버리기에 얼마나 긴장을 했던지… 내가 늘 무대는 날방송이라고 한다. 그래! 무대는 영원한 생방송이다. 실수하고 후회를 한 적이 한두 번이 아니다. 인생이 늘 생방송 아닌가? 한 번 지나가면 다시 오지 못할 시간들을 완벽하게 조립해서 멋진 틀에 넣어서 보여 주려니 스트레스 만땅이다. 하지만 끝나고 절대로 후회란 없다. 힘들어도 후회를 하지 않는 게 좋다. 아주 쿨하게 그냥 보내버린다. 바로 앞만 보자. 좀 더 신나는 시간들이 한없이 펼쳐져 있으니 말이다. 이제 계속 행복하기만 해야지. 우리나라 역사 이래 요들로 안 해 본 게 없는 정말 특이한 역사를 만들어간 요들언니! 지금이라도 쓰담쓰담 해주고 싶다.

미친 요들페스티발을 20년이나

스위스에서는 매년 또는 3년에 한번 여러 가지 페스티벌을 연다. 국경일에도 열고, 정해진 날에 모두 모여 잔치를 벌이는 신나는 축제를 연다. 요들 언니는 스위스의 축제를 볼 때마다 생각했다. '우리나라에서도 저런 요들 페스티벌을 열어야 되는데… 일 년에 한번 내 수업을 듣는 수강생만으로도 엄청난 요들 페스티벌이 될 거야! 매년 수천 명의 수강생들 중에서 10% 정도만 참여를 해도 200여명을 선발해서 무대에 세울 수 있을 거야!'

스위스 축제에서는 각 마을마다 서로 다른 독특한 의상을 입고 축제를 즐긴다. 그렇다면 각 문화센터의 수강생들이 모두 다른 색깔과 디자인의 옷을 입는다면? 충분히 가능한 일이라는 판단이 섰다. 곧바로 20여 개 이상의 문화센터 수강생들을 한자리에 모아 놓고 페스티벌을 여는 기획을 추진했다. 단원 한 명이 서너 명의 가족만 데리고 와도 관객은 천여 명 안팎이다. 이 정도면 스위스의 요들 페

스티벌보다 규모가 크다.

축제에 참가하는 전원이 요들 언니의 수강생이지만 각 문화센터 수강생들끼리는 처음 보는 얼굴들이니 질서 잡기도 보통 어려운 일이 아니다. 미리미리 당일의 진행의 어려움을 당부해 두지 않으면 그 많은 출연자들 컨트롤하기가 너무 어렵다. 음향, 조명, 무대구성, 소품들까지 200여 명의 출연자를 챙기는 건 보통 어려운 일이 아니다.

많은 인원이 참여해야 하기에 축제 장소를 상암동 월드컵 경기장역 광장에서 진행하기도 했다. 지나가던 관객들까지 모두 모여 천 명 이상의 요들 페스티벌이 벌어졌다. 그 이후 현대백화점 각 지점의 연주홀에서 진행하며 많은 스타를 배출했다.

요들 페스티벌이 끝나고 나면 각자의 실력들이 일취월장하여 평생 잊지 못할 추억으로 남는다. 그 명성이 소문이 나서 2015년에는 KBS 홀에서도 초청공연으로 페스티벌을 펼치기도 했다. 정말 미친 짓이라고 다들 말했지만 요들 언니는 이 페스티벌을 20년 동안 한 번도 쉬지 않고 꾸준히 개최해왔다. 무대에서 노래를 부르고 나면 어느새 모두 다 요들가수가 되어 얼마나 행복해 하던지… 늘 마지막 무대는 2백 여 명 출연자 모두 무대 앞으로 나와 다 같이 합창을 한다. 무대 위, 무대 아래에서 한 목소리로 요들을 부르며 마무리를 한다. 그 우렁찬 요들가족들의 노래가 지금도 귀에 선하다. 앞으로도 요들 페스티벌은 계속되리라.

제3부

똑똑! 우리 아이가 변했어요!

한국어린이요들합창단 이야기

진짜 사람이 될 거예요

여기 왜 왔니? 사람 되려고요!

오랜 세월 요들과 함께했다. 어릴 때 TBC 방송국 어린이합창단에서 처음 배운 요들송을 지금 이렇게 할머니가 될 때까지 계속하고 있으니 말이다. 어려서부터 요들을 배우고 부르며 행복을 누리던 요들언니는 어른이 되어서 김홍철 선생님을 만나게 되었고, 진짜배기 요들인생을 살게 되었다.

우리나라 요들의 대부 '김홍철' 선생님 덕분에 뽀뽀뽀 요들언니가 된 이후 지금까지 이렇게 행복하게 평생을 요들을 가르치고 공연하며 행복을 전하고 있다. 요들인생 50년이 결코 헛되지 않았다. 사랑하는 많은 제자들과 함께할 수 있는 게 얼마나 큰 행복인가! 요들 선생으로서의 내 인생은 정말 보람찬 시간이었다. 그중 제일 잘한 일은 한국어린이요들합창단을 만든 일이다.

한국어린이요들합창단은 1999년 요들 다섯 곡을 메들리로 엮어서 방송출연을 한 일이 계기가 되어 창단되었다. 올해로 벌써 23

년이나 되었으니 어느새 중견 합창단이 되었다. 지금 23기 단원들이 활동을 하고 있으니 합창단을 지휘하며 보낸 세월이 얼마나 빠른지 절감한다. 1기 합창단 단원들은 벌써 30대 초중반의 사회인이 되어 사회 각계각층에서 멋진 활약을 하며 합창단의 이름을 빛내주고 있다.

요들언니는 늘 새로운 일을 벌이길 좋아하는 말괄량이 삐삐처럼 남들이 하지 않는 일을 즐겨하는 천하의 개구쟁이다. 처음 어린이합창단을 데리고 방송을 시작했을 때의 일이다.

KBS 〈열려라 동요세상〉에서 3분이라는 노래시간을 정해주었다. 통상적으로 1절과 간주 그리고 2절 노래를 부르면 3분이다. 하지만 나는 여섯 곡을 메들리로 편성했다. 대형을 맞춰 현란한 안무까지 세 달을 연습시켜 첫 방송을 띄웠다. 물론 며칠 동안 고심하며 노래를 신중하게 선택했다. 노래의 키를 조절하고, 가사에 맞춰 안무를 짜고, 악기를 편성하고, 어느 부분에 줌인을 하고 줌아웃을 해야 할지 모두 구성해서 방송한 것인데, 결과는 완전 서프라이즈!

"아니, 어떻게 이렇게 3분을 완벽하게 구성하셨어요? 한 편의 뮤지컬인데요! 3분에 어떻게 여섯 곡을요?"

대형을 만들어서 자기 자리에서 정해진 안무를 하려면 많은 시간이 필요하다. 단원 24명 전체가 가만히 서서 노래만 3분을 부르고 있다면 얼마나 심심할까? 물론 그렇게 불러야 할 노래도 있지만,

요들처럼 살아라

우리가 보여줄 경쾌한 요들에는 거기에 맞는 신나는 율동이 필요했다. 그래서 매스게임 수준의 율동과 안무를 넣어서 방송을 했던 것이다.

합창단이면 모든 소리를 다 소화해 낼 수 있는 기량이 있어야 한다. 처음부터 소프라노, 알토, 메조소프라노 등 파트를 나누면 어느새 자기 소리가 그 파트 음역에 적응되어 나중엔 그 이상의 소리를 못내는 경우가 많다. 그래서 시간이 좀 더 걸리더라도 전체 파트를 다 부를 수 있도록 훈련한다.

우리 합창단 아이들은 키 순서대로 번호가 정해져 있다. 각 번호에 맞는 안무와 율동을 연습해서 완벽한 작품을 만든다. 처음 정해진 번호는 6개월에 한 번씩 바뀐다. 하루가 다르게 쑥쑥 크는 아이들이라 키 번호는 달라지기 일쑤다. 요들언니처럼 앉으나 서나 키차이가 없는 아이들은 계속 1번을 고수하기도 한다. 6개월이 지나면 각각의 번호를 마구잡이로 섞어서 바꾼다. 키 작은 1번이 5번으로 가고, 8번이 1번으로, 중간 4번이 키 큰 12번으로 뒤죽박죽 번호를 바꿔서 안무 연습을 한다. 처음에는 자기 자리가 아니다 보니 매우 헷갈려 하지만 어느새 어느 자리에 서더라도 각각 다른 안무를 해낼 수 있게 된다. 이게 바로 '히딩크 작전'이다.

우리 합창단 1기부터 10기 정도까지는 히딩크를 안다. 2002년 월드컵을 4강까지 올려준 역사적인 감독 히딩크. 하지만 요즘 아이

들은 히딩크라는 이름을 잘 모른다. 요들언니는 우리나라의 2002 월드컵의 신화 같은 이야기를 신나게 들려준다.

"히딩크는 정말 대단한 감독이었어. 어떻게 히딩크 감독이 우리나라 축구를 4강까지 올릴 수 있었을까? 1번 전셋집, 2번 전천후?"

"그래! 히딩크 감독은 수비수, 공격수 모두 연습시켜서 선수들이 어느 포지션에서도 축구를 잘할 수 있도록 훈련시켰대. 넓직한 장갑만 끼면 누구나 골키퍼도 할 수 있을 만큼…"

우리 합창단 단원들 중 아무나 붙들고 "너 여기 왜 들어왔니?" 하고 물으면 "사람 되려구요!"라고 대답한다. 아니, 애들이 무슨 단군신화 속 호랑이나 곰도 아닌데 사람이 되려고 라니!

요들언니는 늘 사람이 되라고 가르친다. 학부형들에게도 요즘 아이들에게는 찾아보기 힘든 예의와 겸손, 인내를 가르치는 게 목적이라고 늘 얘기한다. 예쁜 모습으로 무대에 서서 노래를 부르고 춤을 추고, 악기를 연주하면 모든 관객들이 박수를 쳐준다. 아낌없는 칭찬을 받다보면 어느새 으쓱할 수 있다. 그럴 때마다 요들언니는 강조한다.

"너희들이 무대에 서서 이렇게 박수를 받는 건 정말 관객들에게 감사한 거야. 그치? 관객들에게 끊임없이 감사하자!"

무대를 준비하기 위해서는 뜨거운 햇볕 아래서 땀을 뻘뻘 흘리며 의상이 흠뻑 젖기도 하고, 추운 겨울 크리스마스 야외 공연장에

서는 손발이 꽁꽁 얼어 악기 연주도 잘 안 될 때가 있다. 몸속에 핫팩을 스무 개씩 둘둘 말아 붙이고 공연을 해야 할 때도 있다. 이 모든 게 사람 만드는 과정이라고 생각한다. 그런 고생을 경험해본 아이들이기에 참을 줄 알고, 기다릴 줄도 안다.

요즘 아이들은 치킨이든 피자든 먹고 싶을 때면 기다릴 필요 없이 거의 모든 걸 곧바로 충족한다. 참을 일이 없고 기다릴 일도 없다. 그렇기에 아이들은 조금이라도 자신이 원하는 것을 못하게 되면, 참지 못하고 떼를 쓰며 반항한다. 아이들이 연습하다가 목이 마르다고 해도 한 번 정도는 참게 한다.

"선생님도 막 뛰고 땀 흘리며 지휘했더니 목이 마르네! 그런데요 노래만 마무리하고 같이 마시자, 응?"

아주 사소한 일일 수 있지만 목마름, 배고픔, 추위, 더위를 참을 일들을 요들언니는 계속 제공한다. 합창단 5년이면 어느 무인도에 갖다 놓아도 꿋꿋하게 살아남을 수 있는, 단단한 아이들로 성장하게 된다. 무거운 악기나 의상들도 손수 들고 다니며 공연을 하다 보니 작고 귀엽기만 했던 초등학교 1학년들도 어느새 튼튼하고 꿋꿋한 언니 오빠가 되어 고 3쯤 되면 웬만한 어려움은 힘들게 여기지도 않는다.

생일이 되면 아이들은 대개 "엄마, 아빠! 나 무슨 선물해 줄 거야?"라고 묻는다. 그러나 우리 합창단원들의 생일은 보통의 아이들

과는 조금 다르다. 생일을 맞게 되면 며칠 전부터 부모님께 드릴 선물과 편지를 준비한다. 낳아서 기르고 키워 주신 부모님에 대한 감사의 마음을 전하는 특별한 이벤트도 함께 펼쳐진다. 합창단 단원의 생일 이벤트는 부모들에게도 큰 감동이다.

네가 실패 맛을 알아? 실패 연습은 중요한 거야!

요들언니는 실패를 경험할 수 있게 하는 것도 큰 교육이라 생각한다. 요즘 아이들은 실패를 경험할 일이 거의 없다. 실패를 하기 전에 부모나 환경을 통해서 모든 게 바로 해결되기 때문에 실패라는 걸 경험해볼 일이 없는 것이다.

"자! 애들아 선생님 얘길 잘 들어봐! 부모님들도 잘 들어보세요."

요들언니는 수업도 연습도 부모님들과 함께한다. 부모들도 선생님이 무얼 어떻게 가르치는지 알아야 한다고 생각하기 때문이다.

"자! 다음 주에는 드디어 방송녹화! 우리는 지금 히딩크 작전으로 완벽하게 연습했잖아. 그런데 방송녹화를 하다보면 이상한 일이 생길 수도 있단다."

아이들과 부형들은 매우 진지하게 요들언니를 바라본다.

"방송국 PD 선생님이 화면 조정을 해 보다가 '오른쪽 두 번째 애는 빼는 게 좋겠어요'라고 할 때가 있어. 몇 달 동안 방송국 간다고

열심히 연습하고, 의상이랑 악기랑 다 준비해서 여기까지 왔는데 빠진다니… 친구들한테는 다음 주에 방송 나온다고 자랑까지 다 했는데… 엄마도 엄마 친구들한테, 우리 애가 다음 주 방송에 나온다고 다 자랑했는데… 이런 경우가 생길 수 있겠니? 없겠니? 방송을 하다 보면 이런 일이 얼마든지 생길 수가 있단다. 이런 상황이 생기면 어떻게 해야 될까?"

이번엔 한 명 한 명 아이들의 대답을 들어본다. 대부분 곧바로 대답하지 못한다.

"안 돼요. 나 다 자랑했는데… 엉엉엉엉~ 이렇게 울꺼니?"

요들언니의 우스꽝스런 표정에 다들 웃긴 하지만 속으로는 '혹시 그런 상황이 나한테 생기면 어쩌지?' 하는 불안과 걱정은 어쩔 수 없이 눈에 보인다. 그때 요들언니의 단호한 한마디!

"그때는 이렇게 하는 거야! 감사합니다! 다음에 더 열심히 하겠습니다!"

순간 분위기가 싸해진다.

"엄마들도 잘 들으세요. 그럴 때 '아니 우리애만 빼면 어떡게요? 우리 애가 뭐가 되냐구요? 우리 아이가 상처받잖아요? 말도 안 돼요! 도대체 뭐예요?'라고 하시면 안 되는 거예요. 엄마들도 겸허하게, '네! 알겠습니다. 다음에 더 열심히 하겠습니다.' 하고 단념하시는 거예요~"

요들처럼 살아라

요들언니는 합창단의 지휘자로서 이런 실수와 실패, 불이익의 경험을 미리미리 학습시켜 둔다. 설사 그런 충격적이고 슬픈 일이 어느 순간 내게 닥쳐와도 이렇게 미리미리 예견하고 연습해 두면 상처가 덜 되기 때문이다. 회복의 탄력성을 키워주는 훈련은 반드시 필요하다.

"○○야, 이번엔 방송을 못 하겠다, 어쩌니?"

"네, 감사합니다. 다음에 더 열심히 하겠습니다!"

이런 연습을 일일이 돌아가면서 모두가 똑같이 해본다. 시간이 걸리는 의미 없는 일 같아도 지금 와서 돌이켜 생각해보면, 그리고 그런 과정을 겪으며 성장한 아이들의 모습을 보면, 매우 의미 있는 교육이었다고 생각한다. 평소에 절대 겪을 수 없는 불이익을 당하는 경험을 합창단 안에서 간접적으로 경험해 보도록 하는 것이 요들언니의 교육 모토인 것이다.

그렇게 3년, 5년, 10년 합창단 활동을 한 단원들은 대학이나 군대를 가서도 또 사회인이 되어서도 어디에서든 사랑받고 경우 바른 어른으로 자랐다.

한국어린이요들합창단 신입단원을 뽑기 위해서 1년에 두 번 오디션을 한다. 합창단 창단 이후 국내에서는 내로라 할 만큼 활동을 했다. 우리 합창단은 1999년 이후 국내에서는 금상을 세 차례 수상

해서 명실공히 3관왕의 기염을 토한 바 있는, 국내 대표적인 합창단으로서의 자리를 굳건히 지키고 있다.

- KBS 전국민합창대회 금상
- 대교방송 전국합창대회 금상
- 통일부 주최 유니뮤직레이스 금상

요들언니는 늘 자랑스럽게 합창단을 소개한다. 이러다 보니 많은 학생들이 합창단에 입단을 하고 싶어 한다. 다년간의 합창단 활동경력이 대학입시에도 큰 스펙이 될 수도 있기에 열심히 오디션을 받으러 온다.

자원봉사 공연 시간 2천 시간으로 대학에 특례 입학한 단원들도 있다. 특수고등학교에도 우선 입학권이 주어지기도 한다. 물론 외국 유학 때도 공연 봉사 이력은 훌륭한 스펙이 된다. 하지만 요들언니는 결코 대학을 쉽게 가기 위한 관문으로 합창단의 문을 열지는 않는다. 열심히 봉사하다 보면 그런 좋은 기회들이 자연스럽게 생기게끔 도와주는 것뿐이다. 간혹 고입이나 대입 스펙 쌓기에만 목적을 두고 오디션을 보는 학생은 절대 합격시키지 않는다. 요들언니는 딱 보면 안다.

우리 합창단은 1년에 상반기, 하반기 두 번 오디션을 한다. 정기

요들처럼 살아라

오디션을 하는 날은 합창단 연습실인 요들아카데미가 완전 축제 분위기다. 천사 같은 합창단 학부모 임원들은 신이 나서 오디션 준비를 한다. 요들아카데미 입구에는 '신입단원 오디션'이란 커다란 현수막이 펄럭인다. 왼쪽 가슴에 응시표를 달고 대기하는 예비단원들의 표정은 사뭇 긴장되고 진지하다.

누구든 응시원서에는 자신의 자랑거리를 빼곡하게 적어서 제출한다. 학교 반 대표로 출현했던 교내발표회 출연경력, 성탄절에 불렀던 교회성가대 합창경력, 태권도 1품, 발레 1년, 스케이트 1년, 수영 6개월, 구연동화대회 출전 경력 등등 다채로운 경력이 즐비하다. 그러나 각종 대회의 수상 경력보다는 출전 경력이 대다수다. 뭐가 되었건 오디션 합격에 가산점을 얻기 위해 어린이집 유치원 사진, 재롱잔치 경력까지 등장한다.

이은경 선생님이 남자를?

 드디어 오디션 당일! 친구들의 얼굴에도 긴장감이 역력하지만 함께 온 부모님들은 더 긴장한다.

 "자! 자기소개 한번 해볼까요?"

 심사위원의 말에 완전 긴장하고 떨리기까지 한다.

 "네, 저는 ○○초등학교 ○학년 ○반 ○○○입니다."

 "그래요, 오늘 날씨가 어때요?"

 예기치 못한 심사위원의 질문에 찔끔한다.

 "얘! 오늘 날씨 좋잖아!"

 순간 부모님이 답을 하려 든다. 조금이라도 합격에 도움을 주고 압력을 가하기 위해 외가부터 친가의 할아버지, 할머니까지 모두 모시고 오디션에 참가한 친구들도 종종 있다.

 "아이구, 우리 손녀가요, 노래를 아~주 잘해요. 얘가요, 노래를 부르면 우리 동네 제 친구 할아버지들이 아주 녹아요, 녹아! 얼마나

이쁘구 영리한지, 아주 우리 경로원의 스타예요!"

손녀의 합격을 위한 애절한 지원사격이다. 할머니, 할아버지 응원단을 보며 정말 자식 사랑, 손자손녀 사랑의 완결판을 보는 듯하다.

오디션 참가자 한 명에 아빠, 엄마, 외할머니, 외할아버지, 친할머니, 친할아버지, 이모, 삼촌, 고모 등 10명의 응원부대가 온 적도 있다. 최고의 압력부대를 편성해 참석하는 완전무장파 오디션 단원도 있다.

"우리 애는 꼭 붙여주셔야 됩니다. 그리고 요 동생도 내년에 오디션 보려구요!"

심사는 늘 3명의 심사위원이 진행하며 각자 나누어 참가자에게 질문을 한다. 일단 단원이 되기 위해서는 성실하고 겸손하며 바르게 자라온 인성이 매우 중요하기에 시간이 걸려도 면접시간을 충분히 갖는다. 그러니 오디션을 하는 데 꼬박 하루가 걸린다.

우리 합창단의 전통은 부모와 함께 오디션을 받는 것이다. 사소한 질문부터 심도 있는 질문까지 오디션을 하다 보면, 응시자 본인과 그의 부모님까지 대강 인성 파악이 된다.

"친구가 합창단 활동을 하다 보면 힘들 때가 있어요. 그럴 때는 어떻게 하시겠어요?"

"저는 그래도 꾹 참고 열심히 하겠습니다."라고 대답하는 응시자

는 일단 점수를 확보할 수 있다. "저기…음…그러니까…음…" 하고 말꼬리가 흐려지는 아이들도 많다. 이 질문을 부모님께도 똑같이 한다. "네, 저는 얘가 싫다면 절대로 안 시킵니다. 아이를 존중하거든요."

자! 이렇게 대답하는 부모의 점수는 과연 몇 점일까?

심사위원들의 심사표에는 12가지 항목의 점수표에 소중한 점수들이 하나하나 채워지고 있다. 심사항목은 요들발성 10점, 성악발성 10점, 음정 10점, 박자 10점, 무대매너 10점, 표정 및 자세 10점, 화술 10점, 특기 10점, 자신감 10점, 의욕 10점, 부모면접 10점, 마스크 10점 그리고 비고 등 총 120점 만점이다. 그중 제일 중요한 부분이 바로 부모 면접 부문이다. 이 부분에서 만점을 받기 위해 양가 할머니, 할아버지, 이모, 삼촌, 고모까지 대동을 한다.

어떤 부모님은 "아, 네, 합창단은 일단 입단을 하면 책임감도 매우 중요하다고 생각합니다. 아이랑 신중히 이야기해 보겠습니다. 네가 힘든 것도 이해하지만 모두가 같이 활동하는데 나 하나 빠짐으로 인해서 합창단에 지장이 생길 수도 있다고 얘기해 주겠습니다."

아싸! 이런 학부형은 뭔가 심지가 굳다는 인상을 준다. 참으로 다양한 성격을 가진 아이들과 부모들이 오디션 장에서 벌써부터 구별이 된다. 노래와 춤과 요들 끼가 넘치는 것도 중요하지만 앞으로 단체생활을 해 나갈 수 있는 인성이 더 중요한 덕목이기에 신중을

요들처럼 살아라

기해 오디션을 한다.

우리 합창단은 합격통지서를 우편으로 보낸다. 그래서 오디션을 보고 간 후에는 매일 우체통을 확인하며 마음을 졸이고 결과를 기다린다고 한다. 지금은 인터넷 세상이 되었어도 합격통지서만큼은 우표를 붙여서 보내주는 게 우리 합창단의 전통이자 지휘자의 고집이다. 물론 불합격이라고 해도 정성껏 우표를 붙여서 모두에게 보낸다. 참 좋은 친구를 만나서 반가웠다고. 다음 번 오디션에 꼭 다시 응시하라고, 우리 가족이 꼭 되어주길 바란다고 적는다.

"이은경 선생님은 뭘 좋아하시죠?"

"남자요, 남자!"

어린이나 어른이나 요들회원들 모두 똑같이 대답한다. 누가 들으면 요들언니 지휘자 선생님은 어지간히 남자를 좋아한다고 생각할 정도다. 그러나 어쩌랴! 요들언니가 남자를 좋아하는 것은 팩트다.

어린이합창단이나 성인 요들중창단이나 어딜 가도 남자들이 부족하다. 항상 여자들이 남자들보다 월등히 많다. 그러다 보니 4성부 합창이 쉽지 않다. 어린이들도 남녀 짝을 지어 폴카춤을 추기가 어렵다. 남자 수가 적다보니 여자단원들에게 남자의상을 입혀 춤을 추기도 한다. 그러기에 일단 남자단원들이 들어오면 단장으로서 신이 나는 건 당연하지 않은가.

남녀가 동점일 경우엔 남자에게 우선권을 주는 우리 합창단 제도가 있기에 어쩔 수 없이 남녀 차별이 공식적으로 존재할 수밖에 없다. 오죽하면 남자를 좋아한다는 꼬리표를 달고 사는 요들언니가 되었을까.

점수 우선제도는 두 가지가 있다. 첫째, 남녀 동점일 경우는 남자단원 우선 선발, 둘째, 키 작은 고학년과 키 큰 저학년이 동점일 경우 당연히 키 작은 고학년을 우선 선발한다. 어쩔 수 없다. 무대에 서는 될 수 있으면 키가 작은 친구들이 예쁘기 때문이다. 철이 다 든 고학년인데 덩치가 얘기 같으면 완전 딱이다.

우리 합창단원 중에서 10년간 1번 자리를 고수하던 서현이는 사진기자들도 좋아하던 유명한 단원이다. 어느 공연, 어느 방송, 어느 행사에 가서도 너무나 귀엽게 1번 자리를 빛내주던 유명한 친구다. 정말 웃는 모습이 예뻤던 서현이는 후배들에게도 늘 회자되고 있다. 이렇게 어쩔 수 없는 공식적인 남녀차별제도가 우리 합창단에 존재하고 있음을 명확하게 공개하는 바이다.

엄마랑 아빠도 같이 땀을 흘리라구요?

오디션 참가자들 가운데에는 재수생이 상당히 많다. 첫 오디션에서 불합격을 받아도 괜찮다. 두 번째 오디션에 응시원서에 재수생이라고 쓰면 무조건 5점을 더 주는 가산점제도가 있기 때문이다. 그러다 보니 합창단은 되고 싶은데 도저히 실력이 안 되는 친구들은 무조건 재수를 택한다. 무조건 오디션을 보고 일단은 예상대로 불합격을 받는다. 6개월 후에는 재수생 가산점 5점을 더 받고 당당히 합격을 할 수 있는 것이다. 물론 불합격 후 6개월이 그냥 지나가겠는가? 실력이 많이 향상될 수밖에 없기에 5점이라는 가산점이 그냥 주어지는 건 결코 아니다. 두 번째 오디션을 꼭 합격하고야 말겠다는 결심과 노력의 결과는 반드시 영광의 합격증으로 보상을 받는다.

어렵게 합창단에 합격하면 이 세상이 모두 내 꺼 같은 기분이다. 하지만 여기가 끝이 아니다. 바로 정단원이 되기 위한 시작일 뿐이다. 일단 합격을 하면 예비단원으로 입단한다. 3개월 동안 예비단원

수업을 열심히 받은 후 당시 정단원 오디션을 보고 거기서 최종합격이 되면 비로소 합창단 단복을 입을 수가 있다. 3개월간의 예비단원 교육기간은 정말 중요하다. 예비기간 동안에는 단원과 단원부모가 꼭 같이 수업을 해야 한다. 똑같이 노래하고 춤추고 간식을 먹고 이야기를 듣는다. 하루 3시간을 꼬박 지휘자와 함께한다. 매주 토요일 오후는 완전히 아카데미에 올인하게 된다.

"자, 오늘은 노래하면서 춤추는 연습, 워킹하면서 노래합니다. 좀 더 동선을 넓히기 위해 스키핑스텝을 밟으며 노래합시다."

홀쩍홀쩍 뛰는 스키핑스텝은 발만 움직이기도 힘든데 노래까지 크게 불러야 한다. 예비단원 첫 한 달은 부모님들 살이 쏙쏙 빠진다. 토요일 하루라도 땀을 뻘뻘 흘리며 춤추고 노래하다 보면 다이어트는 저절로 된다. 내 아이가 어떻게 공부를 하는지, 얼마나 고생하며 연습을 하는지 또 선생님은 얼마나 애를 쓰는지 학부형도 공감해야 한다.

3개월 예비기간을 동고동락하다 보면 어느새 요들송 안무와 무대매너를 저절로 익히고 몸에 배일 정도로 훈련을 받는다. 때로는 군인들의 유격 훈련처럼 독일식 발성연습을 훈련하기도 한다. 바닥에 엎드려 비행기 모양으로 두 손, 두 발 모두 번쩍 들고 소리를 내보기도 하고, 펄쩍펄쩍 뛰면서 발성연습을 하기도 한다. 웬만하면 손목과 발목에 모래주머니까지 채워서 시켜야 하는 데 말이다. 하하하!

발성이 제대로 되어야 노래를 잘 부를 수 있기에 호흡법을 가르치는 데 특히 주력한다. 생전 처음 접하는 음악수업에 학부형들은 모두 깜짝 놀란다. 그런가 하면 지휘자의 재담과 맛깔스러운 이야기들에 시종일관 까르륵 웃으며 3시간을 훌쩍 넘기기도 한다. 이렇게 토요일이 열두 번 지나면 어느새 예비단원 수습기간을 마치고 드디어 정단원 오디션을 볼 수 있는 자격을 얻는다. 스위스 민속악기인 빗자루 우드스푼, 빨래판 연주는 반드시 선배들에게 배우도록 한다. 아이가 한 집에 하나 또는 둘 밖에 없는 요즘 가정에서 선후배간의 우정을 배울 수 있는 좋은 기회를 만들어주기 위함이다. 때로는 나이 어린 선배가 나이 많은 후배를 가르쳐야 할 때가 종종 있다. 우리 합창단에서 유명한 일화를 남긴 보민이가 늘 생각난다.

아담한 지휘자 닮아서 늘 1번, 2번 자리를 고수하던 보민이가 중학생 때 예비단원으로 입단한 후배 언니를 가르쳐야 하는 상황이 되었다. 자기보다 머리가 두 개는 더 있는, 나이 많은 후배를 가르치기란 결코 쉽지 않았을 것이다. 보민이의 작은 키는 깨금발로 겨우겨우 눈높이를 맞추고 두 손 번쩍 들어 키 큰 후배의 어깨까지 올려서 빗자루를 가르쳐 준다. 이마에는 땀이 송골송골 맺히지만 설명은 또 얼마나 잘하던지 대견하기 짝이 없다. 키 작은 선배의 가르침을 들으며 열심히 따라 하는 키 큰 후배도 대견하고 착하기 그지없다. 그게 바로 알프스요들친구, 즉 '알친 정신'이니까. 요들언니는 늘 '알

친 정신'을 강조한다.

그래! 요들언니는 저 북한의 누구보다도 더 강한 세뇌를 시킨다고 생각하는 분들이 많으신 걸 안다. 진짜다. 나는 아이들에게 강하게 '알친 정신'을 각인시킨다. 사람이 되려고 합창단에 들어왔는데 진정한 사람이 되어야 하기 때문이다. 진정한 사람은 잘 참고 견딜 수 있어야 한다. 또 선후배간의 예의도 잘 지킬 줄 알아야 한다. 나만을 위해 살아주던 가족들에게 이젠 내가 가족들을 위해 봉사할 마음을 가져야 한다.

합창단에 들어오면 참 많은 걸 배운다. 4시간 연습시간 중에 2시간 노래, 2시간 이야기이다. 지휘자의 어린 시절과 인생 경험을 들려주며 삶의 지혜도 전달한다. 참고 견디는 훈련들 모두가 합창단원이 꼭 가져야 할 덕목이다. 따라서 하루 3~4시간을 예비단원 부모들과 부대끼는 경험은 필수다.

3개월 예비수습기간 동안에는 선배들 공연 참관도 의무사항이다. 선배들이 공연하는 날이면 1시간 전에 공연장에 도착해서 악기도 세팅하고 의상을 갈아입는 것도 돕고 무대 뒤의 스태프 역할은 예비단원들이 도맡아야 한다. 물론 모든 게 서툴고 어눌하다. 화려한 무대에 서서 예쁜 의상을 입고 멋진 공연을 하고 관객들의 큰 박수를 받는 선배들의 모습이 얼마나 부러울까. 나도 저 무대에 서서 멋진 공연을 하는 날을 꿈꾸며 선배들 공연무대 뒤에서 고생을 함

요들처럼 살아라

께한다. 무대 위의 화려함 뒤에는 이런 어려움과 힘듦이 있다는 것을 예비단원 시절에 모두 익혀야 한다. 화려함 뒤에 숨겨진 고난이 더 소중하다는 걸 공연을 마치고 나면 더 절실히 배우기 때문이다.

때때로 어떤 관객들은 무대 뒤까지 찾아와 너무 감사하다고, 공연 덕분에 정말 행복했다고, 아이들 간식 값이라도 보태라고 흔쾌히 용돈을 주고 가신다. 참 고마운 분들이다. 그런 분들께도 진심으로 감사하다는 인사를 할 수 있도록 단원들을 가르친다. 이렇게 수도 없이 많은 공연을 하면서 정말 단단한 아이들로 커나간다. 늘 방긋방긋 웃으며 공손하고 상냥하게 인사를 잘하는 예쁜 우리 한국 어린이요들합창단 단원들! 정말 사랑스럽다.

정단원 오디션 보는 날

정단원 오디션을 보는 날은 우리 합창단의 최고 행사날이다. 3개월을 선배들과 함께 땀 흘리며 연습했는데, 3개월간 배운 노래와 율동, 안무, 소통하기, 매너 모두를 예비단원 심사 때와는 다른 스타일로 오디션을 보게 된다.

일단 공개 오디션이다. 심사위원은 예비 오디션 때의 3명이 아니라 바로 선배들 '전원'이다. 참 독특한 우리 어린이합창단 운영법을 다른 지휘자들도 벤치마킹하고 싶어 한다. 그런데 그렇게 하기에는 조금은 특별한 마인드와 교육적 테크닉이 꼭 필요하다. 3개월 동안 열심히 연습한 노래와 율동은 한 기수 단원들이 같이 움직여야 한다. 대형을 맞춰 율동과 노래를 맞춰 하나의 작품을 완성하려면 팀워크가 필수다.

8명이 한 조가 되어 오른쪽, 왼쪽 앞으로 뒤로 뛰고 걷고, 다이아몬드 스텝도 하고 투스텝도 하면서 2분 30초짜리 스테이지 노래와

안무를 마무리 한다. 심사를 하기 위해 앉아서 보던 선배들은 우레와 같은 박수를 보낸다.

1스테이지에서 4스테이지까지 넘어가게 되면 신입단원들은 어느새 오디션 장이 아닌 공연장이 되어버린 듯 긴장감은 싹 없어지고 신나게 노래를 부르고 있다. 한 스테이지가 끝날 때마다 3개월간 같이 뛰고 노래 부르던 학부형들도 신나게 박수를 친다. 그야말로 한마음 한뜻이 되어 모두 한 가족이 되는 순간을 만끽한다.

20여 분 동안 그동안 배운 레퍼토리를 모두 선보인다. 빗자루 우드스푼도 한몫을 한다. "휴~" 정단원 오디션을 마친 후배들은 안도의 한숨을 내쉰다. 정단원이 되든 안 되든 일단은 해냈다는 뿌듯함에 눈물이 날 지경이다.

어느새 심사위원들의 거수가 시작된다. 예비단원들의 합격여부가 그 자리에서 결정된다.

"자, 1번 ㅇㅇㅇ. 합격을 원하는 선배 손들어 봐요!" 간신히 반수를 넘는다. "휴~" 여기저기서 탄성이 터져 나온다. "합격!" 정말 감격스러운 순간이다. 한 명 한 명 호명이 될 때마다 정말 초긴장이다. 정단원이 못 될 수도 있기에 모두 긴장하는 건 어쩔 수 없다. 어떤 경우는 선배들의 거수가 딱 반으로 찬반이 나뉘어 난감할 때도 있는데 상황을 보고 선배단원 한 명이 슬그머니 찬성 쪽으로 바꾸어 들어서 합격을 시키기도 한다.

정단원 오디션에서 불합격은 늘 있다. 전체가 한 번에 모두 정단원이 되는 건 아니다. 실력이 아직 부족하거나 팀워크가 잘 안 되는 경우 등 여러 가지 이유에서 선배들의 찬성을 반 이상 받지 못하면 불합격이 될 수밖에 없다. 따라서 3개월 연수기간 동안 지휘자는 결코 정단원이 한 번에 바로 되지 못해도 앞으로 있을 수시 정단원 오디션에 다시 도전, 언제든지 정단원이 될 수 있음을 미리미리 훈련시켜 둔다. 그게 바로 실패의 연습인 것이다.

똑같이 시작한 같은 기수의 예비단원들이 한꺼번에 정단원이 되면 좋지만 그러지 못한다 해도 좌절하거나 실망하지 않고 다시 도전할 수 있는 시간을 잘 견딜 수 있도록 미리미리 견고한 마음을 만드는 훈련을 쌓아 두는 것이다.

한 번에 정단원이 되지 못하면 계속 같이 연습에 참여하면 된다. 그러다 자신이 생기면 정단원 공개오디션을 보고, 안 되면 또 연습기간 연장해서 또 오디션을 본다. 실패가 결코 끝이 아니고, 앞으로의 성공을 위해 좀 더 공부하고 노력하면 된다는 걸 자연스레 익히는 경험을 쌓는다. 이렇게 1년의 예비단원 기간을 거쳤던 친구가 떠오른다. 그의 부모님도 참 대단한 분들이다. 기다리는 일이 결코 쉽지는 않았을 텐데 말이다.

이렇게 힘들게 정단원이 되면 그 다음 주에는 착복식을 하게 된다. 착복식을 하는 날은 우리 합창단의 최고 명절이다. 합창단의 모

든 선후배 가족들이 모여서 성대한 착복식을 치른다. 준비된 의상을 부모님들께 직접 입혀주는 의식이다. 화려한 요들 의상을 얼마나 입고 싶었을까. 그렇게도 그리던 의상을 마침내 입을 때 단원들은 눈물이 난다. 의상을 입혀주시는 학부형들도 같이 눈물을 흘린다. 3개월간 고생하던 시간들이 주마등처럼 지나가며 이렇게 영광스런 시간을 맞이하게 됨에 깊이 감사한다. 아이나 어른이나 그저 눈물바다. 의상 하나 입는 게 이렇게 감동스러울 수가 없다.

"이제는 비로소 알친이 되었어요. 알프스요들친구들, 알친! oo기 정단원 여러분, 환영합니다. 진심으로 환영합니다. 이제는 자랑스러운 알친 정단원으로서 이 세상 모든 사람들에게 행복과 희망을 드리는 멋진 천사가 되어 주세요. 지난 알친 선배들이 해왔듯이 이번에 합격한 oo기 정단원 여러분들도 선배들과 함께 합력하여 선을 베푸는 멋진 단원들이 되어 주세요. 진정한 사람이 되어 주세요."

지휘자의 간절한 바람을 풀어놓는다. 3개월간 같이 동고동락한 가족들이기에 모두 고개를 끄덕이며 축하를 해준다. 물론 처음 입는 요들 의상을 입고 첫 번째 공연을 한다. 알친 요들가족 모두의 축제의 날이다.

드디어 데뷔 무대

착복식을 마친 후 데뷔무대는 늘 같은 양로원이다. 할머니들만 모여 사시는 청운양로원. 역사가 아주 오래 된, 참 깨끗하고 예쁜 양로원이다. 양로원 가족 모두 천사들처럼 착하고 예쁘다. 그곳에 사시는 할머니들도 우리가 찾아가는 날은 최고로 예쁘게 꾸미시고 연지 곤지 찍고 구경을 나오신다. 제일 예쁜 꽃무늬 블라우스를 챙겨 입으시고 덧버선도 알록달록 꽃무늬다. 1년에 두 번은 데뷔무대로 꼭 찾아가지만 그 외에도 수시로 찾아가서 위문을 한다.

막 수습기간을 마친 단원들이라 가끔 실수도 하고 율동도 어눌하지만 할머니들은 그저 예뻐하신다. 평상시 안 드시고 몰래 숨겨놓았던 사탕이며 초콜릿을 주머니에 넣고 오셔서 아이들에게 한줌씩 쓱 손에 쥐어주기도 하신다. 아이들이 정말 예쁘다고 얼마나 좋아하시는지 모른다.

합창단 공연의 경우 기획무대 등 큰 무대에는 훈련된 선배단원

들이 나가고 신입단원은 편안한 관객들을 모실 수 있는 양로원 시설공연으로 먼저 출동시킨다. 편안한 무대에서 경험을 쌓다보면 더욱 더 실력이 늘어 큰 무대에서도 당당하게 잘할 수 있게 된다. 그렇다고 양로원 공연을 소홀히 하는 건 절대 아니다. 그 수많은 공연 중에 제일 소중한 공연이기도 하다. 1시간 공연을 마치고 나면 바리바리 싸들고 간 맛있는 떡이랑 음료수들을 할머니들께 대접한다. 헤어질 때는 늘 두 손 꼭 붙들고 눈물까지 글썽이며 "다음엔 언제 올겨? 나 죽기 전에 꼭 다시 와!"라는 말씀을 잊지 않으신다. 간절한 할머니의 바람을 뒤로 하고 돌아오는 길은 늘 짠하다.

다음 공연에 가서 늘 그 자리에 앉아계시던 할머니가 안 계시면 그새 하늘나라로 가신 거다. 워낙 연로하신 할머니들이 계신 곳이라 오랫동안 우리의 관객으로 남아 계시지 못한다. 이처럼 안타까운 모습을 보고 겪으면서 합창단 아이들은 인생의 어떤 단면을 보고 느끼는 바가 있을 것이다. 있을 때 잘해야 한다!

이렇게 첫 데뷔 무대를 무사히 마치고 차근차근 큰 무대를 향해 순항한다. '다음 공연 올 때도 꼭 그 자리 그대로 계셔주세요.' 마음속으로 기도하며 공연을 마친다.

6장

이은경과 알프스 친구들, 요들의 진가를 입증하다

일본인이여! 우리가 있다!

2007년 일본 후쿠오카 공연 때의 일이다. 한중일 교류 음악제에 한국대표로 출연하게 되었다. 우리는 어린이와 성인이 한 팀으로 꾸려져 20명 정도의 소규모 중창단으로 연주를 준비했다.

중국은 과연 대륙의 힘을 과시라도 하듯이 80여 명의 합창단과 스태프를 합쳐 100여 명으로 공연팀을 구성했고, 일본은 200여 명의 대규모 연주단을 꾸며서 일본에서 열리는 한중일 음악제의 면모를 확실히 갖추고 준비했다.

한중일 교류음악제라서 우리 단원들도 3개국의 교류를 꿈꾸며 중국, 일본 친구들에게 줄 선물도 마련하여 기대와 설렘으로 일본행 비행기에 올랐다. 일본 후쿠오카 공항에 발을 내딛는 순간부터 뭔가 보이지 않는 힘겨루기의 분위기가 느껴지는 건 기분 탓이었을까?

우리 단원들은 늘 그렇듯이 중국과 일본 단원들에게 밝은 모습으로 대하며 친하게 지냈다. 연습시간 외에도 관광도 같이 다니고

도란도란 이야기도 나누며 많이 친해졌다. 처음 만났을 때 느꼈던 기 겨루기 같은 건 며칠 만에 다 사라졌다. 어느새 3개국 단원들은 오래 알고 지낸 사이처럼, 때론 형제자매처럼 이야기를 나누고 서로의 숙소를 오가며 스스럼없이 어울렸다. 이런 게 바로 국제교류로구나, 하는 느낌을 확실하게 받았다.

드디어 3개국 연합공연의 날이 돌아왔다. 막상 본 공연 당일이 되니 상당한 긴장감이 맴돌았다. 중국, 일본 단원들 사이에서도 며칠 동안 즐거웠던 친교 분위기보다는 경쟁의 기류가 느껴지는 듯했다.

공연을 준비하는 회의 시간에 공연기획자가 나를 따로 부른다. '무슨 일이지? 왜 나만 따로 부르는 걸까?' 긴장과 궁금증이 교차했다.

"제 말씀을 잘 들어주세요. 오늘 공연에서 주의하실 게 있습니다. 오늘 관객은 전체가 거의 일본인들입니다. 이은경 지휘자님께서는 절대로 관객들의 박수를 유도하거나 같이 노래 부르기 같은 일을 하지 말아주세요. 한다 해도 일본 관객들이 절대 따라하지 않을 겁니다. 괜히 분위기 어색하게 만들지 마시고 약속된 공연만 진행하도록 부탁드려요."

며칠간 같이 다니면서 요들언니 공연스타일을 보아온 기획자가 아마도 본 공연에서는 내 스타일을 그대로 적용해서는 안 된다고

요들처럼 살아라

생각했던 모양이다. 며칠 동안 다니면서 요들을 따라 부르며 박수도 치고 3개국 단원들과 친교를 나누며 참 좋은 시간을 마련했는데 막상 당일 본 공연에서는 절대로 그러지 말라고 하니, 묘한 거부감과 오기가 발동한다. 계속 내 머릿속에서는 '절대 일본인들은 내 지시에 따르지 않을 것이다, 그러니 괜히 일본인들 건드리지 말라'는 거야?'

공연 전에 이런 얘길 들으니 정말 자존심이 상하고 화가 나서 오기에 발동이 걸렸다. 긴급 작전회의를 열었다.

"자! 우리 공연팀 긴급회의를 합시다. 방금 이런 제의를 받았습니다. 저는 한국 대표 지휘자로서 용납이 안 됩니다. 우리 팀이 한마음 한뜻으로 똘똘 뭉쳐서 일본을 뒤집어봅시다. 일본인들이 한국을 무시하기 때문에 박수도 안 치고 노래도 따라 부르지 않을 거라고 하니 이걸 우리가 한번 깨야 되지 않겠습니까? 우리는 한국 대표입니다. 일본에 무시당할 수는 없어요. 일본인들이 우리에게 엎드리게 만듭시다. 우리의 뜨거운 사랑을 일본인들도 느끼게 해봅시다! 한국을 무시하는 일본인에게 한국인의 뜨거운 맛을 보여주자구요! 우리는 할 수 있어요. 이기고 지는 걸 떠나서 뜨거운 감동을 주는 거예요. 한국의 뜨거운 사랑으로 일본인들을 모두 녹여버립시다! 저는 독립투사의 자손입니다. 우리 할아버지는 일본인의 총탄에 쓰러지셨습니다. 늘 일본을 나쁜 놈이라고만 생각했습니다만 이젠 나쁜 놈

이 아니라 불쌍한 자들이 되었습니다. 저런 국민성이 오히려 참 불쌍합니다. 우리의 힘을 보여줍시다!"

우리 팀 20명은 두 손을 모으고 파이팅을 외쳤다. 중국 팀의 공연에 이어 드디어 한국 팀의 공연이 시작되었다. 단원 모두 하나같이 방긋방긋 웃으며 요들을 어쩌면 그렇게 잘 부르던지 그 예쁜 웃음 속에 어느새 결연함이 점점 더 해지는 것 같았다. 중국 팀의 대규모 대형 공연에 비해 터무니없이 작은 규모의 공연이었음에도 불구하고 말이다.

하지만 공연이 진행되면서 기획자와 약속이라도 한 듯이 순간 냉랭해지는 일본 관객들의 반응에 놀라지 않을 수 없었다. 바로 전의 중국 팀 공연에서 그렇게 큰 환호를 해주던 일본 관객들이 한국 팀을 바라보는 눈빛은 너무나 달랐다. 무대에 서서 공연하는 아이들조차도 객석에서 전해지는 냉랭한 기운을 느끼고 있었다.

무대에서의 공연은 관객들과의 분위기 공유와 기가 통하는 느낌이 매우 중요하다. 관객들의 뜨거운 반응은 고래를 춤추게 하듯이 공연자를 춤추게 한다. 온몸이 땀에 젖을 정도로 에너지를 쏟아 공연하지만 신이 나면 전혀 힘들지 않다. 그런데 기가 통하지 않는 꽉 막힌 스크린 앞에서 공연을 하는 듯 숨이 막힐 정도로 답답한 느낌이 훅 끼쳤다. 솔로가 노래를 부르는 동안 나는 얼른 단원들을 모았다.

요들처럼 살아라

"자! 지금부터예요. 우리는 작은 거인입니다. 일본을 이길 수 있어요. 이 사람들의 기를 완전 꺾어보자구요? 자! 제가 박수 유도합니다. 노래도 시킬 거예요. 일본인들 모두 자리에서 일어나게 만들겠습니다. 우리 모두 힘을 합칩시다. 일본 한번 움직여 봅시다!"

자! 드디어 요들언니와 요들 팀의 등장 순서! 요들송과 한국민요 연주로 시작한다. 그 당시 많이 유행했던 노래 〈오나라〉가 단소 연주와 함께 불리자 관객과의 동화가 서서히 꿈틀대기 시작한다. 우리 팀의 뜨거운 기가 점점 관객들의 마음속에 젖어들기 시작한 것이다. 처음엔 팔짱끼고 관망하던 일본 관객들은 어느새 박수를 치고 있었다. 요들언니의 멘트가 나올 때마다 까르르 까르르 웃으며 박수를 친다. 슬슬 무르익어가는 열광의 도가니다. 드디어 요들언니의 중요 멘트가 시작된다.

"사랑하는 관객 여러분! 우리는 이웃나라 한국에서 여러분을 만나기 위해 이곳까지 왔습니다. 지구는 작은 푸른 별일 뿐입니다. 이 작은 지구촌의 가족들이 만나 이곳에서 노래를 부르고 있는 것입니다. 여러분과 우리들은 한마음으로 노래를 부르고 싶습니다. 꼭 같이 하고 싶습니다. 제가 '홀두리 홀리 홉싸싸' 하면 여러분 모두 그 자리에서 벌떡 일어나 주세요. 저희들과 같이 하는 겁니다."

우리들의 노래가 시작되었다. 노래를 부르며 축배의 잔을 들어 건배하듯 손을 번쩍 들어올리는, 축제를 즐기는 사람들이 한마음 한

뜻으로 같이 하는 〈웨기스의 노래〉다. 절대 안 될 거라는, 절대 박수도 안 칠 거라는, 절대 따라하지도 않을 거라던 기획자의 표정이 점점 굳어지기 시작한다. 자기와의 약속을 보란 듯이 위반하고 있는 요들언니와 알프스요들친구들의 공연을 그저 바라볼 수밖에 없는 순간이다. 그러나 일본인 관객들의 눈빛은 점점 빛나기 시작했다.

노래를 시작하면서 요들언니의 마음은 불처럼 뜨거워져 갔다. '이 사람들을 일으켜 세워야 돼! 이 사람들을 한통속으로 만들어야 돼! 요들언니가 온 힘을 다해 큰소리로 외친다.

"자 일어나세요! 홀두리 홀~리 홉싸싸!"

한두 명이 눈치를 보며 일어나기 시작한다. 슬금슬금 일어나는 관객들이 늘어나기 시작한다.

"자! 일어나세요! 다 같이 한마음으로 노랠 불러요! 여러분 모두 같이 불러요. 홀두리 홀~리 홉싸싸!"

요들언니의 외침에 일본인 관객 전원이 모두 벌떡 일어나서 우리 팀과 한마음이 되어 함께 노래를 부르고 있었다. 어느새 우리는 같이 하고 있었다. 노래가 끝날 때까지 우리 단원들의 눈엔 뜨거운 눈물이 흐르고 있었다. 감동의 도가니! 우리가 해낸 것이다. 노래가 끝난 뒤에도 우렁찬 박수가 끊이질 않았다. 아마 그들도 우리와 한마음으로 노래를 불렀다는 게 어떤 의미에서든 감동이지 않았을까. 요들을 통해서 우리는 하나가 된 것이다.

다음날 아침 아사히신문에 "한국의 알프스요들친구들이 일본을 일으켜 세웠다"는 제목으로 사진과 함께 대서특필되었다. 우리의 뜨거운 기가 일본인들을, 일본인들의 마음을 깨운 것이다. 공연을 마친 후 한국에 귀국했을 때 우리 팀은 국위선양을 하고 돌아온 듯 애국 요들팀이 되어 있었다. 국내 신문에서도 비중 있게 일본 공연을 다루었다. 14년이 지난 지금도 그날 그 순간을 떠올리면 가슴이 먹먹해진다.

KBS 전국민합창대회 더 하모니에 나가다

"KBS입니다. 이번에 열리는 전국민 합창대회에 한번 참여를 부탁드리려고요…"

KBS 방송 작가의 전화를 받고는 한참을 망설였다. 그동안 받아온 연락은 늘 출연의뢰였다. 하지만 이번엔 단순한 출연의뢰가 아니다. 대회에 출전하라는 것이다.

"아, 대회에 나가서 떨어지면 챙피한 거지. 지금까지 우리 어린이합창단의 활동을 보고 일부러 연락했다는 작가님의 전화가 고맙긴 하지만 그래도 이건 여러 합창단과 같이 무대에서 평가를 받아야 하는 건데…아니야! 아니지! 무슨 대회는…괜히 챙피한 일이 생기면 어쩌지… 화려한 요들 공연 장면을 예선편 방송에 그림삼아 넣어 구색을 맞추겠다는 방송국의 의도는 충분히 이해하지만 굳이 이렇게까지 해야 하나? …"

막상 대회나 콘테스트라는 명목으로 출전하기에는 섣불리 결심

요들처럼 살아라

이 서지 않아서 며칠 동안 고민하고 또 고민했다.

"그래, 한 번 해보자! 피디가 생각해서 연락한 거면 요들을 알릴 수 있는 작은 기회는 되겠지, 예선전에서 요들이 방송에 나가면 사람들이 요들에 관심을 더 가지게 될 거야, 그래, 한 번 해 보자. 지금까지 해왔던 요들 레퍼토리 조금만 더 보강해서 만들어보자."

이렇게 결심을 하고 일단은 5분짜리 곡으로 편곡을 했다. 이왕이면 내가 좋아하는 메들리 스타일을 따르기로 했다. 한 곡을 1절-간주-2절 부르는 걸 제일 지루해하는, 나의 독특한 취향을 그대로 적용하기로 했다. 일단 가요 메들리 1곡, 요들 메들리 1곡을 하기로 했다. 두 곡을 편곡하기로 하고 우리 합창단 음악감독 강동혜 선생님에게 대회준비 지시령을 내렸다. 일단 곡이 나오면 연습돌입! 내가 누군가? 한다 하면 해내는 불굴의 탱크주의자 아닌가!

강동혜 선생님은 지휘자의 강한 명을 받고 며칠을 머리를 짜내서 드디어 메들리 두 곡을 완성했다. 일단 곡이 준비되면 지휘자는 돌진이다.

"자, 얘들아! 이번 대회는 아주 멋진 경험이 될 거야. 전국에서 모든 합창단들이 거의 다 참여하는 대단한 규모의 합창대회거든. 아마 소중한 경험이 될 거야. 이번 기회를 통해서 실력도 많이 성장할 거고 아는 합창단도 많이 보게 될 거야. 우리 한번 열심히 해보자! 난 1등 하려고 나가는 게 절대 아니야! 상을 받으려고 나가는 것도 절

대 아니고. 너희들에게 재미있는 경험을 만들어 주기 위해 시작하는 거야. 그냥 즐기면 돼, 재미있게!"

일단 합창단 단원들과 학부형들에게는 결코 상을 받기 위해 치열한 경쟁 속에 뛰어 드는 게 아니라는 것을 수도 없이 상기시켰다. 그냥 즐기자고 세뇌가 될 만큼 상에서 관심을 떼어 내는 데 얼마나 많은 노력을 했는지 모른다. 합창단 가족들에게도 부디 여유로운 마음을 갖도록 처절할 정도로 애를 썼던 것 같다.

상을 받으려는 부담스러운 마음이 있으면 자연스러운 실력 향상이 결코 되지 않는다는 게 나의 지론이기에 어떻게 해서든 우리 합창단 가족들을 즐기기 작전에 몰아넣었다. 일단 악보 읽고 가사를 익히고 음률을 익히고 화음 넣는 연습부터 시작했다. 늘 하는 연습이지만 지휘자에겐 사실 처음부터 부담을 안고 갈 수밖에 없는 상황이다. 티를 안 낼 뿐이다. 은연중에 단원들과 학부형들 모두 슬슬 욕심이 생겨나는 게 눈에 보인다.

"얘들아, 너희들 잘 해야지, 대회인데. 상 받으면 좋잖아. 열심히 해!"

엄마들이 슬슬 아이들에게 압력을 가한다. 그럴 때마다 지휘자는 오히려,

"냅둬요. 애들 경험삼아 즐기자고 시작한 건데 왜 이렇게 부담을 주고 그러나들…그냥 즐기러 가자는데 말예요. 누가 상 들고 뭐 우

리 줄라고 준비하고 있대나. 호호"하며 내 특유의 너스레를 떤다. 그래도 사실 나라고 상 타고 싶은 마음이 없겠는가. 표현만 않을 뿐이다. 이게 바로 교육적 차원의 지휘자 사기다.

우리 합창단의 연습 열기는 갈수록 뜨거워졌다. 하면 할수록 소리가 예뻐지고 퍼포먼스가 좋아진다. 어느새 예선전이 눈앞이다. 많은 기자들과 방송 관계자들은 대회 처음부터 될 만한 팀들을 알아보는 데 귀신들이다. 〈남자의 자격〉이라는 프로그램으로 완전 인기몰이를 하던 그 당시 청춘합창단의 인기는 하늘을 찔렀다. 당시에 창립된 합창단이 그 이름도 유명한 청춘합창단. 꽁지머리 가수 김태원 씨가 지휘봉을 잡았다. 연로하신 어르신들의 합창을 만들어 가는 많은 스토리에 세인의 관심이 집중되었다. 시청률이 엄청난, 당시의 프로그램이었다. 청춘합창단은 '한국의 꿀포츠' 김성록 선생님 등 전국의 끼 있는 55세 이상의 어르신분들을 공개 방송오디션을 통해 선발했다. 처음 오디션 장면부터 뜨거운 인기를 얻으며 시청률을 사로잡은 히트 다큐 프로그램이었다.

〈KBS 전국민합창대회 더 하모니〉 예선전을 몇 번 같이 하면서 여러 합창단의 지휘자들과도 많이 친해졌다. 그러나 우리 어린이 단원들이야말로 어디에 가도 귀여움을 받는 합창단이었다. 아이들은 당시 예선전을 치르면서 다른 합창단을 만나면 방긋방긋 웃으며 공손히 인사하는 습관이 몸에 배었다. 다른 팀들을 경쟁상대로 여기지

않고 전국합창단과 함께 즐기는 자리라는 것을 강조했기에 우리 예쁜 단원들은 어디서나 사랑받는 귀요미들이었다.

1차 예선 합격! 소식을 듣고 단원들의 눈빛은 희망으로 빛났다. KBS에서 구색을 맞추는 차원에서 초대한 합창대회라고만 생각하고 시작했는데 예선에 덜컥 합격을 했으니 말이다. 1차, 2차 예선을 치르면서 합창단 수는 점점 줄고 있었다. 전국대회라는 경험을 처음 해보는 우리였기에 사실 매순간 긴장과 기대를 오가야 했다. 그러면서 슬슬 욕심도 생기는 건 어쩔 수 없었다. 그래도 지휘자는 늘 아이들에게 "우리는 재밌게 즐기러 가는 거다!"라며 계속 세뇌시키고 있었다. 지휘자 입장에서는 아이들이 실망을 할까봐 걱정이 되었기에 마인드 컨트롤을 하는 데 심혈을 기울였다. 다행히 어느새 아이들도 상당히 편한 마음으로 연습을 이어 나갔다. 그런데 이게 웬일인가? 마지막 예선까지 최종 통과할 줄이야! 이제 본선 진출을 위해 최종 일곱 팀과 대회를 치르게 되었다. 우리나라 유수의 합창단들이 모두 참가했던 대회였고 그야말로 전국의 합창을 들썩이게 했던 대회에서 우리 요들합창단이 본선 진출을 했으니 감개가 무량하지 않을 수 없었다. 당시 지휘자로서 느꼈던 단원들에 대한 고마움과 대견함은 지금도 생생하다.

우리 합창단의 열의와 집중은 최고조로 올라갔고 연습의 강도는 높아질 수밖에 없었다. 아침 10시 아카데미 집합, 55분 연습, 5

분 휴식의 반복이다. 잠깐 간식을 먹고 또 연습하고 밥 먹고, 또 연습하는 강행군이다. 열심히 연습하다 보면 어느덧 해가 뉘엿뉘엿 석양이 물든다. 또 신나게 연습하다 보면 달이 뜨고 별이 뜬다. 어느새 밤 10시. 남들이 보면 거의 있을 수 없는 일들을 하고 있었다.

"애들아! 힘들지?" "아뇨!" "안 힘들어?" "재밌어요!"

어린 나이에 하루 10시간 연습을 한다는 게 결코 쉬운 일은 아닌데 신나게 방긋방긋 웃고 있는 우리 단원들, 역시 최고다. 아뿔사, 근데 문제가 생기기 시작했다.

내 자식이 네 자식, 네 새끼가 내 새끼

○○, ○○, ○○ 세 친구! 사실은 하루 10시간 연습을 해야 하는 이유가 두 가지 있었다. 역시 연습은 다다익선이니 하면 할수록 실력은 늘기 마련이라 횟수를 거듭할수록 눈에 띄게 달라지는 모습에 우리 모두 만족하며 행복해 했다. 그런데 어디선가 볼멘소리가 들려오기 시작한다.

"선생님, 저 세 명만 안 틀리면 우리 또 하고 또 하고 하지 않아도 되지 않아요?"

이제 정단원이 된 지 얼마 안 된, 아직 철이 덜 든 신입생 단원 엄마의 한 마디! 순간 우리 모두 완전 얼음이 되었다. 다행히 엄마들끼리 모여 이야기하는 중에 나온 얘기다. 만약 당사자 세 명이 들었으면 얼마나 상처가 되었겠는가.

누구나 속으로는 다 생각하고 있었다. 말은 안 해도 다 알고 있었다. 이 세 명의 실수가 연습을 반복하게 하는 요인이었다. 결국 세

명의 학부형이 나를 찾아왔다.

"선생님! 저희 얘가 합창단에 너무 큰 피해를 주네요. 죄송합니다. 그냥 우리 애 빼주세요. 그게 우리가 할 일인 듯합니다. 괜찮아요. 너무 여러 명에게 큰 피해를 주는 것 같아요. 애한테도 잘 얘기해 볼게요."

그 얘기를 듣는 순간 내 마음이 무너져 내렸다. 이 엄마들은 얼마나 마음이 아팠을까. 자기 자식의 부족함 때문에 이런 결론을 나에게 알리기까지 얼마나 마음고생을 했을까. 우리 합창단의 학부형들은 늘 이타적이다. 그렇게 훈련을 시키기에….

합창단의 슬로건이 '내 자식이 네 자식, 네 새끼가 내 새끼"다. 행사를 가거나 공연을 다닐 때에도 나만 챙기는 게 아니고 모두들 같이 챙겨주는 넓은 마음을 배우는 곳이기에 늘 화목하다. 어떻게 해서든 서로 도와주려 하는 마음이 자연스러운 그런 합창단이다. 그럼에도 불구하고 이 정도까지 왔다면 얼마나 속상했을까 생각하니 내마음이 더 아팠다.

"ㅇㅇ엄마, ㅇㅇ엄마, ㅇㅇ 엄마, 제 말 잘 들으세요. 내가 누구에요? 지난 번 국가행사에서도 공연 인원 수 줄여달라고 해서 제가 행사취소한 거 기억나시죠? 저는 지휘자에요. 내가 결심한 이상 그대로합니다. 이 아이들과 이렇게 열심히 같이 하다가 내가 중도에 하차시키는 건 있을 수 없는 일이에요. 방속 녹화 때 피디가 빼라고 하면

어쩔 수 없이 빠져야 합니다. 그런 마음의 훈련이 모두 되어 있는 아이들이에요. 하지만 이번 대회의 피디는 바로 접니다. 제가 이번 합창대회를 준비하는 우리들의 피디에요. 저는 모두 데리고 갑니다. 저를 믿으세요."

세 단원의 엄마는 약속이나 한 듯이 눈물을 뚝뚝 흘린다.

"선생님 괜찮아요. 너무 힘드시잖아요. 너무 큰 폐가 되잖아요. 그냥 빠질 게요."

"됐습니다, 오늘 얘기는 여기까지 합시다."

단호하게 결론을 내리고 보냈지만 사실 나도 너무 힘들었다. 모두 잘 하다가도 이 세 명의 단원이 꼭 실수를 하는 일이 생기니 정말 힘든 건 사실이었다. 하지만 나의 지론을 끝까지 끌고 가기 위해서 피나는 노력을 했다. 지휘를 할 때면 이 세 명의 눈을 맞추고 끊임없이 사인을 보내며 편안함을 주기 위해 얼마나 공을 들였는지 모른다. 다섯 번 정도 연습을 하고 나면 온 몸의 진이 다 빠진다. 그래도 그 세 명의 집중력이 조금씩 좋아지는 것 같아 감사하는 마음으로 열심히 지휘를 했다. 완벽하지는 않지만 점점 좋아지기는 했다.

"거봐, 선생님 처다보니깐 되잖아! 아주 잘 했어. 이렇게 하면 되는 거야. 너희들도 봤지? 이 세 친구들 이렇게 잘하고 있잖아?

워낙 서로의 단점을 이해하고 도와주는 훈련을 받은 단원들이기에 그 세 명을 배제하지 않고 율동도 반복적으로 연습시켜주는

요들처럼 살아라

등 서로 협력하는 모습이 정말 대견했다. 워낙 입단 때부터 서로 도우며 지내야 한다는 것을 배우고 자란 아이들이었기에 기특했다. 가사가 입에 잘 안 붙을 때에는 둘씩 짝을 지어서 8마디 완전하게 만들기 게임도 참 많이도 했다. 둘씩 따로따로 연습을 하다 보니 교실 구석, 복도 끝, 계단 위, 화장실, 책상 밑 여기저기에 둘씩 짝을 지어 노래연습을 하는 모습들이 얼마나 귀엽던지, 여기저기서 울려나오는 노랫소리들이 다 각각이지만 지휘자인 나에겐 그 모습과 소리가 최고의 하모니였다.

다 좋은데 딱, 재네들 세 명만 빼면 되겠어요!

어느 정도 자신이 생기면 둘씩 지휘자에게 와서 검사를 받는다. 한 명은 지휘, 한 명은 노래! 정말 진지하게 열심히 부른다. 어떤 발음도 정확하게 들리도록 연습을 해온다. "합격!" 지휘자의 이 한 마디를 듣기 위해 얼마나 많이 불렀을까? "아직 덜 합격!" 이런 경우엔 결코 속상해 하지 않고 방긋 방긋 웃으며 "우리 더 연습하자!" 하며 손 붙들고 팔랑팔랑 단장실을 나가는 너무도 예쁜 내 새끼들. 이렇게 짝을 지어 연습해서 큰 효과를 만들어내는 노하우가 그때 생겼다. 그 이후에도 중요한 곡을 완성해야 할 때는 짝을 지어 연습하게 했다.

여러 번의 예선을 거쳐 최종 본선에 출전하게 되니 정말 신이 났지만 지휘자도 사실은 욕심이 스멀스멀 올라온다. '이왕이면 최종 일곱 팀 중에 좋은 상을 받고 싶은데…'하며 혼자 씩 웃기도 했다.

최종 연습 체크를 하기 위해 연습 막바지에 우수한 세 분의 지휘

요들처럼 살아라

자를 모셔다 놓고 우리 합창단의 모니터링을 부탁했다. 최종 연습의 객관적인 모니터링은 매우 중요하기에 세 분을 특별히 모시고 합창 시연을 했다.

"완전 브라보! 이 정도면 완벽합니다. 노래 안무 무대 구성 악기 구성 퍼포먼스 모든 게 완벽해요!"

탄성이 터진다. 세 분의 지휘자는 극찬을 아끼지 않으신다. 그런 데 단서가 붙는다.

"다 좋은데 딱, 쟤네들 세 명만 빼면 되겠어요."

아무렇지도 않게 그 세 명의 단원을 지목한다. 물론 아이들 들을 때 하신 말씀이 아니다. 다행이었다. 이 세 분의 지휘자들도 똑같이 평가를 내린다. 난감한 일이다. 완벽한 합창 퍼포먼스에 옥의 티라 하니, 그냥 쉽게 지휘하라 하니, 지휘자로서는 할 말이 없다. 이제 정 말 마지막으로 지휘자인 나의 결단만이 남았다.

"자, 여러분! 우리가 연습을 참 열심히 잘하고 있어요. 여기에 오 신 다른 지휘자 선생님들도 너무 잘한대요. 그런데 모두 알고 있다 시피 중간 중간 살짝 틀리면 모든 합창무대가 흐트러지는 건 다 알 지요? 그렇지만 나는 끝까지 같이 갈 거예요. 여러분! 모두 도와주 세요. 모두 같이 갈 수 있도록 도와주세요. 힘을 합쳐주세요. 우리는 할 수 있어요. 지금까지 불가능했던 것들 모두 해냈어요. 같이 노력 해 봐요. 우리 모두 한 가족인데 어떻게 몇 명을 두고 갈 수가 있어

요? 지금부터 모두 같이 가는 거예요. 할 수 있지요? 우리 모두 파이팅!"

연습하던 모든 단원 학부형들 감동의 박수를 치고는 다시 한 번 결의를 다진다. 나는 그 문제의 세 명을 단장실로 조용히 불렀다.

"아까 그 선생님들 얘기 잘 들었지? 선생님은 너희들을 믿어. 할 수 있어! 선생님을 뚫어지게 보고 선생님만 따라 오면 돼! 지금까지 우리 모두 할 수 있었잖아. 같이 한번 해보자! 응? 오늘부터는 선생님은 너희들을 한 명씩 따로따로 지휘할 거야! 자, ㅇㅇ부터 시작하자. 우리가 부르는 두 곡을 선생님과 단 둘이 지휘하면서 노래 불러 볼 거야. 선생님만 쳐다보면 되는 거야. 자, 나만 봐! 사랑해!"

그 순간부터 나는 한 명을 앉혀 놓고 지휘하기 시작했다.

"자, 시작하자! 선생님이랑 같이 부르는 거야! 두만~강, 푸른 물에…."

나는 단 한 순간도 ㅇㅇ의 시선을 놓지 않으려고 두 눈을 맞추고 있는 힘을 다해 지휘를 한다. 한 1분 정도는 잘 따라온다. 그러나 갑자기 또 아이의 오른 팔이 올라가더니 머리를 쓱쓱 긁는다. 어느새 유리벽 너머로 보이는 다른 아이들의 연습에 시선이 돌아간다.

"ㅇㅇ야! 선생님만 바라 봐! 자 여기만 봐봐! 그렇지, 그렇지, 거봐! 되잖아! 그렇지, 괜찮아, 잘했어!"

5분짜리 노래 두 곡을 열 번 연습하고 나니 내 어깨가 내려앉

　　　　　　　　　　　　　요들처럼 살아라

는다.

"ㅇㅇ야, 된다, 그치? 선생님은 너무 행복해, ㅇㅇ랑 둘이 이렇게 지휘하고 노래하니까 너무 행복해. 아마 너도 평생 잊지 못할 추억이 될 거야. 난 널 믿어! 사랑해!"

나는 아이를 힘껏 안아준다. 덩치 큰 녀석이라 내 품이 작다. 하지만 작은 내 품에 안긴 이 녀석이 천천히 한 마디 한다.

"감사해요, 선생님. 감 · 사 · 해 · 요, 선생님"

이 한 마디에 눈물이 와락 쏟아진다. 어깨가 너무 아프고 떨어질 것 같이 힘들지만 이 녀석이 감사하다며 나를 바라보는 눈망울이 어찌 그리 따뜻하던지. 지금도 그 순간을 잊지 못한다. 이렇게 세 명을 단독 지휘하며 연습을 시키다보면 어느새 몇 시간이 훌쩍 지나버린다. 다른 단원들은 부지휘자가 계속 실력을 닦아 나간다.

세 명을 따로 연습시키고, 두 명씩 같이 시켜보고, 다시 세 명을 같이 해보는 등 이런 연습을 반복하는 건 결코 쉬운 일이 아니다. 이 녀석들이 지루해서 재미없을까 봐 웃기는 너스레 떨어가며 지휘자의 쇼를 계속하려니 지쳐 쓰러질 것 같다. 실수하는 것은 보고도 참고 넘어가고, 어느 순간 잘할 때 아낌없이 칭찬해준다. 그 시간까지 기다림이란 정말 고뇌의 시간이다. "너 틀렸잖아! 다시 해봐!"라는 말을 한 번도 안하던 지휘자이기에 그저 참고, 참고 또 참고 잘 될 때를 기다려야 한다. 잘 못하는 부분을 지적하다 보면 결코 좋은 결

과가 나오지 않는다는 걸 알기에 어린이합창단 23년간 단 한 번도 부정적인 지적을 하지 않았다. 적재적소에 칭찬 한 마디를 하면 단원들은 쑥쑥 성장하고 자신감이 넘치게 된다. 그 순간이 올 때까지 기다리는 건 거의 고문에 가까운 일이기도 하다.

혈압이 270이면 어떠니? 괜찮아!

　연습을 열심히 하던 어느 날, 정말 이 세 명이 나의 너무 큰 인내를 시험했다. 그래도 웃으며 참고 또 참으며 '잘할 수 있어!'라고 되뇌었지만 왠지 심상치가 않다. 갑자기 숨을 쉴 수가 없는 것이다. 갑자기 내 손발이 얼음처럼 차가워지고 힘차게 지휘를 하던 두 팔의 힘이 슬슬 빠진다. 순식간에 무너지는 그런 느낌이다. 학부모들은 갑자기 이상해진 나의 모습을 보고 일단 나를 부축해서 단장실로 옮기고는 뜨거운 물을 가져다 발을 담그고 손을 주무른다. 여러 명이 내게 붙어서 주무르고 흔들어도 보지만 여전히 숨을 쉴 수가 없다.

　나는 바로 응급실로 실려 갔다. 응급실에 들어가자마자 혈압을 재니 270이 나왔다. 의사와 간호사들은 내 혈압수치를 보고 다들 믿어지지 않는 눈치다. 순식간에 여러 명의 의사와 간호사들이 오더니 내게 마구잡이 질문을 한다. 여전히 나는 손발이 얼음처럼 차갑고 숨

이 껄떡껄떡 꼭 죽을 것 같은 느낌이다. 그렇게 혈압이 높은 데도 불구하고 대답은 또박또박 하는 환자가 아마도 엄청 신기한 듯하다. 완전히 나는 순식간에 무슨 실험도구가 된 듯 의사들은 호기심에 찬 눈으로 나를 바라보고 있다. 이렇게 높은 혈압수치는 있을 수가 없다는 거다! 이 정도 수치면 혈압이 터져서 들어오기 마련인데 어떻게 정신이 멀쩡하고 말도 잘 할 수 있는지 의아해하는 것이다. 내 기억엔 여러 명의 의사와 간호사들이 갑자기 들어와서 노트에 뭘 끄적이며 공부했던 것 같다. 당시 급박한 상황을 해결하는 데는 30분도 채 걸리지 않았다. 과연 응급실의 응급처리는 대단했다. 신기하기도 하고 다행스럽기도 하고 참 만감이 교차되는 순간이었다. 만약 그때 혈압이 터졌더라면? 생각만 해도 참 섬뜩한 사건이었다. 그 해에 건강검진을 해보니 내 혈관 나이가 21세로 나왔다! 그나마 혈관이 건강하게 유지되었기에 무사히 고비를 넘길 수 있었다.

그 세 명을 참고 또 참으며 연습시키다 응급실까지 가게 된 사연은 'KBS 더하모니 응급실 사건'으로 일컬어지며 지금도 후배들에게 회자되고 있다. "그러니까 잘 해요~"라며 선배들은 후배들을 타이르면서 가르친다.

잘할 수 있는 순간을 끝까지 기다리면서, 응급실까지 오가며 사선을 넘나드는 요란한 연습을 이어갔다. 드디어 대망의 본선! 예쁘게 단장하고 일찍부터 KBS에 모여 연습하고 준비하는 우리 합창단

요들처럼 살아라

원들의 모습이 왜 그렇게 예쁘던지. 누굴 만나도 방긋방긋 웃으며 인사하는 천사 같은 단원들이다.

최종 선발된 7개 합창단들의 분위기는 긴장감도 돌고 경직되어 보이기도 했지만 우리 어린이합창단은 놀려고 온 아이들처럼 그저 신이 났다. 7개 합창단이 대기하다 보니 꽤 복잡하기도 했다. 그 와 중에서도 질서정연하게 지휘자의 말을 잘 듣는 우리 단원들은 할머 니, 할아버지 합창단인 청춘합창단의 큰 부러움을 샀다.

"어쩜 요렇게 이쁠까!" "선생님 말씀도 잘 듣네!" "노래도 어쩜 요 렇게 잘할까!" "너네들이 바로 천사야!"

수많은 칭찬을 들으며 우리 아이들은 더욱더 신이 났다. 취재기 자들은 무대 뒤로 와서는 취재를 놓치지 않는다. "지금 기분이 어때 요?" 우리 단원들 하나 같이 누구를 붙들고 물어도 "재밌어요!"라고 답한다. 한 팀 한 팀 무대에 나가서 노래를 부를 때마다 우레와 같은 박수 소리에 온통 열광의 도가니다. 드디어 우리 차례다.

난 그 문제의 세 명을 따로 불렀다. 두 눈을 바라보며 간절하게 얘기했다.

"드디어 오늘 이 순간이 왔구나. 잘할 수 있어! 자! 선생님만 쳐 다보는 거야! 선생님은 너희들을 믿어. 우린 할 수 있어, 그렇지? 자 우린 해내는 거야!"

내 눈에 고이는 눈물을 그 세 명은 또렷이 보았다.

"네, 선생님! 잘할게요!"

난 그 세 친구를 꼭 안아주었다. 왜 그렇게 눈물이 나던지. 예쁘게 하고 간 화장이 지워져도 괜찮다. 이 세 명만 나랑 같이 하면 되는 거다. '그래, 할 수 있어!'

우리는 두 손을 꼭 붙들고 작은 소리로 파이팅을 가슴으로 외쳤다. 세 친구의 눈빛이 반짝반짝 빛난다. 어느새 저희들도 눈물이 글썽인다. 드디어 무대에 보무도 당당하게 등장한다.

요들처럼 살아라

너희 세 친구들이 드디어 해낸 거야!!

반주에 맞춰 한 음 한 음 맞춰 나간다. 세 명의 눈을 한순간도 놓지 않고 바라보는 지휘자의 마음을 알고 있는 전체 단원들은 내 지휘와 눈을 뚫어지게 바라본다. 내가 웃으면 따라 웃고, 입을 오므리면 똑같이 오므리고, 내가 사인을 크게 하면 큰 소리로 우렁차게, 다시 내가 몸을 숙여 사인을 아주 작게 하면 작은 소리로, 지휘자가 신나게 춤을 추면 우리 모두 멋드러진 춤을 추고…척척 들어맞는 우리 단원들의 노래와 춤으로 10분이 훌쩍 지나간다. 세 명의 시선은 단 한 번도 놓치지 않고 나와 같이 움직인다. 일사불란하게 착착 움직이고, 서고, 모두 한 몸처럼 움직인다. 관중들은 우리 합창단의 화려한 무대에 그만 넋이 빠졌다.

두 곡이 끝나고 드디어 마지막 노래! 두 손을 높이 쳐들고 큰소리로 마무리한다. 단 한 순간도 내 지휘를 놓치지 않고 바라보는 나의 사랑스런 세 명. 우레와 같은 박수소리에 어느새 세 친구도 나와

같이 눈물을 흘리고 있다. 지휘자는 단원들을 바라보며 '정말 수고
했어! 얘들아, 우린 해냈어! 너희 세 친구들이 드디어 해낸 거야!'
눈으로 말했다. 아이들도 나에게 눈으로 답했다. '선생님, 우리가
해낸 거죠?' 그 짧은 정적의 순간을 잊을 수가 없다. 모두가 눈물을
흘렸다.

지휘자가 드디어 관객을 향해 인사를 한다. 눈앞에는 심사위원
들의 웃는 얼굴이 보인다. 매우 감격하는 표정으로 우리들에게 아낌
없는 박수를 보낸다. 많은 관객과 심사위원들의 감동적인 표정을 느
끼며 깊이 고개를 숙여 인사한다. 반주자 전체 단원 모두 겸손히 고
개 숙여 멋지게 인사한다.

'그래, 우리는 최선을 다한 거야. 즐겁게 놀러 온 이 자리에서 정
말 최선을 다한 거야! 이젠 됐어. 하고 싶은 거 다 했잖아. 세 친구들
도 완벽하게 해냈잖아! 무대 뒤로 들어와서 우리들은 모두 부둥켜
안고 한바탕 눈물바다를 만들었다. 그저 해낸 것이 감동이었기에 서
로 부둥켜안고 감동의 도가니에 빠져들었다. 이제 남은 건 마지막
결과일 뿐이다. 하지만 지휘자는 정신을 가다듬고 다시 한 번 아이
들에게 이야기한다.

"우리는 상을 받으려고 시작한 게 아니었잖니? 모두 기억하지?
이제 우리들은 신나게 놀았어. 후회 없이 놀았어! 만족한단다. 진짜
행복하다."

요들처럼 살아라

아이들과 학부모들은 지휘자의 만족한 얼굴을 보며 절대로 상 욕심을 버려야 할 것 같은 위압감까지 느끼는 듯했다. 동상을 타더 라도 실망하지 않도록 처절한 몸부림을 하고 있는 지휘자의 애타는 마음을 알았을까. 드디어 수상자 발표 시간이다.

제일 먼저 동상을 부르기 시작한다. 동상에 호명되는 지휘자와 반주자는 못내 아쉬운 표정이 역력하다. 7팀은 어차피 모두 상을 받게 되어 있으니 늦게 불러 줄수록 좋은 거다. 동상 수상 발표가 끝나고 드디어 은상 발표다. 일단 동상에서는 빠졌으니 이제부터 이름이 불리지 않아야 한다. 아무리 상은 관계없이 즐기러 왔다고 세뇌시키며 이 자리까지 왔지만, 무대에서 차례로 동상을 가져가 는 다른 팀을 보며 안도의 숨을 쉬게 되는 걸 보니 나도 어쩔 수 없 는 속물이다.

"은상! 청춘합창단!"

아니 이게 웬말인가? 우리 합창단 이름이 아직도 안 나오다 니! 아마도 그렇게 가슴이 쿵쾅쿵쾅 뛰던 기억은 이제까지 없을 것 같다.

"금상! 한국어린이요들합창단!"

우리 모두 펄쩍펄쩍 뛰었다. 무대가 무너질 것 같이 수상하러 나 가는 그 거리가 한 순간의 마라톤 같았다. 모두 부둥켜안고 눈물을 흘렸다. 이렇게 우리는 그 세 명과 함께 금상을 받았다. 누구든 세

명만 빼면 될 거라고 일러주었지만, 결국 이 세 명과 함께 훌륭하게 해낸 것이다.

그 세 명은 지금도 자기 위치에서 일도 잘하는 멋진 청년이 되었다.

"저는 이은경의 제자입니다"

교육경력 40여 년간 참 많은 제자들이 나와 함께했다. 생각만으로도 미소를 저절로 머금게 되는, 하나같이 너무나 사랑스러운 제자들이다. 오래전 어느 날 현우가 내게 심각하게 얘기를 한다.

"선생님! 저! 오스트리아 빈소년합창단에 가고 싶어요!"

처음엔 나도 당황했다.

"음… 빈소년합창단… 아주 좋지! 500년 넘은 역사를 가진 세계적인 합창단이니, 음…해야지, 그럼, 음….."

요들언니의 말끝이 자꾸만 흐려진다. 원래 우리 합창단은 다른 여느 합창단과 같이 여자 단원들보다 남자 단원이 절대적으로 부족하다. 그러기에 남학생이 오디션을 보면 언제든 환영이다. 오죽하면 우리 합창단 또는 성인 회원들에게 "이은경 선생님이 뭘 좋아해요?" 하고 물으면 숨도 안 쉬고 바로 대답한다. "남자요!"

요들언니는 남자를 너무 좋아한다. 어린이합창단도, 성인반도, 어딜 가도 남자 수가 적다보니 남자만 오면 좋아서 요들언니의 입

꼬리가 올라간다.

우리 합창단은 오디션 할 때부터 남녀차별이 엄연히 있다. 동점일 경우 여자보다는 남자를 우선 선발한다. 그러다 보니 남자 단원들은 노래실력이 다소 떨어져도 남자이기 때문에 입단을 하는 경우가 종종 있다. 특혜라고 하면 특혜다.

'아! 현우가 우리 합창단에 솔로이스트도 아니고, 합창단 들어온 지 얼마 되지도 않은 단원인데 세계적인 합창단 빈소년합창단에 가고 싶단다.' 요들언니는 결심했다. '그래, 현우를 빈에 보내자! 열심히 연습시켜서 한국에도 이런 멋진 현우가 있다는 걸 제대로 보여주자!' 그날부터 현우의 집중 레슨을 시작했다. 현우에게 신혜숙 선생님 편곡의 〈아리랑 요들〉을 연습시켰다.

하이든과 슈베르트도 단원이었던 빈소년합창단은 변성기 이전의 소년들로 구성된다. 빈소년합창단은 소년 특유의 맑고 깨끗한 목소리를 내기 위해 두성으로만 노래한다. 우리 현우는 두성과 흉성을 모두 쓰는 요들을 한다. 빈 단원들보다 우리 현우가 더 우세하다는 걸 보여줄 수 있는 절호의 기회가 온 것이다.

"현우야! 넌 할 수 있어. 동양인으로서 빈소년합창단에 가서 빛을 발할 수 있어. 너는 두성만이 아니라 흉성도 하잖니? 두성만 쓰는 친구들에 비해 네가 훨씬 대단한 발성을 하는 거야. 아마 현우는 빈에서 큰 환영을 받을 거야!"

현우는 빈소년합창단 오디션에 당당히 합격했고 멋진 단원으로 우리나라를 빛내는 단원이 되었다.

이렇게 내가 가르친 제자들 중에 반짝반짝 빛나는 성과를 낸 이들이 몇몇 있다. 노래를 하겠다며 고집을 부리다 부모님의 반대로 포기할 법도 하건만 꿋꿋하게 나와 의기투합하여 버클리음대에 입학한 형윤이가 있고, 나이 40이 넘어 요들언니의 오지랖으로 늦깎이 음대생이 된 정구환 씨가 있고, 시어머님의 권유로 요들을 시작했다가 잘 부르는 노래를 좀 더 키워 주고 싶은 요들언니의 꼬임에 결국 실용음악을 전공하게 된 현주가 있다. 방송에 소개된 요들언니를 보고 38년 만에 만나게 된 미국 시카고에 사는 선유는 또 어떤가? 애기였던 선유를 40대가 되어 다시 만났을 때의 감동은 이루 말할 수 없었다.

머리소리 안 나온다며 퉁퉁거리지만 힘들고 어려울 때마다 든든히 나를 지켜주는 애제자 서태원 군, 요들을 부르며 암이 완치되었다는 도연이, 우울증이 완치되어 멋진 삶을 살고 있는 조수희 씨, 어린 나이에 삶이 너무 힘들어 자살까지 시도하는 등 어려운 시절을 보내다 요들을 만나서 지금은 너무나도 멋진 삶을 살고 있는 용우, 처음엔 합창단원 소민이 아빠로 만나 지금은 요들 선생님이 되어 있는 박재홍 선생님, 제주도에서 보육원 아이들을 가르치며 온 정성을 다해 헌신하는 천사 같은 마음의 이은성 선생님…. 그런가

하면 수시로 입학시험을 치르고 나오는 길에 내게 전화해서

"선생님, 저 붙었어요."

"오늘 시험 봤는데 무슨 일이니?"

너무도 당당하게

"선생님께서 지금까지 가르쳐주신 대로 면접을 했어요. 어릴 때부터 사람이 되라고 가르쳐주신 대로 멋지게 면접을 마쳤어요. 그러니까 저는 분명히 붙은 거죠!"

이 어찌 무모한 하늘같은 신뢰인가! 역시 당당히 수석으로 입학한 우림이! 요들로 만난 인연은 끝이 없다. 우연히 나와 만난 인연을 계기로 10년, 20년을 함께하는 제자들이 있기에 요들언니는 이렇게 행복하다.

어느 날, 명옥 언니가 내게 전화로 데이트를 신청한다. 10년간 레슨을 받고 계시는 민영옥 선생님은 이제는 편하게 언니라고 부른다. 우리나라 최고 명문대에서 성악을 전공한 명옥 언니는 월요일 2시, 10여 년간 매주 요들 아카데미에서 레슨을 받는다.

"선생님! 나랑 데이트할 시간 좀 내줘요! 너무 바쁘시니까 딱 2시간만 나한테 빌려줘요. 나랑 2시간만 놀아요!"

이렇게 예쁘게 데이트를 신청해 약속한 날, 나를 납치하듯 차에 태워 어디론가 데려간다. 영문도 모르고 같이 간 곳은 명품 안경원! 한눈에 보기에도 너무 비싸 보이는 안경들인데 "무조건 맘에 드

는 걸로 골라보세요"라고 말한다. 가격표를 보니 내가 쓸 안경이 아닌 듯해서 "저! 그냥 담에 와서 고를게요…"라고 얼버무리다 얼떨결에 고른 안경은 또 왜 이렇게 비싼 건지. 다음에 다시 오겠다고 슬슬 빼려는데 명옥 언니는 어느새 결재를 해버리곤 밥 먹으러 가자고 한다. "아니에요. 너무 부담스러워요…" 하는 내게 말씀도 없이 그냥 빙그레 웃음을 지어 보인다. 너무 부담되고, 놀랍고, 미안해서 밥이 어디로 넘어가는지도 모르고 아카데미로 돌아와 수업을 하고 있는데 '카톡' 소리가 난다.

"내가 선생님께 안경을 해 드릴 수 있는 이유! 1. 선생님 눈이 늘 잘 안 보이고 코가 눌려서 아파하니까, 2. 선생님이 지도자상 수상을 했으니까, 3. 선생님이 고른 안경이 내 맘에도 딱 드니까, 4. 선생님이랑 나랑 만난 지 10년 됐으니까, 5.선생님을 사랑하니까! 일단 오늘은 여기까지요. 이유를 더 대라면 하루 종일 이유 댈 수 있음. 담주에 안경 찾으러 가세요~"

10년 된 제자에게 이리도 과분한 사랑을 받는다는 건 더할 나위 없이 감사한 일이다. 그런가 하면 요들을 시작해서 인생이 새로워졌다며 늘 선생님께 감사한다는 개그맨 박성호 씨도 정말 사람이 좋은 제자다. 늘 초심을 간직하고 감사로 일관하는 아름다운 마음씨가 모든 이에게 귀감이 된다. 15년 전 나를 만나 요들의 최고봉에 오른 '요들행님' 상철 씨 역시 그 누구보다 연습을 열심히 하는 실력파 제

자다.

요들언니의 꿈과 희망은 늘 한 가지, 즉 청출어람^{靑出於藍}의 바람이다. 그래서 늘 얘기한다.

"여러분은 절대로 요들언니보다 잘해야 돼요. 제자가 스승보다 실력이 출중하다는 건 그 만큼 스승이 훌륭한 거거든요. 요들언니의 꿈은 여러분이 요들을 훨씬 잘하는 제자가 되는 겁니다. 청출어람! 단, 조건이 있어요! 저는 이은경의 제자입니다, 하고 한마디만 해 주면 돼요!"

이은경 요들아카데미에 걸려 있는 커다란 요들언니 사진을 보면 모든 요우리들이 활짝 웃는다. 그 웃음 가득한 사진을 보면서 희망을 느끼는 분들도 많다. 참으로 감사한 말이다. 처음엔 커다란 내 사진 걸어 놓고 수업하는 게 쑥스럽고 부끄러웠지만, 지금은 오히려 기쁘다. 모두가 행복해진다면 된 것 아닌가?

가끔 제자들이 질문들을 한다. 아주 사랑하는 눈빛으로,

"선생님 노후 준비는 해 두셨어요? 선생님 사시는 모습 보면, 늘 퍼주기만 하시고 하나도 제대로 챙기지도 못하는 거 보면 걱정이 되기도 하고요…"

"저 노후준비 확실합니다. 사랑하는 제자들이 가득한데 그 이상의 노후준비가 또 있을까요? 그 제자들이 요들언니 하나 건사 못하겠어요?"

요들처럼 살아라

굳게 믿는다. 사랑하는 제자들과 함께 영원히 행복할 것을 믿는다. 요들언니는 지상의 마지막 날, 천상의 첫날을 기념하는 날까지 요들을 부르며 요우리 패밀리들과 함께 또 다른 행복을 나누며 살 것이다. 우리나라의 요들 반세기의 획을 그을 수 있는 멋진 나날을 펼쳐 나갈 것이다.

정말 맑고 밝은 요들로 모두가 행복해지는 세상을 만들고픈 요들언니의 꿈이 이루어지는 그날까지!

'K-요들 전설' 김홍철과 이은경의 특별한 만남

지난달 막을 내린, 전 세계인의 영화 축제 '칸 국제 영화제'에서 국내 배우와 감독이 각각 남우주연상과 감독상을 손에 쥐었다. K-팝, K-드라마, K-무비, K-푸드 등 'K'가 붙은 모든 것에 전 세계인들이 흥미를 갖고 바라보고 있다.

'스위스 전통민요'이자 '독특한 노래'라는 인상이 강한 요들도 한국의 강점인 융복합 능력을 입고 'K-요들'로 재탄생, K-요들의 다채로움과 창의적인 면모가 국외에서 주목받고 있다.

'한국 최초의 요들러'이자 '한국 요들의 대부' 김홍철과 그의 제자인 '한국 요들의 대모' 이은경 회장이 힘을 모으기로 했다. 지난달 이은경 회장이 운영 중인 K-요들협회 명예총재로 김홍철 대부가 추대됐다. 특별한 만남 소식에 직접 만나 본 두 대가는 흥겨운 요들처럼 밝은 인상에서부터 굉장한 에너지를 전했다.

일생을 요들과 함께 한 이들의 포부는 국내외 무대에 K-요들을 널리 전파하는 것이다. 당장 오는 6~7월에는 미국에서 K-요들협회 팀의 요들 공연이 예

정돼 있다.

이 회장은 이날 인터뷰 내내 김 명예총재를 '선생님'이라 칭하며 "선생님께서 정신적 지주로서, 또 글로벌 커뮤니케이터로서의 역할을 해 주실 것"이라고 기대했다.

국내에서는 K-요들협회를 통해 각종 무대에서 밝고 흥겨운 분위기를 이끄는 요들러와 학교, 공공기관 등에서 활약할 수 있는 요들 지도자를 대대적으로 양성하며 요들확산에 박차를 가할 예정이다.

다음은 한국 요들의 대부 김홍철, 대모 이은경과의 대화다.

김홍철 대부의 데뷔가 올해로 54주년을 맞이했다. 이은경 회장도 50년 이상 요들 인생을 살아 왔다. 오랜 경력만큼 제자도 많았을 것 같은데 기억에 남는 제자는?

이은경 유재석, 박성호, 황재성 연예인들과 인기 캐릭터 펭수, 그리고 기안84, 이말년, 주호민 등 유명 웹툰 작가까지 요들을 배웠다. 요들을 굉장히 좋아하더라. 또 오스트리아 빈소년합창단에 있는 박현우 학생도 기억에 남는다. 그가 말하기를, 요들 발성이 빈소년합창단에서도 우수한 발성으로 알려졌다고 한다.

국내외 요들공연 현장에서 팬 분들이 주신 환호와 함성, 박수, 그리고 수많은 편지, 선물 등 일일이 헤아리지 못할 정도로 과분한

사랑을 제게 주신 모든 분들께 이 자리를 빌어 감사의 마음을 전하고 싶다. 매주 일요일에는 가평 스위스테마파크에서 요들공연을 하는데 고사리 같은 손으로 쓴 손 편지를 받았는데, 너무나도 감사했다.

김홍철 이 회장이야 말로 기억에 남는 제자다. 헌신적으로 요들을 보급하고, 노래하고. 지금도 보면 중학생 같다(웃음).

이은경 선생님은 제 인생을 바꿔주신 분이다. 선생님 덕분에 요들을 시작해서 인생을 요들이라는 한 길을 따라 오게 되었다.

지난해 K-요들협회를 설립했다. 'K-요들'이란 무엇인가?

이은경 'K-요들'이라는 이름이 좋았다. 함께한 요들러, 제자들과 함께 늘 주창해 왔고, 잘해보고 싶었던 것이 '한국 요들'이었다. 세계적으로 잘 알려진 우리 민요 '아리랑'에도 요들을 붙이고, 이밖에 창작 요들을 많이 만들어 보급을 하자는 것이었다. 생각해 보면 우리 민요에도 있는 꺾는 소리가 요들의 꺾임과 맥락이 같다. 이런 유사성 덕분에, 우리 음악과 요들을 접목해보면 참 자연스러운 면이 있다.

그래서 '요들 발성으로 뭔가 만들어보자'고 생각했다. '한류가 유행인데, 코리아 요들을 세계에 펼치자'라는 포부가 생겼다. 국내외 기업, 공공기관, 교육기관과 연계해 코리아 요들러가 공연할 자리를 만들 수 있다고 생각했다. 얼마 전 다그마 슈미트 타르탈리 스위스 대사님과의 오찬에서 K-요들에 대해 이야기를 나누었는데 그녀 역시 대단히 흥미로워 하며 관심을 보였다. 최근에는 K-POP콘서트에 '이은경과K요들친구들'이 초청되어 아리랑 요들메들리를 불렀는데 매우 색다르고 신비하다며 반응이 뜨거웠다 우리나라 트로트도 꺾는 발성이 있어서 요즘 유명한 트로트 '테스형'에도 요들을 붙였다. K-요들을 부흥시키려면 대중성이 있어야 한다고 생각한다. 요즘 국내 요들러들은 춤을 비롯해 각종 퍼포먼스를 담아 요들을 부른다. 이처럼 K-요들은 한국이라는 나라처럼 참 재밌고 매력이 있다고 할 수 있다.

K-요들에 대한 외국인들의 반응은 어떠한가.

이은경 우리 아리랑 요들이랑 창작 요들을 듣고 한 미국인이 인사불성이 될 정도로 감동 받았다고 한다. 그래서 그분은 미국에 우리 공연팀을 초청하고 싶다고 했는데, 우리 공연을 보기 전 미국 현지 반응은 '요들은 스위스 요들이지, 한국에서 무슨 요들이야?'라며

반신반의 했다고 한다. 그런데 우리 요들을 들은 미국인이 '아니, 이분들은 아리랑 요들을 해요'라고 설득해서 결국 미국에 정식 초청을 받게 되었다. 작년 애틀랜타 페스티벌에도 초청을 받았는데, 한국 요들을 듣고 환호성이 대단했다. 미국에 초청받은 것만 해도 벌써 네 번째다.

K-요들이 조금 더 번창하기 위해 필요한 과제가 있다면.

김홍철 요들을 크게 나누면 유럽권에서는 스위스, 오스트리아, 독일 요들이 있고, 북미권에서는 미국 요들, 그리고 하와이에도 약간 요들 느낌이 있다. 대개 요들은 장조인데, 한국 전통 음악에는 약간 단조가 있어서 이 간극을 어떻게 타개하느냐가 앞으로 연구해야 하는 과제다. 한국적인 것을 어떻게 조화롭게 표현하느냐가 관건이다.

이은경 CBS 생방송을 2년간 진행하던, 당시 제가 맡은 프로그램은 '이은경의 요들세상'이라는 시사 요들 코너였다. 신문을 보고, 매일 가사를 적었다. 그때 마이너^{단조} 요들을 많이 했다. 슬픈 뉴스가 많았다. 그런데 애청자들은 마이너 요들도 참 재미있어 했다. 트로트, 가요, 동요 등에 요들을 접목했는데, 그게 다 K-요들로 보급될

것이다.

K-요들협회는 사실 40년 역사를 가진 단체라고 들었다.

이은경 K-요들협회의 태동은 '이은경 요들아카데미'로 시작됐
다. 요들을 강의한 게 40여 년이라 제자들이 많아졌다. 1년에 한 번
씩 '요들 페스티벌'을 20여 년 간 개최해 오고 있다 그러던 어느 날
제자 중 한 분이 "요들을 배운 후에 자격증을 받고 싶다"고 했던 게
협회 설립 계기가 되었다. 40년 된 요들아카데미의 명칭이 K-요들
협회로 바뀐 것이고, 새 이름을 달게 된 것은 이제 2년차이다.

김홍철 대부는 이번에 K-요들협회에 명예총재로 추대되었다.
어떤 활약이 예정되어 있나?

이은경 선생님은 존재만으로도 전국 요들인들이 모일 수 있게
하는 힘이 있는 분이다. 정신적 지주로 K-요들 확산을 위해 대중인
식 증진, K-요들협회 가이드라인을 제시해 주실 것이다.

김홍철 한국에도 자주 방문하고 캐나다에서도 화상통화, 이메
일, 카톡, 줌 등으로 수시로 이야기를 나누며 K-요들의 발전을 위해

서 기여하도록 하겠다.

K-요들의 전성기는 어떤 모습일까.

이은경 올해 한미 140주년 기념 요들 공연을 했다. 올해 6월 전미주장애인체전에서도 K-요들 공연이 예정돼 있는 것도 고무적이다. 내년 5월 워싱턴에서 오프닝 요들 공연, 내년 7월 요들 공연까지 정해져 있다. K-요들이 한국에서뿐 아니라 전 세계적으로 주목받고 있는 것 같다. 내년에 스위스 공연도 기획하자는 이야기가 나오며, K요들이 봇물 터지는 듯한 느낌이다. 국내에서는 요들 보급을 확실하게 하고, 해외에도 K-요들을 알리는 데 노력할 예정이다. K-요들의 전성기는 글로벌하게 도약하는 모습이다. 전 세계가 지금 K-POP, BTS를 주목하듯 말이다. K요들의 청사진을 향해 나아가고 있다. 미국을 비롯해 스위스, 유럽을 뛰어 넘는 것이 전성기 모습일 것이다. 김 총재님이 K-요들을 키워주실 것이다.

김홍철 늘 노력할게요.

하얀 알프스 산맥의 노래 요들은 머나먼 곳 전통 민요로 거리감이 느껴지기도 한다. K-요들협회에 따르면, 가수와 배우 등 많은 국내 예술인들이 요들

요들처럼 살아라

을 배우고, 요들에서 많은 영향을 받았다. 몽환적인 음색으로 사랑 받은 그룹 자우림의 보컬 김윤아도 어렸을 적 요들을 배웠다고 전했다. '알프스' 정기로 연결되는 요들의 자연친화적인 정취는 ESG, 기후변화에 관심이 커진 이 시대에 재조명해볼 만하다. '한국 요들의 대부' 김홍철과 이은경 K-요들협회 회장에 따르면, 최근 요들을 배우려는 이들이 많아지고 있다.

이은경 회장은 "취업 준비생들도 대기업 면접 개인기를 위해 요들을 배우러 온다"며 "밝고도 에너지가 넘치는 요들은 모든 분위기를 아우르고 장악하는 힘이 있다"고 말했다. 김홍철 대부는 "요들은 여전히 희소가치가 있다"고 전했다. 한국 요들계 대부와 대모를 통해 요들의 장점, 그리고 그들의 요들 인생에 대해 들어봤다.

두 분, 참 젊어 보이시는데 요들이 비결인가.

김홍철 독일의 한 박사가 요들을 하면 치매가 없다고 말했다. 뇌를 진동시켜서 뇌를 활발하게 하고, 때문에 뇌 질환이 없다는 것이다. 저를 보면 알 수 있다º˚. 또 복식호흡을 하면 건강해진다고 하는데, 요들은 단전 힘으로 두성과 흉성을 내는 노래다. 건강해질 수밖에 없다.

이은경) 요들 발성 자체가. 내가 가진 소리, 즉 내추럴 사운드를

있는 그대로 아낌없이 내보내는 것인데, 그 과정에서 스트레스도 풀리고, 흥도 난다. 요들 자체가 행복을 가지고 가는 것이다.

어린 시절부터 요들을 했는데, 요들은 아이들에게 어떤 점에서 좋은가?

김홍철) 인성이 고와진다. 요들 가사가 어린이에게 참 좋은 영향을 줄 것이다. 가사 자체가 꽃, 하늘 등 자연에 대한 표현이 많다.

이은경) 그 가사를 김 선생님이 거의 다 쓰신 것이다(웃음). K-요들협회의 1년 수강생만 2, 3천 명인데, 어린이반이 제일 많다. 주로 숫기가 없는 친구들이 온다. 그런데 요들 수업 후에 이 친구들도 자신감이 생긴다. 처음에는 작은 목소리로 '선생님 안녕하세요'라고 말하던 아이들에게 "'선.생.님' 두성으로 해"라고 하면 어느새 목소리도 커지고 자신감도 생겨 있다. 또 협회에서는 아이를 위한 가사, 자신감을 줄 수 있는 가사, 슬픔을 이겨내는 가사를 만들어 요들 음에 붙여 준다. 요들이 자신감을 부여하고 자긍심을 키우는 좋은 매체로 쓰이고 있다.

아울러 요들송으로 무대, 예쁜 의상, 기회를 줌으로써 아이들이 '이 세상에 내가 최고야'라는 자신감을 가진 어른이 되곤 한다. 벌써

요들처럼 살아라

24기 합창단이 창단 되었는데, 1기 친구들이 나이 30이 되고 결혼도 했다. 이들이 하는 이야기가 요들 배우고 자신감 생겼다, 어디서든 무엇이든 할 수 있는 능력이 생겼다, 무대 생활 하면서 남을 배려하고 희생하고, 고생하는 능력 생겼다 등이다.

요즘 요들 수강생이 늘어나고 있다고 들었는데, 최근 들어 요들이 대중에게 사랑받는 이유는 무엇이라고 보는가.

이은경 정말 요즘 문의가 많아졌다. 수강생들의 반응을 보면, 기본적으로 즐거움이 느껴진다고 한다. 요들 하는 모습 자체로 행복해진다고 한다. 연예인 제자들이 많아지면서 파급효과가 생긴 것 같기도 하다. 무대가 요즘 많아지고 있다. CEO들도 관심 갖고 'CEO 요들 합창단'을 만들겠다는 이들도 있다. 현재 이은경 요들아카데미 수강생은 4살 유아부터 90대에 이르기까지 다양한 연령대, 다양한 계층의 사람들이 요들을 배우러 온다. 요들을 배우는 사람들은 이구동성으로 요들을 하면 '신이 난다', '기분이 좋아진다', '정말 행복하다' 하며 즐거워한다. 보통 요들 입문 3개월이면 행복미소천사로 새롭게 태어난다. 여기에 수십 년 다져진 맛깔스러운 레슨에 교육생들은 재미있다며 배꼽을 잡고 몇 시간을 웃기도 한다. 연극부터 가요까지, 요들은 묘하게도 안 어울리는 데가 없다. 어제도 자라섬 페스

티벌에 공연하러 갔는데, 재즈 공연에 차분했던 분위기가 요들이 시작되니 다 초토화됐다. 밝고도 에너지가 넘치는 요들은 모든 분위기를 아우르고 장악하는 힘이 있다.

김홍철 군대 가기 전에 요들을 배워 두면 여러모로 유용할 것이다(웃음). 요들은 일단 아무나 못하는 거다. 여전히 희소가치가 있다. 그래서 배워본 사람은 더 잘하고 싶다는 갈망이 크다.

독특한 요들 소리, 잘 하려면 어떻게 해야 하나.

이은경 요들을 하려면 바이브레이션을 해야 한다고 생각하지만, 실은 바이브레이션이 들어갈 수가 없는 구조다. '이요~'라고 하는 건 흉성으로, 바이브레이션이 절대로 안 들어간다.

김홍철 배꼽 밑, 즉 단전에 힘을 주면 육성이 크게 나올 수 있다. 처음에 단전에서 끌어올린 육성을 내기 두려워하는 사람들이 많다. 목은 소리가 통과하는 하나의 역할을 하는 것일 뿐 목에 힘을 주면 목이 쉰다. 목에 힘을 주는 것은 잘못된 방법이다.

출처: 《데일리경제》 2022년 6월 13일자. 정리: 이종현 기자

요들처럼 살아라

이은경과 요들패밀리의
'책 출간을 축하하며'

■ 요들과 함께 살아오신 선생님의 인생 책이 기대됩니다. 늘 밝은 웃음과 함께 지금처럼 이쁜 노래 많이 불러주세요. 진심으로 축하드립니다~^^ _ 김현숙(신바람 노래강사)

■ 경애하는 은경 선생님, 책을 내신다니 넘 축하드리고 저의 작은 한마디라도 지면에 포함된다면 무한 영광입니다^^ 아래 몇 자 적습니다. 평소 요들을 좋아했고 우연찮게 마주쳐 들린 곳에서 이은경 선생님을 만났습니다. 첫 레슨 시간에 그만 와우, 이런 분이 계셨구나! 외친 감탄과 감동의 시간이었습니다. 이은경 선생님은 요들의 매력과 심장을 뛰게 만드는 요들세계로 인도하는 최고의 안내자시자 한국이 낳은 요들 요정입니다~ _ 박형진

■ 내가 이은경 쌤을 처음 만난 건 고등학교 2년 선배인 요들러 서용율 형의 공연 로비에서 였다. 환한 미소로 방긋방긋 웃으며 산들산들 로비를 누비는 그녀의 모습은 흡사 천사를 보는 듯했다. 이후 이은경 요들공연이나 세계요들데이 등을 통해서 간간히 팬으로 그녀를 보러 다녔다. 포항 양지사람들 대표인 친구가 포항에서 이은경 선생님을 초대하여 공연을 했을 때 운 좋게 선생님과 기차를 타고 함께 내려가는 행운도 있었다.

목동에 있는 요들아카데미 행사가 있을 때는 선생님의 초대로 간간히 참석하였는데 올 6월경 한국요들계의 대부 김홍철 선생님께서 이은경 요들아카데미를 방문하셨고 함께 식사하고 아카데미에서 즐거운 시간을 보냈다. 참석한 모든 사람들이 돌아가며 요들송을 부르는데 요들을 배우지 못했던 나는 요들송을 배웠으면 하는 생각을 하고 있었고 때마침 선생님께서 요들을 한번 배워보지 않겠냐고 권유하셔서 망설임 없이 요들에 입문했다. 여름에는 요들캠프에도 참석하였고 매주 월요일 오후에는 개인레슨을 받은 후 성인반에도 참여하여 행복한 요들세상에서 즐겁게 생활 중이며 주말에는 집근처 호숫가를 돌며 요들송을 부르고 다닌다.

세상을 위하고 사람을 위하는 일이 인간으로서 가장 가치 있는 일이라고 한다. 어린 제자들에게 요들을 배우는 것이 사람이 되기 위한 것이라고 교육해 온 그녀는 늘 사회의 소외되고 어려운 약자를 위해 사랑을 실천하고 있다. 12월 8일 시각장애인을 위한 자선공연을 준비하고 있고 틈나는 대로 소금과 빛의 역할로 사랑을 실천하는 아름다운 천사의 삶을 살고 있다.

K요들 협회를 만들어 이은경의 요들을 세계에 알리는데도 열심인 그녀는 작년 미국 공연에 이어서 내년에도 미국을 돌며 K요들을 알릴 예정이다. 몸이 열개라도 모자란 시간을 쪼개어 그녀가 살아온 삶을 책으로 펴낸다고 한다.

정년 퇴임 후 제2의 인생을 살고 있는 나에게 요들이라는 행복한 선물을 안겨준 그녀에게 감사드리며 같은 시대에 태어나서 같은 하늘 아래 살아주신데 대해 진심으로 감사드린다. 지난주에 레슨시간에 추천해주신 콜로라도의 장미를 다음 주 월요일 들려드릴 생각에 벌써부터 마음이 소년처럼 들뜬다. 천사의 미소를 지며 환하게 웃는 그녀의 모습이 가을하늘에 살랑거린다. 영원한 요들언니로 건강과 행복이 가득하시길 기원하며 좋은 책이 빨리 출간되어 읽어보고 싶어요~^^ 첫 출판 축하드려요. 대한민국에서 요들을 제일 잘하는 수제자 _ 강낙중

■ 이은경 선생님의 큰 사랑에 힘입어 더 열공을 해야 되는데 죄송합니다. 혼자서도 '에 이 오 우' 연습은 꾸준히 하고 있습니다. 이은경 선생님도 옥체보전하셔서 만세에 복음과 같은 따뜻함 넓게 깊게 전했으면 합니다. 건강하세요. 사랑합니다.......♡ _ 키다리아저씨 박인

■ 요들의 디바! 밝고 맑은 미소 천사! 만년소녀! 축하합니다. 출판하시는 책이 우리 모두에게 좋은 기운을 받게 할 것임에 기대가 큽니다.

_요들할매 유혜정~~^♡^

■ 아름다우신 은경 쌤! 요들이야기를 또 얼마나 신나게 엮었을까요^^? 요들 이야기를 반짝 반짝 빛나게 해 주실지 완존 기대 만땅입니다^^ 언능 보고 싶어요.~~~~ _ 문영미

■ 감동이 절로 나는, 미소가 절로 띠는 정말 아름다운 원장님의 목소리^^. 멋진 요들음악으로 오랜 동안 기쁨 나누어 주시길 기원합니다. 웃음을 선사해 주시고 노하우를 전수해 주시는 멋진 이은경 원장님 감사합니다~♡ 원장님처럼 고운 목소리를 낼 수 있도록 노력할 것입니다. 최고의 스승님을 만나게 해주셔서 감사합니다. _ 이소현 ♡♡♡♡♡

■ 책을 내게 되어 정말 축하드립니다. 꼭 책을 사서 읽어보겠습니다. 제 이야기를 지면에 올리는 것은 부끄럽습니다. 쌤과 짧은 인연이었지만 저에겐 확실한 임팩트였기에 늘 소중한 추억으로 간직할 것입니다. 아직도 기억이 나요. 이은경 선생님께서 그러셨죠. 가슴소리, 머리소리가 왔다 갔다 하며 요들을 하라고 하셨어요. 마치 우리 판소리와 비슷하다며 비유해 주셨지요. 학교와 성당에서 요들을 적절히 넣어 노래 부르기 활동하면 모두가 좋아하고 행복해 해요. 물을 만난 물고기인 듯 정말 신나게 노래 불러요. 좋은 스승에게 좋은 노래를 알게 되어 감사드립니다. _ 김진(바디퍼커셔너)

■ 요들레이~ 요들레이~ 하고 부르면 가장 먼저 생각나는 사람, 그 사람은 뽀뽀뽀 요들언니, 이은경 회장님! 요들 이야기 속에 숨겨진 행복 가득한 사랑 나눔의 이야기보따리 책의 출간을 진심으로 축하드리며 늙지 않는 꿈과 행복으로 그 열매가 주렁주렁 맺히길 축복합니다._ 최원호 박사(《나는 열등한 나를 사랑한다》 저자)

■ 선생님 책을 내신다니 축하드립니다. 우리가 무언가를 간절히 원할 때 온 우주는 우리의 소망이 실현되도록 도와준다고 합니다. 선생님의 책도 많은 사람들에게 소망을 주는 무언가 이길 간절히 원해봅니다~♡ _ 윤숙경

■ 진정한 아름다움이 무엇인지를 보여주시는 요들언니… 따뜻한 감동을 주시는 요들언니… 축하드립니다. 요들언니와의 인연이 제겐 축복이에요. 감사합니다^^ _ 배성미(수원과학대학교 산업디자인과 교수)

■ 언제 들어도 즐겁고 아름다운 요들송, 그와 함께 평생을 가르치고 불러주는 요들언니 이은경 원장님은 노벨평화상 감이라 생각합니다. 사회를 밝고 즐겁게 만들어가는 요들언니 화 이 팅、"☆=☆" _ 남도진(KBS 방송 연극 무대분장 전문가)

■ 밝은 미소로 회원들을 맞이하시는 미소천사 이은경 요들 선생님께서는 잘해도 칭찬, 못 해도 칭찬, 칭찬 거리가 풍년이신 분이죠. 이것저것 칭찬할 것이 부족하면 박자를 잘 맞췄다는 칭찬이라도 해 주셨죠. 덕분에 소리를 내지 못 하던 나도 요들을 부를 수 있었답니다. 요들수업은 입고리가 자연스럽게 올라가는 기쁨이 넘치는 수업입니다. ^♡^ 기쁨도, 행복도, 사랑도 만 배! 미소천사 이은경 선생님과 요들에 반한 숙녀 _ 반혜숙

■ 세월이 흘러도 열정과 사랑으로 끊임없이 공연해주시는 이은경 선생님. 늘 존경하고 있습니다. 작가의 관점으로 보아도 아름다운 요들과 함께하는 삶에 어울리는 소녀감성의 선생님은 진정한 아름다움이 뭔지 아시며 살아가

시는 분인 듯합니다. 진정한 신여성이십니다. 늘 응원하며 배워가겠습니다.

_ 김향희 (서양화가)

■ 이은경 선생님과 함께하며 인생의 길을 걸으며 로버트 프로스트의 '가지 않은 길'을 떠올린다. 사람들이 적게 가는 길을 택했노라고 시인은 말했다. 내 인생의 길에서도 선물처럼 주어지는 인연 속에 요들과의 만남이 이루어졌다. 선생님은 우리 색동어머니회의 합창단 지휘자로 오셨고 요들이라는 새로운 배움의 길로 인도하셨다. 내겐 많은 발자국이 찍혀 있지 않은 새로운 길이라 경이로웠다. "내가 계획하지 않은 감동과 기쁨의 세계" 그것이 요들과의 만남이었고 기쁘고 웃음 넘치는 세계가 시작되었다.

나의 선생님! 이은경 선생님은 아이 같지만 지혜로우시고, 개그맨은 아니지만 표현이 탁월하여 순간순간 우리를 웃게 만드셨다. 자신을 소개하는 시간을 통해 나라는 자체의 존엄성과 존재감을 품게 하셨고 요들을 배우는 우리를 늘 웃게 만들어주셨다. 그래서 헤어질 때면 행복을 듬뿍 담아서 한 주일의 기쁨 에너지충전을 한다고 회원들끼리 서로 웃으며 격려도 했다.

선생님과 회원들은 사진을 찍고, 함께 음식을 나누며 음악회, 캠프, 송년회 등 환희의 순간들을 만끽하곤 했다. 어린아이 같은 마음과 늘 긍정의 답을 가지고 한결같은 지도력으로 사람들 곁에서 귀한 영향력을 끼치시는 선생님! 지금도 더 높은 위상으로 지속하고 계신다.

선생님, 항상 건강하셔서 많은 사람들에게 요들을 통한 기쁨을 주시고 끊임없는 사랑과 봉사가 계속 이어지시길 응원하며 마음깊이 기도합니다. _ 김미옥

■ 야호! 대단하십니다. 은경 쌤! 레슨하랴 공연하랴 바쁘신 중에 언제 책까지 집필 하시다니! 돌이켜보면 2년 전 힘들고 지쳐갈 때 우연히 은경 쌤과 요들송을 만난 덕분에 어려운 상황을 견뎌내고 행복한 일상으로 돌아올 수 있었습니다. 은경 쌤! 아프지 마시고 연세도 더 이상 들지 않았으면 좋겠고, 오랫동안 이시대의 영원한 요들 언니로 사람들에게 행복을 전파해주시길 바

랍니다. 언제나 은경 쌤을 응원하겠습니다. 치악산이 보이는 곳에서. _ 이희도

■ 힘찬 응원 드립니다. 보이는 게 부산 갈매기, 부산 바닷가입니다. 힘찬 파도
의 포말처럼 책이 많은 사랑을 받길 기대합니다. _ 김성규(한국요델협회 고문)

■ 사람들의 인생 이야기는 많이 들어보았지만, 요정의 이야기는 아직 들어보
지 못했네요. 반짝 반짝 빛나는 샛별 같은 요들요정 은경 선생님의 인생 이
야기라니! 정말 궁금하고 기대됩니다. 축하합니다~~♡ _ 박성호(목사, 만화가)

■ 텔레비전만 바라보던 옛 시절에 동심을 사로잡은 요들언니. 이름보다 요들
언니로 세상에 더 알려진 이은경 선생님! 코로나에 지친 마음들을 기쁨과
희망으로 바꿔주고 남녀노소 누구에게나 웃음을 선사하는 요들언니! 그동
안의 재미있는 에피소드를 모아 아기자기하게 엮어 만드신 이야기를 통하
여 요들을 전파한 헌신과 노력을 알게 되고 앞으로도 더욱 정진하시리라 믿
습니다. 출간을 축하드립니다. _ 최달용(변리사)

■ 아름다운 요들과 아름다운 미소로 늘 행복 바이러스를 전파하시는 존경하
는 이은경 선생님! 자서전 출간을 진심으로 축하드립니다. _ 변형돈(요들러)

■ 50년 동안 변함없는 열정으로 요들을 사랑하고 많은 제자들을 키워 오시면
서 힘든 이웃 내일처럼 챙겨 오신 천사보다 이쁜 선생님! 너무 너무 사랑합
니다! _ 김선군(포항 양지사람들 대표)

■ 예쁜 요들 쌤♡♡♡ 시간을 안 느끼며 지내시는 모습이 너무 부럽습니다. 늘
아름답게 신나게 감사하게 예쁘게 요들로 기쁨 주시니 얼마나 좋은지 모릅니
다. 겨울이 온다고 하는 이 시간에도 그저 즐겁네요. ♡♡♡

_ 김경희(홀트아동복지회 이사)

- 명실상부 명실공히 명불허전! 요들의 전설! 미소천사! 이은경 선생님을 생각하면 많은 단어들이 떠오릅니다. 나에게 요들은 인생살이 굽이굽이 어두운 시절 찾아와 준 참으로 고마운 에너지였습니다. 고맙습니다, 선생님. 자서전 출간을 축하드립니다. _ 최현옥

- 요들을 하시는 분들의 좋은 벗이 될 요들언니 이은경 선생님의 책이 세상에 널리 알려지고 또 책을 읽는 많은 분들의 심금을 울리게 되기를 바랍니다. 삶에 목마를 즈음에 만나는 퐁퐁 솟아나는 맑은 옹달샘 같은 이은경 선생님의 목소리를 듣고 타는 목마름을 적실 수 있는 귀한 기회를 가짐이 기쁨입니다. 이 책을 읽는 분들이 요들에 대한 많은 이해와 감동을 느낄 수 있기를 바랍니다. _ 아코요들 조안나

- 기운찬 행복에너지와 긍정의 힘으로 선한 영향력과 함께 보내드리며 건강다복 만사대길한 출판을 축하드립니다. _ 권선복(도서출판 행복에너지 대표)

- 먼저 추카~추카~ 드립니다. 선생님♡ 예측불허의 삶에 선생님과 함께하는 요들 수업은 스트레스로 지쳐있는 저에게 원투 스트레이트를 날리는 시원한 시간이었습니다. 요즘처럼 우울하고 힘겨운 소식들이 들려와 어깨가 무거울 때 요들의 밝고 아름다운 선율이 저에게 큰 위로가 되었고 서로를 손잡아줄 수 있는 시간이었습니다. 선생님의 한국요들을 전 세계에 널리 널리 알려주세요. 선생님! 사랑합니다. _ 이희성(컨디션연구소장)

- 은경 선생님은 두고 보기에도 아까운 분이십니다. 모두를 즐겁게 해주시는 은총의 도구라고 생각해요. 바쁘신 중에 책도 쓰시고… 축하드립니다. _ 손영희

■ 미소천사 이은경 쌤~~ K-요들 전 세계에서 대박 나시길요~~ 파이팅^^

_ 노재우(공학박사)

■ 보육원 외로운 아이들에게 요들쏭을 지도, 아이들에게 푸른 꿈을 꾸게 하고 친부모 역할을 물심양면으로 제공하고, 평소 불우한 이웃 및 노인요양원을 찾아다니며 재능기부하시는 따뜻한 마음, 매사 열정적이고 천사 같은 고운 인성을 갖고 있는 이은경 원장님은 온정이 메말라가고 점점 더 각박해지는 이 시대에 지성인들에게 귀감이 되십니다.

_ 이규영(대한민국바른통일포럼 공동대표/행정학 박사)

■ 아침 빛 같이 뚜렷하고, 달 같이 아름답고, 해 같이 맑고, 깃발을 세운 군대 같이 당당한 여자이며 나보다 남을 위해 헌신하는 사랑 많은 이은경 선생님!

_ 박상춘(엘크로파낙스주식회사 대표이사)

■ 아름다운이란 무엇인가? 무엇이 우리를 아름다운 세상으로 안내를 하는가? 그 해답을 알려주시는 이은경 요들 선생님. 항상 미소 짓는 소녀의 모습 그리고 아름다운 말씨로 때로는 요들송으로 힘겨운 우리들에게 힐링 시간을 만들어 주시는 세상의 수호천사이십니다. 그동안의 이야기를 출판하여 함께 나누고자 하는 그 모습에 또한 큰 격려와 축하드립니다.

_ 정동욱(미술학 박사, 창의력 뇌 훈련 전문 강사)

■ 요들언니, 요들쏭을 하면 누구나 소녀 꾀꼬리로 남나요? 영원한 요들요정이시면서 한국요들 키우는 보람까지 기록으로 남기셨겠죠? 사랑합니다. ♡♡
♡ _ 김봉중((사) KoreanSeniors 이사장)

■ "제1악기의 하나인 독특하고 매력 넘치는 요들을 하는 것은 제3악기 휘파람처럼 인생의 엔돌핀을 넘치게 하는 보약 같은 친구"라고 하고 싶습니다. 진심으로

축하드리고 건승을 빕니다. _ 황보서(휘파람연주가, 한국 최초 휘파람세계대회 챔피언)

- 초겨울의 문턱에서 불철주야 쉴 틈 없이 바쁘신 와중에 책까지 내셨다니 진심으로 축하드립니다. 50여 년의 요들인생 참 많은 에피소드가 있겠습니다. 이젠 우리나라를 대표하는 명실상부한 Jodlerin으로서 전 세계를 향하여 힘차게 나아가시기 바랍니다. 언제까지나 그 아름다운 미소 잃지 않으시길 바라며. _ 조순례

- 환하게 웃으시는 미소와 반짝 반짝 빛나시는 요들 선생님의 재치가 많은 분들에게 기쁨의 바이러스가 될 거예요~ _ 도선화(목사)

- 활짝 웃는 미소가 요들을 만든다. 요들을 해서 행복하다 하시는 미소가 참 예쁜 은경 쌤~♡♡♡ 요들인생 출판을 축하드립니다. 저의 요들이라 하면 블랙홀이죠. 이은경 선생님 만난 지 어느덧 10년이 넘는 시간이 흐르다 보니 천천히 아주 강하게 스며들어서 헤어날 수 없는 블랙홀이랍니다. 항상 열정과 사랑으로 요들과 함께하시는 이은경 쌤 사랑합니다. 건강하세요~

_ 이선희(10년 제자)

- 드디어 은경 쌤의 책이 나오는 군요. 축하합니다. 선생님 뒤를 쫓아다녔던 저의 연구년 1년 동안이 제 인생에서의 가장 재미있고 황홀하고 요들에 대한 사랑으로 충만했던 시간이었어요. 그때 배웠던 모든 것들이 지금의 저의 든든한 재산이 되었답니다. 선생님의 요들에 대한 지칠 줄 모르는 열정, 끊임없는 도전 정신, 세심한 배려 및 인재 양성, 샘솟는 아이디어 및 긍정 마인드는 항상 저를 감탄시킵니다. 무엇보다도 삶의 가치관과 신념이 확고하시고 애국심이 넘치시는 진정한 이 시대의 거인입니다. 존경하며 사랑합니다. 대치중학교 과학교사인 동시에 오케스트라와 요들송 동아리를 운영하여 학생들 힘만으로 모든 학교 행사 및 캠페인 활동을 음악으로 훌륭히 해 나가

고 있어 학교 음악 활동의 새로운 장을 열고 있는, 전공이 음악인지 물리인지 본인도 헷갈립니다^^ _ 이정원(대치중학교 과학교사)

■ 언제나 학생들에게 밝음과 따뜻함을 선물해주시는 이은경 선생님! 요들 말고도 긍정적이고 행복한 특별한 마음가짐을 가르쳐주셔서 감사합니다. 늘 행복하시고 건강하세요~! _ 김형선(수학적 요들러)

■ 사랑하는 스승님 책을 진심으로 축하드립니다. 앞으로의 요들 인생도 기대됩니다. 그동안 고생과 수고 정말 많으셨어요. 언제나 저희 제자들에게 밝은 모습 보여주심에 대단히 감사합니다. 늘 건강하시고 행복하세요. 기회 되면 시카고에 오시구요. _ 김선유(시카고 제자)

■ 요들 노래 가르치시고 바쁜 가운데 글을 써 책도 출간하시고, 진심으로 축하드립니다. 앞으로도 좋은 글 많이 써주시고, 모든 사람들에게 기쁨과 즐거움을 주시고, 노래하시는 모습이 소녀 같고 아름다우세요. 항상 마음속에 잊지 못하고 잘 간직하고 있어요. 평일은 출근하고 주말에 시간될 때 선생님 요들 노래책이 있어 혼자서 시디도 듣고 피아노 치고 잘 지내고 있어요. 다시 한 번 출간을 축하드립니다. _ 서순옥

■ 요들에 요 자도 모르는 요들 바보를 요들천재로 만들어주셔서 감사합니다. ㅎㅎ 전에는 잘 몰랐습니다만 지금은 저도 몸으로 느끼는 것 같습니다. 천재는 생겨나는 게 아니라 만들어 진다는 것을요. 단순히 요들만 가르침을 주신 게 아닌 사람으로서의 도리와 예의, 말하는 법 등등 저에겐 단순히 요들 선생님이 아닌 인생을 가르쳐주시는 우리 선생님이십니다. 앞으로도 많은 가르침을 받으며 오늘보다 더 나은 사람이 되기 위해 전진하겠습니다. 항상 감사하고 사랑합니다. _박성윤(28살 요들신동)

요들처럼 살아라

■ 이곳은 오스트리아 비엔나입니다. 선생님 덕분에 이곳에 오게 되었죠. 13년 전 한국의 문화센터에서 이은경 선생님의 낭랑한 요들레이~~~ 요들소리에 이끌려 온 가족이 요들송을 배운 기억이 아직 생생하고 그 배움의 힘으로 살아가고 있음에 선생님께 감사드립니다. 두성이 예쁘다는 선생님의 조언으로 현우가 빈 소년 합창단에 입단! 영광스런 졸업을 하고 이제는 대학생이 되었습니다. 아리랑 요들로 오디션을 본 그날이 잊혀지질 않네요. 처음부터 지금까지 재능보다 인성을 말씀해 주시고 함께해 주셔서 영광이고 축복입니다. 돈보다는 넘치는 요들전도사로 바쁘게 지내시느라 건강도 못 챙기시는 줄 알아요. 부디 온 국민이 요들을 함께하는 그날까지 오래 곁에 계셔주시기를 기도합니다. 이은경 선생님~ 축하드립니다! 사랑합니다! _ 하연신(비엔나에서 현우 엄마)

■ 안녕하세요 선생님 제자 박현우 입니다! 제가 아주 어렸을 때부터 오스트리아로 갈 때까지 저에게 항상 조언과 칭찬을 해주셔서 지금 빈소년 합창단을 졸업하고 좋은 대학 생활을 하고 있는 것 같습니다. 선생님은 저뿐만이 아니라 모든 요들 수업을 받는 분들께도 긍정적인 파워를 주셨습니다. 매주 수요일 그리고 토요일에 선생님에게 요들 수업을 들을 때마다 선생님의 환한 미소는 시험을 망쳐서 기분이 안 좋은 저도 행복하게 하게 했습니다. 항상 건강하세요! 너무 존경하고 감사합니다. _ 박현우(선생님의 영원한 제자)

■ 선생님 저 주연이에요. 제가 노래를 잘 부르게 되고 요들도 알게 되고 배울 수 있게 된 것도 다 선생님을 만난 덕분이에요!! 항상 감사합니다. 멀리 있지만 그래도 맨날 선생님 생각해요!! 항상 건강하시고 행복하세요 ♥♥♥
_ 박주연(선생님을 사랑하는 제자)

■ 선생님의 책이 나온다는 소식에 컴퓨터 앞에 앉아, 무어라 축하 인사를 보내야 할지 몰라 글을 썼다 지웠다 5시간 동안 반복했다. 결국 완성되지 않은 문장들은 0과 1 사이에 묻어 두기로 하였고, 나중에 완성하게 된다면 선생님

께 따로 쥐어드려야겠다. 사실 한 번도 선생님께 말씀드린 적은 없었으나 이 기회를 빌어 털어놓자면 난 선생님께 음악을 배우러 찾아간 것이 아니라 음악을 그만두기 위해서였다. 그렇지만 선생님과의 첫 만남으로부터 몇 년이 지났는데도 지금의 나는 여전히 음악으로 밥 벌어 먹으며 살아가고 있다. 방황하던 나를 무사히 음악의 품으로 돌려보내주신 선생님께 너무 감사하다.

선생님은 음악 그 자체이고 선생님의 음악도 선생님 그 자체이다. 역시 음악은 하는 사람의 마음과 무의식마저 가장 솔직하게 투영하고 있다. 내가 보고 듣고 겪은 선생님과 선생님의 음악은 늘 사랑이고 행복이어라.

어떻게 음악이 마냥 늘 즐겁고 행복할 수 있겠냐며 나의 음악 친구들과 술잔을 기울이며 탄식하던 많은 날들이 무색하게도 선생님의 음악은 늘 즐겁고 행복하다. 선생님은 어떤 인생을 살아왔기에 그런 음악을 할 수 있는지에 대한 의문과 존경을 마음 한구석에 품으며 살아왔는데 이 책의 발매로써 드디어 해소될 수 있겠다. 참 감사하고 기쁜 일이 아닐 수가 없다.

내가 아카데미에서 선생님께 배운 것은 음악이 아닌 사랑이었다. 나는 늘 음악은 고사하고 인간적으로도 많이 미숙한 모습을 보여 선생님을 마주하기에 너무 부끄럽다. 그럼에도 선생님은 그저 나를 사랑하여 마지못하겠다는 눈으로 바라봐 주신다. 나는 그 눈의 형태를 분명 알고 있다. 돌아가신 엄마가 생전에 나를 바라보았던 눈도 그리하였기에. 물론 선생님은 내가 아닌 다른 제자들에게도 그런 눈을 보낸다. 누군가 선생님이 우리에게 보내는 무한한 사랑의 출처를 묻는다면 분명 음악을 사랑하는 마음이라 단언한다.

이만 글을 마치며 선생님의 책 발매를 감히 내가 가장 기뻐하고 있다고 말씀드리고 싶다. 물론 축하도 드린다. 먼 훗날 내가 무덤에 딱 하나의 음악만 들고 갈 수 있다면 그것은 바로 선생님의 음악일 것이다. 내가 그리 당신을 사랑하니 부디 아프지 마시라. 내가 태어나 들었던 그 어떠한 멜로디나 구절보다도 가장 제일이었던 것은 선생님의 숨소리였다.

_ nokjo(음악 프로듀서, 작곡가, 채널A 미디어텍 방송기술팀 음향 TA)

요들처럼 살아라

■ 삼총사와 함께 깔깔대며 요들을 배우던 그때보다 무구한 행복을 느꼈던 적이 있었을까 싶습니다. 제 인생에 큰 전환점이 되어준 요들과 이은경 선생님, 언젠가 꼭 올 시즌 2로 다시 만나요~! _ 이홍연

■ 선생님! 저는 선생님 직접 뵌 지 얼마 안 됐지만 선생님의 기나긴 요들 인생 이야기가 정말 기대되고 궁금해요. 책 출간이 너무 기다려집니다^^

_ 박혜진(우리나라 최연소 요들 박지민 엄마)

■ 선생님 감사드립니다. 훌륭한 일을 하시는 데 제가 어디 감히 말씀을 언급할 수 있을까요. 그저 맘으로 존경과 기쁨의 맘으로 축하드립니다♡ _ 이다감

■ 기쁨, 설레는 여행, 맑고 순수함… 요들을 생각하면 떠오르는 말들입니다. 꺾는 소리를 배우는 이은경 선생님의 요들수업은 힐링과 아름다운 사람들과의 만남을 통한 벅찬 감동이 가득한 시간입니다. 지금처럼 요들이 우리 사회에 좋은 영향력을 미치는 일이 오랫동안 계속되기 소망합니다.

_ 전재경(아란유치원 원장)

■ 평생 요들을 위해 활동하신 이은경 요들여신님 발간을 축하드립니다. 이 도서가 많은 요들 학도들에게 훌륭한 지침서가 될 것입니다.

_ 서한석(요들러, (전)서초구 성북구 행정공무원)

■ 절제된 아픔을 느낀다. 압축된 열정을 만진다.

_ 이동규 교수의 '두줄칼럼'(조선일보 칼럼니스트)

■ 백두에서 한라까지 삼천리 방방곡곡에 요들의 메아리가 울려 퍼지는 그날까지, 선생님의 뜨거운 열정을 응원합니다. _ 배은선(철도박물관장)

■ 세상에서 나를 온전히 이해해 주는 사람은 딱 한사람 밖에 없어. 그 사람 때문에 난 외롭지가 않아. 그게 누군지 알아? 바로 그런 사람이 행복전도사 요들언니랍니다. _ 윤일원(《부자는 사회주의를 꿈꾼다》 저자)

■ 사랑하는 누님의 이쁜 삶이 담겨진 이번 책 출판 진심으로 축하드립니다.

_ 이호성(막내동생, 노래강사)

■ 요들에 자신의 모든 삶을 녹인 요들언니 이은경! 요들과 사랑에 빠진 처음 그 순간부터 요들로 세계 곳곳을 누비게 된 지금까지의 여정들 그리고 인간 이은경의 진솔한 삶의 이야기들까지 흥미진진한 그녀의 이야기들이 책 속에 가득하다. 요들을 통해 사람들에게 웃음과 희망, 사랑 그리고 치유를 선물하고 있는 이은경, 그녀를 응원한다! _ 홍수정(KBS 성우)

■ 무엇이든 한 세대를 넘기면서 계속 유지한다는 것은 참 어려운 일인데 선생님요들은 50년을 이어 왔네요. 이은경 선생님이 자신을 절제하고 자신을 다스리지 않았다면 지금의 K요들은 아마도 없었겠지요. 자동차가 아무리 좋아도 브레이크가 안 좋으면 좋은 차가 아니듯 어린 친구들에도 무엇보다 마음을 꺾고 절제하고 자기를 부인하는 인성교육 에도 많은 마음을 쏟으신 결과가 오늘의 K요들의 영광이 되었다고 생각합니다. 개인적으로도 너무나 존경합니다. 선생님 책 출판 진심으로 축하드립니다. _ 정미용

■ 천상의 소리로 세상을 맑게 밝게 해주시는 요들 천사님. 아름다운 요들송으로 사람들 가슴 마다 희망과 꿈을 심어 주시지요. 저도 오늘은 요들송 한 소절 담아서 희망 노래 부를게요. _ 김충근(풀피리 연주가, 그림책 작가, 신곡초 교장)

■ 겨울 잘 보내시고 꼭 감기 걸리지 마세요! _ 이지효

요들처럼 살아라

■ 시련과 역경을 늘 긍정적으로 헤쳐 나가시는 이은경 선생님, 책 발간을 진심으로 축하드립니다. _ 성나영(前 국민건강보험공단 일산병원 연구원, 現 국립암센터 과제 연구 및 의학통계분석 프리랜서)

■ 항상 존경하는 이은경 선생님! 선생님은 요들을 하실 때 가장 빛나시는 거 같아요. 언제 어디에서나 맑은 목소리로 예쁘게 웃으시면서 요들하시는 거 보면 정말 존경스럽고 멋지세요. 선생님의 요들 인생 얘기라니… 넘 기대되네요. 요들을 정말 오래 하신 만큼 내용이 꽉 차 있을 거 같아 궁금해요. 너무 축하드리고 책 나오면 꼭 읽어보겠습니다. _ 유하연(한국어린이요들합창단 21기)

■ 은경 씨만 보면 80년대 초 처음 본 기억이 늘 떠오르네요. 에델바이스가 YMCA에서 김홍철 씨와 집회할 때 어머니와 함께 참석하여 피아노 치면서 노래하던 그 모습! 아직도! 그 오랜 세월이 흘렀어도 언제나 변함없이 밝은 모습, 젊은 모습, 늘 간직하길 바라요. _ 이종희(벤조맨)

■ 선생님과 함께한 귀중한 시간들은, 저와 린지에게 큰 행복이었습니다. 모든 아이들을 소중하게 대하시며 자존감을 갖게 해주셨고, 작고 하찮은 것 같은 일들에도 정성을 다하는 삶의 철학을 보여주셨고, 안 될 것 같은 일들도 결국은 해내시는 그릿(grit)을 몸소 보여주시며 가르쳐주셨습니다. 끈기, 꾸준함, 성실함, 긍정적인 생각 등을 비롯해 요들로 기쁨도 주셨지만, 삶으로써 많은 것을 가르쳐주시는 선생님이십니다. 린지와 저를 잘 가르쳐주셔서 감사합니다. _ 황영순(한국어린이요들합창단 이린지 엄마)

■ 이은경 선생님, 이 생에 선생님을 만난 건, 저에게 큰 행운이었습니다. ♡♡ ♡ 더욱이 요들이라는 매체로 만난 건 더욱 행복하고 신나는 일이었어요. 행복한 요들인생, 응원합니다! _ 이민경(한국어린이요들합창단 조우림 엄마)

■ ♪요로레이 요로레잇디♬ K요들을 널리 전파시키려 늘 애쓰시는 은경 쌤! 천사 같은 백만 불짜리 미소로 우리를 항상 기쁘고 즐겁게 해주시는 은경 쌤! 영원히 반짝이며 길을 밝혀주세요. 진심으로 축하드립니다. 두 손 모아 응원합니다. _ 하금와(요들 아코디언 제자)

■ 나에게 음악은 천국의 언어이자 타임머신이다. 겨울 어느 날, 무심코 킨 랜선 방송을 타고 꿈같은 일이 일어났다. 텔레비전에 나오던 뽀뽀뽀 요들언니를 만난 것이다. 어렴풋이 기억나는 그녀의 노랫소리에 나는 엉덩이를 흔들며 타임머신을 탔고, 잠시 말괄량이 어린 시절로 돌아갔다. 가슴이 쿵쾅거렸고 점점더 뚜렷해지는 요들소리에 흠뻑 취했다. 그 시간은 코로나로 지쳐 있던 나에게 하나님의 은혜, 선물 같은 시간이었다. 아침 햇살을 머금은 영롱한 이슬 같은 요들언니 이은경이 있어 행복합니다. 반짝반짝 빛나는 노래로 우리의 마음을 미소 짓게 만드는 요들언니가 있어 자랑스럽고 축하드립니다! You shine!
_ 윤경실(아트 디렉터, 큐레이터)

■ 우리 성진이, 성준이 소중했던 유년기를 행복가득 요들합창단 기억으로 가득 채워 주셔서 너무 너무 감사드립니다. 돌이켜 생각해보면 그때만큼 기쁘고 행복했던 시간은 없었던 듯합니다. 모쪼록 건강하시고요, 요들합창단도 건승하시기를 손 모아 기원합니다! _ 유재영(한국어린이요들합창단 성진, 성준 아빠)

■ 요들 퀸 이은경 선생님! 언제나 요들처럼 밝고 에너지 넘치는 선생님의 글 꼭 읽고 싶습니다. 요들송과 함께 근심, 걱정 다 뒤로하고 세상 모든 이에게 평화와 사랑으로 물들이는 글 기대해봅니다~♡ _ 나옥자(서양화가)

■ 노력에 행운이 따르길 바랍니다. _ 신승은(함서연 엄마)

■ 어렸을 때 합창단에 들어와서 고등학생이 될 때까지 선생님께서는 참 많은

요들처럼 살아라

것을 가르쳐 주셨습니다. 선생님 덕에 대화하는 법을 알게 된 것 같습니다. 선생님이 중요시 여기던 경청과 사람들 앞에서 당차게 말할 수 있는 자신감을 배운 것 같습니다. 선생님께 감사드립니다. 선생님의 출간을 축하드립니다.

_ 유성진(한국어린이요들합창단 16기)

■ 이은경 쌤!♡ 이은경 선생님! 대한민국 요들계 레전드이시며 요들경력 50년의 요들여신! 이은경 선생님의 요들이야기 책 발간을 진심으로 축하드립니다! 또한 요들 전도사님으로서 저희 모든 분들에게 늘 사랑과 행복이 넘치도록 도와주시는 것에 진심으로 감사드리오며 K요들협회의 무궁한 발전을 기원합니다. 늘 건강하시고 행복하세요! _ 이창화

■ 요들이라는 아름다운 음악으로 아이들에게 꿈, 희망과 사랑을 가르쳐 주신 선생님의 경험을 보다 많은 이들이 공유할 수 있는 기회가 될 것이라 확신합니다. _ 정진현(정민경 혜원 아빠)

■ 항상 건강하시고 행복하세요! 사랑합니다! _ 김보민(한국어린이요들합창단 19기)

■ 젊은 날 조그만 인연으로 접한 에델바이스요들 모임이 이 선생의 뜨거운 열정과 노력으로 한 인생을 장식한 그 모습에 감탄스럽네요. 또한 한국 요들계의 한 페이지를 자리매김한 그대에게 찬사를 보냅니다.

_ 유용식(와이에스켐텍(주) 대표이사)

■ 너무 멋지십니다. "사람이 되자!" 요들송 합창단 지휘자 선생님께서 아이들에게 왜 저렇게 강조를 하실까? 고등학생이 된 영재가 올바르게 자란 것을 볼 때 이제야 선생님의 마음을 알겠습니다. 항상 감사드립니다. 선생님 너무 너무 축하드립니다. _ 임창수(한국어린이요들합창단 임영재 아빠)

■ K-요들의 대모라 할 수 있는 이은경 요들 아카데미 회장님과의 인연도 40여 년이 훨씬 지난 듯싶다. KBS 전국합창제 이후 눈부신 활약을 하고 있는 K-요들과 요들아카데미를 응원합니다. _ 최규철(前 MBC 뽀뽀뽀 카메라감독)

■ 이은경 선생님 가르침에 유민, 보민이가 요들로 행복하고 좋은 성품으로 잘 성장하였습니다. 선생님의 밝은 에너지와 바른 가르침, 감사드리고 존경합니다. 항상 건강하게 오래오래 저희 곁에 요들 선생님으로 함께해 주세요! 알친 포에버~~♡ _ 김지미(한국어린이요들합창단 김유민 보민 엄마)

■ 선생님의 노래는 기분 좋은 마법의 주문 같았는데 이번에 그 마법 같은 이야기가 책으로 나온다니 기대됩니다. 축하드립니다. _ 유경미(쟁플레이뮤직 대표)

■ 20여 년 전 요들 초보로 선생님의 제자가 된 인연이 지금까지 이어져 선생님은 제 인생에 늘 빛과 같은 존재로 긍정의 지표가 되어 주셨습니다. 사업 실패로 고통스런 날들조차 선생님의 아름다운 미소와 무한 긍정 에너지는 제게 큰 힘이었고 요들은 응원가가 되었답니다. 제게 주셨던 무한 에너지가 담긴 요들 인생을 책으로 출간 하신다니 온 마음을 담아 기쁜 마음으로 축하 또 축하 드려요. 선생님! 존경하고 사랑합니다. 그리고 감사합니다. _ 박진화

■ 언제나 밝고 상큼하신 요들의 여왕 이은경 회장님! 전 세계 사람들에게 아리랑을 통해 K-요들 매력을 힘껏 전달하길 바라며 출간 진심으로 축하드립니다. _ 김준흥(사단법인 한국우쿨렐레총연합회 이사장)

■ 한국 요들계 대모이자 K요들협회장님으로서 한국의 요들 발전을 위해 헌신하고 계시는 노고에 위로와 찬사의 말씀을 드립니다. 회장님의 요들인생을 조금이나마 책을 통해서 보여 주시니 반갑습니다. 앞으로도 행복한 요들인생을 응원합니다. _ 서준석(지오아재)

요들처럼 살아라

■ 행복의 크기를 저울질할 수는 없겠지만 행복이란 단어를 조물락거리며 사는 것이 인생입니다. 행복은 어렵고 힘든 이들이 가질 수 있는 최고의 선물입니다. 어렵고 힘들수록 행복의 크기는 커진다는 것을 알면서도 현실은 행복과는 멀어지는 안주를 행복으로 착각들 합니다. 나눔과 봉사를 평생 실천하시는 이은경 선생님의 따뜻하고 행복한 삶이 책으로 세상에 나온다니 세상에 행복이 전해지는 것 같아 반갑기 그지없습니다. 늘 행복 팡팡한 팡파레를 울려 주시는 선생님의 앞날에 감사의 응원을 함께합니다.

_ 정인돈(나눔갤러리 블루 대표, 청소년적십자 총동문회 부회장)

■ 자연 속에서 모든 생명과 아름다운 대화를 나누듯 평생 요들을 통해 유쾌한 행복을 전도해온 이은경 선생, 그가 요들과 함께 살아온 여정은 우리에게 단순하고 명확한 긍정의 메시지를 전해줄 겁니다. 출간을 축하드립니다!

_ 이제권(前 SBS 국장)

■ 안녕하세요. 드디어 책이 출간되네요. 축하드립니다. 중학교 때 요들을 부른 친구가 몹시 부러웠어요. 뽀뽀뽀에서 나왔던 요들 언니를 만날 줄이야. 자기 자리만 지키면 요들과 인생이 만사형통이라는 이은경 선생님의 가르침으로 인생을 즐겁게 살아가고 있답니다. 늘 감사합니다. _ 송교전(요들제자, 前 수학교사)

■ 안녕하세요, 선생님. 어느덧 가을도 지나가네요. 공부하다가 선생님 마음 같은 따뜻한 햇살에 선생님이 생각나서 감사한 마음을 적어봅니다. 옛날에 청소년수련관에서 요들수업을 배웠을 때 선생님께서 버스나 지하철 등 사람이 많고 앉을 자리가 별로 없는 공간에서 부모님과 함께 있을 때는 무조건 부모님 먼저 앉으시게 하라고 하셨던 적이 있어요. 그때 잠깐 말하시긴 했지만 어린 나이였어도 그 말씀이 깊게 와 닿았어요. 그래서 그 수업을 받은 이후부터 지금까지 항상 사람이 많아 앉을 자리가 없는 곳에서는 무조건 부모님이 먼저 앉게 해요. 가끔씩 너무 다리가 아파서 제가 앉고 싶을 때도 있었지만 그건 나를 낳아주시고 나

때문에 많은걸 포기하시고 양보하시고 고생하신 부모님을 대하는 태도는 아니라고 생각하여 먼저 앉게 하지요. 그 행동을 하고 나서부터는 먼저 앉게 할 때마다 왠지 모르게 뿌듯하고 기분이 좋았어요. 선생님의 말씀 하나가 저도, 저의 부모님도 기분 좋게 할 수 있어서 너무 좋은 거 같아요. 선생님 덕분에 점점 사람이 되는 것 같아요. 감사합니다. _ 안소현(한국어린이요들합창단 22기)

■ 한국사람 요들 배움의 지름길은 이은경요들아카데미에서 찾을 수 있지요? 선생님의 남다른 에너지로 긍정의 에너지가 뿜뿜!! 오래도록 요들 전도를 많이 하시면서 요들요정으로서 전 국민을 행복하게 만들어주십시오.

_ 곽동운(수원요들아카데미)

■ 누구나 한번 들으면 좋아할 수밖에 없는 요들이 있어 행복한 시간이었습니다. 한평생 몸담으신 그 소중한 시간을 글로 만날 수 있어 설렘을 감출 수 없습니다. 앞으로 요들과 함께 더 행복하시기를 바랍니다. 출간을 축하드립니다.

_ 심연주(한국어린이요들합창단 김성호 엄마)

■ 이 생에 선생님을 만난 건, 저에게 큰 행운이었습니다. ♡♡♡ 더욱이 요들이라는 매체로 만난 건 더욱 행복하고, 신나는 일이었어요. 행복한 요들인생 응원합니다! _ 이민경(한국어린이요들합창단 조우림 엄마)

■ 요들을 부르는 선생님의 밝고 행복한 모습이 많은 사람들에게 기쁨과 행복감을 줍니다. _ 허지혜

■ 몇 년 동안 제가 한국어린이 요들합창단으로서 함께 할 수 있어서 너무 좋았고 너무 보람된 시간이었어요. 합창단을 하면서 배운 것도 정말 많고 즐거운 시간이었어요. 제 삶에 많은 경험과 추억을 만들어 주셔서 정말 감사합니다 ^^ 항상 건강하시고 행복하세요! _ 김명은(한국어린이요들합창단 21기)

■ 한국 요들의 어머니 이은경 선생님의 멋진 삶의 이야기 집 발간을 축하드립니다. 선생님의 보물 같은 삶의 선율은 모두에게 기쁨을 주는 또 하나의 요들송이 될 것입니다. _ 최수경 데레사 수녀(살레시오수녀회 선교위원장)

■ 한미140주년 기념 요들공연, 전 미주 장애인체전공연 등 국내외 그 많은 공연들을 하시면서도 시각장애인들을 위해 나눔 콘서트까지 매일매일 바쁘게 K-요들과 함께 활동하시는 우리 선생님을 뵐 때면 그 에너지가 어디서 나오는 것인지… 아마 요들의 힘이겠지요! 그런 우리 이은경 선생님이 이번에는 책을 내신다고 하신다. 수업 중 선생님이 들려주는 삶의 이야기는 늘 솔직하고 편안하고 자유롭다. 그래서 선생님의 요들이야기는 그 누구보다 기대된다. 바쁜 세상 속에서 삶의 균형점을 찾을 수 있게 도움을 줄 것이다. _ 신형

■ 늘 "사람이 되자"라는 선생님의 가르침으로 바르게 잘 성장하고 있습니다. 선생님의 따뜻한 가르침을 잊지 않고 앞으로도 이은경 선생님의 떳떳한 제자로 살아갈 수 있도록 노력하며 살아가겠습니다. 선생님!! 앞으로도 건강하시고 오래도록 저희 곁에 계셔주세요!!! 정말정말 사랑합니다!!
_ 박지민(한국어린이요들합창단 17기)

■ 끊임없이 반짝이는 이은경 선생님! 제가 태어나서 이은경 선생님을 만나 요들도 해보고 저는 정말 출세한 거 같습니다. 선생님과 함께한 시간들이 정말 즐거웠습니다. 늘 건강 챙기시면서 오래오래 노래해 주세요.
_ 박지훈(한국어린이요들합창단 17기)

■ 요들천사님의 걸어온 삶을 살짝 엿보자면, 당위로서의 삶이 아닌 본성에서 우러나오는 삶의 연속이다. 적지 않은 나이에도 멈추지 않는 열정 닮고프다.
_ 강석만(명민한의원장)

■ 선생님! 좋은 경험들을 글로 읽을 수 있게 책으로 출간해주셔서 정말 감사합니다. 앞으로 더욱 빛날 일만 있기를 바라겠습니다._ 현종

■ 요우리 쌤의 청순하고 영롱한 목소리가 일상의 밝은 힘이 되고 있어요. 요~~ 우리 함께 요들해요. 요우리~~ _ 김중환(前 강원대학교 교수)

■ 최강 동안의 소유자 은경 쌤~ 출간을 축하드리며 변치 않는 외모처럼 요들에 대한 사랑과 열정도 영원하시길요^^ _ 엄광현(영광오에이시스템 대표)

■ 요들을 통해 사람들에게 기쁨과 행복을 전하고 계신 이은경 선생님. 따뜻하고 행복한 선생님의 요들 인생이 담긴 귀한 책 출간을 진심으로 축하드립니다. 이 책이 독자들에게 읽혀지는 동안 그들에게서 어두운 생각은 잊혀지고 무거운 마음은 내려놓게 되는, 밝고 화창한 선생님의 마음이 조금도 퇴색되지 않고 그대로 전해질 수 있기를 기원합니다. 파란 하늘이 눈부신 날에 연희동에서._ 김지훈(前 에듀카레져 대표)

■ 선생님과 함께하는 시간 시간들은 희망이고 행복이고 맘속깊이 묵혀놓은 상처들이 치유되는 시원한 탄산수 같은 시간들이었어요. 우리들에게 꿈과 행복과 소망을 불어넣어준 선생님의 여정이 책으로 나온다니 기대됩니다. 축하드리고 더 건강하셔서 많은 이들에게 웃음과 행복을 주고 간 송해 선생님처럼 선생님도 그렇게 모든 이들에게 기쁨이 되시길요. 선생님의 영원한 애제자♡ _ 미향

■ 한국을 넘어 전 세계가 행복해질 때까지 다양한 요들 들려주세요^^ _ 이정수

■ K요들을 위해 애쓰고 달려온 방부제 미인 요들언니를 응원해요! 수십 년 동안 쌓아온 노력의 결과죠^^실력과 지성을 겸비해 많은 이들의 사랑을 독차

지 하고 있는 요들언니! 우리 아들 재홍이와 알프스어린이합창단의 인연으로 성인이 된 지금까지 사랑으로 뭉치는 사이^^ 저도 재홍이도 너무 사랑해 주셔서 감사해요. 이제 건강도 신경 쓰셔야 하는 거 아시죠? 그래야 우리 K요들과 오래오래 갈수 있잖아요. 함께할 수 있음이 얼마나 행복한지 몰라요. 사랑해요. _ 이경아(스포츠 멘탈코치)

■ 요들러 이은경 선생님, 존경과 추앙을 올립니다. 현실적인 도움도 아랑곳 아니 하시고 오직 요들의 발전과 제자 양성에 전적 에너지를 발산하며 마음 쏟아주심에 먼저 감사를 올리며, 정규 방송매체에도 당당히 나와서 요들을 소개하고 번성하려는 모습 멋지십니다. 목동 요들 클럽 통하여 잠시 몸담아 삶의 질을 높혀 주고, 에너지원으로 힐링되어 온몸의 건강과 기쁨을 누리고 보냈던 것 기억하며, 앞으로도 계속 요들세계를 확장해 나아가는 선구자로 우뚝 서시길 바랍니다. 책 발간을 진심으로 축하드립니다. _ 이영숙

■ 요들 회장 이은경 선생님은 일평생 어린이를 사랑하시고 교육을 통해 실천해 오신 김명자 색동회장님의 외동 따님이지요. 한 시대 KBS 이야기 엄마로 유명했던 어머니처럼 이은경 회장은 어린이들의 맑고 깨끗한 마음으로 한국 요들송 교육을 지난 30여 년간 이끌어 오신 K 요들의 상징적 인물입니다. 앞으로도 우리 K요들이 세계인들에게 각인될 것이라고 확신합니다. 자랑스럽습니다. _ 박경철(前 익산시장, 한양대 겸임교수, CBS 객원해설위원)

■ 피할 수 없으면 즐겨라! 이은경 선생님께서 공연을 앞두고 긴장하는 알친단원들에게 늘 해주셨던 말씀이셨는데 살아가면서 크고 작은 일들을 겪으면서 이 말씀이 힘이 되고 생각날 때가 많았습니다. 아이들에게도 부모인 저에게도 어떠한 힘든 현실이 와도 현실을 부정하지 않고 피하지 아니하며 즐기면서 생활을 하니까 매순간이 감사하고 기쁨 충만 마음가짐이 즐겁게 생활하게 되더라구여~ 이은경 선생님 가르침 "사람다운 사람이 되라" 오랜 세

월 알친가족 모두에게 마음깊이 새겨서 빛과 소금으로 살아갈 것입니다 영원한 알프스 요들친구들! _ 김종남(한국어린이요들합창단 김수현 정현 엄마)

- 한국 문화의 강점인 융복합을 통해 탄생시킨 K-요들의 전설 이은경 문화 전도사님을 응원합니다. 늘 맑고 부드러운 소녀의 미소를 지으며 국내외 왕성한 활동에 찬사를 보내며, K-요들이 전 세계 방방곡곡에 울려 퍼지기를 기원합니다. _ 홍일송(前 버지니아 한인회장)

- 소현이가 주말에 요들을 배우면서 "사람이 되려고 왔습니다"라는 이은경 선생님의 이 가르침에 삶의 기본을 배웠습니다. 소중한 딸 소현이의 멘토가 되어주셔서 감사합니다. 가족 모두 마음이 건강한 사람이 되어 행복하게 살겠습니다. 선생님께 감사드립니다. _ 윤미라(한국어린이요들합창단 22기 안소현 엄마)

- 이은경 선생님의 요들송은 언제나 즐겁고 희망을 주시죠. 어둠으로 뒤덮일 것 같은 세상을 요들송으로 그리고 선생님의 밝은 웃음으로 먹구름을 걷어내고 계세요. 선생님의 K 요들을 응원합니다.

 _ 백순진((사)함께하는음악저작인협회 회장)

- 매주 토요일마다 합창단에 가서 이은경 선생님과 함께 요들을 부르거나 여러 가지 악기를 연주하는 것이 일주일의 낙이었습니다. 집에서 합창단까지 한 시간이나 걸렸는데 거의 10년이라는 긴 시간 동안 저희를 위해 희생해주신 부모님과, 매주 토요일을 일주일의 낙으로 만들어주신 이은경 선생님께 정말 많이 감사합니다. 개구쟁이 8살에서 곧 있으면 어엿한 성인이 되는 지금까지 항상 좋은 말씀들로만 지도해주신 덕에 착하고 바르게 성장할 수 있었던 거 같아요! 이은경 선생님 감사하고 사랑합니다 ♡♡

 _ 김도이(한국어린이요들합창단 16기)

- 이은경 선생님은 발에 깁스를 해도 디스크로 허리에 복대를 해도 늘 웃는 얼

굴로 요들을 가르쳐주십니다. 어떤 상황이 와도 긍정적으로 이겨내시는 삶의 철학이 요들 안에 들어 있는 듯합니다. 선생님의 열정과 땀으로 만든 이 은경표 스마일 요들은 많은 사람들에게 웃음을 주고 감동을 주고 행복을 줍니다. _ 송경아(복화술사)

■ "햇살이 비치는 맑은 숲 속… 새들이 즐겁게 노래를 합니다~" 선생님의 요들송은 그런 싱그러운 풍경을 그려주는 아름다운 소리이고 노래입니다. 선생님의 책 속에 그런 이야기가 가득할 것 같아서 기다려지고 한 아름 축하의 마음을 전해드립니다. _ 장예령(캘리그라피 작가)

■ 이은경 선생님께서는 저에게 행복의 가치를 알려주신 인생의 멘토이자 진정한 사람이 될 수 있도록 이끌어주신 길잡이십니다. 이은경 선생님의 역할을 이 책이 대신 기능함으로써 독자들에게 현명한 상담자이자 삶의 나침반이 될 책이라고 생각합니다. 감사합니다 ♡ _ 김정현(이은경과 알프스 요들합창단 16기)

■ 사람은 완벽할 수 없지만 완벽해지기 위해 노력하자는 선생님의 말씀을 늘 새긴 덕분에 제가 여기까지 올 수 있었어요. 저를 바른 길로 이끌어주셔서 감사합니다. 이은경 선생님은 지금의 저를 만들어주신 제 인생의 최고의 스승님입니다. _ 임영재(한국어린이요들합창단원 15기)

■ K-요들의 전설 뽀뽀뽀 요들 언니 이은경 선생님의 책 출간을 진심으로 축하드립니다. 이 책은 50년 이상 오로지 요들과 함께 살아온 긴 여정에 그녀가 경험하고 겪었던 흥미진진한 이야기를 솔직 담백하게 풀어내고 있습니다. 한국 요들의 대모 K-요들 협회의 회장 이은경 선생님을 필자는 요들의 헨델이라고 칭합니다. 그녀의 요들에 대한 애착과 헌신의 노력은 오늘날 K-요들의 산모로 K 요들을 재탄생시키고 있습니다. K-요들을 통해 흥에 겨운 밝은 세상을 만들고 또한 힘들고 지친 우리들에게는 서로가 응원이 되고 위로가 되

어주는 그 길에 선구자로서 꿋꿋하게 정진하시길 기대합니다. K-요들의 다채로움과 창의적인 면모를 전 세계적으로 널리 알리고 성장하는 데 큰 역할을 하고 있음에 박수갈채를 보냅니다. _ 김선규(LG전자 디자인경영센터 전문위원)

■ 선생님의 항상 소녀같이 맑은 미소랑 선생님의 예쁜 눈웃음, 요들에 대한 즐거운 마음! 지금처럼 즐겁게 더 행복하게 사실 거예요. 늘 건강하세요! _ 미성

■ 보석 같은 목소리는 맑은 마음에서 나오는 거 같습니다. 그래서 은경 쌤 목소리가 더더욱 빛나는 거 같습니다. 이 세상에 빛이 되어주시는, 아이들에게 맑은 세상을 보여주시는 이은경 선생님, 존경하고 사랑합니다. 그리고 항상 응원하겠습니다. _ 임채연(목동문화체육센타 아쿠아로빅 강사)

■ 항상 빛나는 사랑하는 우리 쌤♥ 책 발간 진심으로 축하드려요. 쌤을 첨 뵌 날을 아직도 잊지 못해요. 너무 일상에 지쳐 있을 때 그냥 요들이 좋아 찾아갔는데 쌤의 환한 미소와 빛나는 밝은 에너지에 압도당해 세상의 힘듦과 우울함이 사라지는 마법의 순간을 경험했어요!★ 이 책을 읽는 모든 분들이 요들언니 매직에 푹 빠져 행복한 마법 같은 하루하루를 살아가길 바라요! 제 스승님이 되어주셔서 항상 감사하고 사랑해요♥ 요들언니 포에버!

_ 이예린(배우)

■ 미소천사, 행복전도사 요들 이은경 선생님. 책 출간을 진심으로 축하드립니다. _ 김연화

■ 언제나 맑고 밝은 요들천사 이은경 교수님 덕분에 자주 행복합니다.

_ 이보라(리앤미디어)

요들처럼 살아라

■ 이은경 선생님의 음악은 행복과 즐거움을 느끼게 하는 가장 본질적인 평화의 소리를 담고 있습니다. 책 발매를 축하드립니다. 귀하게 읽겠습니다.
_ 김승주(싱어송라이터, 제32회 유재하음악경연대회 대상 수상자)

■ 선생님은 늘 열정이 있는 삶을 요들과 함께 하셨고 마음이 설레는 일을 저희들과 함께 하셨지요. 이번에는 선생님 이야기를 책으로 엮으신다니 뿌듯한 마음입니다. 그냥 따뜻하고 그냥 행복했던 요들이야기 책 출간을 진심으로 축하드리며, 언제나 예쁜 요들언니로 건강히 저희 곁에 계셔주시길 응원합니다. 사랑해요 선생님~~♡♡ _ 박경미(한국어린이요들합창단 윤주 수영 어머니)

■ 이번 시각장애인과 함께하는 이은경 선생님을 보면서 문득 노자가 생각났다. 노자는 인생을 살아가는 데 최상의 방법은 물처럼 사는 것이라고 했다. 무서운 힘을 가지고 있으면서도 겸손하고 부드러운 표정으로 흐르는 물! 그 물의 진리를 이은경 선생님께 보고 느낀다. 첫째, 물은 유연하다. 물은 네모진 곳에 담으면 네모진 모양이 되고 세모진 그릇에 담으면 세모진 모양이 된다. 이처럼 물은 어느 상황에서나 본질을 변치 않으면서 순응한다. 둘째, 물은 무서운 힘을 갖고 있다. 물은 평상시에는 골이진 곳을 따라 흐르며 벼이삭을 키우고 목마른 사슴의 갈증을 풀어준다. 그러나 한번 용트림하면 바위를 부수고 산을 무너뜨린다. 셋째, 물은 낮은 곳으로 흐른다. 물은 항상 낮은 곳으로만 흐른다. 낮은 곳으로 낮은 곳으로 흐르다가 물이 마침내 도달하는 곳은 드넓은 바다이다. 사람도 이 물과 같이 모나지 않고 유연하게 다양한 사람을 너그럽게 포용하고 정의 앞에 주저하지 말고 용기 있게 대처하며 벼가 고개를 숙이는 것처럼 겸손하게 자기 자신을 낮추는 현명한 삶을 살아가는 이은경 선생님을 존경한다. _ 생명나눔문화대표, 보은사주지도지도제

■ 사랑하는 이은경 선생님은 단점을 장점으로 바꿔주시는 분이세요. 그래서 소중함을 알게 되었어요. 런던에서. _ 이정아

■ 이은경 선생님의 소박하고 따뜻한 요들 인생 이야기가 책으로 출판되어 기뻐요. 살아가면서 우리는 자주 지치고 견디기 힘든 순간이 찾아오는데 그때 요들을 만나고 선생님을 만난 걸 천운으로 생각하고 있습니다. 선생님의 행복한 미소와 명품 요들 오래도록 듣고 싶습니다. 건강하세요, 선생님^^

_ 이경옥(서울디지털배움터강사)

■ 그녀의 아름다운 외침이 골짜기마다 위로와 기쁨이 된지 20년. 이 책은 노래가 말이 되어 대한민국의 아름다운 사람들과 만나 한숨과 고통 속에서도 피워낸 꿈과 희망들을 전 세계로 다시 나눔하는 K-요들의 따뜻한 동행, 아름다운 비행의 기록이자 기도이다.

_ 하미애(휴먼셀바이오 부대표, 인카금융 이지스 총괄대표)

■ 늘 새로운 나눔을 준비하며 감사와 즐거움이 가득한 하루하루가 요들언니의 일상이죠^^ _ 신승민(감독)

■ 자신이 사랑하는 일이 있다는 것. 그리고 내가 사랑하는 것을 다른 이들도 사랑하게 한다는 것은 기적이 아닐까? 여기 그 기적의 주인공이 있다. 한국에 몇 없는 소중한 요들의 대모!

_ 구현모(MBC 위대한탄생 3 '제2의 이문세' 위로의 싱어송라이터)

■ 이은경 님의 요들인생이야기가 책으로 독자들과 만나게 된다는 사실 만으로도 가슴이 처음 이은경 님을 통해 들었던 요들송의 청량감을 느끼게 되는군요. 요들송과 재치 있는 입담으로 많은 요들송 제자들을 양성하고 방송 등 수많은 공연활동으로 저변 인구 확산은 물론 산성화 되어 있는 현대인들에게 알칼리성으로 회복케 하여 삶에 청량감을 주는 이은경 님의 요들, 이런 요들송 이야기를 책으로 만날 수 있다니 고마울 뿐입니다. _ 김상호(시니어스타강사)

요들처럼 살아라

■ 웃는 얼굴에 침 못 뱉는다 했나요? 웃으면 복이 온다고 했나요? 상대방에게 좋은 모습이라고 했나요? 웃는 어린 아이의 모습을 보면 마음에 흐뭇한 미소가 저절로 나온다고 했나요? 웃는 얼굴을 어떻게 표현해야 할까요? 요들과 함께 항상 웃는 얼굴 이은경 선생님의 모습은 사랑입니다^^~ 저도 선생님처럼 요들에 살고픈 마음입니다. _ 김영신

■ 젊은이는 미래를 꿈꾸고 노인은 과거를 회상한다지만 청춘은 현재를 살아갈 뿐입니다. 그래서 항상 현재에 머물러 있기에 영원히 늙지 않는 요들소녀로 살아가는 것이지요. 바로 이은경 선생님처럼 말입니다.

_ 김은균(복지tv 프로듀서)

■ 따뜻하고 행복한 요들 얘기를 엮어서 책을 내신다는 소식을 들으니 엄청 설레네요. 요들이라, 무엇이지? 어떻게 하지? 나도 할 수 있을까? 일단 가서 들이대자 하고 신의 목소리를 듣고 싶어서 무작정 서울로 상경하여 선생님을 뵈었는데… 행복한 미소로 감동과 웃음을 선사하는 요들 여신님을 만나 내 삶이 달라졌어요. 못 부르는 요들이지만 그저 신이 나서 흥얼거리며 요들의 삶이 되었답니다. 작게~ 넓게~ 짧게~ 올리고~ 당기고~ 보이고~ 6가지를 지키면 소리가 잘 난다는데… 궁금하신 분은 요들아카데미의 문을 두드리면 행복해진다는 걸 장담합니다. K-요들 파이팅! _ 김숙희

■ 이은경 선생님의 요들 인생이 담긴 책이 나온다는 반가운 소식을 접했습니다. 선생님의 요들은 듣는 이의 마음을 맑고 밝게 만들어 줍니다. 강의를 할 때의 진중함은 알프호른과 같은 깊은 울림이 있습니다. 이 책이 더 많은 분들을 고요하고 맑은 요들의 세계로 안내하길 기대합니다.

_ 주현정(前 YTN라디오 PD)

■ 당신이 아름다운 이유는 세상에서 당신 같은 존재가 당신밖에 없기 때문입

니다. 특별한 당신, 당신을 사랑합니다. 요들 언니의 삶을 들여다보면 당신을 사랑하기 위해 태어난 사람 같습니다. 늘 한결같은 모습으로 웃음을 지어내는 얼굴에 보는 이의 마음도 따뜻해집니다. 그런 그녀가 책을 내었다는 소식에 기쁜 마음으로 글을 씁니다. 요들에 녹아 있는 그녀의 삶을 닮고 싶은 마음을 담고, 행복 비타민 요들언니를 응원합니다. _ 이승은(숙명여대 교수)

■ K-요들 협회 이은경 회장님을 만나면 기분이 좋아진다, 정말 행복해진다. 이은경 회장님의 수업을 배우는 동안 수업을 듣는 내내 웃음이 끊이지 않는다. 스트레스도 풀리고 흥이 난다. 이은경 대표님의 에너지 넘치는 강의를 듣다 보면 긍정적인 생각을 많이 하게 되고 자신감과 자긍심이 생겨난다. 그래서 누구든지 쉽게 따라 하고 도전하게 한다. 맑고 아름다운 소리가 주를 이루며 자연과 삶을 예찬한 노랫말과 발랄한 곡조 또한 요들의 매력이다. K-요들 협회가 대중적으로 사랑을 받는 이유가 삶에 희망과 기쁨을 주기 때문이다. 대한민국을 넘어 세계로 뻗어가는 K-요들 협회를 응원하고 지지한다. _ 유성수(시니어TV)

■ 오직 요들 한길로 세상과 이야기하는 영원한 요들언니 은경 샘~ 스토리가 쌓이면 히스토리가 된다지요. 은경 샘의 수많은 요들이야기가 50년의 세월이 쌓이며 어느새 요들역사가 되었어요. 누구도 꿈꾸지 못했던 요들 3대를 일구셨고요. 건강 잘 챙기셔서 요들 4대까지 새로운 이야기를 쓰시고 기네스북까지 가세요. 축하드립니다. _ 박순애(광주알핀로제요들클럽 단장, 광주 팝스합창단 단장)

■ 정보화 사회에 밝고 모두가 행복해야 하는데 오히려 세상은 어둠에 깊이깊이 갇혀가는 것 같아요. 선생님 세상에 빛이 되어 주세요. 어두운 밤이 별빛을 더욱 밝게 하듯이 우리 모두의 마음에 빛나는 별이 되어주세요. _ 최성하

■ 눈웃음의 대가! 요들계의 여왕! 은경 쌤~~출판을 축하드려요! _ 김규리

■ 저는 85년 1월에 미국으로 14살 때 이민 온 소피아 장입니다. '뽀뽀뽀'란 프로그램이 1981년부터 2013년까지 32년 동안 장기간 MBC에서 방영한 것으로 압니다. 늘 한국에서부터 심지어 내 아들 둘을 미국에서 키우면서 '뽀뽀뽀'로 유아시절을 보내서 영어를 몇 자 모르고 학교를 보낸 장본인입니다. 그런 좋은 프로그램에 이은경 언니가 요들 언니로 방영을 했었죠. 수많은 아이들에게 꿈과 행복을 준 분이시죠. 세계에서 처음으로 3대가 요들을 하는 귀한 가족입니다. 이번 미국공연으로 K-요들 친구들과 함께 엘에이를 방문하시면서 만나게 됐습니다. 요들 자체와 같이 너무 달콤하고 따뜻한 성품을 가진 이은경 언니를 만났습니다. 너무 수수한 모습, 머리부터 발끝까지 사치라고는 찾아볼 수가 없고 그럴 돈으로 세상에 사랑을 뿌리는 언니임을 알게 되어 너무 감사했습니다. 늘 약한 자를 남처럼 생각 안 하고 내 아픔으로 느끼면서 실제로 공연을 이들을 위해서 하며 그 수입으로 어려운 사람들을 찾아가 사랑을 베푸는 모습에 감동이었습니다. 이렇게 좋은 책을 내시게 되어 너무 감사하며 감히 몇 자 적습니다. 이은경 언니를 이번 한국 방문차 다시 만났지만 그냥 행복이고 사랑입니다. 언니! 건강하세요~ _ 소피아 장

■ 세상에는 산에 오르는 다양한 방식이 있습니다. 지금 이 책에는 이은경이라는 요들러가 평생 동안 오르고 있는 그 산에 대한 얘기가 있습니다. 그 산엔 어떤 볼거리가 있는지 한번 들어 볼까요? _ 임중현(요들연구가)

■ 아름다운 요들, 자연의 소리, 천상의 음율, 아름다운 마음, 아름다운 자연, 더불어 아름다운 요들 공주님~! _ 권종욱(세계공인 스키강사)